香港詞人詞話

黃志華　著

自 序

　　詞話，在中國古典文學中是一種很古老的體裁，人們通過它評賞詞章，闡明詞章的作法、竅門，甚至倡導一個流派、建立一套創作主張等等。詞話也總是零零散散的一段長一段短的，從來不會作系統的、有層次的有嚴整架構的論述。不過它的好處似乎也正因如此，閒來隨意讀一兩段，既舒適也無壓力，偶爾會得到一些體悟，從而對讀詞寫詞有新的進境，便再愜意不過了。

　　這本《香港詞人詞話》正是仿詞話的形式寫成的。目的也是希望讀者可以隨意地東看一段，西看一段，當然，要是讀後有所體悟，從而對欣賞或創作粵語流行歌詞有新的進境，那就更好了。這也是筆者對此書的期許。

　　本詞話共分三篇，上篇為「以古為鑑及技與道」，中篇為「六名家話詞／詞話六名家」，下篇為「轉益多師」。比起古代的詞話，在沒有系統中卻又顯得有丁點兒梳理。特別想一談的是下篇中的最後一章「臥虎藏龍，詞成何用」，介紹了不少七十年代末至八十年代中期的業餘填詞愛好者的事跡和作品，筆者的目的是想讓讀者知道一直都有人認真地創作粵語歌詞，雖然他們並非專業詞人，寫出來的作品也從沒有機會灌成唱片，可是依然認真從事，毫不苟且。總覺得，他們也該是在做著文學創作，大眾文學史中理應記上一筆。筆者這裡短短的一章，希望有拋磚引玉的作用，期盼日後能有有心人致力於此。

　　撰寫這詞話，已經盡量節制，可是材料實在太豐富，結果還是越寫越長，然而筆者還是擔心會掛一漏萬。比方說早前在一個座談會上與女詞人李敏同席，當大家談到

為何香港的樂壇女詞人是這麼的稀少時，李敏的解釋，讓我明白一個我長年以來一直忽略的原因——負責幕後音樂製作的那一群人基本上是男性的天地，一個女詞人置身其間，很多時要把自己當成男人才能容易適應和融合。但能做到的女孩畢竟不會太多。這就像 Milla Jovovich 和 Demi Moore 在電影《聖女貞德》（*The Messenger —— The story of Joan of Arc*）和《伴我雄心》（*G. I. Jane*）中，最終都要剪掉秀髮，把自己當男人般，才能與其他的男性士兵融合一起，合作無間。要是早點聽到李敏這種說法，筆者肯定會把它放進這本詞話裡的。

這本詞話中引述了很多填詞名家過去在報刊上的言論，在此謹向他們一併致謝。不過，筆者畢竟不是專業的學術研究人員，對於記錄資料的出處和見刊日期往往有時嚴格有時隨便，所以到真正要引錄時，個別文章遂因沒法查考而未能注明出處，這一點謹請各填詞名家和讀者諒解！

要說明的是，這本書還有一部姊妹篇——《粵語歌詞創作談》。《粵語歌詞創作談》旨在闡述粵語歌詞創作的基本技巧，並嘗試探討該如何教學。讀者如有興趣，可將本書與《粵語歌詞創作談》一起閱讀，相信對粵語歌詞的創作和欣賞，會有更深的認識。

本書及其姊妹篇《粵語歌詞創作談》得以順利面世，除了要感謝香港藝術發展局和三聯書店的鼎力相助外，也要感謝 于粦先生、王光正先生、潘焯先生、潘源良先生、鍾志榮先生、香山亞黃先生、陸離小姐、潘少權先生、馮穎琪小姐、余少華先生、泰迪羅賓先生和蕭樹勝先生等諸位的協助幫忙。當然，我還要感激我的家人，太太向來都以精神力量支持我做這項曠日持久的「工程」，沒有她，這項「工程」根本不可能開始。還有剛在今年年初不幸去世的愛兒，雖然七歲多的他並不知道父親在做些甚麼，但總覺得冥冥之中是由他指引我、啟示我去承擔這項「工程」的。而今，他

已不能在世上與父親分享這「工程」的小小成果，我只能遙寄禱告，願他能知道我把
這成果獻給他的心意！

黃志華

2003 年 4 月 2 日

目　錄

下　編　轉益多師　271

第九章　眾星璀璨　273

上編　　　以古為鑑及技與道

第 一 章

以古為鑑

一‧一　粵語歌詞與宋詞

　　詞為何物？本書所說之「詞」，自然不是宋詞之「詞」，而是流行歌詞之「詞」。只是，宋詞是要「填」出來的，香港的粵語流行曲詞亦是要「填」出來的，二者遂有極相似之處。相信不少愛填寫粵語流行曲詞的朋友亦感到填寫歌詞時像是個「詞人」，彷彿自己就是蘇東坡、辛棄疾。

　　宋詞仍可填，卻不復能歌。粵語流行曲可填，且都能歌。二者相較，對於喜歡創作的朋友而言，後者的吸引力當是更大。

　　然而，另一分別是：不少宋詞，是詞人有充分的時間再三修改而成的精品；但當今的流行歌詞，限於條件，往往一兩天內就要定稿交詞，歌詞出版之後也往往沒有機會修訂。所以，流行歌詞常常帶著詞人的「遺憾」。

　　宋詞與當今的粵語歌詞，尚有一共同點：皆為艷科。

看最早的一部文人詞總集《花間集》的序言：「則有綺筵公子，繡幌佳人，遞葉葉之花箋，文抽麗錦；舉纖纖之玉指，拍按香檀。不無清絕之詞，用助嬌嬈之態。」由此可知，這些文人詞是在貴族的聚會及酒筵歌席上創作與演唱的——先由文人根據曲調填詞，然後交付樂工歌妓們演唱。後來的柳永，更大量地寫出代「歌妓」言的詞章，只是很奇怪，柳永偏偏被其他文人看不起。其實彼此寫的都不過是艷詞，只不過他們寫來文雅些，柳永寫來淺白通俗些。

當今的粵語歌詞，專業詞人所寫的其實都是因應「應歌」和「代言」的需要而寫的，用時代一點的語言來說就是「商業需要」，於是我們所見的歌詞盡皆言情說愛，好作艷語。

不過，現今我們看幾百年前的柳永詞，發覺當中頗有不少佳作，視為文學經典。而今的粵語歌詞雖悉數為了「商業需要」而作，但筆者相信當中肯定不乏可以傳世的有文學價值的作品。

一・二　柳永的強項

古人鄙夷柳永，主因是他寫的詞太市井太平直。這未免偏見。柳永寫的好些直撼人心的詞句，恐怕是那些風花雪月的詞人絞盡腦汁也寫不出來的。如：

空有相憐意，未有相憐計。

把人看待，長似初相識。

繫我一生心，負你千行淚。

更別有繫人心處。一日不思量，也攢眉千度。

多情自古傷離別，更那堪冷落清秋節。

像這些直言心聲的詞句，不寫景不詠物不用代字，明白如話，即使今天的流行情歌歌詞，也未必能寫出這些深情句語。

不少人都認為柳永詞擅鋪敘，當代學者曾大興在《柳永和他的詞》中指出，柳永的鋪敘之法又分為橫向鋪敘、縱向鋪敘、逆向鋪敘與交叉鋪敘。前二者較簡單，後二者較複雜，而後二者將會在接著的幾節「宋詞筆法」中詳談，在本節，只談談橫向和縱向鋪敘。

橫向和縱向鋪敘雖較簡單甚至可以說是基本的，但溫故可以知新，即使是重溫一些很簡單的創作知識，有時也可以帶給我們新的悟境。

橫向鋪敘，即通過空間位置的轉換和組織，對外觀圖像和抒情者的內觀心靈作橫向的展示與披露。這種橫向鋪敘，說源頭可上溯至漢代的賦，為了面面俱到地描寫事物的各個方面以及各個方面的事物，動輒就東南西北、前後左右、遠近陰陽、內外上下，或草木苑囿、山水土石、樓台館閣、田獵車騎、飲食音樂、美女珍禽……分門別類地鋪排描繪。柳永有一首著名的《望海潮》，就是運用這種橫向鋪敘的範例：

東南形勝，三吳都會，錢塘自古繁華。

煙柳畫橋，風簾翠幕，參差十萬人家。

雲樹繞堤沙，怒濤捲霜雪，天塹無涯。

市列珠璣，戶盈羅綺，競豪奢。

重湖疊巘清嘉，有三秋桂子，十里荷花。

羌管弄晴，菱歌泛夜，嬉嬉釣叟蓮娃。

千騎擁高牙，乘醉聽簫鼓，吟賞煙霞。

異日圖將好景，歸去鳳池誇。

這詞描寫的是北宋時期的杭州，共分八個層次，頭三句是總寫，亦如鳥瞰，概括

杭州的優越地勢、社會條件，也勾勒出一點歷史感。接下來便緊接頭三句來個分寫，第二層寫「都會」，第三層寫「形勝」、第四層寫「繁華」，到後半段則專寫西湖之美與官民之樂，即第五層寫西湖之山水花卉，第六層寫湖上市民之樂，第七層寫湖畔官員之樂，最後一層總括全篇，以頌美作結。

以這種章法來寫風土人情，都市面貌，不但層次井然，也有步移景換之妙。不過，當今流行曲已很少以遊歷作題材，故此法似亦沒有甚麼可用之處。當然，擅於靈活運用者也可把這方法用於寫別的題材的詞作上去。

至於縱向鋪敘，則是按發生時間的先後作為描寫次序。

一·三　周詞筆法之一——勾勒

以形式來說，粵語流行曲歌詞跟古代的樂府、宋詞、元曲都相類。然而文人好雅（現在的樂迷亦好雅，稍通俗一點、口語多一點的歌詞都覺俗不可耐），故此歷代對宋詞創作的研究，遠遠多於樂府詩和元曲。所以，拿這些談論宋詞創作的文獻來和流行歌詞相觀摩切磋，應可學得很多有用的東西。

在宋詞中，人們研究周邦彥的筆法最多，甚至有清代文人周濟提倡：「問途碧山，歷夢窗、稼軒，以還清真之渾化」，認為周邦彥「是集大成者」。

周邦彥的筆法勝在哪裡，為甚麼這麼多古代文人去研究、仿學？我們不妨一起研究研究。只是，古人用語未易為今人明白，卻是需要在研究前先好好了解其用語的意思。

先說「勾勒」吧。古人論周邦彥詞作，常說及「勾勒」二字。

葉嘉瑩認為：勾勒不是展開，而是在原來的地方盤旋重複，而古人指周邦彥詞越

勾勒越渾厚，葉氏則解釋是「重複地説，説了之後你並不覺得他重複和瑣碎，反覺完整」。

要是勾勒之意真是如此，筆者倒想起黃霑，他不少詞作都是重重複複地説，只是黃霑這類作品，有不少是讓筆者覺得重複和瑣碎，那就是勾勒得不成功吧！

另一大陸學者指出，「勾勒」是一國畫術語，古人形容周邦彥善「勾勒」，是指「周邦彥為了追求情景生動逼真而採用了一種細緻深入描繪的筆法，一筆不苟地描畫」、「就描寫的個體性或局部性而論，是細巧精製的；同時又不忘整體性和局部性，就他每一首好詞整個的畫面和意象來看，又是完整、系統而協調的。」這種解釋，卻是把「勾勒」當成是一種創作風格多於一種技巧、筆法。

以上兩種解説，筆者未盡認同。較認同的是錢鴻瑛的解釋：

所謂「勾勒」，原是中國畫技法，一般指用線條勾描物象輪廓。勾勒後，大都填上色彩。借用來論詞，勾勒之筆在於加強結構，貫通脈絡使詞意於綿密中見顯豁以突出形象。

……

具體的手法主要是用在有關鍵性的語句，把詞中分散的、個別的意象，給以勾聯縮合使之完美、突出、鮮明。或用總冒（闊銀幕、廣角鏡、點題）、或用轉折、或用鎖合等均無不可。

錢鴻瑛解説的這種「勾勒」之法，絕對不是宋詞或古人專用的。當今流行歌詞，仍在經常運用，只不過大家都只管去用，不知道此法由來已久，還有個「勾勒」的名堂。

現今流行歌詞創作，極注意「關鍵性語句」，主要是用以點題，使作品意念鮮明，而為了讓人容易記得該作品，這「關鍵性語句」，最好能同時兼作歌曲名字。

《你知道我在等你嗎》、《是不是這樣的夜晚你才會這樣的想起我》、《容易受傷的女人》便是精彩的「勾勒」之筆而又兼作歌名。

然而,如何寫出精彩的「關鍵性語句」,那卻是最考功力的。初學寫歌詞者可以有清晰的意圖去寫一首怎樣題材的作品,但就是欠缺「勾勒」的工夫,作品因而未能得到鮮明突出的效果。

許多寫作手法都可以教,獨是「勾勒」之法,卻只能說就是「關鍵性語句」的成功運用,但實際怎樣去「勾勒」,倒是難以說清楚或具體地予以指導的。原因是「勾勒」涉及各種寫作手法的靈活綜合運用,沒有成法。正如廣告宣傳語句的創作,也是需要綜合靈活運用各種寫作手法,要教,就只能教各種的基本寫作手法,然後有賴作者自己的匠心了。

一·四　周詞筆法之二──「逆」字訣

古人論周邦彥詞,動輒便提到「逆筆」、「逆挽」、「逆入」、「逆敍」等語。這些詞語中的「逆」字當如何理解?為何周邦彥的詞這麼喜歡用「逆」字訣?

錢鴻瑛《周邦彥研究》(廣東人民出版社,一九九〇年)指出:

> 慢詞由於曲緩調長,容易產生繁冗拖沓。為克服平滑無力,猶如書法,最好用逆筆以見功力,這樣,無論橫行豎走,其筋骨氣力可以逆鋒顯出。清真擅長書法,很可能受書法藝術講究一波三折、迴環往復的啟發,有意運用於詞法上,使其具有錯綜變化之美。

原來,「逆筆」乃從書法借來的名詞。的確,用毛筆寫中文字,逆筆是把字寫美的基本要素,筆鋒要向下走時必先在開始時向上逆鋒才轉向下,向右則先逆鋒向左,

每一筆畫收筆時也多是逆轉筆鋒的。以詞法而言，「逆筆」是總稱，它包括逆敘、逆入、逆挽。

「逆敘」，即今天所說的「倒敘」，即打亂敘述的正常時序。「倒敘」可以在「順敘」之前，也可以和「順敘」交疊進行。更複雜的是「逆而又逆」：即倒敘裡又有倒敘，比方，讀者順著詞來看，漸漸發現作者起先是倒敘事件 A，接著卻在倒敘事件 B，這當中，事件 A 和 B 可以是順序發生的，但也可以是事件 B 發生的時間比 A 還早的。

「逆入」，是追述往昔，乃是立足於今天，從今天著眼的。但「逆敘」則是實寫過去，到後來才讓讀者知道那段文字描寫的是已過去的事情。

「逆挽」，用今天的語詞來說是「前後呼應」，與前面詞意遙遙相挽合。

朝雲漠漠散輕絲，樓閣淡春姿。

柳泣花啼，九街泥重，門外燕飛遲。

而今麗日明金屋，春色在桃枝，

不似當時，小橋沖雨，幽恨兩人知。

這是周邦彥寫的一首《少年遊》，大意是說：「一對情人在相愛之初，恰逢一個雲低雨密的日子，他們藏身於一個逼仄的小小樓閣之上。放眼望去，樓前柳花都浸在瀟瀟春雨中，如美人含淚抽泣的樣子，燕子也因濕了羽毛而飛得很吃力，好像回不了巢。在這種情景下，還不能保住他們的幽會，有甚麼事情逼著二人分離，不得不冒著春雨，踏著九街泥濘，在小橋上執手依依而別。現在呢，二人已可自由自在地生活在一起，且正逢春光明媚的日子，應該十分滿足、快樂了吧？卻又不然，回想起來，此刻平淡無奇的安樂狀況，倒反而不像從前偷偷戀愛的滋味那樣迷人。」

這首宋詞，依其大概，改寫成當代的流行歌詞，恐怕亦不會減低其動人程度，足

見其超越時代局限，甚是雋永。

這短短的一闋《少年遊》，也是運用逆筆的範例。首兩行都是實寫過去幽會的情況，卻不交代是已過去的（中文沒有時態限制的優點在此盡見），到第三行，綴以「而今」，我們才知道首兩行是「逆筆」，而最後一行，既是「逆挽」，也是「勾勒」，既呼應補充首兩行的倒敘，也是點題之處。

在篇幅更長的詞調中，周邦彥使用「逆筆」就更頻繁了。

回看當代的流行歌詞，當中不少亦是篇幅頗長而題材又有很強的故事性的，寫這種作品，也可考慮一下用「逆筆」。

一·五　周詞筆法之三──合時地成境界

當代學者黃墨谷在《喬大壯手批周邦彥片玉集》的「後記」中云：「大壯先生詞的『境界』說與靜安先生不同，他明確提出『合時地遂成「境界」』的詞論。」

黃墨谷解釋說：「詞的『境界』是依賴變換轉折的章法結構委婉曲折體現出來的，其中充滿著詞人內心的一連串情緒波動。『境界』的內涵包舉著豐富的詞人的感受力和想像力，有對現實的感受，有對往事的追慕，也有對未來的渴求等等激情。」

只要我們多讀幾首周邦彥的詞作，也可以發現，周詞在一首作品中很少把構思局限在一個時空之內，總是傾向於以多空間、多時間的交織的，把昨天、今天、來日、所在之地、曾在之地、將到之地、想到之地、所見之人、曾見之人、將見之人、想見之人層層交錯組織，融成一杯感情苦酒。

大抵至理亦是尋常理，上面所說的，也許有些讀者會說：「就是這樣簡單？」殊不知現今有些歌詞作者，寫今天就只著眼今天，並不懂得今昔對比，也不會遙寄將來

以帶出感情上的希冀。於是所寫出來的作品,總是欠缺感染力。

當然也有些時候是刻意要凝結時空,寫昨天就只寫昨天,以此作為自我挑戰,不過,即使時空不變化,感情也是必須變化的,讓人感到搏動的、掙扎著的,那才可能感人。事實上,即使是寫實作品,也往往注重時地的變化對比,如清人絕句云:「莫唱當年長恨歌,人間自亦有銀河。石壕村裡夫妻別,淚比長生殿上多!」就是好例子。

一‧六　蘇東坡的隨物賦形

連續三節,談的都是人們對周邦彥詞的筆法研究,但為何別的大詞人如蘇東坡、辛棄疾或李後主等,歷來卻是較少人去討論他們的章法?不過,這不等於他們的詞作沒有章法,而是他們信筆寫來,章法自然形成,雖然好像並不曲折,卻因情感橫溢奔迸,寫下的詞自自然然有一股震撼力。因此,這些大詞人的作品,除非章法特別奇峭,不然,很少有人專注之研究之。好比說,辛棄疾的《賀新郎‧別茂嘉十二弟》那大開大闔、跳躍動盪的章法,就深為歷代文人所激賞,可是他別的作品,就很少有人會專從章法上去品評。

事實上,對於寫作已有很深功力的人,是不必斤斤於章法的,往往下筆的一剎已是胸有成竹,該用逆筆還是順筆,該是縱向鋪敘還是橫向鋪敘,早有打算,正如蘇東坡所說的「隨物賦形」、「行於所不能不行,止於所不能不止」。用香港人的口語來說,就是「拿起支筆就好自然知道點去(怎樣寫)」。

一‧七　納蘭詞與中文歌詞

雖然現代的青少年愛讀中國古典詩詞的已不多，但除非他們不愛讀，若是喜歡的話，納蘭詞常常是他們的心頭好。

納蘭詞為甚麼有這樣的吸引力？

近年閱葉嘉瑩教授的《清詞論叢》中的一篇《論納蘭性德詞》，除了找到上述問題的答案，也聯想到其實大部分優秀的中文流行歌詞，與納蘭詞是大有共通之處的。

葉教授那篇論文還有個副題「從我對納蘭詞之體認的三個不同階段談起」。她說的三個階段是初中時代、教書講學時代以及是已經對詞學認識極深，對詞學反思又反思的時代。轉看流行歌詞的「主攻」對象，嚴格來說也正是中學生和專上學生，即葉氏說的第一階段。

在第一階段，葉教授自認當時尚沒有能力對詞的優劣做出任何品評，只是覺得納蘭的詞似乎比她所讀過的那些五代兩宋之作更為清新自然以及更易於接近。

第二階段是她在大學教「詞選」的時代，這時她把詞分為數類：一類是宜深不宜淺的，如吳文英、王沂孫的作品，須仔細品味方知佳處何在。一類是宜淺不宜深的，她當時便以納蘭詞為這類作品的例子，認為其佳處是真切自然，清新流利，可以當下予人一種直接的感動，卻不耐嚼，缺少深遠之餘味。此外，也有一類作品是宜淺又宜深的，如李後主的某些作品，都是在初讀時就可以予人一種直接的感動，而隨著年齡和閱歷的增加，又可在表面淺白的詞句中，不斷發現更深沉更廣大的意境。

到了第三個階段，葉教授已是資深的詞學專家，對詞學不但造詣深，而且不時作反省的思考，就在這個時候，她再讀納蘭詞，感到以前說納蘭詞是「宜淺不宜深」是不確的，應是「即淺為深」且「即淺為美」才對。

甚麼是「即淺為深」，跟李後主詞的「宜淺又宜深」有何不同？據葉教授所言，後主寫詞常表現為一種無反省無節制的發洩和投注，而納蘭的詞筆常是一種柔緩的浸潤，於清新自然中流露淒婉而耐人尋味的意境。

以筆者個人的感覺，後主詞的「深」是較易體察出來的，納蘭詞的「深」卻是易於遭忽略的。所以，像葉教授這樣的詞學專家對納蘭詞也幾乎走了眼。

一首好的詩歌，在人生的不同階段，是會予人不同感受的。好的流行歌詞其實也不例外。雖然流行曲「在世」的時間太短了，例如而今面世十年的歌已被視為老歌，阿爸阿媽才會聽的，可也正是那些好歌，才會繼續讓你的阿爸阿媽不離不棄，並且隨著人生閱歷的豐富，對這些「老歌」所深藏的意味，體會更多。

流行歌詞為求在最短的時間裡打動最多的人（尤其是年輕人），總是要求歌詞淺白。但淺白也有幾種：一種是絕對的淺白，再沒有甚麼意蘊在其中；一種淺中有深，當中可包括如後主詞般的「宜淺又宜深」，以及如納蘭詞的「即淺為深」。

對於寫詞人來說，無論是想「宜淺又宜深」還是「即淺為深」，都需要學會如何深入淺出，而這無論寫甚麼體裁的作品，都是最高明而又最難臻至的境界。當然，「即淺為深」會比「宜淺又宜深」境界更高。原因是「即淺為深」的作品，其實是把意蘊藏得很深的，以至很多人都但知其淺中帶深，卻說不出其深一層的美妙，即使有修養者亦易走眼。

寫詞人面對的是大眾，其創作要求是「淺」，但一個有作為的、有自己的創作生命的詞家又怎甘於「淺」，為了「兩面討好」，把作品寫得淺中帶深是自然的選擇，而這個「深」，常常是只要你「深」入一點回味，便洞察到當中有作詞者自己的血脈在搏動！

在粵語流行曲的短短二十多年振興的歲月中，能夠大量寫出「即淺為深」型的歌

詞作品的，大抵只有盧國沾、潘源良和林夕，次之的有鄭國江、黃霑、林振強等，但這些都是「老」一代的填詞人了。新一輩的詞人也不是沒有這種「即淺為深」型作品，只是數量太少了！

一‧八　明代「曲禁」

明代的王驥德著有《曲律》一書，當中論及四十條「曲禁」，作為當今的填詞愛好者，實在也應該略知的。據當代學者羅忼烈所整理，這四十條「曲禁」可歸納為數大類：

1. 聲律方面

(i)　押韻問題——重韻、合腳、借韻、韻腳多以入代平、開閉口韻同押。

(ii)　字聲問題——犯韻、犯聲、疊用雙聲或疊韻、平頭、上上疊用、上去或去上倒用、入聲三用、一聲四用、陰陽錯用、閉口疊用。

(iii)　音樂問題——沾唇、拗嗓、襯字多、宮調亂用、緊慢失次。

2. 文辭方面

(i)　訛誤——語病、錯亂、請客、錯用故事、對偶不整、重字多。

(ii)　拙劣——陳腐、生造、俚俗、蹇澀、粗鄙、方言。

(iii)　艱奧——蹈襲、太文語、太晦語、經史語、學究語、書生語、堆積學問。

先說押韻問題，「合腳」就是連續兩句或以上的句尾所用的韻字同音，效果聽來像重韻，借韻在今天可以理解為通押的韻部過寬。其實，今天的詞人寫歌詞，不但開閉口韻常常同押，重韻、合腳的情況也常出現，在這方面，絕無古人那麼講究。筆者個人的見解，重韻可免則免（不然未免顯得胸無點墨），但開閉口韻何妨通押。

字聲方面，除頭三項外，其他諸條，皆不適用於現今的歌詞創作。「犯韻」與「犯聲」是指句中的文字的聲母與韻母皆不宜與韻腳字的相同。古人認為同聲母字或同韻母字太密集讀（唱）來很艱難，故以「疊用雙聲或疊韻」為禁。

音樂問題中，僅有「沾唇」與「拗嗓」與現代填詞人有關，這兩個詞語簡而言之就是歌詞不協音！

文辭方面，簡化起來其實僅有六項：文理不清、語病、重字多、生造、俚俗、晦澀。對於當代寫詞人來說亦須嚴禁！

一・九　李笠翁名句錄

清代文人李漁著有《閑情偶寄》，此書可說是古代的一本百科全書，其中有關討論戲曲創作部分的文字，給獨立排印，並命名為《李笠翁曲話》。這本曲話雖然討論的是戲曲創作，但部分文字，也很適宜寫作歌詞的讀者參考，這裡試摘舉幾條讓讀者聊作管窺：

人惟求舊，物惟求新。新也者，天下事物之美稱也。而文章一道，較之他物，尤加倍焉。夏夏乎陳言務去，求新之謂也。至於填詞一道，較之詩、賦、古文，又加倍焉。非特前人所作，於今為舊，即出我一人之手，今之視作，亦有間焉，昨已見而今未見也。知未見之為新，即知已見之為舊矣。

詩文之詞采貴典雅而賤粗俗，宜蘊藉而忌分明。詞曲不然，話則本之街談巷議，事則取其直言說明。凡讀傳奇而有令人費解；或初閱不見其佳，深思而後得其意之所在者；便非絕妙好詞。⋯⋯若論填詞家宜用之書，則無論經、傳、子、史以及詩、賦、古文，無一不當熟讀；即道家、佛氏、九流、百工之書，下至孩童所習《千字

文》、《百家姓》，無一不在所用之中。至於形之筆端，落於紙上，則宜洗濯殆盡。

「機趣」二字，填詞家父不可少。……說話不迂腐，十句之中定有一二句超脫；行文不板實，一篇之內但有一二段空靈，此即可以填詞之人也……凡作詩、文、書、畫、飲酒、鬥棋與百工技藝之事，無一不具夙根，無一不本天授。強而後能者，畢竟是半路出家，止可冒齋飯吃，不能成佛作祖也。

以上三條，一論新意，一論用詞宜顯淺，對於今天的流行歌詞創作來說亦是至理。第三條談到「夙根」問題，似乎很強調天份，但世上有天份卻是客觀事實，我們總不能裝作視而不見。我想，只要是為了興趣，沒天份而硬要去做，相信亦早已不介意不能成佛作祖。

一·十　諷刺≠搞笑

中國古典詩歌不乏寫實諷刺的作品，從《詩經》、樂府以至唐詩，都不乏這一類的名篇，如大詩人杜甫的《三吏》、《三別》、《兵車行》又或白居易的《賣炭翁》、《秦吉了》等。不過，自宋詞這種文體冒起之後，由於「詞別是一家」，以典雅為尚，漸漸地，人們便不大看得起這類型的題材和作品。這種流風，其實到今天還影響著中國人，至少在香港，以寫實諷刺為題材的歌曲，人們往往視之為「搞笑」、「鬼馬」。

事實上，自宋以後，除非生活、環境上備受衝擊，不然也很少創作人會熱衷創作寫實諷刺詩歌。元曲就是好例子，當時的文人備受政府壓迫，苦無出路，於是大量寫實諷刺作品湧現，且喜歡用口語，就連馬致遠這樣比較講究詞藻和意境的元曲大家，也寫過一首《借馬》的諷刺作品，教人會心。又如在當代，一九八九年的「六四事件」，對不少人而言都感到內心受莫大衝擊，須借諷刺作品來宣洩宣洩，所以自八九

年起的兩三年，人們心目中的「鬼馬歌」便興旺了一陣子。

中國人何時才不再把寫實諷刺作品視為無聊的搞笑、鬼馬歌？看來須待未來的作詞人努力努力。

再說，寫實諷刺類的歌詞，是近似於諷刺漫畫的創作，故這種歌筆者寧稱之為「漫畫化歌詞」。但漫畫化歌詞絕不易寫，因為一個拿捏不好，寫出來便變了搞笑歌詞而非漫畫化歌詞。漫畫有漫畫的特長，以歌詞來作「漫畫」，像是臂傷未癒卻去射箭，想命中目標是很困難的。事實上，要像漫畫般去諷刺某些不平事，文字常常顯得太囉唆：漫畫是一針見血的，用文字來作「漫畫」則不免多針見血！

一·十一　復古的《K歌之王》

人人都說中國古代是一個詩的國度，但中國古代更是一個玩文字遊戲的國度，只是一直被視為難登大雅之堂，備受鄙夷。到了近十幾年，才逐漸有學者敢正視和研究這類文體，例如有鄺化志撰寫的《中國古代雜體詩通論》，把中國古代裡品類繁多而且洋洋大觀的雜體詩初步作系統的梳理。

年前，陳奕迅主唱由林夕填詞的《K歌之王》，把很多中文流行曲的歌名如《我願意》、《約定》、《唱遊》、《誓言》、《幸福摩天輪》、《心血》、《垃圾》等鑲嵌進歌詞中(其實在九十年代初，黃耀明主唱、黃耀明和蔡德才作曲、周耀輝填詞的《每天妳愛多一些》也玩過鑲嵌，只不過鑲嵌的是不同愛情名曲中的詞句而非歌名而已)，又或更早些年前，達明一派演唱周耀輝填詞的《講嘢》，把「應(諧音「英」)」、「終(諧音「中」)」、「基本法」等字詞刻意嵌進字句的句首，都曾經讓欣賞者嘖嘖稱奇。可是這兩首歌中所採用的文字遊戲手法，真可謂古已有之，而且有

過之而無不及。

　　筆者亦聯想到，國內歌手李春波曾有一首《一封家書》，依足書信的形式寫成一首歌詞並譜上曲，竟成為風行全國的金曲。只是，以詞為信，其實在清代就曾流行過一段頗長的時間，其緣起是因為顧貞觀以詞代信，寄給因科場案被流放的吳兆騫，語語真摯動人，一時傳為佳話，於是其他文人紛紛模仿。

　　古典文學中委實有太多可供翻新點化的素材和橋段，豈能不接觸古典文學？

一・十二　少年情懷，今不如古

　　「少年」在宋詞中是個常見的詞語：「少年俠氣，交結五都雄」、「舊遊無處不堪尋，無尋處，少年心」、「年少萬兜鍪，坐斷東南戰未休」、「少年不識愁滋味」、「少年聽雨歌樓上，紅燭昏羅帳」……不過，這些名句的下筆者在其寫這些篇章的時候，往往已是中年人以至老年人，他們只是在追憶「少年事」、緬懷「少年心」，或是借少年的美好襯托當下的悲苦。真由少年人寫少年事與少年心，大抵難有這種強烈的動人力量，只因他們正處於人生的早晨階段，注定他們寫這類作品難有波折起伏，也難以想像到「少年」相比於整個人生會是怎樣的可貴而易逝。

　　當代的流行曲都是以青少年為對象的，而曲詞都以情為主，彷彿而今的「少年」就只會追逐愛情，再無一些「少年俠氣」。當然，寫歌詞的三十多歲都已嫌太老，人到中年便需退下填詞界，實在也不會有詞人可以憑歌追憶「少年事」、緬懷「少年心」，或是借少年的美好襯托當下的悲苦。「少年」的世界今天已變得很狹窄，但是誰造成這種局面的？

一・十三　粵曲曲詞功力深

　　新派寫詞人常看不起昔日寫粵劇小曲曲詞者，殊不知舊日粵劇小曲，雖以廣東口語入詞，但往往勝在用語自然且生動傳神。筆者記憶猶深者如以《賽龍奪錦》填張飛夜戰馬超之唱詞，首十字曰：「蛇矛丈八槍，橫挑馬上將」，張飛驍勇善戰之形象，可謂「唱」之欲出。如此十字，天然去雕飾，誠是絕筆！

一・十四　短歌的傳統

　　現代的流行音樂，旋律常常趨向音符特多，密密麻麻的，要填滿整首歌，少說也要二、三百字。為了應付這樣的篇幅，寫詞人本無太多話可說也不得不摻水雜沙，方能填滿。也難怪聽現代流行曲常常覺得喋喋不休，滔滔不絕。雖說現代人生活經驗複雜，無如此篇幅難以暢所欲言。但筆者相信足以寫二百多字以上的歌詞題材並不會太多，反而更多的題材出之以短篇才會合適。

　　現代人已夠忙碌了，我想，短小精悍的歌謠反而更能給予他們神馳的空間。中國自古以來就不斷產生許多精彩的短篇詩歌，但願當今的中文流行曲亦能承繼這優秀的傳統。

一・十五　一「闋」慘歌

　　八十年代中期，寶麗金唱片公司旗下歌手彭健新推出的新唱片，標題是《一闕短歌》，「闕」字錯成「闕」字，數年後，寶麗金另一歌手陳慧嫻有一首新歌名曰《千

千闋歌》，「闋」字依然錯成「闗」字。這些錯字影響可大了，滿城的人都跟著把「闋」字寫錯成「闗」字，連香港電台這樣的重要傳播機構都照樣弄錯。

寫詞人(以及唱片公司)請小心筆下的每一個字！務必弄清楚它們的形、音、義都無誤。

一‧十六　近古之鑑之一——情慾歌風波瑣談

流行歌曲久不久就會出現以情慾題材寫成的作品，約在一九八六年，由於多首情慾歌曲同時湧現，在社會上頗引起一些爭議。

前事不忘，後事之師。雖然今天人們對情慾的態度似乎更見開放，但回看當時正反兩派的一些論點，也是很有啟發意義的。

每當情慾歌曲被抨擊，總有一派人士向傳媒說：「許多英文歌詞更露骨！」言下之意是我們對性太保守，應學外國人那樣開放些來面對情慾歌曲。

問題不在於「開放」與否，而是整個社會的風尚是否到了可以欣然接納它！正如很多女性看似很西化，很開放，可一旦結婚，還是堅持要搞婚禮擺喜酒穿裙褂之類。

又好比說，美國人至今仍可享有買槍械自衛的自由，我們是否又因為他國可以如此便高呼我們也理該可以買槍？再比如，中國古代，做愛往往不僅是兩個人做的，每有下人在側，或服侍主人，或幫助主人完成較高難度的動作(可參閱江曉原著的《性張力下的中國人》第一八九頁所談的「性活動公開化」)。今天，「退步」了的我們又可以如此效法嗎？

「許多英文歌詞更露骨！」之論不值一駁，可以休矣！

不管是情慾歌曲還是其他粗口歌、政治上不大正確的歌曲，一旦被電台禁播，對

唱片公司來說其實都是一次大好的宣傳機會。不過，電台是應有禁播某些歌曲的權利的，而此事太複雜，不擬在此討論，讀者可參閱拙著《正視音樂》(無印良本出版，一九九六年) 中的有關文章。

我想說的是，電台禁播某歌，絕對不損創作自由，不許唱片出售，才真正損及創作自由。

長期以來，許多好歌都因電台很少播放，形同禁播，以致成了歌海遺珠。若不播就是損害創作自由，像這種情況，電台便是長年在損及創作自由了。這邏輯成立嗎？

林夕曾在《詞匯》中說：

我們兒時聽的情歌有月、有空的鞦韆，現在看來雖然老套，但絕不低俗，我們又有甚麼權利要八九歲的小孩沒頂於「搔褲袋」「撩大腿」的慾海，滿口滿耳滿腦纏繞著扭曲了的愛情意象？

做愛場面極多的小說《金瓶梅》，是名著。甚至《紅樓夢》，也有做愛的描寫。為甚麼歌詞不可以寫做愛場面？

筆者的答案是：小說的篇幅大，只要小說不是那種為寫做愛而寫做愛的作品，那就寫吧！流行歌詞的篇幅短，寫完做愛，還可以有多少空間可讓作者帶出命意。

當年一首並不涉及情慾的《尖沙咀 Susie》，就因為「人物描寫」與「勸勉」這兩個部分比例懸殊，總讓人想到掛羊頭賣狗肉。以歌詞這種體裁寫情慾性愛，更難避免。愛寫歌詞者請慎之慎之，要寫的話，請以走鋼線的心情來對待之。

自由，多少罪惡假汝之名而行！

一句「流行文化不應負教化社會責任」，創作人就可以任意妄為？

一‧十七 近古之鑑之二——樂隊潮流話舊

一九八六年的香港流行樂壇，到處都在談論樂隊潮流，這次樂隊潮流不僅是因為忽然有許多的樂隊冒起，而且還因為很多樂隊都有所謂的「御用詞人」，而這些「御用詞人」在此之前是完全不見經傳的，甚至那個年頭非常流行的填詞比賽都不曾見過他們的蹤影的。

這些「御用詞人」的作品常常有兩大特點：一是非愛情的作品很多，二是歌詞作品的沙石很多，以致被指為「不良文法」。

所以，一九八六年十一月，香港電台的《新哥新歌》節目（主持人為倪秉郎和張文新），連續兩星期搞了個可以稱為「御用詞人」作品研討會的節目，首星期請來的有盧國沾、鄭國江、卡龍、林振強等現役詞人來談論，列席的有筆者和黃達輝（當年是樂評人，在九十年代也曾是唱片公司要員），第二次則有區新明、因葵、陳少琪、林夕等「御用詞人」出席節目。

對於因樂隊潮而冒頭的一群詞壇新血，眾現役詞人幾乎一致的認為，初寫歌詞而寫出「不良文法」，是應該體諒的，也應該給時間和機會他們去進步的。當中，林振強卻帶說笑地謂很想加入樂隊。

其實，節目最終只能帶出這種結論，筆者是深感無奈的。事實上，為甚麼我們必須給時間和機會予這些新血，就只因為他們幸運地隨樂隊潮湧了出來？當時有很多比他們填得好的業餘詞人（見第十一章），又有誰給他們時間和機會？再者，正像張文新在該節目中強調的：唱片是賣錢的，會讓電台公開播放的，按理應是精英分子才適宜參與唱片的製作。還處於練習期的詞人的歌詞竟可收進一張可公開發售的唱片中，那多少有點說不通。

說不通又如何！能否晉身專業填詞人行列，甚至能否有機會和時間去「公然」地「進步」，都跟運氣和際遇有關。

十多年過去，有一位當年固是有待進步的「御用詞人」，而今依然未見有怎樣的進步，但詞繼續填，命運對他實在太要好了！

常有愛填詞的朋友來問，如何入填詞這一行，筆者通常都會說，若是十多年前，不妨到電台當ＤＪ，到電視台當音樂編導，又或任職廣告公司的創作大員，有一個時期，最好是獲某樂隊「御用」，但到近年，似乎這些途徑都不大通，最好莫過於認識一些當紅的音樂家、監製！

真的，根本入行無門。

現實常是諷刺的，在《新哥新歌》節目中，眾「御用詞人」中，詞寫得最好的是林夕，但偏偏節目主持張文新卻甚麼詞都不舉，單舉林夕的那首《吸煙的女人》作為「不良文法」的例證，他在首星期節目中說：「《吸煙的女人》的音樂若有九十分，詞只值三十分」。次星期，他更對林夕說：「歌的音樂部分是好的，但詞則見仁見智，題材似乎很特別，但也有人認為句構有問題……」

林夕回應張文新道：「關於看不懂可分兩種情形。有時歌詞看不明白是因為句子不通。但我自覺《吸煙的女人》全篇難以找出病句，基本上，那些看似不易明的句子，在歌詞中都已提供足夠的線索去讓欣賞者理解。過去幾年，我是業餘寫詞的，很喜歡套用新詩的技法來寫，這種作品可能有些欣賞者不習慣。經過今次的教訓，我覺得需要改改這種寫法，至少不要那麼深，我現在才發現到流行曲的確要聽兩三次就要很明白，不可能要求欣賞者仔細思索求解。其實《吸煙的女人》是為了參加比賽而寫的，而演繹的又是一隊新派組合，所以寫來很放，但其實在Raidas的新唱片中，除了《吸煙的女人》，另兩首歌詞我是寫得很淺白的。」

也許，有時電台節目的主持人是在代表大眾的觀點來詰問嘉賓，若是如此，「群眾的眼睛是雪亮的」這句話是極錯的。

第 二 章

技道並進

二‧一　當局者的遊戲規則

人們談創意，偶爾仍會舉這個例子：縱橫看都是整齊排成三行的九個點，如何用四條、甚至三條以至一條直線穿過它們？

這個案例對很多人來說已是常識。

然而不可不知的是，三直線穿九點仍勉強在遵守「遊戲規則」，而一直線穿九點，則所用的「筆」以及所畫的「直線」，已經超越了原本的不成文的「遊戲規則」，有人可能覺得太取巧，不認為那作法是成立的。

類似情況就如調性音樂發展到近代，某些音樂家下決心要改變「調性」這個作曲「遊戲規則」，把它徹底摒棄，創立了無調性音樂，但是卻不是那麼多人接受得了無調性音樂。音樂以外的藝術，擯棄傳統「遊戲規則」另立一套自己的「遊戲規則」來創作的藝術家，現今就更常見，而且往往每次創作都另立「遊戲規則」，以致欣賞者

若不預知一點「遊戲規則」，根本不懂得欣賞。

固然，改改「遊戲規則」可以給藝術家帶來新鮮感新刺激，可是頻頻更換「遊戲規則」並不是合理的事。須知任何一門藝術往往需在一套「遊戲規則」建立後數十年甚至數百年後，從事者純熟掌握「遊戲規則」的竅妙，才能締造出光彩照人的傑作。由此可知，每創作一次就換一套「遊戲規則」，這樣子創作出來的東西，成為傑作的機會便十分渺茫。

當今有些前衛音樂人，也愛寫一次曲換一次「遊戲規則」，永恆地處於「實驗」階段。總覺他們很難會寫出好作品來。流行音樂人就絕不敢如此，他們還是死守「調性」這個「遊戲規則」。然而，他們在老框框中卻仍能不時寫出美妙的新作啊！

相比較之下，粵語歌曲填詞人亦只能墨守十多年來傳承下來的「遊戲規則」，連先詞後曲都被視為有違「遊戲規則」。

二·二　旁觀者的遊戲規則

從觀賞者的角度看「遊戲規則」，則當觀賞者不大明白「遊戲規則」時，便肯定難言「欣賞」。好比說愛看足球的朋友忽地去看欖球，那十有八九是會看得一頭霧水，只因他們不了解欖球比賽的「遊戲規則」。

顯見，要欣賞某門技藝，就必須先熟悉該門技藝的「遊戲規則」。只不過，很多技藝好像不必熟悉「遊戲規則」也能欣賞得來。比方說一碟好菜式，一吃便知龍與鳳，果真要知道烹調上的「遊戲規則」才懂欣賞？又如音樂演奏，一聽就知道好聽不好聽，果真要知道音樂演奏的種種「遊戲規則」才配欣賞嗎？

筆者敢說，不懂某門技藝的「遊戲規則」，則其人無論如何努力，所能欣賞到

的，只是該門技藝的皮毛，膚淺非常。故此，不必熟悉「遊戲規則」也能欣賞，實在是十分自欺的想法。縱使流行音樂及流行歌詞，也必須熟悉有關的種種「遊戲規則」，才可能作比較深入的欣賞的。

二‧三　長音練習的聯想

幾乎所有的樂器演奏的基本功都不離這樣的一項：長音練習。

長音練習不僅是基本功，而且給視為非常重要的工夫。看似簡單的長音，為甚麼這樣重要？

原來長音練習至少有三大好處：

其一是幫助演奏者掌握重要的技巧。在管樂器來說是掌握合理呼吸和運氣的要領，在弦樂器來說是掌握運弓時控制力度的要領。

其二是可以幫助演奏者擺正姿勢，並且容易體會在演奏時各個有關關節的重要作用。

其三是可以讓演奏者較易解決音準以及樂器各個音區的音量平衡、變化問題。

這些都是很重要的基本功，然而，長音練習卻是非常枯燥的活兒，一般人若沒有老師督促甚至強迫，肯自發去練習的恐怕不多。

由是說到香港流行樂隊的一些通病：把樂器起勁彈奏時倒還可觀，一旦要奏一些較寧靜、感情需要較細膩的樂段時，表現常常難讓人滿意。可以大膽推測，他們應該是輕視了基本功。也許當年是急於求成，又或許為口奔馳，根本沒這麼多時間練基本功。所以他們只好以快和勁來掩飾這些不足。

那麼，歌詞寫作方面，哪一種基本功相當於樂器學習上的「長音練習」呢？這問

題現役詞人也許亦答不出，但相信他們當中有人不自覺地練了這種基本功也不自知的：喜歡寫，不斷寫，不斷想著揣摩著怎樣寫得好些……

二・四　遍面皆眼

古人論首飾云：「飾不可過，亦不可缺。淡妝濃抹，唯取適宜耳。首飾不過一珠一翠，一金一玉，疏疏散散，便有畫意。如一色金銀，簪釵行列，倒插滿頭，何異賣花草標？」其實何止戴首飾要如此，創作亦然。一位西方詩學家便有此見解：「通篇皆雋語警句，如滿頭翠珠以至鼻孔唇皮皆填嵌珍寶，益妍得醜，反不如無。」錢鍾書亦有一個比喻：「人面能美，尤借明眸，然遍面生眼睛，則魔怪相耳。」創作人也宜緊記，不要過分貪心，把很多好意念往一首歌詞裡塞。

二・五　見山是山

青源惟信禪師説：「老僧三十年前來參禪時，見山是山，見水是水，乃至後來親見知識，有個入處，見山不是山，見水不是水；而今得個體歇處，依然是見山是山，見水是水。」

李小龍也曾説：「我初習武，但見一拳就是一拳，一腳就是一腳，及至多學了日子，明白了些甚麼，發覺一拳不是一拳那麼簡單，一腳也不是一腳那麼簡單。現在我算是在學武上有了進境，卻又覺得一拳還是一拳，一腳還是一腳。」

這是學藝的三個階段。學寫詞的你，覺得自己到了哪個階段呢？

二‧六　幸福的你怎麼辦？

　　看歷代的詩詞大家，彷彿沒有一個生活得順遂，從屈原、李白、杜甫、李商隱、蘇東坡、李清照、辛棄疾以至清代的納蘭容若、龔自珍，看看他們的生平，都是苦命的一群，後半生往往都是鬱鬱以終，然而卻因為他們的苦命，寫出了無數動人的篇章。

　　古人亦早說：「詩窮而後工」、「才命兩相妨」，也就是說，只有飽經憂患者，寫出來的作品才會上乘，飽蘸感情，令讀者為之動容。

　　一九八七年，筆者為《文匯報》撰寫粵語歌詞歷史，深入研究各填詞人的作品，發現也有「詩窮而後工」的現象。譬如說，黃霑的作品以他跟華娃離異的期間最有感染力，而盧國沾，則以在脫離「無線」轉到「佳視」到脫離「亞視」這段動盪（在他個人而言）期中，作品最能透現其真性情，也是最感人的。大概是因為，在「窮」的階段，心中本就充滿不忿之情和不滿之慾，只要一下筆，就可以噴薄而出，毋須無情而強醞釀，無愁而強入愁中。

　　如果，「詩」真要「窮」然後才能夠「工」，那麼，今天我們生活在這個富裕的社會，幸福的家庭中，豈非沒有希望做大詞家？雖說「人生不如意事常八九」，可是我們的不如意，都不過是雞毛蒜皮，不但不足以跟屈原、杜甫、蘇東坡、辛棄疾等人的鬱鬱以終相提並論，相信連盧國沾、黃霑等詞人過去所承受的衝擊，也比我們厲害七千倍。他們是怒吼的黃河、激盪的長江，而我們，只是無名的小溪澗，能翻幾大的波浪？攪轉幾大的漩渦？果真可以浸死蛟龍乎？

　　當然，小溪澗也有小溪澗的平靜清幽的風光，不宜抹殺。但本文的目的也不在潑業餘詞人的冷水，只是想大家認識「詩窮而後工」的道理及清楚自己的位置。

太幸福的人想寫一些不幸福的題材，可以怎麼辦？以想像或設身處地的去推想，是沒辦法中的補救辦法。可是，正像當今的電影，要拍千軍萬馬交戰的場面，卻只用了幾百個臨時演員來拍，然後用電腦特技變化成想要的千軍萬馬場面。一般觀眾對於這樣拍出來的電影都很接受，但也有些要求高的觀眾覺得不是味兒，總欠實感。太幸福的人去寫不幸福的題材，受眾的反應應會類似。

二 · 七　情不深而誠不至

情不深而誠不至的文章，亦有藉形式上之技巧或時代之崇尚而傳世或風行一時者矣；然均不足與於第一流作品也。「好書不厭百回讀」，偽飾之文章則往往一經品鑑，疵垢便顯，或見其矯揉造作，或者明露無病呻吟，或者煞有介事，或者索然無味，或者辭旨不稱，或者情景不融，或者太過，或者不及，或者駢拇枝指，或者續鳧截鶴：寓目之頃，已覺可厭，至再至三，尚可耐乎？

這是傅庚生《中國文學欣賞舉隅》「深情與至誠」一節中的一段。當今流行曲曲詞，也有很多是「藉形式上之技巧或時代之崇尚而傳世或風行一時者」，只因詞人常常被迫大量生產，要是不「藉形式上之技巧」來創作大部分的詞章，哪來這許多真情深情？

二 · 八　創意與變態論

我們常常埋怨上帝懶惰，沒有創意，於是世上有張曼玉二號三號四號……有瑪莉蓮夢露二號三號四號……。不過，假如上帝刻意追求「新意」，造個三眼美人，兩嘴

尤物，我們又能否接受？

造人就要有眼耳口鼻有頭髮，五官齊全且端正，絕不喜歡所謂的「新意」，重要的是有血有肉，有獨立的思想有豐富的感情，則樣子相似亦無問題。

多年前讀過呂俊華著的《藝術創作與變態心理》，方發覺自己不夠變態，故而筆下創作每屬平凡。清代詩人龔自珍的《琴歌》云：「之美一人，樂亦過人，哀亦過人！」他在其中一首《己亥雜詩》中亦云：「少年哀樂過於人，歌泣無端字字真。」大凡出色的創作人，亦皆如此，哀樂皆過於人，以至被常人視為變態。然這種變態乃創作人之福。

創作人應有的變態，一為「人我不分、物我一體」，二為「善於幻想，胡思亂想，又或常由熾情致幻，以至極幻極真，越幻越真」，三為「善用直覺，能從非理性中覓得更高理性」，四為「愛心及赤子之心爆棚」。

二‧九　臨摹

學書法常需經歷臨摹的階段，對著名家的帖子一筆一筆的描，好一段日子後，才開始擱下字帖，隨意寫自己的字。學畫亦近似，初學者常會經歷把名家的畫細意摹寫的階段，然後才試試自己去畫。學寫歌詞其實也可以有這種階段，正如本書的姊妹篇《粵語歌詞創作談》的外篇中提到的「修改病詞」、「翻譯歌詞」、「看小說寫詞」等訓練，都可以說是臨摹。當然，把古今的詩歌名篇隱括到歌調裡，也可說是一種臨摹。譬如未「入行」前的林夕曾把戴望舒的著名新詩《雨巷》的意境移植到歌詞中，就是典型的臨摹。而林夕的成名作《吸煙的女人》，也應是受了日本女歌手五輪真弓的歌曲《問すず煙草》的啟迪，在機緣湊合下，寫出一首有關煙與女人的中文歌詞，

這是更高層次的臨摹。

有道是「取法乎上，僅得其中」，要臨摹，當然應該選些第一流的作品來臨摹，不然，不但得益不多，而且可能害了自己。

二·十　工夫在詩外

陸游常常寫詩給自己的兒子，有一首是跟兒子談作詩的，其中「汝果欲學詩，工夫在詩外」乃是名句。這兩句詩的大意謂要學寫詩而得到成功，不僅是要學會寫詩的技術，還要花很多時間來提高自己的種種修養，而這些修養看來都跟寫詩關係不大的，例如是人生哲學、社會宗教以至國家的盛衰興亡、民生經濟等等。

所謂文學也就是人學，寫詩也就是寫一切與人有關的東西，故此一切與人有關的學問和修養都應該涉獵。

再者，大凡傑出的文字創作，都只因思想（法）勝人一籌、感情比別人豐富強烈。而思想感情所以超人一等，正是平日亦已從種種修養中使自己的思想和眼光皆能脫俗，胸中感情亦比常人深厚和強烈。事實上，作品平庸往往是因為寫的人思想一般，對所寫的東西也了無感情！

二·十一　超載導引（一）

我覺得曲詞的好壞可分為幾個等級。譬如說：這一首歌共有十個字要填上去。第一類的是很難很難也只湊夠七個字，那根本不是完成的作品。第二類是湊夠了十個字，卻不知道自己在說甚麼，那是不明白的作品。第三類是十個字都填滿了，還勉強

解得通，那是普通的作品。第四類是十個字填滿了還顯出一個意思來，那是普通的作品。最後一類是以十個字的詞句，道出一百個字所能描述的意境、心境，引人聯想，控制著聽者的情緒，那是首成功的作品。

以上是一九八二年香港業餘填詞人協會舉辦「全港學界歌詞創作大賽」時，林敏驄專誠為比賽場刊義撰的一篇文章的一段。林敏驄所指的第五類作品，十字能道出百字所能描述的意境、心境，的確是填詞愛好者所夢寐以求的水平，本文也旨在與讀者探討，怎樣能寫出這種水平的作品呢？

不過，未入正文之前，筆者還是語重深長的告誡讀者，看本文的同時，必須打好你的寫作基本功、擴闊你的生活經驗、加強你的觸覺和洞察力，否則，未學行先學走，絕不會是好事。

另一件要強調的是，林敏驄所指的第五類作品，往往需要讀者積極的投入和發掘才可以從作者的十個字之中體會出百個字的意思來，而對於慣於囫圇吞棗的讀者來說，這第五類作品，十個字仍只會是十個字，他絕不會看到百個字的意思來的。比如說：

桃李春風一杯酒，江湖夜雨十年燈。

——黃庭堅《寄黃幾復》

粗心大意的讀者，這兩句十四個字就是十四個字，絕看不到其他意思出來。其實，這兩句包藏的意思並不簡單，上句中，「桃李春風」，是春光明媚的大好良辰美景，「一杯酒」，卻暗示出朋友（黃庭堅這詩是寫給朋友的）相聚時的把酒談心，把酒言別等等的情景。試問，在這樣的大好春光下良朋把酒共聚，是何等的賞心樂事。

下句中，「江湖」暗示流轉和漂泊，「夜雨」通常是最使人起懷的情景，「江湖」而聽「夜雨」，就更增加蕭索之感。「夜雨」之時，需要點「燈」，所以接著選

了「燈」字，「十年燈」是作者銳意創綴的，把它與「江湖夜雨」連在一起，就能激發起一連串的聯想：兩個朋友，每逢夜雨，獨對孤燈，互相思念，深宵不寐，而這般情景，已延續了十年之久！

其實，若再細心觀察，這兩句詩包藏的意思還不止此，然而，單是以上的解釋已足可證明，詩人的十四個字足抵一篇數百字的散文呢！

再舉一例：

萬里悲秋常作客，百年多病獨登臺！

<div align="right">——杜甫《登高》</div>

這十四個字，有人竟可以看出八層意思：「悲秋」點出了季節的悽慘，這是第一層。但在家鄉悲秋，遠不及在「萬里」外悲秋。這是第二層。那定居在萬里他鄉者的悲秋，又遠不及漂泊無定，作客異鄉者的悲秋，這是第三層。但短期旅居於萬里他鄉者的悲秋，又遠不及久居他鄉、思歸不得者的悲秋，這是第四層。若是年少氣盛、志在四方，那麼他的悲秋，又不及百年暮齒，垂老漂泊者的悲秋，這是第五層。這久羈他鄉、垂老漂泊者，若是身體健康、步履輕快，那麼他的悲秋，又遠不及身老多病，終年漂泊者的悲秋，這是第六層。那身老多病，終年漂泊者平日的悲傷，又遠不及登臺遠眺，滿目蕭索時的悲傷，這是第七層。垂老漂泊的人，登臺遠眺，若有親朋同行，那時的悲傷，又遠不及無親無朋獨身登臺者的悲傷，這是第八層。用意不斷地累增，在有限的字數裡，這樣層層累積，到了第八層，感情已達飽和，且具有強烈的爆發力了！

這樣縷析入微的欣賞者，真可謂作者的知音。不過，假如欣賞者缺乏生活體驗、觸覺遲鈍又沒有洞察力，是不可能從詩人的十四個字中看出這麼多層意思來的。可見，作為一個欣賞者其實也不易，善於欣賞他人作品的人，一樣需要優秀作家所具有

的條件。

因此，當你有能力寫出第五類作品，可能就是你慨嘆知音難覓的時候了，你害怕嗎？無論如何，這裡也反映了另一個規律：善於欣賞作品的人未必是優秀的作家，但優秀的作家都是善於欣賞的，故此，假如你看不出「江湖夜雨十年燈」、「百年多病獨登臺」等詩句所蘊藏的充實內涵，那起碼證明你的寫作水平還是有限而已。

本文一方面想探索如何寫出第五類作品，就像怎樣在一輛十六座小巴塞進五十個人般，只是，小巴超載，人人看到，文字超載，卻不是人人看到，故另一方面也想探討，如何看出文字的超載。

此外，我們研究如何使文字超載，是想成為文字創作的高手，要取法乎上。但其實流行歌詞並不需要文字處處超載，也許全首歌詞有兩三成的文字超載，就已經很足夠，過了這個比重，使一般人都感不解時，這歌曲可能很難流行，成了歌海遺珠，甚或使唱片公司不肯收貨！

二‧十二　超載導引（二）

「人生識字始糊塗」，這話可一點不假。事實上，有時我們太相信文字的功能，卻不知道文字並非我們想像中完美。

有個笑話：一位富翁，左鄰是銅匠，右鄰是鐵匠，整天叮叮噹噹吵得厲害。富翁備了一桌酒席，請他們搬家，都答應了。待到兩家都搬過之後，叮叮噹噹之聲仍是照舊，原來左邊的搬到了右邊，右邊的搬到了左邊。

像這種「搬家」的誤會，日常生活可不少，也許，你還可以說這是因為表達不準確。但試看看那些嚴謹的法律條文，竟對一樓一鳳，甚至某電視台壟斷歌星都束手無

策，可見文字的功能有些時候是頗受局限的。

筆者從一本談科技的小書《現代物理學與東方神秘主義》中，找到另一個支持論據：

當我們更加精確地定義我們的概念系統，使它們更加嚴謹地聯繫在一起而形成一個整體時，就離開實在越來越遠。

物理學家懂得，用他們的分析方法與邏輯推理，是無法同時解釋全部自然現象的，因此他們挑出一組現象並建立模型去描述它，這時他們就忽略了其他現象，而這種模型也就無法給出關於實在的完整描述。

顯然，我們概念思維的抽象系統永遠無法完整地描述和理解這個實在的世界。我們在考慮這樣的世界時所面臨的問題就像製圖員企圖用一疊平面圖去覆蓋彎曲的地球表面一樣。我們只能期望以這種方式對現實世界作近似的表達。

這在在都承認了語言的不精確及模糊，每個詞或概念，不管看起來多麼清晰，它的應用範圍都是有限的。

然則，我們這群終日與文字為伍的填詞愛好者，該怎樣面對文字的缺陷？尤其這篇文字以《超載導引》為題目，卻先把文字貶得糟粕不如，這又該怎樣自圓其說？到此，我們必須警惕的是：語言文字只是代表現象和經驗的符號，我們不要只看到語言僵硬的本身，甚至看死了它，以為黑即純黑，白即純白，是此則非彼，是彼則非此，而淪為「語言暴君」的俘虜；要知道，語言文字之外，是真實而活潑的現象和經驗世界。

好比說，隔壁屋子內突然有人說：「刀！」一時間你能判斷其意思是「這是刀」、「刀找著了」、「拿刀來」、「給你刀」抑或是「小心刀」以至是別的甚麼嗎？這裡，還須從說話者的語氣和他身處的環境才可以準確判定。

在《傳學概論》中，也看到幾個類似的有趣實例。大清早見面問人家：「吃過早飯嗎？」不要以為你好管人家的閒事，你等於在說：「早安！」同是一句話，說的人不同，意義就有了分別。旅途中，空中小姐問：「你的終點是哪裡？」跟牧師問：「你的終點是哪裡？」這兩個「終點」的距離就大得不得了。

朱光潛在其《詩論》中也直認不諱：「情感中有許多細微的曲折起伏，雖可以隱約地察覺到而不可直接用語言描寫，這些語言所不達而意識所可達的意象思致和情調永遠是無法可以全盤直接地說出來的。」

但朱光潛接著說：「好在藝術創造也無須把凡所察覺到的全盤直接地說出來。詩的特殊功能就在以部分暗示全體，以片段情境喚起整個情境的意象和情趣。」

以部分暗示全體，這該是一個很好的啟發，事實上，面對著不精確的文字，也只有這樣才能夠做到超載。

二・十三　超載導引（三）

以部分暗示全體，就是以極經濟的語言喚起極豐富的意象和情趣。事實上，凡是藝術的表現（連歌詞在內）都是「象徵」，凡是藝術的象徵都不是代替或翻譯而是暗示，凡是藝術的暗示都是以有限寓無限。像上一兩節所舉的「桃李春風一杯酒，江湖夜雨十年燈」，當中每一個詞都是象徵，都是暗示。又譬如粵語流行歌詞名作《十個救火的少年》，就是一個很有象徵意味的故事。

那麼，怎樣的「部分」才足夠暗示「全體」？又或者再把範圍縮小一些：哪一類字詞最富暗示性？

我記得差不多所有詩評人都說過，文學作品靠具體的事物，生動的形象打動讀

者，但不少初學創作者則一味濫施感情，誤以為這樣就是感情豐富，其實，泛濫的情感表白，只會顯得浮淺。真的，抽象地說「痛苦不堪」，絕不如舉一二真正使人痛苦的具體故事情節，讓讀者親自去體會。也就是說，抽象的字眼絕不及具體的事實或事物那麼富於暗示和象徵。我們不妨再回看上舉的黃庭堅和杜甫的幾句詩，看看當中抽象的字眼和實詞的比率怎樣。

我們不妨來醜化一首作品，以看出多用「實詞」和多用「抽象」的字詞的效果有何分別：

> 少年聽雨歌樓上，紅燭昏羅帳。
>
> 壯年聽雨客舟中，江闊雲低，斷雁叫西風。
>
> 而今聽雨僧廬下，鬢已星星也。
>
> 悲歡離合總無情，一任階前點滴到天明。

這是一首著名的宋詞，作者是蔣捷，我們要試把這名篇中的許多「實詞」改換成「抽象」的字詞：

> 少年聽雨歌樓上，感到溫馨綺旎。
>
> 壯年聽雨客舟中，但覺磊落雄奇。
>
> 而今聽雨僧廬下，垂老的我內心只有淒涼蕭瑟。

這種寫法，由於抽象的字眼(主要是形容詞)太多，讀者可以想像的空間便大大減少。換個說法是讀者欠缺了憑藉去想像。

這裡所說的「實詞」，乃是名詞和動詞。但須注意的是其實副詞和疑問詞亦有使文字超載的功能，這些在本書姊妹篇《粵語歌詞創作談》的第三章亦有說及。事實上，流行歌詞是首先要照顧聽眾的文字創作，不可能像古代詩歌那樣使用太多實詞，於是改為多用副詞或疑問詞來挫屈語氣(亦即變成以語意的曲折來潛藏繁豐的意緒，

深挖型詞人最擅於運用這種招數），讓聽眾容易聆賞。可以說，幾乎許多成功的粵語流行歌詞的作品，皆在於成功地使用了副詞和疑問詞。這裡試舉一首較冷門的《一生不可自決》（陳百強主唱，向雪懷填詞）為例子：

> 我沒有自命瀟脫，悲與喜無從識別，
>
> 得與失重重疊疊，因此傷心亦覺不必。
>
> 誰個又會並沒欠缺？曾心愛的為何分別？
>
> 和不愛的年年月月，一生不可自決。
>
> 誰人又知我的心靈熾熱？誰人又知道再說已不必？
>
> 仍然願一生一世的欠缺，不想再暴露我於他人前。
>
> 你會令誰人自覺生可戀，即使天天也在變？

在這首小詞中，很多副詞和疑問詞如「無從」、「亦」、「不必」、「誰個」、「又會」、「曾」、「為何」、「誰人又」、「仍然」、「即使」等等都擔當著重要的角色，沒有這些副詞的恰當而準確的使用，這首詞肯定失色很多。

二‧十四　手與眼

「眼高手低」是初學者常常會接觸到的評語。要是用窮舉法，大抵我們應有四個評級：

第一流　眼高手高

第二流　眼低手高

第三流　眼高手低

不入流　眼低手低

為何筆者認為「眼低手高」比「眼高手低」要優勝些。「眼低手高」者，是本可以做到眼高手高的，只為懶或敷衍，眼低了，只仗手高保持作品的一定水平，一些名家的行貨，大抵屬這一類，故肯定會比「眼高手低」者的作品水平要高些。

何謂「眼高」，應是指思想、鑑賞力、洞察力、感情、生活體驗等皆高、深、強，而這些都是需要長時間修養回來的。

「手高」，就是綜合運用各種文字表達技巧的能力十分高。

手，是工夫內的東西；眼，是工夫外的東西。

手不易練，眼更難練。

二‧十五　技道並進

宋代文豪蘇東坡說：

求物之妙，如繫風捕影，能使是物了然於心者，蓋千萬人而不一遇也，而況能使之然於口與手乎？是之謂辭達。（《答謝民師書》）

有道有藝，有道而不藝，則物雖形於心，不形於手。（《書李伯時山莊圖後》）

他所談的技藝與道的問題，也就是眼與手的問題。要認識和掌握事物的發展規律和道理不易，但掌握了之後卻沒有足夠的表達能力去表達它，那還是很糟的。所以，技道必須兩進。正如蘇東坡在《跋秦少游書》中說：

少游近日草書，便有東晉風味，作詩增奇麗。乃知此人不可使閒，遂兼有百技矣。技進而道不進則不可，少游乃技道兩進也。

二・十六　多挖型與深挖型

填詞人明顯有多挖型及深挖型兩種。

所以，在流行歌詞創作中，有深意的作品常不及有創意的作品那麼受人注意。故此，多挖型詞人其實是較適合從事商業歌詞生產的，因為他們的作品容易賣錢。

多挖型的代表人物是林振強、黃偉文。深挖型的代表人物是盧國沾、潘源良、林夕。這當中，林夕能縱橫詞壇逾十五年，可謂深挖型詞人中的異數，原因可能是來到九十年代，不但中文水平江河日下，人們亦普遍忽視文字創作的修養，於是再難有深挖型的新銳崛起，以致林夕根本沒有敵手。

閣下自問是多挖型還是深挖型？

二・十七　百詞百貌

若問：想做填詞人要何種資格？那不如把心自問：「假如要我以同一題材寫一百首歌，我能否做到一百首歌各有不同的面貌、立意、筆法和遣詞用字？」

二・十八　觀千劍而後識器

初學填詞的朋友常常都有一個錯覺：認為自己很努力地填了幾首詞便等於自己填詞有一定的造詣了。那絕對是錯的！

看看好些填詞大師，他們都有一個「練習」期，林振強約寫了三、五十首，技藝才見嫻熟。盧國沾也寫了近似的數量，詞藝才見成熟。這兩位大師幸運之處在於他們

是可以「公開」地練習，習作都可灌成唱片。另一位大師林夕，在未寫《吸煙的女人》之前，其實已參加過不少比賽，也私下寫了數十首歌詞，更何況他在《詞匯》寫詞評，既是文字表達的鍛鍊，也是一個很好的學習前輩詞藝的方式。事實上，每個寫作人都有自己的一套審美觀以及對詞的好壞的尺度，但高明的寫作人肯定亦精於鑑賞和品評。以此作對照，好些填詞愛好者面對大師的佳作，但覺其佳，卻沒能力用文字來詳細寫出那首好詞好在哪裡，這情況正好顯示這些朋友的寫作能力水平尚低！

故此觀千劍而後識器、操千曲而後識音，此言一點不假。填寫歌詞，至少也要填上三、五十首，才可能進入狀態。素質稍次的，可能還要寫上八十至一百首，才進入成熟期。更差的學員可能是寫上百首都還是一種表達手法一種構思模式，這樣的學員，只能殘忍地告訴他：最好不要指望在寫詞上有何成就，拿來自娛算了。

當然，若不怕辛苦，嘗試寫些精彩的詞評吧！

二・十九　不宜用歌詞表現的題材

每一種藝術都有局限，歌詞亦有它所難以表現得好的題材。性愛場面肯定是其一，理由在第一章已作陳述。另一種題材，乃是鬼魅。純以文字寫鬼故事，往往也只能以情節感人，驚嚇的效果無論如何努力都不會很強。填詞人中，林夕曾寫過多篇鬼故事，且曾結集出版，名曰：《似是故人來》，內裡的故事，靠的是情節和佈局，而不在於驚嚇。事實上，要營造驚嚇效果，只有動態的畫面配以聲響最優而為之。用口敘述鬼故事，驚嚇效果有時亦往往比純用文字寫得優勝，原因也在於講者可憑一張嘴製造懸疑氣氛、模仿使人心悸的聲響。歌詞亦不過是文字，字數隨意的鬼魅小說尚且難作強烈的驚嚇，篇幅短小得多的歌詞自更不在話下。

歌詞配上詭異的音樂，其驚嚇效果應會好一點，但那肯定不是詞人的功勞。寫鬼魅的歌曲極少，太極樂隊曾有兩首，詞是同一位詞人寫的。我們可以發現，光看歌詞，的確毫無驚嚇氣氛，而且詞人寫兩首如寫一首，如在《魅影》中詞人寫的是「望，望見恐怖笑容，已靠近，迫近我身」，而在《神秘事件》中是「每秒在靠近，讓步伐退後盡快跑，它在轉身，想一再迫近」。大抵他亦想不出有何不同的手法來表現驚嚇效果，只好「二一如一」。

歌詞不擅長表現的題材當然還有不少，且留待讀者自己去注意。

二‧二十　壯語局限與軟語局限

人們常以「新意」、「深意」來評定一首歌詞的好壞，但我們在評價一首歌詞之前，似乎更須認識詞因受音樂的限制，常有種種局限，例如以下的「壯語」局限。

香港人熟悉的豪壯名曲，莫如來自黃飛鴻電影片集的，改編自琵琶古曲的《將軍令》。此曲改成歌曲後，先有黃霑填成的《男兒當自強》，後來又有盧國沾為悼念「六四」而寫的《祭好漢》。二詞如下：

《男兒當自強》（黃霑詞）

傲氣傲笑萬重浪　熱血熱勝紅日光

膽似鐵打　骨似精鋼

胸襟百千丈　眼光萬里長

誓奮發自強　做好漢

做個好漢子　每天要自強

熱血男子　熱勝紅日光

讓海天為我聚能量　去開天闢地

為我理想去闖　看　碧波高壯　又看碧空廣闊浩氣揚

既是男兒當自強

昂步挺胸大家作棟樑　做好漢

用我百點熱　耀出千分光

做個好漢子　熱血熱腸熱　熱勝紅日光

做個好漢子　熱血熱腸熱　熱勝紅日光

《祭好漢》（盧國沾詞）

淚眼或已在凝望　或已沒有人願講

不意如今　一起相對

再追往昔事　再思念中國

齊共記起這段情　祭好漢

來多好漢子　有請到現場

願你能認出　六四時淚光

願君知我共你是同路　我當天當夕

像你一般痛苦　身困於此處　沒法與君一起並上

我亦無詞說斷腸

還願各位不必悲憤　莫悲憤

六四那一夜　目睹君去後

令我獨含恨　就算未如願　大志仍在心

就算是無奈　就算未如願　大志仍在心

人說，食家不必會下廚，能細品珍饈百味便成。然而，要客觀品評一首歌詞，品評者實宜去親嘗原曲可以怎樣填寫，再去品評詞作，肯定會客觀很多了。

筆者亦曾嘗填《將軍令》一曲，乃深知此曲不但基調必須雄壯或悲壯，當中不少樂句更必須有「壯語」填上，才足以匹配激越的聲情。像這些樂句：

3 1 2 5 ｜ 3 2 3 1 ｜……
3 5 2 3 ｜ 6 － － － ｜……

所填的「壯語」必須讓人唱來感到一字一頓、字字如鐵，唱得雲崩石裂。可是，既須是「壯語」，有新意深意之「壯語」又有幾多？似乎注定填《將軍令》就只能填些老套字句？除非，閣下不填這個曲調罷。

然而，填《將軍令》雖每受「壯語」所限，惟欲創新看來還是有可能的，其出路是以整體的氣勢取勝，再輔以較新鮮之意念。盧國沾的《祭好漢》，把悼念六四事件死難者的心情填進去，做法是空前的，因而很予人新鮮感，加上詞人頗能一氣呵成，感情亦真，故頗能感人肺腑。但話又得說回來，盧國沾在上述須填上「壯語」的地方，所填之語卻不盡「壯」，只有末句「大志仍在心」能配合，不過「心」字乃閉口字，唱不響亮，美中不足。其他句子如「不意如今，一起相對」及「六四時淚光」都比較勉強，造語不特別壯。

黃霑之《男兒當自強》，必須「壯語」的地方都填上「壯語」了，可惜也許是為了配合電影集體練武的場景，又或是為了歌詞易上口，歌詞翻來覆去三幅被，連「熱血熱腸熱」都寫得出來，實屬一「拙」，空有壯語！

《將軍令》須有壯語，就如有些勵志歌，總有些地方要填上些「不怕風、不怕浪、闖一闖」之類的口號才覺激勵、才覺配合音樂的昂揚。由是亦可推想到某些情歌總有些地方必須填上「軟語」，這首情歌始成情歌，是為「軟語」局限！

中編　六名家話詞／詞話六名家

黃霑之什

三·一 少年才俊

中學時代歷任喇沙書院口琴隊隊長，校際音樂節中多次獲獎；

香港大學榮譽文學士；

港大「怡和羅文錦爵士紀念獎學金」第一屆獲獎人；

一九六〇年，獲口琴老師梁日昭推介，首次為國語時代曲寫詞；

一九六八年，開始創作粵語流行曲旋律及歌詞；

編導過電影，第一部作品《天堂》獲「台北影評人協會」選為當年「十大國片」；

一九六九年得「最佳電視節目司儀」獎；

⋯⋯

看看以上琳琅滿目的銜頭，便知黃霑是天生的文藝創作奇才，才大至此，不可能埋沒，更何況⋯⋯下節分解。

三．二　填詞雜説

　　我從事種種不同方式的創作近二十年，只有寫散文的時候，完全不受限制。拍電影，我每分鐘在考慮票房，寫劇本，我想著觀衆。寫歌，我要照顧歌星、服侍老闆、取悦歌迷。寫廣告，要按著……（《黃霑雜談》前言，香港：博益出版社，一九八三年）

　　真正有價值的創作，真正偉大的作品，必然雅俗共賞。因爲雅俗共賞，必是內容豐富，層次豐富，才會滿足不同的需要。文人雅士，固是欣賞得陶然若醉，販夫走卒，也津津有味，而雅俗共賞，必須深入淺出。深入淺出，才能提供不同層面，讓不同人去接觸。

　　要深入淺出，難矣哉！深入已難。深入了之後再要淺出，就更難上加難……

　　人人都會欣賞的東西，才是真正偉大。（同書第十三頁）

　　……李隽青的詞作，委實雅俗共賞，因爲他極能深入淺出，在這方面的功力，可説是雄視流行曲樂壇第一人。……直到今天，我還是把他的作品視爲自己寫詞的教科書……（同書第三十八頁）

　　流行曲，是一種商品，要人買的，不是送人的。是俗文化，是娛樂品。聽者旨在娛樂、消閒，與欣賞藝術歌曲完全是兩樣心情。寫詞人寫歌詞，主要是爲錢而寫，若以道德家的眼光去批評流行曲，流行曲是會死掉的。

　　流行曲的對象，主要是年輕人。近年，由於電視媒介的發達，流行曲的聽衆又增多一批電視劇的觀衆。流行曲所以那麼多的愛愛恨恨，因爲對象是年輕人，年輕人只是那麼的相信愛，年長的，會相信錢多於相信愛。（《新晚報》一九八一年三月十日，特寫標題爲《沒有藝術，只有現實，作詞人論粵語流行曲——記亞洲作曲家大會

節目之一》）

　　看了這幾段文字，可見到黃霑對於粵語流行曲詞的寫作態度是很務實的，「寫歌詞主要為錢」這句話大抵不是所有的名填詞人都同意的，例如，時常都想著不如擱筆不寫歌詞的盧國沾，就不會如此。

　　不過，創作人畢竟是創作人，務實的黃霑，骨子裡卻仍有一個理想：希望寫出雅俗共賞——深入淺出的歌詞作品！

三‧三　填詞雜說（九十年代版）

　　寫作流行歌詞，對象是年輕人，所以首要是淺，絕對不能深（筆者按：那麼怎樣解釋近年林夕、黃偉文那些「高深」之作？）。

　　當然，「深入淺出」最佳，不然，「淺入淺出」也不礙事。深奧文字，一律要避（筆者按：近年有些新進詞人，下筆極盡深奧之能事，莫非世界已變？）；否則，永無流行機會。歌詞是用來聽的，不是寫來看的，所以，一切以聽得明白，唱得清楚作準則。韓愈《南山詩》那類專用深字僻字的寫法，萬萬不能用。

　　我自己一貫的寫法，是一韻到底，能叶韻便叶韻。一來，叶韻可以作聽來記憶之助。二來，叶韻歌詞，有聲韻的美，悅耳好聽，音韻鏗鏘，配合起音樂，聽得人舒服。三來，還也符合中國人合樂文字的傳統。我平日不算是個遵守規矩的人，但卻樂於接受前人經過幾千年嘗試，從無數錯失中得回來的好經驗，在寫歌詞技巧上，我認為叶韻是前賢智慧結晶，所以一直依循，而且永遠堅守，永不放鬆。

　　世上自然有技巧不夠，卻又故意把劣拙功夫說成是反叛思想的人，但這些「博懵」之徒的藉口，不值得一論。我可以容忍轉韻，但卻主張轉韻的時候，必要轉得自

然，硬轉急扭，反不如一韻到底那麼容易掌握，如非高手，等閒不應造次。

內容要抓得住青年聽來的共鳴，但，一定要有新的面貌。主流題材，是愛情。其他的，都是主流之外的分流而已。但愛情題材，寫了數十年，初戀、暗戀、熱戀、狂戀，甚麼戀法，都讓走在前面的人寫過了，再寫，就要寫出新面目，才會令今天的青年歌迷賞識。你必須把初遇、繼戀、回憶、思念、分離這種種重複過萬次的愛情場面，賦予現代氣息，才能令現代人一聽就心絃響應。

陳言死語，能不用，就不要用（筆者按：要是能使古老石山式的文字煥發青春朝氣的，自是另當別論，如林夕的《潛龍勿用》）。

必須能和今天生活合拍的歌詞，才有生命。「街燈已殘月暗昏」一類十九世紀的東西，最好不要在筆底出現。用詞也應該合乎今天語言習慣，上輩的粵劇「開戲師爺」，常常因為遷就韻腳，把常用詞顛倒，「搖曳」變「曳搖」，「悲傷」變了「傷悲」等等陋習，都是文字工夫未逮才會有的毛病，黃霑寧死不學。

詞意的情感，要其中有脈絡可尋，無論表面上怎麼轉折迴旋，都要骨子裡通暢無阻，一脈相承。忽而東，忽而西，不是活，是亂。

寫詞，不必懂音樂，今天不少人奉為不可企及的曲詞天才唐滌生，根本不能算是十分懂音樂的人。但寫詞的人，要耳朵好，否則，就會把字填成倒音，一倒音，顧曲人就聽不明白，「新鮮美國運到」會變成「神仙媚國暈倒」，那就大鬧笑話了。

——摘自黃霑《不信人間盡耳聾》，載《浪蕩人生路——人生篇》，香港：壹出版社，一九九四年。

三‧四　笑中有淚

才氣橫溢的黃霑，寫起潑辣的寫實諷刺歌曲，成績好的往往更勝於同期以此著稱

的黎彼得和許冠傑。試看以下黃霑寫的詞：

《人生小配角》（電影《茄喱啡》插曲，關正傑主唱）

你係人間 movie star，我係人生小配角，

我就行先死也快，你出鏡就大銀幕，

世上成班「茄喱啡」，襯住明星撈配角，

戲劇人生梗會受氣，一於揸頸咪白霍。

冇怪祖宗生壞命，話我冇料咩我死命學，

日日對準 camera，始終威番幕。

冇話人皆「茄喱啡」，世事輪流主配角，

到頭來梗開到我，到咗嗰陣我就惡！

「茄喱啡」，即臨時演員的外文譯音，在電影行中，臨時演員又稱「臨記」。歌詞以對比手法展開，一開始便是連續三次的對比，當中以第二個對比的感情色彩最強烈；「我就行先死也快，你出鏡就大銀幕」，寫出臨記工作可憐而卑微的一面，其中也暗藏了羨慕和妒忌的心態，另外，一般欣賞者亦很容易從這兩句聯想到自己的遭遇，有時也頗似臨記。

歌詞接著提到「戲劇人生」，更順利的把臨記生涯與千萬人的遭逢聯繫起來，身處逆境，鬱著一肚子冤氣，卻只能「揸頸咪白霍」，然而又有誰會甘於仰人鼻息，總希望奮鬥至有出人頭地的一天。《人生小配角》的歌詞也是這樣寫，但個別句子寫得十分傳神，如「話我冇料咩我死命學」，一股不甘被人嘲弄看不起而發憤的心理活靈活現。

詞末寫的是一種普遍的報復心理，當然，道德上說，我們不該有這種心態，但這樣寫更符合人性，尤其長期居於低下地位的臨記，受盡各種各樣的「氣」，不可能沒

有這種心態的。所以，作為人物素描，其成功之處就是詞人如實寫來，卻又刻劃得極深，臻至笑中有淚的境界。此外，這歌詞採用入聲韻，亦使歌詞增添了額外的趣味感，生色不少。

三·五 《男兒志在四方》與《確係愛得悶》

《男兒志在四方》（電視劇《流氓皇帝》主題曲，鄭少秋主唱）

男兒志在四方，海山千里是家鄉。

男兒行四方，過縣穿鄉，完全無束縛，不受勉強。

不做商家不作丞相，我是天生天自養，

鍾意做流浪漢，床是野草天做帳。

萬事未經心，輕鬆快活，無錢無欠債，舒暢，

無糧無積蓄，不必掛處，天跌時就當冚被帳。

浪蕩遊四方，看盡世間樣，豪情丈夫氣，心直氣壯。

山做書本海做教，也問清風找路向，

不怕做流浪漢，隨遇也安多樂暢，

遇餓就飽餐，開心食，人疲能瞓到月上，

日日來高歌，天天樂，不去求，命也自然長。

寧願做山上王！

這首《男兒志在四方》也是人物素描。由於曲調是山歌小調般的風格，有序唱有結束句，給寫詞人一個明顯的「壯語極限」，中間是兩大段長長的旋律，亦有不少地方要是不填上「樂觀之語」便不能跟音樂旋律緊密配合。

這樣的曲調，注定填詞人難於往深意上發揮，而只宜刻劃人物形象。黃霑的詞，不但達到這個目標，而且是很成功的，我們聽這歌時，一個吊兒郎當，樂天知命的流浪漢形象，呼之欲出。總覺得，這詞看似易寫，其實非常艱難！而我猜，「男兒志在四方」這一句可能是在曲調寫成之前已確定要用上的，換句話說可能是「先有一句詞」的。

在這裡，還想多介紹一闋黃霑寫的漫畫式歌詞，歌名曰《確係愛得悶》：

《確係愛得悶》（林子祥唱）

……咁樣戀愛我蝕本，日日對住確係愛得悶，每次我企佢梗指我坐，佢連埋瞓覺都要管，認真嚕囌，認真谷氣，我悶到冇晒款，佢郁啲眼淚連隨就灌……開口講乜都可以字字令人悶，最弊就係日日夜夜字字未曾換，算佢再靚，番鬼月餅moon cake嗰個moon，成日受佢氣，重弊過見官……我悶到爆血管……天天似係行刑受判……就算我係愛佢，念念咁腳就鬆，剩下門後大悶王谷餐滿。

以漫畫化的方式來寫情歌，在八十年代中期的粵語流行曲中已經很鮮見，重溫黃霑這一首《確係愛得悶》，除了依舊會心微笑，也覺得如今的粵語流行曲應該再有這個品種。

三‧六　《等爸爸》

黃霑寫歌詞，雖然開宗明義是為了能「取悅歌迷」，但偶然也會發覺他有個別的

作品並非為此而作。

我們來看看一首寫於一九七八年的《等爸爸》：

《等爸爸》（電影《不要忘記我》主題曲，黃宇瀚主唱）

爸爸冇嚟，琴日就響處等你，

又等一日，人人話你聽朝就嚟

誰知你忙，然後又等到星期四，

又等多日，成日裁都諗住你！

爸爸知道，五日裁都好乖！

明日到咗，裁就會開心到唱歌，

仲要笑到伸埋脷！

誰知你忙，琴日又響處等你！

爸爸，聽日成日裁都等實你。

（白）爸爸呀，聽日就係星期日喇，個個細蚊仔，都可以同爸爸媽媽一齊，響星期日玩得好開心，咁樣先至係愛！點解裁星期日淨係自己一個人，你都唔嚟睇裁嘅？到下星期，又係一日、一日咁等……

爸爸冇嚟，啦啦啦……

這首歌雖是電影主題曲，但其中可能投射了黃霑對孩子的歉意，何況，這歌的主唱者黃宇瀚正是他的兒子，而這歌詞的寫作日期，又正值黃霑的婚變期。

《等爸爸》強調一個「等」字，詞中反覆的出現「等」字，似乎是刻意讓人感到等候的沉悶和熬人，而詞的時空亦在無止境的「等」中過了六天。不過，詞意其實並不平直，例如「爸爸知道，五日我都好乖」這句，既點出兒子切盼能有個至親的人對自己讚美一番，也寫活了這位小孩子，讓人感到他是多麼的懂事，無奈卻偏偏處身婚

變的家庭中，飽受失落父愛母愛之苦。又如接著的幾句：「明日到咗，我就會開心到唱歌，仲要笑到伸埋脷」愉悅場面的憧憬，有欲擒故縱的作用，於是接著的「誰知你忙……」自然是更顯得失望。

這《等爸爸》是難得一見的溫情小品。

三‧七　電視武俠劇主題曲雙璧

筆者這裡指的是《忘盡心中情》和《萬水千山縱橫》，二者皆是黃霑寫的眾多電視武俠劇主題曲中最令人眼前一亮的，而湊巧的是兩首詞在形式上都很相近：都是追求句式的工整，《忘盡心中情》幾乎全是五七言句子，而《萬水千山縱橫》則基本上以六字句為主調，再者，兩首詞都以文言為主。

《忘盡心中情》（電視劇《蘇乞兒》主題曲，葉振棠主唱）

忘盡心中情，遺下愛與癡，

任笑聲送走舊愁，讓美酒洗清前事。

四海家鄉是，何地我懶知，

順意趣，寸心自如；任腳走，尺軀隨遇。

難分醉醒，玩世就容易；此中勝負只有天知，

披散頭髮獨自行，得失唯我事！

昨天種種夢，難望再有詩，

就與他永久別離，未去想那非和是，未記起從前名字！

《萬水千山縱橫》（電視劇《天龍八部之虛竹傳奇》主題曲，關正傑主唱）

> 萬水千山縱橫，豈懼風急雨翻，
>
> 豪氣吞吐風雷，飲下霜杯雪盞。
>
> 獨闖高峰遠灘，人生幾多個關？
>
> 卻笑他世人，妄要將漢胡路來限。
>
> 曾想癡愛相伴，一路相依往返，
>
> 誰知心醉朱顏，消逝煙雨間。
>
> 憑誰憶，意無限，別萬山，不再返。
>
> 萬水千山縱橫，獨闖高峰遠灘。

《忘盡心中情》這首歌詞，從世事到感情，歸結到在人生中的淡出，既是看透，也是無奈，既是對世間種種人事的冷眼，也是對自己遭逢的淒涼的肯定。詞寫的雖是即時的心境，卻彷彿讓我們感到有一段愛恨交織的往事，壓在主角心中，但這位主角卻要從過去的盲目投入及狂熱追求的「愛與癡」中走避出來，灑脫中仍蘊含一種迫力，而這種迫力甚至直迫入欣賞者的心坎中。

詞中「任笑聲送走舊愁，讓美酒洗清前事。」兩句是這樣自傲，要傲慢地否定前塵往事，難得的是兩句都寫得十分形象，而不是「狂呼我自傲」的寫法。

「四海家鄉是，何地我懶知，順意趨，寸心自如，任腳走，尺軀隨遇。」這幾句仍是形象的寫法，蒼茫大地，孤身流落，但完全不是《男兒志在四方》的那種輕鬆優游，這一方面得力於旋律情緒的配合，也關乎上文下理的規限，故此雖是「順意趨……任腳走……」心境一點都不自在！

從結構看，《忘盡心中情》乃是黃霑愛用的平行式結構，這種結構易使作品凝

滯，沒有層次。但這《忘盡心中情》卻能免卻此弊，如「讓美酒洗清前事」和「未記起從前名字」二句，無論形態和心境都是有差別的，前者還有點自傲和放縱，後者卻是漠然的冷靜。

這詞也盡顯詞人斐然的文采，很難相信，目下的新時代填詞人，可以寫出這樣既有古詩文色彩而又淺白易懂的句子。

《萬水千山縱橫》是電視劇《天龍八部》的主題曲。讀者假如有看過金庸這部小說，相信會贊同為改編自這部小說的電視劇寫主題曲詞是件艱巨的工作，可是，黃霑卻闖過了這一關！他在千頭萬緒中抓住了一個重心——以喬峰的悲劇故事為焦點，接著從客觀的小說世界開拓自己的主觀感情。事實上，《天龍八部》背景廣闊、情節曲折、人物繁多、感情豐富，短短一首歌詞豈能容納，故此，黃霑聰明地採取以點寫線、以線寫面的方法：僅從喬峰這個人物處著墨！

歌詞配合著旋律和編曲，一開始便是氣勢懾人、雷霆萬鈞，這些詞句既有力又整齊，讓人聯想到喬峰頂天立地的形象。其實，詞人越是著力刻劃喬峰的英雄氣概，就越加強他的結局的悲劇性，所以，以萬水千山、風急雨翻襯托「縱橫」、「獨闖」，然後帶出故事關鍵之所在：「卻笑他世人，妄要將漢胡路來限」。

次段轉寫喬峰在愛情上的悲劇：短暫的快樂，長久的折磨，起伏的悲情中只能一揮衣袖。

然而，《萬水千山縱橫》的音樂和編曲著力描繪的是英雄氣概，聽眾對主角的悲劇的一面很難感染，這是詞人亦難以控制的因素。筆者猜，詞人是寧願衝出「壯語局限」而轉寫愛情的悲劇一面，使詞的境界深遠些。後來的《男兒當自強》，卻無復這種創作態度了。

三‧八 《射鵰》復《射鵰》

黃霑的詞齡極長，於是從電視文化崛起至盛極而衰，他都身歷其間，以至可以兩個時期的《射鵰英雄傳》電視劇的主題曲，他都能參與填詞的工作。

首先是七十年代中期，「佳視」開拍的《射鵰英雄傳》，主題曲詞便由他來寫：

《射鵰英雄傳》（佳視同名電視劇主題曲，林穆主唱）

絕招，好武功，十八掌一出力可降龍！

大顯威風，男兒到此是不是英雄？誰是大英雄？

射鵰，彎鐵弓，萬世聲威震南北西東，

偉績豐功，男兒到此是不是英雄？誰是大英雄？

（白）一陽指，蛤蟆功，東邪西毒南帝北丐中神通！

好郭靖，俏黃蓉，（唱）誰人究竟是大英雄？

練得堅忍，大勇止干戈永不居功，

義氣沖霄漢，立地頂天是大英雄，才是大英雄！

這詞是「結構」十分工整之作，結構的中心就是探討究竟怎樣才算真英雄，於是一而再，再而三，擺出好些「英雄」的樣板，然後問閣下這些樣板人物算不算英雄，也不待你回答，到歌的最後一段，詞人作了回答，認為只有這樣這樣的人才是其心目中的大英雄。

在當年，這樣的構思是非常突出的。

到了八十年代中期，「無線」拍《射鵰英雄傳》，拍攝計劃很龐大，劇分三大部分《鐵血丹心》、《東邪西毒》、《華山論劍》，每一部分都有屬於自己的主題曲、插曲，但最統一的是這些劇集歌曲全由羅文和甄妮主唱或合唱（當時二人是屬於不同

的唱片公司的）。當然，在曲詞方面也可說很統一，曲全是顧嘉煇寫的，詞則大部分是黃霑填的。

這批歌曲，在粵語流行曲歷史中，可謂是一大頂峰，因為，在此之前的合唱歌曲，合唱部分的音樂結構總是很簡單的，但在這次創作的四首合唱歌曲：《鐵血丹心》、《桃花開》、《世間始終你好》、《一生有意義》，合唱部分的音樂結構都頗複雜！對於填詞人來說，這亦是一大挑戰。

筆者感到，可能是音樂結構複雜，詞人可以騰挪的空間不多，所以詞意總是有些凝滯而不能展開。且看黃霑填的《世間始終你好》：

《世間始終你好》（《射鵰英雄傳之華山論劍》主題曲，羅文、甄妮合唱）

男：問世間，是否此山最高？

或者，另有高處比天高？

女：在世間，自有山比此山更高！

但愛心找不到比你好！

男：無一可比你，真愛有如天高，千百樣好！

女：一山還比一山高，愛更高！

合：論武功，俗世中不知道邊個高？

或者，絕招同途異路！

但我知，論愛心找不到更好！

待我心，世間始終你好！

在構思方面，比「佳視」時期的《射鵰英雄傳》的主題曲詞還要簡單直接，這一來是音樂結構所限，再者，男女合唱的形式又是另一大局限。其實，我們要欣賞的應

是詞人如何克服那複雜的音樂結構！

　　所以，要在這批合唱歌曲中找歌詞佳作，那是找錯方向，就如到只賣粥粉麵的店子去叫碟頭飯！

三‧九　林夕眼中的黃霑詞作（一）

　　以下的文字，是林夕在《詞匯》中的「九流十家集談」專欄（見刊日期一九八五年三月）裡談論盧國沾的歌詞而旁及黃霑的詞作：

　　記不清是哪時哪人哪處的評語，説盧國沾的詞有佳句而無佳篇。一些實在是塗鴉的行貨撇開不談，就盧氏大部分力作而言，以上評論很可能造成對歌詞所謂「篇」，所謂「結構」的誤解。

　　舉黃霑這位寫主題曲高手的幾首作品為例。《舊夢不須記》全首環繞著放開過去，隨緣面對將來的主題，「逝去種種昨日經已死」、「事過境遷以後不再提起」、「在今天裡讓我盡還你」都是籠罩全篇的，重複的概念，結構不可謂不緊，但反覆「敍述」主題之後，詞意仍停留在表現主題的重要字眼上面。如「不須記」、「不再提起」、「不必苦與悲」等等。再如《情愛幾多哀》、《肯去承擔愛》，扣緊了一個不錯的主題：明知愛有害而甘進恨海，之後，就努力於滿足於甘心於重複同一角度同一筆調同一概念同一境界同一層面的同義「句」，例如：

　　（1）情和愛，幾多哀，幾度痛苦無奈……

　　（2）明明知，愛有害，可是我偏也期待……

　　（3）幾多次枉癡心，換了幾多傷害來……

　　（4）為換到，她的愛，甘心衝進恨海……

以上幾句分佈全篇，帶給讀者的是一條平坦的大道，雖然通暢無阻，卻非四通八達，沿路所見只是同出一轍，不能伸展到不同層面。

這種過分受制於主題，只局限於和主題有關的概念化字句，執著於表面化的首尾呼應的歌詞，雖然能夠符合所謂結構井然有序的要求，但只屬平行式的發展，從耐看度出發，顯然不及變化多端的開展式結構。平行式結構的歌詞通常純粹描情，可惜三步一回頭，五句一重複，容易流於抽象化。另外，句與句的詞意異常銜接，當然，毫無變化與跳脫，又怎不停留於一套聽來十分暢順的老調之中？

《兩忘煙水裡》的主題雖不及《舊夢不須記》明晰，結構也不及其嚴謹，但語氣的變化、意象的多端，卻造成佳句紛呈的局面，而且《兩》詞雖亂，時而「枕畔詩」，時而「笑莫笑」，時而「乘風遠去」，卻在多方照應下圍繞著「虛幻」這個中心主題。所以，《舊夢不須記》只為黃霑帶來聽來，《兩忘煙水裡》則兼奪最佳歌詞獎。

三‧十　林夕眼中的黃霑詞作（二）

林夕在「九流十家集談」中，有兩篇是專論黃霑的歌詞的，以下是其中的幾個片段：

杜甫求工鍊而李白好飄逸。現在的詞人在創作過程上似乎大都選李白，但卻更接近好逸，尤其填詞這遊戲，追求速度與急就，往往在飄逸與草率之間畫上等號。

在創作態度方面，黃霑有時是杜甫，有時是李白。可惜的是，後者的態度只能急就出李白的污點。

黃霑的詞往往令人技癢，因為有待改善的地方太多。

……

黃霑以杜甫的態度創作時，卻寫出了白居易的風格。《當你寂寞》（羅文主唱）就是用字淺白，語氣自然而不用經太多消化咀嚼的作品：「當你寂寞，當你苦悶，你心中可有飄過我」以至「所以日後，當你苦悶，請把歌聲再聽，記住我」都沒有脫離日常用語的範圍，沒有過分複雜的句法，把「死寂」、「沉悶」、「苦楚」、「寂寥」、「落寞」這些較近文學用語的字眼和「寂寞」、「苦悶」比較一下，就知道《當你寂寞》的好處。《明星》是另一例子：「當你見到天上星星，可有想起我，可有記得當年我的臉，曾爲你更比星星笑得多」，是「星星」，而不是冷月、孤星、繁星，令語氣更接近口語，「星星」縱然拗音也不枉此拗了。《問我》也是一例，可惜的是「問我歡呼聲有幾多，問我悲哭聲有幾多」的「悲哭聲」未夠自然。

自然，論深意，《明星》和《當你寂寞》不及《找不著藉口》，論新趣和修辭又不及林振強的風采，但《明星》、《問我》卻像元曲，元曲所重所貴在於坦率、自然、平實而不平庸。

……

——見林夕《黃霑給我們的啟示之一》，載《詞匯》的「九流十家集談」專欄，一九八五年九月。

寫主題曲頗難。難不在如何切題。只要思路明確，方向既定，便不難做到。黃霑也常用點題這道板斧，例如「屠龍刀倚天劍斬不斷，心中迷夢」（《倚天屠龍記》）、「在我深心內，明白四季情」（《四季情》）、「輕風吹過，就見天虹」（《天虹》），但這板斧鋒利處在於能破開題目的限制，另創一完整而又能緊扣題目的意念。

《天虹》由天虹而至幻象而至大千色相僅屬一般範例，《四季情》從四季著眼，寫情感變幻如四季，以至看透一切而淡然處之，比《天虹》略高，但《倚天屠龍記》能夠把難分的感情和刀劍拉上關係，既點題而又能游及於題目之外，才是妙著。至於

《用愛將心偷》，能夠從千術這樣死的題材上寫出用愛偷心的生路，更是絕處又逢生。

　　盧國沾說當今寫主題曲能手只二人，難得不敢妄自菲薄之餘，他推舉的另一人就是黃霑。絕處逢生之外，黃霑又善於處處圍攻，多方照應主題。《上海灘》無時不出現浪、江水，從浪花多方引伸至愛情、爭鬥，另一路奇兵是用字，《用愛將心偷》便故意選用「偷」、「騙」、「計謀」、「盜」、「欺」等字眼，回應題目。

<div align="right">──見林夕《黃霑給我們的啟示之二》，載《詞匯》的「九流十家集談」專欄，一九八五年九月。</div>

三・十一　林夕眼中的黃霑詞作（三）

　　黃霑由「愛你變成害你」寫到「愛你愛到發晒狂」，由國語而粵語，經歷了兩次歌曲主題的變化，也經歷了多次口味的轉變。

　　第一次接觸「千般愛，萬般恨」時可能還會懾於千萬的威勢，但時間和次數卻壯大了聽來的膽量。這是口味因過膩而轉變。

　　從前多楊柳、多衣襟，現在多電話、升降機，所以有「傷心的電話」、「白金升降機」，這是口味因時代而轉變。

　　從前冷風寒風一起已足以令人動容，現在則非指明怎樣的冷風、風和人的感情關係不可。這是口味隨審美能力提高而轉變。

　　現在要求畫面多，安排於抽象說理之間。但黃霑的詞卻傾向於分析、解說而忽略畫面呈現，即使有罕見的畫面形象，卻又止於「風裡淚流嘆別離」的階段，從前大抵還可賺人唏噓，現在卻非《捕風的漢子》和《夏日寒風》不可了。

　　我們看《長夜 My love good night》的「再聽當天一起選的唱片」便可以知道，

粵語流行曲其實也是時代曲，需要這個時代的時代感。

——見林夕《黃霑給我們的啟示之三》，載《詞匯》的「九流十家集談」專欄，一九八六年一月。

　　黃霑的詞雖然不大似「時代曲」，卻肯定是「流行」曲。他寫的雜文、旋律和歌詞都告訴我們他的創作方針：爭取群眾，以易於感動群眾的手法和題材來寫，創作的主人是讀者而非作者。

　　我們從黃霑三種歌詞的風格大可窺到流行歌詞流行的竅門。

　　第一類是民族歌。要訣是口語化、口號化，不必太深刻觸及實情，探究真象，流行曲聽來最多只會愛國，怎樣愛、愛甚麼樣的國已大大超越關心和認識的範疇。《中國夢》追求的是民謠式的平實的美：「要中國人人見歡樂，笑聲笑面長伴黃河」，加一點具煽情的號召：「沖天開覓向前路，巨龍揮出自我」，但詞裡面的「何時睡獅吼響驚世歌」、「五千年無數中國夢，在河中滔滔過」卻略須咀嚼，非如《勇敢的中國人》般即食，所以《勇敢的中國人》更爲流行。《同途萬里人》前段寫景，走過「天蒼蒼山隱隱茫茫途路」之後，黃霑還是選擇了較安全的、較表面的路，寫最多人可理解的絲路精神：「願共你同去踏開新絲路」、「莫怕惡風高」，因爲這條路較易爲人發現。

　　第二類是情歌。黃霑的情歌往往不用《零時十分》的香檳、《長夜》的唱片去裝飾，也不寫《情若無花不結果》、《陪你一起不是我》的心理變化和矛盾，而是直接的一板一眼的寫愛情。而且往往是省悟後的結論，略去省悟的掙扎過程。例如《男人女人》：「男人錯幾千次仍係走運！女人錯咗一次會誤你終身」……《倚天屠龍記》：「常人只許讓愛恨纏心中」……。這些愛情真諦式結論的優越條件是：有類似經歷的人較多。說「我因愛而誤終身」，總有許多聽眾是過來人，說「我因某紅衣女郎愛我

愛別人而感情甚矛盾而悲劇收場」卻較少過來人，但這些過來人拍案叫絕之聲卻更響。

　　第三類是古裝劇主題曲。以文言筆法寫詞有如行鋼線，一不小心便會一面倒。用字過於艱僻，只有學貫五經才懂欣賞，過於淺近平庸，又流於風花雪月、殘月春風，連不文或不懂文字的都嫌陳舊。但看《萬水千山縱橫》的「豪氣吞吐風雷，飲下霜杯雪蓋」、「誰知心醉朱顏，消逝於煙雨間」便很能允執中庸。當然「霜杯雪蓋」可能太深，於是便有「憑誰憶，意無限，別萬山，不再返」照顧讀者，「憑誰」、「卻笑他……」、「意無限」顯然是古典詩詞的慣調，加上淺近的意思，便令多種讀者都會稱心滿意。

　　《兩忘煙水裡》的「塞外約、枕畔詩，心中也留多少醉」、「磊落志、天地心，傾出摯誠不會悔」以至「他朝兩忘煙水裡」都是只求麗，不求深。因為連「笑莫笑、悲莫悲」這樣禪趣逼人的佳句也受人非議，不知所云，黃霑又奈聽眾何？

　　這個啟示是：不要小覷聽眾的主宰權，不要高估聽眾的欣賞力。

　　　　　　——見林夕《黃霑給我們的啟示之四》，載《詞匯》的「九流十家集談」專欄，一九八六年一月。

　　有這樣的往事：黃霑寫《家變》，恐怕「變幻才是永恆」過於玄妙，加一點大家都懂的比喻：「如缺後月重圓」，但不懂之聲仍然喧天，於是緊接著的《大亨》便一於「他也在找，我也在找……」，只有聽眾安坐一旁不用找，不用心，只用耳朵。

　　聽眾的量和作品的質有時是不可彌補的矛盾，怎樣伸手向兩邊去採，怎樣在中間找一個恰可的位置，難度不下於寫正統的詩詞歌賦。黃霑肯定是個出色的半邊人。如果他不再李白的話。

三・十二　連環問

流行歌詞常愛用逼問法，有時更通篇是問，連珠炮發，黃霑便寫過這樣的一首，歌名曰《是否》：

《是否》（盧冠廷主唱）

愛，是否必須追，必多崎嶇，才令你心醉？

愛，是否必緊握，鬆不得片刻，才不失去？

是否我，痛灑幾次淚，就可換來共對？

是否你，每天掛慮，才易鑄情心裡？

愛，是否不必去追，不必相催，而就見歡趣？

愛，是否不必掛牽，不必心酸和不必心碎？

詞人不斷的問，聽者不可能像聽一般流行歌那樣只是消極地做接收工作，他需要自覺或不自覺的去思索歌詞中提出的問題。這就是逼問法的好處。

當然，問也有問得好不好的問題，不過黃霑這歌詞中的六個大問號，都是問得很好的問題，彷彿是詞人經過愛路上的許多波折後化成的，於欣賞者而言，面對這批問題就像面對一個神秘莫測的無盡空間，無底深潭。

然而在「連環問」這一類歌詞中，黃霑這一首未算是頂級極品，這一點容在別章再談。

三・十三　山也變，海也變

黃霑的詞動輒就綠水清風碧海青山，貪其信手可拈來又能易為大眾了解，幸而他

偶爾也能從這些爛熟的字眼上翻出新意，如他為「無線」電視劇集《風雲》寫的主題曲《共你癡癡愛在》：

《共你癡癡愛在》（仙杜拉主唱）

青山原是我身邊伴，伴著白雲在我前；

碧海是我的心中樂，與我風裡度童年。

當初你面對山海約誓，此生相愛永不變，

想不到海山竟多變幻，再也不見舊時面。

是誰令青山也變，變作俗氣的嘴臉，

又是誰令碧海也變，變作濁流滔天。

風中仍共你癡癡愛在，未讓暴雲壞諾言，

即使那海枯青山陷，與你的約誓，也不變遷。

詞的結構簡單明快，而海誓山盟，也是咸豐年的愛情舉措，只是，從青山碧海伴我度童年而一轉景象為「是誰令青山也變……碧海也變……」這純形象的寫法，卻可以勾起欣賞者許多聯想，如聯想到鄉村逐一城市化，難復原來的純樸；聯想到城市的工業廢料不斷污染周遭的綠水青山。這雙關的筆法，使歌詞的層面陡然變得繁豐。

三‧十四　身份與作品

身份不妨業餘

作品必須料足

題與《詞匯》諸友共勉

這是黃霑賀香港業餘填詞人協會成立六周年的題詞。姑勿論黃霑作為專業詞人而

常常寫出有「短椿」問題的歌詞，他此語真足以讓業餘寫詞的愛好者常記於心。

頗有不少填詞愛好者常以為自己的身份是業餘的，就可以大條道理的原諒自己的作品的不足，但這種態度是很妨礙進步的！

三·十五　有意義無意義怎麼定

聽歌而聽到這樣的句子：「無謂問我今天的事，無謂去知，有意義，無意義，怎麼定判，不想、不記、不知」。心弦被扣動了，只為詞裡隱藏著辛酸，而「有意義，無意義，怎麼定判」也太富哲理，所以，某次替別人寫序，刻意地把它摘錄了出來。

只是，當整首歌詞的去聽，評價卻不免降低了：

《奔向未來日子》（電影《英雄本色Ⅱ》主題曲，張國榮主唱）

無謂問我今天的事，無謂去知，有意義，無意義，怎麼定判，不想、不記、不知。

無謂問我一生的事，誰願意講失落往事，有情？無情？不要問我，不理會，不追悔，不解釋意思。

無淚無語，心中鮮血傾出不願你知，一心一意奔向那未來日子，我以後陪你尋覓好故事。

無謂問我傷心事，無謂去想，不再是往時，有時，有陣時，不得已，中間經過不會知。

黃霑又以非常平行的寫法來抒寫，於是數段如一段，詞意只是原地踏步，又或如林夕所言：「三步一回頭，五句一重複」。未知是否詞人一旦面對ＡＡＢＡ的曲式，就會有此傾向？

三·十六　想起《朱元璋傳》的作者

　　吳晗著的《朱元璋傳》，曾被認為是諷刺時人之作。那麼，黃霑那首同樣是寫明朝開國故事的《大明群英》的電視劇集主題曲曲詞，看來也一樣有相類的況味：

《人類的錯》（電視劇《大明群英》主題曲，關正傑主唱）

歷遍千秋的東方錦繡山河，是個好好的地上樂園住所，

歷史巨流，究竟因何，偏多人類的錯。

甚麼促使他針對兄弟？甚麼令人格折墮？

令這山河，到今天存了許多仇恨經過。

從前友愛則愛，成為互害鬥害，令地球充滿地獄的火，

從前笑語相見，今天苦苦相煎，快樂事忽然變禍。

千秋萬代東方錦繡山河，是否任人性再闖禍，

歷史足跡到哪一年，不再蹈人類的錯？

三·十七　《朝花》

《朝花》（電影《朝花夕拾》主題曲，鄺美雲主唱）

朝來夢裡盛放的花，為甚麼此際滿天飛起？

那晚風一吹過花似淚，帶我淚夢流過舊地。

得你來夢裡為我栽花，為甚麼開過即失去？

那花的璀璨實在太短，怎麼可以就此別離？

我笑一笑將花絮拾起，深呼吸希望親親香氣，

吻過香經已未愧生命，朝夢裡那芬芳無盡期。

且來讓我拾你的花，納入心坎裡種出芳菲，

我要輕撫那些美麗，永遠夢內詳細玩味。

衝回夢裡拾你的花，讓內心的愛再追蹤過去，

那種感覺實在太好，怎麼可以就此不理？

生命內朝夢是無盡期！

這詞文字淒美，意境虛緲迷離，其中一些描寫如「深呼吸希望親親香氣，吻過香經已未愧生命」、「且來讓我拾你的花，納入心坎裡種出芳菲」、「衝回夢裡拾你的花」等，簡直就像傅庚生在《中國文學欣賞舉隅》中所說的：「情之越癡者，越遠於理耳」，也就是所謂的無理而妙，癡欲以情感改造「時空景理」。

三・十八　迷戀五聲音階

黃霑不時愛自己兼寫旋律，而且跟許多新世代音樂人不同，他常常愛以五聲音階來寫旋律，約在九十年代初，他便曾在《明報》的專欄中寫道：

古寺鐘聲，令人感動。原來此中有奧秘。

日本音樂大師薰敏郎曾經把寺鐘錄音，再分析鐘聲泛音，發覺共有兩組。「噹噹噹」的震盪去後，第二組泛音出來。原來不是別的，正是中國古樂早已有之的「宮商角徵羽」五個音。……

初學音樂的時候，因為太受西洋之樂的迷惑，常常心中有點輕視中國音樂的態度。然後，書看多了點，思考熟處了一些，才發現我們的音樂，另有道理。

年輕時以為國人調音不精確，七個音調少了兩個。後來漸漸發現，五音音階，有

自己的華采與韻味，實在簡樸中另有無窮，因此幾千年來，依然沒有被七音音階與十二音音階淘汰。

近年，現代音樂中有 **Mini Malism** 出現，這流派，或可稱爲「少音派」，希望以最少材料，寫出最豐富與深邃的感情。

玆醉心五音音階奧秘多年，覺得也許用五音寫作，或者可以達致「少許勝多許」的效果。最近，寫了首《笑傲江湖》的主題曲，就是這方面的實驗。

但願時代青年——寫詞的也好，寫曲的也好，都能像黃霑般，能擺脫西方文化的迷惑，重新認識中國傳統文化中的優秀東西並發揚之。

三・十九　一聲笑與今朝笑

《滄海一聲笑》（電影《笑傲江湖》主題曲，許冠傑主唱）

滄海一聲笑，滔滔兩岸潮，

浮沉隨浪，只記今朝。

蒼天笑，紛紛世上潮，

誰負誰勝出，天知曉。

江山笑，煙雨遙，濤浪淘盡紅塵俗世幾多嬌。

清風笑，竟惹寂寥，

豪情還賸了一襟晚照。

蒼生笑，不再寂寥，

豪情仍在癡癡笑笑。

《只記今朝笑》（電影《笑傲江湖 II 之東方不敗》主題曲，呂珊主唱。詞中有括號括著的歌詞是第二聲部唱的）

滄海一聲笑……

白雲俏，艷陽照，襯裁逍遙調，

自由是裁，心裡只記，今朝的歡笑。

開心的感覺，傾心的快樂，今天開了心竅。啦……

落霞如血，紅日如醉，（啦……）裁抱擁奇妙（浮沉隨浪，只記今朝），

唔……唔……今朝的歡笑（啦……），

熱情和唱，盡情傲笑（啦……），看透江湖玄妙（啦……），

自由來去（啦……），不盡逍遙（啦……），

瀟灑得不得了（滄海一聲笑）。

笑面向滔滔啊（滔滔兩岸潮），

他朝有誰能料（浮沉隨浪），啦……只記（只記今朝笑）今朝的歡笑，

開心的感覺（啊……），傾心的快樂（啊……），今天開了心竅。

滄海一聲笑……

白雲俏，艷陽照（啦……），襯裁逍遙調（啦……），

自由是裁（啦……），心裡只笑（今朝的歡笑），

今朝的歡笑（只記今朝笑），

瀟灑得不得了（瀟灑得不得了），

瀟灑得不得了（瀟灑得不得了），

瀟灑得不得了（瀟灑得不得了），

瀟灑得不得了（瀟灑得不得了）。

《滄海一聲笑》和《只記今朝笑》跟兩部《笑傲江湖》電影一樣，都是有承傳關係。

看「迷戀五聲音階」一節，我們知道《滄海一聲笑》的曲調追求簡單拙樸，而且出奇地成功。其實歌詞也頗簡單，整首歌詞不斷的「笑」，再加上文言的靈巧，「滄海一聲笑」這句到底是滄海在笑還是遼闊的滄海中傳來某人的笑聲，任君解釋，其餘的「蒼天笑」、「江山笑」、「清風笑」、「蒼生笑」等也復如是。除了「笑」，詞中別的意象如「世上潮」、「濤浪淘盡……」、「一襟晚照」等，都是些熟見的東西，只不過作為古裝電影的歌詞，它們出現得理直氣壯而已。不過以這些意象來傳達江湖上無日無之的恩恩怨怨爭爭逐逐，以及看透世情後的磊落豪情，倒還是很好用很能溝通讀者的，更何況，對一般青少年來說，這樣的歌詞除了覺得詞藻華麗，也可能已經覺得很深。

《只記今朝笑》的曲調是從《滄海一聲笑》發展出來的，同樣具有簡單拙樸的特點，但非常美妙的是，它竟然能和《滄海一聲笑》的旋律作對位式的二部合唱，這種二聲部對位的寫法，在粵語流行曲中極少見，一般的合唱歌曲最複雜的部分也只是以輪唱為主，出現對位的往往只有兩三小節。但這《只記今朝笑》卻是整整一大段！

難得的是《只記今朝笑》的主旋律仍是用五聲音階寫的，所以其中國小調的風味仍是非常濃郁的，不像一般合唱歌曲，一旦涉及對位，風格便很洋化。

至於《只記今朝笑》的歌詞，可謂純為曲調作渲染，整首詞用「笑」、「逍遙」、「瀟灑」三個詞語就足以概言之。我們當然可以批評詞人竟能讓如此平面的詞章出現在自己的筆端，但，逍遙快樂之情實在難寫，何況這歌的曲調已經淋漓盡致地表現出那份逍遙感，詞只好作「無為」式的配合。

這兩首歌曲都是黃霑包辦詞曲的，曲「尊」詞「卑」應是黃霑自己早已決定的事。

三‧二十　白蛇與柳毅

　　筆者曾與黃霑的師長之一羅忼烈老師通信，向他請教古典文學的疑難，在信來信往中，偶然得知黃霑一直很想寫粵曲。到了八二年尾，他才稍遂心願，替羅文寫了一首《寶玉成婚》，並錄成唱片。

　　我想，假如有機會，他可能很想寫一整齣的粵劇，可惜迄今未有機會。只是，古裝歌舞劇他倒是寫了整整的兩部，也就是都由羅文一力主催促成的《白蛇傳》和《柳毅傳書》。

　　以粵語填寫單支的歌曲，已經不易，要為一整部歌舞劇填詞，不但題材已限死了，還要照應劇情的推動和發展、展現劇中人物的內心世界，其難度是單支歌曲的十倍百倍。不過，以黃霑的才氣，肯定能勝任。

　　為這些古典歌舞劇填詞，詞采也非常考工夫，筆者總覺得，讓如今的新一代寫詞人來寫，可能一幕未完，就已感詞窮難支。不信，且來一起欣賞《白蛇傳》中許仙唱的一段《春泛西湖》：

《春泛西湖》（羅文主唱）

看千里平湖景色秀，望萬頃柳林景色幽，

上有白雲盪，下看絲堤岸，人像在圖畫裡遨遊。

七分碧沁心，三分絳耀眼，春泛西湖千分羞，

百花笑態，在百般挑逗，用無限秀色麗妍鬥，

仙境差半分艷，飛絮飄萬片柔，

像詩歌，恍如音樂，西湖是天下最明秀。

柳梢絲染青山秀，蝶影舞迎春風柔，

水聲清，扁舟輕，人像在甜夢裡浮。

碧波中泛起，心底裡熱愛，此際詩情畫意心裡收，

滿胸笑意，讓美景挑逗，令人為秀色麗妍誘。

春風已吹百種艷，春花更添萬瓣柔，

如許江山，恍如幽夢，西湖盡天下明秀。

事實上，像《春泛西湖》這種一個人唱的曲子還易處理，在這兩部歌舞劇中，更有些曲子，是兩個以至三個人輪唱、對唱、疊唱的，如《白蛇傳》中的《前緣萬里一線牽》、《巧遇煙波裡》及《柳毅傳書》中的《聽一句癡心語》、《恩似洞庭水》等等唱段，在粵語填詞方面來說，困難自是更大，是登泰山與登珠穆朗瑪峰之比吧！

可惜，兩部歌舞劇都只製作了黑膠唱片錄音，到而今已是二十一世紀，卻一直未見改製成ＣＤ唱片，以致人們沒有機會重賞黃霑這些美不勝收的詞作。

鄭國江之什

四・一 小學時已填詞自娛

　　據鄭國江在一個訪問（見《星島晚報》「星群版」，一九八四年十月四日）中透露，小學的時候，已經很喜歡把當時流行的國語歌和英文歌填上些自己喜歡的內容，好讓自己遊戲時哼著。上了中學，他進一步把當時的名曲如《紅豆詞》、《明月千里寄相思》等都填上新詞。

　　「今番國難，他朝再患，愧我無力再挽狂瀾。空負黎民企盼，哀百姓千萬萬，同受苦遍山屍橫。」就是當年學生時代嘗試代岳飛寫出心聲的舊曲新詞。

四・二 養詞法

　　在一九八〇年末出版的《歌星與歌》第五期，鄭國江向跟他做專訪的記者透露了

他選擇題材的方法：

> 找題材要從平日的見聞中尋找，我們過的是群體生活，任何環境、人物都會觸發起寫作人的靈感。遇著些能發人心省的、有新意的，就要立即記在腦裡。……鄭國江常備一本記事簿，內裡記錄了許多待用的題材，當中有不少是頗「冷門」的，要等待適合的機會才作發揮。

鄭國江舉了一個例子，離婚是他一直很想嘗試寫的題材，可惜難碰上吻合的旋律，即使碰上了，又要考慮歌者是否適合唱，未婚的不會肯唱，已婚的也不會願唱，離了婚的不想唱，肯唱的又未必適合……

他自言難以控制寫一首歌詞的用時長短，他說：「詞是要養的。」「通常唱片公司將錄音帶交給我後，只要有空閒時間，我便重複地聽，間斷地寫著，待我認為醞釀成熟後，就組織編排好，當然很多時都是人家追到才急急忙忙整理妥當。」

在另一個專訪中，他亦談到自己寫詞約有兩種情況：「第一個情形是先把曲子聽熟，直至摸索到歌曲的味道，思路集中成一點，然後從點變成線，線演變成面，成為歌詞。另一個情形是由歌曲得到一個大的概念，然後找到了角度，由一句演變成一篇。」

四‧三　來者不拒

鄭國江專業精神一流。除了誨淫誨盜等意識不良的題材，其他題材可謂來者不拒，從每年香港小姐助興歌舞的歌詞到兒歌、宗教歌曲、宣傳歌曲、教烹飪歌曲、仿譯民歌……納納集集，他全都勝任，連當年許多人都不齒的莫斯科世運會，他都毫不理會，依然為林子祥填了一首《世運在莫斯科》。

四‧四　明白如話實非易

多年來都是小學教師的鄭國江，經年都告誡著自己：填詞是副業，教書才是終身職業。這種強烈的理性克制，反映到他寫的歌詞上，總感到其作品的字裡行間沒有強烈的需求，沒有攀越的慾念，也沒有失落後迂腐的怨念，他總是保持著那份純真和冷靜，用字力求簡晰明瞭和平實，所以，他的詞往往最能溝通大眾。

廿一世紀初的新一代詞人，卻像是視鄭國江這種淺白風格為大忌。但筆者認為，把歌詞寫至明白如話，完全不覺得詞人曾受音樂旋律的限制，其實也是一件艱難的事，功力稍差的人都做不到。

四‧五　注意歌詞的教化作用

鄭國江是非常注意歌詞的教化作用的，正如他在一個專訪中對記者說：「只希望電台多播些正面的、勵志的歌曲……雖然我們不知道聽眾在哪些時候會接收到勵志的訊息，但我不介意一直寫下去。」

四‧六　「顆」的煩惱

……到近來，我為林子祥寫《愛的種子》時，本想藉著林子祥的影響力去帶出「顆」這個字的「字典」讀音，「顆」這個字，是個常見字，但鮮見有人讀出這個文字的，因為大家都怕讀錯，試試問問自己你怎樣讀這個字，「攞」？「果」？都不是，是「火」，就是因為這個讀音，問題出來了，那次我為陳秋霞寫《一顆星》這首

歌的時候，第一句歌詞本是「是這顆星，給我生命，又賜我感情」這句歌詞看上去並不怎樣，但唱出來的時候卻怪得很，想想如果你聽到別人唱「是這『火』星，給我生命……」時，你會聯想到甚麼？火星人吧？總不會聯想到原來的歌詞中那份寧謐的感覺，於是，我只得把「顆」字改為「星」字而成為現在的歌詞「是這星星給我……」其實要吹毛求疵的話，又可以把「星星」當作「猩猩」，廣東歌詞就是這麼的不講理的。

說回林子祥的《愛的種子》，其中那句「她的心像小種子，埋在那冰一般心裡……」本來是「她的心像『顆』小種子，埋在你那『顆』冰一般心裡……」不用說明，也可以想像當林子祥唱出「顆」字的正確讀音時，聽來的反應是怎樣的，在沒有選擇的情況下，只得刪了這兩個「顆」字。

——摘自鄭國江《廣東讀音與歌詞》，載《唱片騎師週報》「樂田筆耕」專欄，一九八一年五月十五日。

從這篇文字，我們可以看到鄭國江是很希望通過流行歌詞的影響力（其中一種教化作用）來傳達某些中文字的正確粵語發音的，但原來這也不是想做就做得來的，還要等機會。

像上文談到「顆」字這個讀音，就是好例子。

不過，鄭國江後來終於還是達成心願，在徐小鳳的一首《星星問》中唱出了「顆」字的正確讀音，可是就連鄭國江也曾在公開場合幽自己一默，因為「滿天星幾多顆休問我」這句歌詞，聽在廣東人耳中，又常常會以為是問電燈「幾多火」、住客「幾多伙」？

四・七　紫薇與莬絲

　　在《卉》的大碟中，我一共寫了五首歌，那是《紅棉》、《海棠》、《含笑》、《紫薇》和《莬絲》，但最後那兩種花是我從來沒有看過的，於是到處問朋友有關這兩種花的資料，奈何我的朋友對這兩種花的認識不比我深，終於在無計可施之下，只得求教於參考書籍了。找了好幾本有關花卉的書本，翻開內容，卻沒見有關紫薇和莬絲的記載，終於想到辭典，《辭淵》一類的書籍。

　　在《辭淵》中有關紫薇的描述是這樣的：「落葉亞喬木，高丈餘，樹皮滑澤，花紅紫，又叫百日紅」，憑著這簡單的介紹實在找不到甚麼值得著墨的地方，於是只得繼續努力，最後，在絕望之餘終於想到一本名叫《植物學大辭典》的書，裡面找到一些較特別的記載：「東印度原產，落葉喬木，高至十餘尺，樹皮甚滑澤，摩之，則枝葉皆動搖。……一名『怕癢花』，人以手搔其膚，徹頂動搖，故名。」心想這才是其獨特的地方，決定由這特點去寫這種花的韻致。

　　因為花有怕癢的特點，在想像中，這種花是有感覺的，有感覺的植物，最為人熟悉的算是含羞草了，除此之外，再也想不到其他，所以歌詞中，我有「遍找花之國，罕有這份靈氣」一詞。

　　著手寫這首歌詞的時候，我有意把紫薇這種花塑造成一位淘氣的小姑娘，一派嬌小而逗人憐愛的模特兒，美麗、嬌憨、活潑、純真而調皮，是人皆喜歡親近的可人兒。曲詞中本有一段描寫歌者洞悉紫薇的弱點，故常到樹下呵癢紫薇，逗著它玩，看它枝葉顫震那種怕癢的神態。但到錄音的時候，羅文卻想刪去這段歌詞，一來怕歌詞太長，聽來難以記憶，另外，亦因紫薇怕癢這個特性太少人知，很容易誤會歌者或作者穿鑿附會，俗語謂：「阿茂整餅，冇嗰樣整個樣」。而我本人亦未嘗試過抓過紫薇

的樹幹，看過紫薇枝葉顫震的神態，因而同意了這個建議。

不過，最近卻後悔得不得了，因為我有過這種經驗。

三月的戶口統計假期中，曾到昆明一趟……親眼見紫薇的樹幹被抓時樹枝震動的情形……我真希望羅文會重錄這歌，將原詞唱出，好藉著他的歌聲讓更多人知道紫薇的可愛處。

<div align="right">——摘自鄭國江在《唱片騎師週報》的「樂田筆耕」專欄，一九八一年三月二十七日。</div>

從鄭國江這篇文字，可知他是多麼注意歌詞所盛載的訊息。

如果，《紫薇》的那段歌詞還只是告訴別人這花有怕癢的特點，那麼另一首《菟絲》就益顯出他的用心良苦。他曾在「樂田筆耕」專欄中寫道：

如果我有得選擇，我一定不揀這種花去寫，因為這種花太陰柔、太劇毒，我設法子找到一點值得去歌頌它的優點。菟絲，一種寄生的植物，它必須依附在別的植物上以求生存，而被它攀上的植物必被它吸乾養分而枯萎，它亦跟著攀附別一棵植物。試想如此的一種植物應被大力鞭撻才是，但基於唱片的主調，仍應表揚花的優點才是，苦思之下，只得從植物那先天性的缺陷著筆，即如寫人一樣，有些壞人是因著本身的缺陷而成為悲劇性人物的……

我想，盡量寫事物美好的一面，已不單是鄭國江填《卉》這張唱片中的歌詞的原則，也應是他的一貫原則。

四‧八　以戲入詞

鄭國江，曾用筆名鄭一川、江羽（筆者按：他用以填詞的筆名絕不止這兩個，至少還有一個「江上風」）。他約在七四、七五年（正確年份應更早些）開始填詞，那

是一個偶然的機會。

「當時荻在麗的呼聲擔任資料搜集、寫劇本等工作。電視台每週有四晚播放綜合節目，好像是叫《香江花月夜》罷，是由荻、李英豪、李秋平三人負責資料搜集和寫劇本的⋯⋯編導雲影畦希望在星期六晚的一輯加上歌唱環節，包括改編台灣歌曲給藝員唱，以及製作歌唱形式的喜劇。那時候，荻的兩位拍檔都很怕寫歌詞，但荻是很迷粵曲、流行曲的人，也喜歡將英文歌詞改編成中文，所以荻並不覺得這是一份困難的工作。」

鄭國江寫的第一首（公開的）歌詞是《山前小唱》，由李道洪、梁小玲以情侶姿態演出，改編自台灣流行曲《山前山後百花開》（鄭國江也在某些訪問中說是《山南山北走一回》）。

離開麗的後，他加入了無線電視台，也是幹類似的工作。當時何家聯有一個歌劇節目，是逢星期三（在《歡樂今宵》）播映的，寫劇本、揀歌、寫歌詞全由鄭國江一人負責，節目播了近一年，他每週按時交詞、劇本，對他來說是一個訓練創作的好機會。（在另一個專訪中，他還說：「最要緊是不怕吃虧，多幹幾次，別人覺得你有能力，自然會繼續找你。」）

在工作過程中，鄭國江認識了李香琴和譚炳文，當時他們是麗風唱片公司的合約歌星。「那時候，填詞的人不多，數來數去就是葉紹德、蘇翁、龐秋華等，李香琴和譚炳文覺得荻寫的詞不錯，可以試寫流行曲，便介紹荻認識了麗風唱片公司的楊道火。但荻為麗風填的第一首歌不是寫給李香琴的，是由劉鳳屏唱，歌名叫《一串淚珠》。」（這首歌收於劉鳳屏一九七四年出版的大碟，唱片標題是《明月訴情》）

鄭國江說自己有一種傻勁，閒來無事都會拿些流行歌曲來改編填詞。溫拿樂隊加入無線後，他將溫拿一首叫《L-O-V-E Love》的英文歌改寫了中文歌詞，拿給他們的

節目編導吳夏萍看。吳夏萍把歌詞交給溫拿的經理人Pato Leung，但當時Pato並沒有甚麼反應，幸而鄭國江也沒有期待甚麼。

然而，好的作品那有不受賞識的。過了一段日子，溫拿又出唱片了。有別於一貫的英文碟，他們計劃在唱片中錄三首中文歌。當時Pato Leung找鄭國江寫了其中兩首，一首叫《心夢》，由譚詠麟主唱（其實是鍾鎮濤主唱的）；另一首他已記不起由哪一個唱了。溫拿唱了《心夢》之後，歌迷反應不錯，唱片公司覺得可以多錄中文歌；不久鄭國江再為Pato Leung旗下的另一位歌手陳秋霞寫了《六月天》。繼麗風之後，寶麗多（即現時的寶麗金）（也即現時的環球）是他效力的第二間唱片公司。

後來，譚詠麟出個人大碟，叫《反斗星》，鄭國江包辦了整張唱片的歌詞；然後，他又為陳秋霞寫了《罌粟花》，亦是寫了整張唱片的歌詞（這一點應是不確的，陳秋霞收有這首歌的大碟，除了鄭國江填了大部分歌詞，還有兩首歌不是鄭國江填的，一首是盧國沾填的《夜溫柔》，另一首是向雪懷填的《夢的徘徊》）……

鄭國江教書逾二十年，加上寫詞經驗豐富，他有一個心願，就是要為小學生寫一輯屬於他們的歌。終於，他認識了港台的兒童節目負責人，並知道他為出版社編寫小學音樂教科書，於是大家便合作起來……雖然利潤小，工作量大，但有意義的工作，令他做得很開心。

作為一個小學老師，鄭國江不得不介意歌詞的意識內容，他說骨子裡可能不介意，但自己不能寫意識不良的歌詞。

「我不覺得意識是一種規限，我可以在我的範圍內發揮。我不介意人家寫三個人睡一張床，但這個人不是我。我總覺得應該有別的東西可以寫……」

……

多年來，鄭國江都是過著平淡的生活，每天返學校教美術，放學後看看有甚麼別

的工作要做，晚上便畫畫，上堂進修。他喜歡看席慕蓉、金庸、徐訏及余光中的著作，認爲余光中啟發了他歌詞的思路。

「美術、填詞、演戲都是我的愛好。

「我好鍾意美術，從小至今都不斷地學習。小時候，我最喜歡畫畫，但老師叮囑我說藝術只能作爲愛好，萬不能把它作爲職業，否則便會覺得很痛苦……我十分醉心美術。有一段日子，我上午唸浸會傳理系，下午教書、晚上讀商業設計文憑課程，捱得金睛火眼……之後，我習油畫、國畫，也沒有想過要有甚麼成就，只爲興趣。」

甘於平淡，在鄭國江眼中，生活變化越少越好。自從師範畢業後，他一直在同一所小學任教，現在住的地方，是他婚後的第二個居所，是第一所自己買的房子，住了十幾年。日常交通，可以搭巴士就搭巴士。……

過著平靜無波的生活，寫詞的靈感、題材是哪裡來的？

「我想這是上天的安排，祂分派得好，覺得我適合幹這一行，所以我寫詞較別人容易，我沒有壓力，也不覺辛苦。我不會令自己工作得太辛苦。

「至於題材，嘿，我說過我喜歡演戲嘛 (在另一個專訪中，他曾透露對戲曲很嚮往，還曾經想過去學大戲)，我覺得寫詞是演戲的一部分，演員用面孔、身體去演繹角色，而我則是用文字去表達我寫的主人翁的內心感覺。譬如我寫《無奈》，那種心情我沒有感受過；寫《借來的美夢》，亦並非我的心聲，只是當時我覺得社會上會有那種感覺。阿信的『命運是對手』也不是我的感覺，我沒有她那麼堅強，那只是戲中人有的力量。我寫兒童歌，叫爸爸媽媽不要逼我學畫、學音樂、學芭蕾舞，就讓我休息一天，帶我去公園玩，這個更不會是我的感覺，我沒有可能今天仍有這種心態。」

再問，人生體驗重要嗎？

「好少，活到今天我仍然好蠢。我不明白爲甚麼我會這麼蠢……例子好難說……

好簡單，敌報稅經常烏龍百出，有時是交遲了，有時是疏忽了不知道……老實說，敌不是天才，不是巨匠。敌最崇拜的填詞人是黃霑。敌覺得林振強天才橫溢；敌認為潘源良在感情方面發揮得淋漓盡致；敌感到林夕很用心地填詞；而小美則是香港真正需要的女填詞人。

「敌同期有黃霑、盧國沾，敌完全不可以寫出像他們那樣的作品，因為敌在生活上沒有那種感覺。創作應該有不同的面貌，這是好的，香港就是這樣一個可愛的地方，可以讓敌們自由發揮。」

……

<div align="right">——摘自《Top 純音樂》雜誌，一九九〇年九月號。</div>

四・九　誰不曾嘗改詞苦？

看過詹惠風在一份刊物寫的文章，說到有等詞壇名家寫詞聲言隻字不改，文中卻沒有說明所提的名家是誰，不過，在下所認識的寫詞朋友中，倒沒有哪一位不為改詞困擾過的。

在詞壇中，風頭之勁首推黃霑與盧國沾，兩位大師級寫詞人可說是已臻化境，到了信手拈來皆文章的境界，但黃霑為羅文寫《獅子山下》一詞時，一改再改，大改小改不知多少次，黃霑更將改稿慨贈，好使在下引為借鏡。他在為羅文寫《親情》時，更親臨錄音室潤飾一番。至於盧國沾，在一次訪問中，盧國沾將寫電視劇主題曲比喻為輪姦，意謂來口來詞，一次復一次的改至來人滿意為止，由此觀之上述兩位名家均有改詞紀錄。

至於名氣大而作品較少的名家如黎彼得，本人亦有幸跟他一起工作過。大約是兩

年前的事了。那時候荻爲鄭少秋寫《一劍鎮神州》，他則爲羅文寫《蕭十一郎》，荻們雙雙在娛樂唱片公司爲改寫歌詞而傷腦筋。再看黎君爲許冠傑填寫的歌詞，亦可見推敲的痕跡，該不會是一字不改之輩。

資歷較深的填詞名家如葉紹德，曾一再語荻，娛樂唱片公司是填詞人的少林寺，理由是主持人劉東先生夫婦都是一絲不苟的監製人才，而且錄音室是他們自己的，他們不必因爲錄音時間倉卒而擔心，每一首詞必一字一句的鑽研，直至他們完全滿意爲止，那管是深夜清晨，只要他們發現有一丁點兒不妥當之處，都要求寫詞人改到他們滿意爲止，由此推想，葉先生當年亦曾經此苦。

至於比較新的填詞人，在下認識的有卡龍、湯正川、李再唐及潘偉源等，都不止一次地訴說過改詞之苦，荻曾與卡龍一起在EMI的錄音室爲徐小鳳改寫歌詞，也曾見過李再唐拿著歌詞在港台的canteen中發楞，至於湯正川，雖然未曾見過他怎樣改寫歌詞，卻從CBS監製梁兆強口中得知他被「迫害」的情形，還有潘偉源，記得荻第一次遇到他的時候，就是在總統錄音室中，正是他爲舒雅頌改詞的時候。

最後，說到在下，在陳美齡《癡戀》這張新大碟中，有一首詞，荻完完整整的改了六次，是整首的改寫，不同內容，不同韻腳的改，零零碎碎的增刪潤飾已不計在內。至於在徐小鳳行將出版的新大碟中，亦有一首歌改寫了五次，意思是五首不同的詞……但獲採用的一首是否最好的一首呢？不一定。但有一點可以肯定的，將來正式出版這首歌的時候。唱片公司及主唱歌星再沒有話可說了，於荻可能有損，但卻心安。

創作是一件艱苦的工作，也是一件很自我的工作，因此創作者往往很維護自己的作品，即所謂完整的個人風格。

歌詞，亦屬文藝創作園地中的一片小土地。詞家要求保存自我本無不可，問題是歌詞的完整表達方式是必須經歌者演繹，也必須有音樂伴奏，此一來，歌詞再不能太

個人風格了。除非出版商、作曲家、編曲家和歌者的風格與作詞者完全相同，否則其中一方面必須要改。

在出版商方面而言，最方便的方法莫若改詞，因為通常要改音樂的部分是要額外花錢的，如編譜、錄音室及樂師等，不單為數不菲，且要花很多時間，但改詞，通常是不另付款的，於是，寫詞人無形中吃了形勢上的虧而成無辜犧牲者。

當然，亦有例外的，區瑞強的《晚秋》是一個例子，這首歌的音樂本來已經做好了，但由於是歌詞不太配合，通常的情形有兩種解決方法，一是照搭可也，管他配合不配合，一是將配樂帶給寫詞人好好參詳，改寫過適合這配樂的歌詞，而一般以使用後者的方法為多。但《晚秋》是改配樂就歌詞的，而這也是值得參考的做法，因為一首好的詞有時實在不容易得到的，如遇上了，多花點錢是值得的，不過，我們寫詞人往往因為體諒出版公司的困難，而自吃苦果的。

另外一種要改詞的情形是來自歌星本身的，比方歌詞不能配合歌星的形象，而歌星是本身亦不願來一個突破式的嘗試時，改詞是無可避免的。另一種是來自歌星本身的語言障礙，個別歌星或許對某些字的發音感到困難，而這些字又剛好落在重拍上，那末，是很難輕輕帶過的，因而也是必須改的原因。當然，有時這問題亦是始於作詞人本身的。由於用廣東話填詞比較困難，所以間中有用得比較牽強的字句，但由於時間關係，未容許深思熟慮。遇到這情形我們通常必樂於修改的，問題是，有時不是字句本身有問題，而是由於監製與歌星本身的文字障礙未能領悟此一字之精意，而硬要作詞者修改，遇到這情形，修改是頗痛心的。

姑勿論怎樣，改與不改，作者都有權。個人認為遇到作者本身實在喜歡的詞，不妨向製作人提出實際的論點去支持自己的立場，因為，有時一首歌詞是否去得很盡，作者本身通常是知道的，對歌詞好壞的判斷亦會比其他人來得清楚，但如果情況真的

很需要自己幫手的話，勉爲其難也得盡力一試，不是爲了甚麼，而是爲了給別人一個方便。如果覺得製作方面的人士太吹毛求疵的話，下次交易時說明白點好了，傷和氣或是背後大放厥詞都是不必的。

——摘自鄭國江在《唱片騎師週報》的「樂田筆耕」專欄，一九八一年四月十七日及廿四日。

四·十　心中有劍

……

　　一直寫到今日，鄭國江還保持他兩個優點：淺白和平穩。熟練的筆法和自然的造句，令他最宜寫民歌式的歌詞。例如《坭路上》的「坭路上常與你踏著細雨歸來，裳衣半襲笑語滿途，當初那知這是愛」，《不可以不想你》的「可以在雪中不給裁衣，可以帶餓遠行仍無恨意，可以……不可以一秒不想你」。這類構想平實的句子，沒有林振強「差點需要戴上降落傘」、「裁記得呢個地球最初好似石頭」一類奇想。但似乎更接近民風……正如《坭路上》，一般人的印象也就是細雨中漫步的兩個影子，設想雖然穩當，照顧周全，但這也如民歌的詞風一樣，對象是「民」，是一般人，接受過程必然要自然而不費力，方能相安無事。

　　比如用字……鄭國江用字不是死板，但有時過分妥貼，切合日常用語的格局和意境，卻多少有點呆悶。例如《最後的玫瑰》：「昨日那份愛可會抓得住，昨日那份美失去像漣漪」，這類詞句沒有不妥，只是看的聽的可能會有「裁也這樣想」甚至「裁也會這樣寫」的想法，但很少有「裁經對想不到可以這樣寫」的讚嘆。

　　至於造意，同樣寫花，鄭國江忠心於紅棉的抽象寓意如英雄形象、不怕風霜等等，但林振強寫《杜鵑》、《桂花》等，想像馳騁於更廣闊的天地，且往往是根植於

實景的天地，例如《杜鵑》：「山坡強迫你共尋夢」，即使是寫抽象的特性，也有較爲複雜的並非單向的描寫：「你本應完美但你欠香氣，還是你寧願平淡覓退避。」

……大膽的用字，具體的意象是寫作的利器。如果要我們純用剖析的判斷語言來寫抽象的哲理，就真如手無寸鐵地上戰場。看過「雲與清風可以常擁有，關注共愛不可強求」的可深可淺，應該知道，鄭國江也有招有劍，只是，全在心中。

<div align="right">——摘自林夕「九流十家集談」專欄，載《詞匯》，一九八六年七月。</div>

這當中最值得細味的自是最後一段所說的「大膽的用字、具體的意象是寫作的利器」，可以說，自黃霑、鄭國江、盧國沾的「三角碼頭」時代結束後，能夠成為粵語詞壇的「盟主」的，都是敢於大膽用字、擅於運用具體意象的，林振強、潘源良、林夕、黃偉文等莫不如此。不諳這兩件利器的使用者，頂多是二流角色。

四‧十一　在黃霑眼中

他是我認識的香港詞人中，最具赤子之心的人，詞中童心洋溢，有一股別人所無的童真。

他的詞，永遠沒有滄桑，只有幸福。

也許，國江從來沒有長大過，是個得天獨厚的 Peter Pan 小飛俠，永遠保持童心，活在我們看起來像童話一般的世界裡。

<div align="right">——摘自黃霑《幸福的填詞人》，載《浪蕩人生路——人物篇》，香港：壹出版社，一九九四年九月。</div>

說鄭國江的詞章中永遠沒有滄桑，那未免誇張得失實。但說鄭國江是個幸福的填詞人，委實一語道破。由黃霑此語，筆者亦頓然明白為何總覺得鄭國江寫詞常常忘記投入感情。

四‧十二 《將軍抽車》

《將軍抽車》（無線同名電視劇主題曲，譚詠麟主唱）

躍馬進車，展開新激戰，許多新發展，

似勝似輸，子可扭轉，軍師怎靠點？

好勝好貪必招損，莫謂食最先，

橫衝胡闖，馬也要行田。

棄馬棄車，艱苦不忍見，局面極殘亂，

哪怕履險，險中可取勝，機關休拆穿。

看我智珠手中握，著著亦領先，

猶如棋局，世態天天變。

將軍抽車，將軍抽車，要鎮定才能地變天，

百戰百勝，勝不要亂（知己知彼），若對陣能沉著會有新發現。

粵語流行歌詞中道及下棋的作品極少，記憶中，僅有《世事如棋》（許冠傑作曲主唱，許冠傑、黎彼得詞）以及這裡的《將軍抽車》，而「佳視」武俠劇《金刀情俠》的主題曲（盧國沾詞），則有三分一的篇幅述及下棋（王菲的《棋子》是國語歌，不算）。

相比起來，鄭國江這首《將軍抽車》是唯一用整首的篇幅去借象棋喻人生世事的，可說是空前絕後，舉世無雙。

《將軍抽車》肯定比《世事如棋》優勝得多。《世事如棋》並沒有怎樣深入描寫棋與人生世事之間的關係，只是很概括而抽象的寫「每局都光怪陸離」、「每局都充滿傳奇」及「每局應觀察入微」。

《將軍抽車》則寫到有人如在棋局中的感覺，而且能常常巧妙套用象棋的術語，增加了作品的趣味。然而，《將軍抽車》的缺點還是明顯的，它看來是第一身視點，像「看我智珠手中握」一句就予人這種印象，但副歌中的「要鎮定才能地變天……若對陣能沉著會有新發現」卻都是第三身的旁觀者口吻，指指點點的說教味甚濃。

因此，《將軍抽車》又不如《金刀情俠》中那一段「人在棋局」的描寫：「無數幻覺，未明真真假假。人在棋局，在乎一子之差。留有伏線，裡面幾多變化？哪著才算妙？邊招最險？決定難下。」

在這一段詞中，詞人要傳達的是面對不明朗的局面時內心的茫然及惶惑，想焦急地找出解決困境的方法卻又發覺變數多得難以掌握。這一段詞成功之處，肯定跟它以第一身視點來敘說有關，而且句子多以設問出之，寫到「決定難下」就戛然而止，造成詞意的超載。

四·十三　《二等良民》

《二等良民》（同名電影主題曲，彭健新主唱）

人生，又似苦海裡浮沉，若覺得一切無憾，就算是行運。

如今，望向街中滿行人，在那軌跡裡行運，亦似浪浮沉。

我有陣好識諗，要好過人沒法恨，莫說愛憎，平淡也開心，

誰會願一生都晦暗？縱使生性呆笨笨，

想發憤做人想一世夠運想安穩！

人生，又似苦海裡浮沉，若覺得一切無憾，就算是行運。

問你何事傷感？

鄭國江這首歌詞，寫法主要是直抒胸臆，甚至個別字眼如「浪浮沉」頗俗套陳腔，可總體上卻覺張力奇大。一來是因為曲調本身已是苦澀味十足，而詞中不少句子背後都好像藏著辛酸的故事似的。就如「若覺得一切無憾，就算是行運」二句，要不是有太多遺憾的人，又怎會發此浩歎！又如副歌的一段，雖然歌詞沒有直接描寫詞中主角過去的滄桑和遭逢，但從那噴薄而出的怨忿話中，卻感到詞中主角本來也沒希求甚麼，明知不如人，只求平淡過人生也願，但偏偏是命運弄人，要他不得安穩，經受風吹雨打。

這當中，「有陣」、「莫……也……」等副詞及逼問的句式「誰會願……」都是起很大作用的。排比句型的「想發憤做人想一世夠運想安穩」，不但使歌詞的情緒提升到最激動的程度，而音樂的高潮亦恰在這裡，詞和曲非常吻合。其實這裡的「想」字亦有副詞的作用，它總是包含一重沒有寫出來的意思：不是我不想發憤做人，但命運竟剝奪我發憤做人的機會……所以，這連續三個「想……」的悲鳴，直中有曲，曲折裡有極深之情。

《二等良民》是深入淺出的典範。

四 · 十四　《中國眼睛》

《中國眼睛》（調寄《紫竹調》，陳美齡主唱）

眼睛多漂亮，像鳳凰，憂鬱又帶點倔強。

分黑白的眼，請你用心看，卻請不要問，哭過幾多趟？

眼中的故事，沒法淡忘，輕風在說心在唱：

水本十分秀，山也十分壯，卻偏遭踐踏，炎劫天天降。

眼裡思想，願你願你思量，眼裡憂傷，沒法沒法隱藏。

黑格爾的《美學》中云：「為著避免平凡，盡量在貌似不倫不類的事物之中找出相關聯的特徵，從而把相隔最遠的東西出人意外地結合在一起。」這就是所謂的「遠距離」比喻，使喻體形象的特徵大大加強本體形象的「可感」。鄭國江這首《中國眼睛》，通篇就是一個遠距比喻：把中國或中國大地比喻為眼睛！當然，我們也可以較平庸地理解為「中國人的眼睛」，但這樣一來，意象就乾瘪很多了。

當年，鄭國江曾提名這首作品（那時只能作者自己提名，現在可由別的會員提名）去參加由香港作曲家及作詞家協會及香港電台合辦的「最佳 (中文) 流行歌詞獎」的選舉，可見鄭國江是頗滿意這首只有百餘字的小巧作品，可惜，最後是落選了。然無論如何，鄭國江想在百餘字的篇幅中道盡中華大地百多年來的滄桑，是教筆者驚嘆不已的。

詞以眼睛喻中國，而劈頭又復以鳳凰作喻，接著以「憂鬱」、「倔強」點出這「眼神」所流露出的性格，既是讚美，又是憐惜，而這兩句的措詞，予人很自然而由衷的感覺。

第二行歌詞中的「眼」字，可圈可點，是繼續比喻中華大地的那個「眼」，抑是「你」的「眼」呢？另一問題是：為何只許「用心看」卻不許問「哭過幾多趟？」當中的潛台詞該是：這顆「中國眼睛」已經哭得太多，哭得不想說話，但是，這「中國眼睛」確有分是非黑白的能力的，請仔細看看。

第三、四行歌詞，其大略可等於毛澤東《浣溪沙·和柳亞子先生》中「長夜難明赤縣天，百年魔怪舞翩躚」所說的內容，不過，鄭詞寫來更帶點沉鬱。

詞的最後一行，其中的「思想」二字，隱約包含「馬克思思想」、「毛澤東思想」諸如此類的思想！

這詞運筆曲折含蓄，企圖在如此短小的篇幅內抒發複雜的家國情懷，其志不小，但看來並未能完全盛下鄭國江的深情。不過，這《中國眼睛》始終是鄭國江的佳作！

四‧十五 《借來的美夢》

《借來的美夢》（彭健新主唱）

繁榮鬧市，人近個心不接近，

人常在笑，誰又笑得真？

人又似天天去等，夢想總不會近，

人漸老，那希望變做遺憾。

繁榮暫借，難望遠景只看近，

浮華暫借，難望會生根，

誰願意想得太深，但這心早烙下印，

毋間歇，每分力是為誰贈。

這是片，暫借的快樂，遮不了恨，

這是個，暫借的美夢，生不了根，

繁榮現象又似路人，在你身邊不顧地過，

誰為你，誰為我，敢不禁問？

這首《借來的美夢》是鄭國江在一九八一年寫成的作品，寫當時香港人對九七問題的心態，是非常深刻的。雖然鄭國江曾對找他做專訪的記者說：詞中的那種心態並非他的心聲，只是覺得百姓普遍有這種感受，但假如鄭國江不主動投入這種「百姓普遍有的感受」中，是很難寫得出這首佳作來的。

這首歌詞字淺而意深，比喻精彩。即使像首段，「人」字多番出現，卻一點不覺拖沓，反而精警句子紛至沓來，「人近個心不接近」一針見血地寫出城市人人際疏離的癥結，而「人常在笑，誰又笑得真」不比杜牧的「塵世難逢開口笑」的內涵弱。

「誰願意想得太深，但這心早烙下印，毋問我：每分力是為誰贈？」這幾句，兩個誰字的逼問句式成功地表達了一份深深的感慨：不想想得太深，原因固然是「難望遠景」，而且還是因為自己流著中國人的血這個「烙印」（這二字還可以讓人理解為「文革傷痕」）帶來的矛盾、迷惘和恐懼，以致每天都是工作休息再工作，不知為何而為、為誰而為，苦悶不已。副歌中的「繁榮現象又似路人，在你身邊不顧地過……」是個很精彩的遠距比喻，人們那無從掌握及抓住自己的前途和命運的感覺，很形象地凸顯出來。

關於《借來的美夢》這首歌詞，鄭國江有這樣的自述：

……寫彭健新這首歌時，拚命的環繞這個城市的問題去想。腦裡突然閃過：「借來的時、借來的地」這兩句話，湊巧，那個時候大家都在爭論香港的租約問題，於是靈機一觸，便把這個題材寫入歌詞中，希望藉此反映部分市民的心態。初稿中本有「這是片暫借的土地，生不了根」一句歌詞，後來，唱片公司方面覺得「土地」兩字稍嫌尖銳，因此改為現在的「這是個暫借的美夢」。此亦足以反映出唱片公司的審慎，而這個審慎雖然多少帶有愛護這首歌的意思，但亦少不免有使這首歌搔不到癢處的味道。不過，這麼一改，這首歌肯定可以擺脫被禁播的可能性，但要是不改，以香港目前這麼開明的政策，相信亦不一定會出問題，但政治因素通常都是比較敏感的，所以不敢妄自下決定。

——摘自鄭國江《土地變美夢》，載《唱片騎師週報》的「樂田筆耕」專欄，一九八一年七月三日。

「土地」改成「美夢」，也許是因「禍」得福，整首歌詞倒是讓人有更豐富的聯

想，意象也美麗多了。

四．十六　情路擷芳

《讓妳自由》（蔡楓華主唱）

門還是開向你，開向妳到日後，那一天想到我，想到我願妳退後，常言道真愛意，真愛意非佔有，我應給妳遷就，情深是讓妳自由。

《緣來緣去》（徐小鳳主唱）

緣來同遊，緣去分手，聚共分天天都有，說句再見再會，然後就笑著走。

《甚麼是緣分》（林志美主唱）

凡事不可解釋，就稱做緣分。

《分分鐘需要你》（林子祥主唱）

鹹魚白菜也好好味。

《盼望的緣分》（陳百強主唱）

自己孤單還要天天唱著情歌。

《有了妳》（陳百強主唱）

有了妳頓覺輕鬆寫意，太快樂就跌一交都有趣。

《加減乘除》（陳百強主唱）

如果有幸運，但願為你增加，倘使一切有權任我話，減輕D悶與煩……求將歡笑與快樂用乘號萬倍增加，此生倘有憂愁病共禍，請將它除盡……

《遲早是一對》（關正傑主唱）

往時曾問你可有預備，有日我把癡心許……你未回答，只有等你，然後間中

提你一句……繼續來注，不怕等十年，遲早是一對。

《那一記耳光》（張國榮主唱）

劈拍一聲面珠火辣辣……可問良心無非非想，我還是愛惜那一巴掌，它表示妳的立場。

《一生的賭注》（葉德嫻主唱）

問問誰願意活在墳墓裡，將一世做賭注？愛似是靠不住……

鄭國江多年來寫過的愛情歌曲，沒二千也肯定有一千，這裡試選十個片段來讓讀者管窺一下這位幸福詞人筆下的愛情世界。

四·十七　論倒字

最近在報章中看見有朋友以倒字歌為題，發表了他的意見，作者用戲謔的筆法寫來，亦足見其用心良苦。

文中舉出兩句歌詞，一句為「睡人會獲勝」，另一句為「孕生最後勝」，兩句歌詞均屬《千王群英會》主題曲內的歌詞，前兩句的原詞為「誰人會獲勝」，而後句則為「人生最後勝」，雖然該首歌詞不是出自本人手筆，但我覺得這問題倒值得拿來談談。

首先，我個人覺得唱歌與說話，在發音的技巧上應有些分別，另一方面聽歌與聽講，在聽的技巧上亦應有分別。我不否認，歌曲與語言同樣是傳達訊息的許多種方式之一，也是異途同宗的方法，由語言而至歌曲，中間經過了很多個程序的「加工」，說得好聽一點是修飾與美化，任何美化了的東西，總有點兒與真實的不同，這是肯定的。

實物或人，經過攝影師的拍攝技巧，在照片中出現時也有一番新面目，生活上的

細節經過演員或舞蹈家的美化，再表現時亦有一番不同感受，歌唱亦如是。

粵語流行曲，蛻變自粵曲，部分小調形式的歌曲，也承襲了粵曲美妙的唱腔。近年來，香港由於生活節奏加速了，欣賞粵曲的人減少了，對粵曲的認識亦相繼降低了，因而對粵語發音在行腔時引起的偏差不能接受。

個人發覺，歌曲之動人，在於歌者的情緒的表達，與音樂本身的配合，個別的字發音是否正確反而是其次。因為一首歌是一個整體，一句歌詞只是整體的一部分，而一個字，只是一小部分而已，只要這個字不會導致錯誤的聯想，聽來會跟隨歌曲的主題去欣賞，去揣摩字意、詞意的。一如剛才所舉的那個例子「睡人會獲勝」在詞意上是不成立的，聽來很自然地聯想到該是「誰人會獲勝」，但如果「誰人會獲勝」在唱出來時變成「衰人會獲勝」，卻因為「衰人會獲勝」在詞意上是成立的，人們聽了以後，多半不再運用聯想力而逕自抗拒這一句歌詞。這亦是我判斷個別的字是否可用還是必須更換的標準。

下次再有機會欣賞英文歌時，不妨留心歌詞，聽聽有多少個字是聽不清楚的，不過，這卻無損你對那首歌的欣賞。為甚麼？因為歌好，你不會計較個別的字。

又或者有機會聽聽以前一位粵劇名伶馬師曾的歌曲，保證你聽得一頭霧水，不過，多聽若干次以後，你便會領悟到他對個別字的特別發音，因而漸漸明白他唱甚麼，不然，馬師曾又怎能雄霸一方雄霸粵劇藝壇這麼久。

歌曲是一種藝術，任何藝術都追求一種美感，從前的藝人特別喜歡研究唱腔，也因而把個別字音稍稍唱歪一點以求唱腔的美，何非凡的凡腔如是，芳艷芬的芳腔亦如是。

個人覺得歌者要是硬繃繃的一字一句一叮一板的唱到準，未必是最好，最好反而是在適當的地方加進點彈性，這才能使整首歌煥發出迷人的光彩。當然，聽來亦樂得

運用他的聯想力。

——摘自鄭國江在《唱片騎師週報》的「樂田筆耕」專欄，一九八一年六月五日。

約九年後，筆者在《詞匯》（見刊日期一九九〇年三月）中也談論過同樣問題，現摘錄一些片段如下，供讀者對照參考：

……很久以前，廣州樂人喬飛，說香港的粵語歌太協音，結果效果似說話多於似唱歌。我聽了不敢置信，怎麼太協音也是缺點？

以後才逐漸領悟，歌曲不同於朗誦，是歌曲更具音樂性，更倚賴音樂旋律來抒情以及打動人。所以，歌者即使把歌詞的每一個字咬得很準吐得很清，未必是最好的，反而在恰當的地方加些彈性，會令歌曲有更迷人的神韻。

……筆者另外想到，未必每個作曲人都如許容得彈性，不少作曲人仍認為一定要字字協音，俾第一次唱給聽眾聽，聽眾就可以聽清楚詞中的每一個字。填詞人遇上這樣的作曲人委實不幸……其實也可以做個實驗，當一部電視劇播第一集，主題曲首播時，找一個人，不許他看熒幕上的歌詞，看他能否聽清楚詞中每一個字……姑勿論如何，填詞時個別字音略拗是應該容許的，尤其當詞人很喜歡所填了出來的句子，更應允許保留。

第 五 章

盧國沾之什

五·一 大詞人之初

　　像六十年代很多文藝青年一樣，盧國沾當年也是投稿學生園地而願意獻身文化界的一員。記得一九八二年初他在《新晚報》為文談其《找不著藉口》得到「最佳作詞獎」感受時，曾憶述：「十七歲時寫稿寄去《學生園地》，一期連刊出我兩篇大作，那次我高興得在人前仰天打了幾個哈哈，顯出我多麼的少年傲氣。」

　　盧國沾是畢業於香港中文大學新聞系的，人們常說中文系畢業的人往往不能在寫作上有所發揮，觀乎盧國沾與林夕，此語可以休矣！

　　一九六八年一月十五日，盧國沾開始他第一份工作——在「無線」的《香港電視》周刊當記者，七年之後，已在「無線」身兼二職：既主持推廣部的宣傳工作，還兼顧監製《K 100》。

　　一九七六年，無線同事林德祿找他寫詞，問他可有膽量一試，他拍心口應允，於

是不久就寫成了他的處男作：電視劇《巫山盟》的主題曲，值得注意的是，這首主題曲是先由盧國沾寫詞，再由顧嘉煇譜曲的。不過，這首主題曲並沒有引起人們注意，反而劇中的插曲《田園春夢》，卻非常流行，於是很多人都以為，盧國沾的第一首作品是《田園春夢》。

然而，可以肯定的是，《田園春夢》的流行，使盧國沾的填詞之路豁然大開。幸運之神對盧國沾看來是非常眷顧的。

五‧二　習作期

一九七六至七七年間，是盧國沾的填詞練習期。別的詞人的「習作期」作品，我們也許難以欣賞得到，但盧國沾的歌詞習作，卻都是曾出街（公開）的，只因為當時「無線」有個《民間傳奇》的戲劇節目，劇中經常加插歌曲，其中《西廂記》、《寶蓮燈》、《帝女花》、《梁山伯與祝英台》、《金玉奴》、《江山美人》、《三笑姻緣‧王老虎搶親》等七套劇目的主題曲和插曲，全由盧國沾撰寫。

這些全是古裝劇集，加上當時粵語流行曲初盛，所以歌詞是不得不剪紅刻翠，務求麗藻華章，這對於後輩詞人如林振強、潘源良以至林夕，可能是可怕的夢魘，但對於盧國沾來說，卻並非難事。

這批歌詞，幾乎從沒有人提過讚過（因為當時的樂評人眼裡都只有英文歌國語歌，而專評論粵語流行歌詞的詞評人也未「出世」），很快就被人遺忘得一乾二淨。然而，正是這幾十首歌詞，磨練了盧國沾的詞筆。

到盧國沾在其後一兩年寫出更受矚目的名作如《小李飛刀》、《每當變幻時》後，人們更早忘了其實盧國沾也有他的「習作期」，並非一步登天的。事實上，縱使是他

早期的名作，也常可見到技術上的失誤，例如電視劇《前程錦繡》主題曲中的詞句「敢抵抗高山，攀過望遠方」就因為分句不妥，頗遭詬病。

五‧三　填詞明星

　　七十年代中後期，香港曾經一度有三間私營電視台：無線、麗的、佳視，盧國沾是曾在這三間電視台都任過職的少數人之一，事實上盧國沾是親歷佳視的興亡，被稱為「佳視六君子」。

　　不管無線、佳視或麗的，電視台工作都是瞬息萬變、充滿驚濤暗湧，面對這些工作壓力和衝擊，對一個性情中人來說，不把這些感受即時抒洩出去，是會憋死的，不過盧國沾卻很幸運地可以通過歌詞創作來排遣這些情感。

　　所以，很多人都發覺，可以從盧國沾的歌詞，感受到他的思想感情，聽到他的個人心聲，以致多年來成為「盧國沾詞」的「賣點」。

　　對於這樣的「賣點」，曾有些行家不以為然，理由是歌詞是代歌星言，幫助歌星建立形象及發揮得更好，「盧國沾詞」只會常常搶去歌星的鏡頭……這位行家的說法不無道理。但筆者相信，在盧國沾的那個時代，人們不僅需要有歌星，也很需要有「填詞明星」，因為中國人從宋代以來就崇拜大詞人，李後主、蘇東坡、辛棄疾、李清照、納蘭性德、呂碧城、沈祖棻，大名無不令人神往，難得粵語流行歌詞界有一位敢作敢為的大詞人，其光芒直教一眾名歌星失色，多好！

　　筆者反而遺憾自盧國沾之後，填詞人的「明星」味日減，常常只能安於「代言」的本份。事實上，沒有思想、沒有感情、沒有心聲的作品，又怎會教人感動、教人共鳴？

盧國沾著名的心聲詞當數《小鳥高飛》、《天蠶變》，這裡且舉一首不大有名的《甜甜廿四味》（盧業瑂主唱）讓讀者欣賞：

《甜甜廿四味》（麗的電視同名電視劇主題曲，盧業瑂主唱）

人人望見掉頭走，但我依然跑上前，

為了今天的我，有我信念，耕種在瘦田。

人人問我做成點？漸覺心頭苦過黃連。

但我輕輕一笑，高聲講：不能信謠言！

曾偷偷數手指，一天加一天，數目也每日變，

從開始追求我美夢，也間中感慨萬千。

人人問我為何如此：但有苦茶先喝完？

廿四味「嗒」真吓，甘甘地，心頭似蜜甜。

這是一部電視劇《甜甜廿四味》的主題曲，為了切題，詞中也有提及「廿四味」，但論緊扣題目，這首詞並非是最好的，而這首詞最為人樂道的是可以清晰地從散文化的歌詞中感受到詞人的心底說話。

五·四 《洋蔥花》

當年電視主題曲雄霸一方，而寫電視主題歌詞的高手，當數盧國沾與黃霑。二人都擅於緊扣劇名來寫。盧國沾的《驟雨中的陽光》、《風箏》便是這方面的傑作。這裡以一首較少人知道的《洋蔥花》為例，看看詞人扣題的妙手：

《洋蔥花》（亞視同名電視劇主題曲，柳影虹主唱）

面前是一個你，好像洋蔥一棵，

包在你心又是甚麼？撕開片片先睇清楚。

但憑外表看你，心事誰可捉摸，

可是你給我陣陣刺激，不想計較如今可是錯。

明知接近你偏惹淚，但我抹淚仍追隨，

唯盼我逐片撕下你以後，把世間謠言都攻破。

別人或者領略過，今日你旁邊卻是我，

不論你真愛剩下有幾多，多少也盼望能交給我。

這詞中，「包在你心」、「撕開片片」、「陣陣刺激」、「偏惹淚」、「逐片撕開」都是照應「洋蔥」這一物件的特點來生發的，但整首歌詞寫的其實是一個愛情故事：一個女孩喜歡了一位難摸透其心事又不好惹的男孩，這種寫法有點「詠物」的意味，而我們可從中看到詞人的巧妙扣題手法。

五‧五　一次不理想的試驗

《血淚的控訴》（徐小明主唱）

行人在公園裡，都不會輕易行近，為了她專心於課本，無意令她分心。

行年十七多歲，她比那花放艷麗，貌美清秀甚迷人，誰料到那不幸來臨。

人說她曾遇到侮辱，報紙已經刊登，人說那強盜已判監，她的生命也犧牲。

再望見，公園裡面花放仍然艷麗。只見人人散步，有誰見到已乾血印？

盧國沾這首詞約寫於一九七九年，乃是他早期的「非情歌」試驗品。歌詞很短，相信是若寫得太長也有「無米炊」之虞。

一名女學生在公園溫習卻慘遭狼吻及毒手，以歌詞這種體裁來說，肯定難用正面

的角度下筆，而今盧國沾以側筆來寫，卻又似乎太含蓄，控訴的力度甚覺不足。

效果雖是不理想，但能選擇寫這樣的題材，盧國沾也實在大膽。

五・六 《蓮一朵》

從上述那首《血淚的控訴》，我想到他另一首作品《蓮一朵》，是一九八三年的作品：

《蓮一朵》（甄妮主唱）

蓮一朵花葉帶淚滴，自傷身世孤寂，

未知他心中怎去想，他的說話竟帶壓力！

莫傷於身世在何地，泥濘難染蝕。

蓮，紅在色素淡，顯見真正心跡。

蓮一朵花葉撲浪蝶，內心討厭之極，

或者他始終冇認識，把你折辱損你傲直。

請不必嗟怨此生，生也常吃力。

蓮原傲於冷逸，知他可會珍惜？

這詞的靈感相信來自「蓮出淤泥而不染」的名句，但也可能是刻意讓欣賞者想起這名句。這也是個絕少粵語流行歌詞會寫到的題材：雖出淤泥（要解得死一點，不留想像空間的話，「淤泥」或是用以借喻娼門或虎狼之窩之類）而不染，卻被戴著有色眼鏡者所不齒，他們才只看見蓮花旁邊的淤泥，就認定蓮是不值得尊重的壞東西，可以侮之辱之。這詞既是詠花也是詠人，我們可以視為情歌，但作為勵志歌或哲理歌，亦無不可。

這《蓮一朵》既顯出盧國沾詠物詞的功力，也顯見他的確敢於常常試寫近乎另類的題材。

五 · 七 《星語》

《星語》（余安安主唱，調寄《All Kinds of Everything》）

少時，我醒來，半夜暗驚；那時，到窗前，發現了星，

那知，星會沉，墮到天底；傷嘆他竟然，永別蒼冥。

少年，我追求，美麗遠景；少年，到長成，我夢已醒。

世間，千萬人，在我身邊，苦我不可能，獻盡真本領。

無數夢想，陪著我年漸長，

記得當年理想，漸覺世事不平。

世情，有規條，有若鐵鎖；要逃，也不能，有恨怨聲。

為了些，親情，世間的眼光，使我的生存，似做些反應。

曾恨我自己，從未似自己，

為了他人喜歡，極勉強亦應承。

有時，我只求，冷落似星；冷然吐光芒，也濁也清，

或者光盡時，自己消失；真正的生存，見盡真本性。

以第一身來寫少年人的心境，在盧國沾的作品中是鮮見的，上舉的一首卻是鮮見中的一例。詞一開始便有很奇異的意象：「那知，星會沉，墮到天底」這是偶像的幻滅，又或是偶像的猝死帶來的巨大內心衝擊。這開首一段，奠定全詞的基調，從少年到成長是如此的不快樂不如意，因為美夢難圓、本性和自我難存，⋯⋯這其實是中年

人憶寫少年人的情懷，真由少年人來寫，恐怕寫不出那份深刻的感慨！

五‧八　全包宴

填詞人替歌星包辦整整一張唱片中的所有歌詞畢竟是較少見的事，近幾年，林夕和黃偉文都做過這些事情。作為這二人的前輩，盧國沾很早就有這光輝的一頁，如果初出道時全包一部《民間傳奇》劇集的主題曲插曲並不算數的話，那麼他在八十年代初先後為甄妮和張德蘭包辦全碟歌詞，則肯定是算數的。盧國沾這兩次「全包」還有一個特點：兩張都是概念大碟，甄妮那張是整張唱片的歌合起來能串成一個故事，張德蘭那張則是每首歌或隱或顯的説及一種顏色。

五‧九　親情

雖然寫親情這個題材的粵語流行曲詞向來不多，一百首可能也不見一首，但當我們大量接觸盧國沾的詞作，發覺他的親情歌詞少説也有十餘首，數量實在不少：

一、《一歲生辰》（黃思雯主唱）

二、《仔女一條數》（張德蘭主唱）

三、《搖籃曲》（李韻明主唱）

四、《學爬爬》（薰妮主唱）

五、《小安琪》（關正傑主唱）

六、《父與子》（葉振棠主唱）

七、《孩子，不要難過》（薰妮主唱）

八、《小娃娃》（薰妮主唱）

九、《救救孩子》（柳影虹主唱）

十、《親》（何國禧主唱）

十一、《教堂鐘聲》（區瑞強主唱）

十二、《漁火閃閃》（區瑞強主唱）

這是筆者所見到過的，但肯定會有遺漏。這批歌曲，肯定會有兩三首是寫他與其掌上明珠的感情的。不過，也不管是不是，我們都可以感到這些作品中充滿對兒女的關懷、祝福、寄望……

筆者自己最喜歡的是《漁火閃閃》：

《漁火閃閃》（區瑞強主唱）

漁火閃閃擦浪濤，隨那海浪舞，

小娃娃，你可知道，巨浪翻起比船桅高？

南風輕輕送木船，誰去掌木櫓？

小娃娃，你可知道，碰著風急看運數？

小娃娃，牙牙學語，何曾遇過風暴？

好一個家，人船共處，茫茫碧海正是父母。

歌的調子是民謠風格的，所以詞也力求有民謠的淡樸風味，盧國沾不但做到了這個要求，而且詞短而意豐，這一方面得力於詰問法，也得力於意象都有豐富的外延。歌的背景是成人陪小孩子在海邊耍樂時的隨想，而詞人就很自然而然的借海邊必然見到的海浪和船作比喻，像是信手拈來。

五 · 十 龍壁懷古

《龍壁懷古》（麥潔文主唱）

威逼的星眼凝望，哀傷的夕陽殘照，

多少的風雨侵蝕，刀刻的故事已散掉，

孤清的一塊小石，現在龍城又更渺小！

火捲過大地，任它灰燼風裡飄，

石頭記：弓箭在腰？風捲去舊事，或有壯烈怎再昭？

石頭冷：不再炫耀！或者往事已盡遺忘，事跡早消失了。

哪個奪勝？哪一個戰敗？日後已寂寥？

誰曾在此處，痛失家國悲叫？

無奈情景遠逝，時人在歡笑。

消失的一個朝代，竟不知誰曾憑弔？

幾多飛機過頂上？問有幾架路過陳橋？

它身邊坊來千萬，但有幾個駐腳靜瞄？

香江的一塊古石，在這海角漸已無聊！

這是盧國沾繼《螳螂與我》後另一首寫給麥潔文唱的「非情歌」，不過，這作品
不及同一唱片中也是盧國沾寫的「非情歌」《堂吉訶德》流行。

其實，流行曲常以捕捉潮流為能事，因此，最多只有懷舊，卻絕不會「懷古」，
盧國沾肯定不會不知這個道理的，故此這首作品應是他執意想寫的題材。筆者猜，寫
及宋王臺的粵語流行歌詞，盧國沾這首作品也許會是空前絕後的！

懷古是古代文人常見的題材，今人來寫，實難以超越古人，盧國沾這首詞，也未

見能脫箇中的窠臼，只是像「幾多飛機過頂上，問有幾架路過陳橋？」如此的把古今時空故意錯接在一起的手法，卻是十分精警的。

但筆者還是喜歡這首歌詞，它畢竟還是寫出（反映）了香港人真實的一面：向來欠缺歷史感！

五‧十一　寫歌詞只忠於一剎那的感情

從一九八〇年開始，盧國沾甚是關注對後輩的培育及誘導。當時他的太太搞了一本《歌星與歌》的流行音樂雜誌，為增招徠，盧國沾便在這雜誌上主持一個「批改歌詞」的專欄，歡迎填詞愛好者把作品寄給他批改。雜誌上還另有一個「盧沾專欄」，在這專欄中他經常談到他的寫詞經驗，下面摘錄了當中頗能給填詞愛好者啟發的兩篇文字。

先不說一首歌詞怎樣產生，且談一談，作為一個寫詞人，我對自己的作品，是忠於自己的感情，還是先忠於社會良心。

前年，某大學的校刊搞了一個專題報道，探討歌詞內容對社會的影響，我當時很率直的回答：沒有影響。是因為我想寫的歌詞是忠於自己，不忠於社會。因此我個人對事物的觀感，從來不打算改變別人。

例如寫「哲理」式的歌詞。如果你稍為留意，便知我所寫的哲理歌詞，甲詞跟乙詞常常互相矛盾。有時我認為人生應該奮鬥，有時我認為人生如戲劇，因此我對「人生」這回事，基本上是沒有固定的看法。尤其隨著年紀長大，觀點經常有所改變。如果真有人企圖從我七八百首歌詞裡找出統一的「人生觀」，我只能道歉——因為根本就沒有統一的人生觀可言。

事實上我寫歌詞的時候，一開始是沒有題材的。到我偶然想到了題材，下筆便寫。通常我心情不好的時候，無法下筆；心情太好，也便繼續開心下去，也不會乖乖坐下寫歌詞。個人習慣是：寫歌詞時，心境是絕對寧靜。

心境寧靜，卻不等於絕對沒有感覺。有時我回想起日間，或者不久前的一些遭遇，或朋友間的一些遭遇，我的情緒亦有波動。就趁情緒有點波動的時候，我便努力去扮演那段情節的主角，全面代入，就像演戲一樣。

可以説，那時的我，其實不是我自己。

好像寫《戲劇人生》的時候，我是幻想自己是《浮生六劫》的男主角程瑞祥（岳華飾），他的波折一生，細細品味，立刻便使我悲從中來。之所以「悲」，是想到自己便是程瑞祥，要賣了太太，孤身求存，在淒風淒雨的人海中浮沉，那情那景，可是容易？再想想三十多年來身邊的親人、好友中許多不幸的遭遇，更使我淚湧不已。

憑著自己的豐富感情，我以兩小時完成了《戲劇人生》。寫完之後，心情久久不能平靜，但是很奇怪，我下筆時，人是冷靜的。哭在心裡，冷在思想。其實是一種思想分裂的處理。

也許我天生是個雙重性格的人。我外面看來是冷峻無情，所以給人一個兇惡的感覺。不過任何陌生人跟我談上半個小時，都會後悔他自己太早給我下了判斷。

……

如果有人天天寫日記，到他六十歲，重溫幾十本日記簿，會發覺他自己的人生觀反反覆覆的從來不固定。……你老哥午夜夢廻，可曾後悔以前種種錯誤？若有，便是你今日已推翻了昨天所想。嗚呼！

我不否認自己其實沒有固定的人生觀。所以我寫「哲理」歌詞，都是執筆那個晚上的想法，第二晚寫第二首，想法又有改變。

只有一點裁縫不幹：裁縫不去鼓勵別人去姦去淫，也不鼓勵人去盜去賊，更不鼓吹僥倖的成功：例如發橫財之類。關於這一點，裁目前只見一個同志，那就是鄭國江。裁之特別提他，是他早年爲譚炳文等人寫的諧趣歌詞裁沒有看過；但從近年的作品看：他是立場堅定的。

——摘自《歌星與歌》月刊，一九八一年四月號。

五‧十二　情歌創作的八字真言

許多作品在寫「愛情」時，喜歡用呼口號的方式表達。每讀到這些作品，無論是文章小品，還是歌詞，裁都有不忍睹之感。

……寫愛情歌詞，可以用率直、暗喻或其他任何方式，卻絕對不能用「呼口號」的方式爲之。「呼口號」式的愛情歌詞，令人聯想起「嫖妓」與「做愛」的分別。

如果承認愛情是人生真正浪漫的一面，承認愛情是盲目地不去想麵包的事，那麼，執筆去寫愛情歌詞的人，必須執掌這一點純真感情，不可把自己的淫褻獸性也放進去，用歌詞「強姦」聽衆。

裁無意針對任何一位寫詞人，反正裁從來不想知道，也實在不知道誰曾寫上這類「呼口號」的愛情歌詞。只是從收音機聽過，毛骨悚然過。

常常覺得，寫愛情，感情要真。

「真」並非寫詞人要「真」正遇上一段如此這般的愛情，才去寫如此這般。「真」的意義，裁個人覺得：是不要造作，不要呼口號。

五年來裁起碼寫了六百首愛情歌詞，不「真」的很不少，但誠懇的也不少。

對「愛情」裁是有一套頗爲主觀並且堅定的看法，裁覺得愛情的最終目的是「常

常見面、心靈溝通」這八個字。

「常常見面」有其悲喜劇情。初戀時經常約會，約會時有一方面不露臉，及至相愛至深時要暫且別離⋯⋯諸如此類，都因「可以常常見面」、「不能常常見面」，而產生許多喜悅及悲苦。

「心靈溝通」是達到真正相愛的地步。不能「溝通」，只能說是「結識」或「單戀」。而分手常常是爲了「心靈不能溝通」引起的。

我寫《殘夢》、《雪中情》、《人在旅途灑淚時》、《相識也是緣分》等歌詞，都環繞這八個字的正反兩面去取材。《願君心記取》是我所有歌詞中，寫得最率直、最悲切的一首。

個人認爲：愛情之最悲壯，在於愛上一個自己絕對不應該去愛的人。

另一方面，我喜歡捕捉愛情道路上的一剎那感覺。不管是快樂的一剎或是悲哀的一剎，總之是未有結局的一剎那，我都喜歡寫，例如關正傑的《是誰沉醉》。

「追悔」的更喜歡寫。我認爲若有人因愛情而搞至一身傷痕，是人生最有成績的其中一次。

所以我從來都用「歌頌」的立場寫「愛情」。如果主人翁是受了傷在罵人，我雖是寫他罵人，也在歌頌他過去一段快樂。

無疑我是個「唯美派」。

愛情的結局若是好，若是不好，都有其淒美的一面。不過，我對「婚姻」的看法是相反。

事實上我寫婚姻的歌詞也不少，但少受注意。也許買唱片聽收音機的大多是年輕人，對這類歌詞欠缺體驗；ＤＪ也年輕，不知「婚姻」問題，故此也少播這類歌曲。

「婚姻」是愛至最燦爛後的果實。有愛情基礎而結婚，按道理應可同諧白首；不

過生活於今天都市，這個願望常遭生活問題擊破。

說來可笑：結婚是愛情生活的最美滿安排，但此時此地，愛情卻因生活問題而將遭打擊。

我認為，「結婚」是從「浪漫」轉向「現實」，「離婚」是遭現實淘汰的結果，堪稱恐怖。

無數朋友在吐苦水，我搬了不少進歌詞中。

人，工作是為了生存，生存是為了好好生活；愛情比生活更重要。這是我喜歡寫愛情歌詞的原因。

<div style="text-align: right">——摘自《歌星與歌》月刊，一九八一年五月號。</div>

五‧十三　詞人的掙扎

自看過《冬暖》之後，我才真正的佩服李翰祥；然而《冬暖》之後，我再沒見過李導演拍過更出色的電影。

從事商品藝術化的人，有些時候，真是無法自己作主，《冬暖》應是李翰祥感滿意的小品，因為當時他當老闆，喜歡怎樣就怎樣，但到了受僱於老闆，受命去拍一部電影時，我們知道，包括李翰祥，沒有人能充分發揮他自己的創作意願及自由。

……

投資大的電影，導演必須考慮到市場口味；小如唱片，寫詞人也難逃過遭退稿的命運。故此，如要活下去，作品必然要商業化，繼續的「商」下去。

然而比較起來，寫詞人的創作自由，還是多一些。因為一張十二吋唱片，有歌十二首。即是說，要是其中一首不那麼「商業」，還有其他十一個機會。……

七六年三月開始寫歌詞，以後七年，我也是在這不能自主的環境下，力求自主。還記得初期寫歌詞，一旦不寫「兩情」，唱片公司老闆就笑臉盈盈蓋著未爆發的怒氣，公然上門，請小弟改詞。

後來我的慾望就乘著名氣爆發了。交詞四首，我照例就三首情歌的詞，一首其他；唱片公司見我也是笑臉盈盈蓋著未爆發的怒氣，也只好忍氣吞了一首「非情歌」。

這類的掙扎，八年於茲，從未停止過。間中有些「非情歌」受市場歡迎，唱片公司老闆心裡既想嘉許一下，口裡還是覺得說不出來，怕因此會助長小弟的「霸氣」。偶然也有些有良心的說說：「想不到幾年後的今天還賣錢哪！」

……

<div align="right">——摘自盧國沾在《大公報》的「四方談」專欄，見報日期不詳。</div>

五·十四　第四個改詞理由

最近有個女歌星忽然雌威大發，認為香港當代「名」詞人的作品，都一一表示不合水準，要退，要再寫，甚至有替她寫了五次，才獲得她勉強接受的。

她的上一張唱片，我本也寫了幾首，可是只採用了一首。原因是其他未採用的，我都為她改過一次，改了她還說不好！我幾乎想發脾氣，但是念在昔日的情誼，就對唱片公司說：這樣吧，你找別人寫，反正那段日子我忙得二佛升天，許是這個情況，令我無法集中精神。

然而唱片公司說：唉！實不相瞞啊盧兄，你寫的那些，早就給了某君寫過，寫了兩次也不為她接受，故此轉交給你試試。聽了他們這麼說，我只好啞口。

然後某君、盧君，又交到乙君去試。乙君也是每首又寫了三次，她才勉強接納了。故此數起手指來，一首旋律共由三人先後嘗試，前後寫了七首歌詞，才為她勉強接受最後一首。

某詞人一向脾氣沒我的壞，就約她外出，破費請她喝茶，問她到底需要哪一類題材，她也陪了兩個小時，那兩個小時內不停不停又不停地說：「唔知啊！你話喇！」

改寫歌詞是常有的事，一般而言，是出於詞跟曲不配合，詞的內容跟歌星形象不配合，跟歌星唱歌技巧不配合，故此必須改。我不知別的寫詞人怎樣，遇上這三類情況，我是樂意去改的，改三次都改。

某女歌星的情況，就是上述三大理由以外的第四個理由，她「唔知」又不喜歡，故此寫詞的就去捱幾個晚上痛苦，為她改之，改了又交之，又改之。

最近又有一首，我根據她自己的要求寫了，寫了又改之，改了又說不好之至。實在我的經驗也不淺了，於是我致電唱片公司說：「嗨！你找某人試試吧！祝他好運。」

遇到這個史無前例的奇遇，我實在也有些不相信。要不是知道其他寫詞人有同等命運，我還以為她是故意跟我反面的。可是我自問還是對她很好，儘管以前幾年來注多些，近兩年來注少些，但是唱片行業裡，誰不知我多麼維護著她。

畢竟到了今天，我還不能明白她對歌詞有甚麼新的要求，但卻被這種氣焰先嚇怕了，幾乎因這些給人退稿幾次的羞家事，從此躲起來不敢見人。

我想了很久，決不再替她改歌詞了。為了友誼，第一稿我會寫，第二稿就請各路英雄去試試。寫詞要寫得那麼受氣的，我乾脆拿粉筆到軒尼詩道寫大字，還見角子猛擲在地上哩。

——摘自盧國沾在《城市周刊》的「詞話」專欄，一九八三年十月二十九日。

五·十五 《螳螂與我》

自澳洲人踏足麗的電視台，兡寫的歌詞，水準越來越壞，數量越來越少⋯⋯短休復出，⋯⋯發覺歌詞的路已改⋯⋯兡跟了很短的時間，就決定走兡自己的新路，別人怎樣兡暫且不管。

寫歌詞這些年來，兡向來不喜歡跟人尾、食人屁。以前兡轉寫過「哲理」的，結果「哲理」歌大爲流行時，兡又轉向「寫實」的，但「寫實」的失敗，兡又轉向「愛情與麵包」的。至於寫的方法，兡從前寫時，一向題目定的範圍很大，後來把範圍縮小爲一個「點」，證實兡不斷的變，想擺脫自己的舊影子。

兡不是說兡的舊路子有甚麼不對，只是兡這人不大安於本份，而且口味容易轉變，除老婆外，事事都容易變，兡一直在變。

「復出」後兡決定冒險走一條被人勸喻不要進去的路。因爲這是死路，過去的歌詞歷史，證實了這個說法完全對。但是兡決定走，因爲兡找到好的方法。

早期算定：要是這條路真是死胡同，兡退回起點，反正也不損失甚麼，而且兡一邊冒險，一邊也買保險：兡一方面闖新路，一方面也大量生產市場上需要的歌詞。說出來你也許不相信：兡冒進這條路子之前，事實上經過一番很費勁的安排。第一件事要做的是向唱片公司的人吹噓，獨力製造些輿論，讓唱片公司的人受些影響，令唱片行裡有些心理準備，準備妥當兡才開始。

奇怪的是：兡真的看準了。兡告訴他們，情歌泛濫啦，滿朝文武都是一個腔一個調，若不出奇制勝，互相殘殺矣。原來唱片公司都有這個感覺，見兡一提，就叫兡試寫。

於是兡先寫《螳螂與兡》，唱片老闆見了歌詞，顯然都有些打冷顫，但是又覺得

可能是出路。因爲害怕，唱片公司對《螳螂與我》的宣傳，真是盡了九牛二虎之力。

　　我的第一步是邁開了。

　　這兩個月來，我顯然地走我的「死路」，漸見些光明。其他唱片公司也漸漸接受了這一類歌詞，因此我近來寫的更起勁了。實在的：這條路我以前走過，不成功，今天換個手法再冒險，這一切，要感謝「娛樂唱片公司」，沒有他們的《螳螂與我》，我可能已從「死路」大敗而回。

<div style="text-align: right">──摘自盧國沾在《好時代》雜誌的「詞中有誓」專欄，見刊日期不詳。</div>

《螳螂與我》（麥潔文主唱）

毀了村莊，我只有遠走他方，

燒了田園，我最終只有流亡。

萬里饑荒，不足養一隻螳螂！

千里烽煙，牠只有跟我逃亡。

一隻孤舟，正奔向暮色東方，

舟裡人群，淚眼中充滿徬徨，

無數哭聲，只因有悲憤難藏，

只有螳螂，不響半聲向後望！

回頭望望，恨我未提防，

人寄居異地，就視作家邦，

人簷下寄客，終也倚身門旁。

大門內望，滿是豺狼，孜隻身獨力，沒法抵擋，

螳螂欲奮臂，終也轉身逃亡。

風裡黑海，哪裡是岸？

痛苦絕望，聚滿小艙，

螳螂突遠跳，轉瞬不知行藏。

五·十六　來自黃霑的精神支持

盧國沾兄：

從「螳臂集」，知你喜歡《螳螂與我》。孜也認為此曲甚佳。「十大金曲」這首歌沒有得獎（筆者按：指最佳填詞獎），敗於鄭國江老弟的《隨想曲》，孜是評判之一，深深覺得可惜。

《螳螂與我》這首歌，不錯是有瑕疵。但哪一首歌詞是完全完美無瑕的？只要小疵不掩大瑜，也就由他去罷。何況，以愚弟之見，《螳螂與我》的創意與意境，粵語流行曲中僅見，實在是不可多得的創作。

孜輩寫流行曲的，免不了要從俗。但從俗之餘，有時倒也想寫一兩首多點自孜的作品。即使群眾未必欣賞，只要真的是自己喜歡，就會筆下忍不住流露出來。娛人多了，偶爾娛一娛自己，也不算過分吧？

何況，大凡創新的東西，都要冒群眾不接受的危險。但從事創作，必要鞭策自己面前而去。一生讓群眾製肘著自己，邁不出向前步履，孜們會很不痛快。而且，也會覺得對自己不起。孜不敢自認是你的知音，但《螳螂與我》此曲，孜的確欣賞。

我覺得，這首歌，在流行曲史上，應有地位。因爲它在嘗試闖開一條時人沒有走過的路。

大陸有個畫家范曾先生，專畫醜人，名氣經不如專寫美女的葉淺予大。但他不妥協。我見過他一幅畫，自題曰：「期諸五百年後」。

我覺得，今日不可能有定評的東西，都要期諸五百年後。雖然光榮不及身，未免使人惆悵，但創作之事，如人飲水，冷暖自知。沾兄，千萬不要氣餒！請繼續堅持下去。

<div align="right">弟霑</div>

——摘自黃霑在《天天日報》的「神經霑的信」專欄，見報日期不詳。

五‧十七　誓不低頭

……至八三年三月爲止，我想把過去七年劃作段落。寫詞生涯，轉向一個「誓不低頭」式的掙扎。……執筆賣字，從來都不感滿足。因爲所寫的盡是別人要求寫的，像個文字工廠，接單供貨，交出的都是同一模式，想想：只消稍有點創作慾望的人，都不會滿足於這種做法。是這點理由，令我焚毀了這家工廠，狠狠對我的客戶說：要就隨我喜歡的意思寫，要就找別人寫。

……

實行「寫我要寫的」，剛剛一年，回頭細看，得失自知。不管我是否高估了自己，但是這些年來我寫的，總有七成是我自己決定的題材，並且逐漸加進我喜歡的生活元素，甚至偶然地「文學」一番。嗯，這確是我喜歡而心醉的做法。

從外面看：許多人看見我驕傲專橫，只不知有多少人知我默默耕耘？……一年

了，日子過得不易，一面冒險，一面求存⋯⋯但請勿問我：這樣辛苦是爲了甚麼？因爲答案很幼稚：想重新開始。

寫「非愛情」歌詞已寫了一年，其間我也寫了不少愛情歌，但是寫愛情歌的手法上也有相當大的改變，這兩條路，可說是我個人寫詞生涯的最大冒險。只是個性使然，覺得輸了也不真是自己輸了，而且還假設，自己應有餘力可以捲土重來，故此我很冒失的逆流而上。但是不能不說，我縱身下水那次，幾乎給淹死了。⋯⋯那段日子，我一點力量都沒有，簡直無法反抗。唯一能依賴的，是賤名還有些叫座力，臉光還未消失。要不是自己還有報上幾個專欄，獨力叫喊，可能今日已不那麼風騷，甚至樂壇又「弱」一詞人，死無葬身之地。

⋯⋯在商業社會搞非商業的東西，定必是失敗的居多，我自然明白這個道理。但是，一天不到全軍盡墨的地步，縱有一兵一卒，也要打到底。我以此自勉。

——摘自盧國沾在《大公報》的「四方談」專欄，上述引文是把兩篇文字併作一篇，見報日期不詳。

五·十八　粵語歌是歌謠不是詩

某教授說：粵語歌詞裡沒有「警句」，故此不是「詩」。

但是我說：歌詞不能獨立看，要配合旋律，要配合編曲，三合一，才是歌，這是現代粵語流行曲比這以前的歌曲顯得特別的地方。

如今寫粵語流行歌詞，寫詞人必須具備音樂「觸覺」，從旋律與編曲裡，捕捉二者配合後所產生的感情「厚度」。是悲歌，也要分爲愁、怨、恨、苦、悲、痛幾個層次。越能抓得準確，歌詞便越能引起共鳴。

沒有「音樂感」的寫詞人，管他寫得句句是「警句」，只要他敗於「抓情緒層

次」這一環節上，他永遠是個窩囊的寫詞人。現今詞人裡，就有一兩個是真正地在「填」字入旋律，只因他背景奇厚，唱片行業只好招呼。

寫粵語歌詞已經越來越專業，體內沒有音樂細胞的人，遲早要自行了斷或被迫退休。而發展到今年中期，歌詞的要求又有改變。新一批的歌詞要求，要直接、率直、坦白，近日常口語。老人家堅持要搞他的「警句」，結果必然是亡無日矣！

而新近有大批作曲的及編曲的加進這個圈子，少說也有三四十人之多，他們各展新法，編曲越編越奇特，第一段寧靜、第二段悲慘、第三段休止、第四段快樂。老兄，你要配合得恰當，你要捕捉得準確，貼合旋律及編曲，要據此構思題材，題材要恰巧是寧靜─悲慘─休止─快樂四個情緒轉變，寫歌詞的人，少半點功力，結果也是亡無日矣。

如今歌詞的要求，是寫心裡的話，而且要直接地寫，不鼓勵借景借物描述形容。因為買唱片的人，都很年輕，你寫時轉幾個彎，他們都不明白。於是唱片公司便覺得你閣下老了，考慮請你退休。

近年來，歌詞是這樣子的轉了寫法，旋律編曲也害苦不少詞人。今天的歌詞，絕對為「歌」而「歌」，本來就是歌，勉強稱之為「歌詠言」。

從來都不是詩。某教授是「書生論政」，不知實情。

把粵語流行歌詞，以「詩」的要求去衡量，實在是一個主觀而近乎「不知所謂」的觀點。

「不知所謂」的意思，是直言「不知說到哪裡」。因為我們的歌詞已走向「浮淺」的層面上……如今的唱片監製人，也越來越年輕，好幾次一兩句我看作普通的詞，也被監製先生喝問：你寫甚麼？我低聲下氣解釋幾遍，他總是不明白，並要求：「你還是改一改。」

......

　　要是必須從文學的角度，去審視今天的粵語歌詞，斄認爲：要用「俗文學」尺度，或者乾脆用「地方歌謠」的尺度才是合情理的。

　　歌謠的最大特色，在於他們率直而坦白，常常借個很淺白的、把隨手拈來的物件作比喻，有時比喻得沒頭沒腦，但一看就明白其意圖。歌謠的另一特色在於率性道來，詞句不刻意修飾剪裁，粗糙但赤裸，不斤斤計較「詩」的語言、「詩」的形象、「詩」的「警句」。

　　粵語歌詞儘管在遣詞用句方面，勝於舊日歌謠，可是其表達的方式，與歌謠無異；其率性之處，與歌謠也近。分別在今之語言靈活些，詞意多樣化些。但有「警句」，也高不到哪裡。

　　因此，因此斄一直認爲粵語流行曲是「歌謠」的一種，只是它較爲光靚滑溜。要是「歌謠」被視爲「詩」的一種，斄們也不能用「詩」的要求加諸歌謠身上。

......

　　斄不是爲粵語歌詞辯論，但是斄認爲：這些歌詞是不是「詩」、有沒有「警句」沒關係，只要它整篇意思，能表達一個意念，而且有新意，就不要去計較裡面到底有沒有「警句」。粵語歌詞有一個新的趨向，似是有點偏於散文體裁。要是這條路摸上了，以後歌詞就不是今天的樣子，……

　　……以前呢，一首詞裡沒有「警句」，立刻面臨多方面的壓力，從作曲的到監製到老闆到歌星，都要求再寫，務要有一二「警句」，但《找不著藉口》一曲卻證實了：沒有「警句」，同樣可以。於是斄逐漸嘗試走散文及近乎說話式的體裁。後期也發現了別人相類的傾向。

　　三年前粵語歌詞已試辦「散文體」，今天還在試。潮流已變了，但是還有人把歌

詞看做「詩」，不知歌詞實在是歌裡的詞句，早已離「詩」萬丈。

——摘自盧國沾在《大公報》的「四方談」專欄，一九八四年，見報日期不詳。

光陰飛逝，來到今天的廿一世紀初，粵語歌詞的詞風其實亦歷經幾番轉變。今天，固然還有盧國沾在文中所說的那種「歌謠」，但主流反而傾向把詞句刻意修飾剪裁，儘管因而弄至語意曖昧難明亦聽之任之，不知怎的竟像走進了「朦朧詩」的國度，但那些詞其實是只見「朦朧」不見「詩」。筆者不知道新一代的年輕的監製到底能否看懂這些歌詞，而當今的年輕音樂消費者又有能力看得懂嗎？抑或這兩群人都是為了不被取笑落伍而不懂裝懂？

深入淺出是第一等，淺入深出是第四等，而今粵語歌詞裡有為數不少的「淺入深出」作品，使粵語歌詞淪於第四等，實在教筆者心痛。

五‧十九 「情歌生活化」的嘗試

還有一條粵語歌詞的「新」路，我自己默默嘗試，而且嘗試了很久，那是把「生活」放進歌詞裡。正由於我自己已寫了多年，沒有一首受人注意，故此不敢稱之為新路，況且已寫多年，也不「新」了。

在這段路上，遇到的困難，比「非愛情」類還多。嚴格而言，「生活」歌詞也是「非愛情」的一種，但是我特別強調「生活」兩個字，為的是企圖把「生活」寫進去，故此便稱它為「生活歌詞」。「生活」歌詞，我寫過不少了吧！從「強姦」、「棄嬰」到「考車牌」都寫過，可惜寫的成績不好，這裡說的成績，並非指它流行與否，而是在於作品本身，也很不成熟。

這類歌詞我寫了沒對任何人說，除了歌星和唱片公司表示反感外，實際上沒多少

人知道。事實上，我下筆也有點搖擺不定，寫時覺得很難掌握，寫了看看，自己都臉紅，有時寫完就撕了。

實在這要歸咎個人的生活體驗，不如自己想像那樣的豐富。說話可以騙騙人，到落筆時就知道貧乏和幼稚。自己看了也忍不住皺眉。貧瘠的土地永遠只有草，沒有鮮花，我再三勉強地嘗試，終是失敗。

目前僅能做到的，是把「生活」寫進情歌裡。這類「情歌生活化」的寫法，已散見於半年來的唱片裡，雖然也不算成功，但自己覺得是真的盡過力，而且能夠掌握到基本的寫法。近月來有些信心了，因此寫的題材也故意擴大到較遠的範圍，雖然越寫越辛苦，寫好了也頗覺高興。忍不住，深夜還趕去錄音室，聽聽錄唱之後是甚麼樣子的。

<div style="text-align: right">——摘自盧國沾在《大公報》的「四方談」專欄，見報日期不詳。</div>

五‧二十　一言驚醒

要不是某報有個朋友寫及，我真是沒有注意到：自己很少寫宣傳運動的主題曲，例如《摘星》之類的歌詞。這位朋友說：一直是鄭國江寫，近期是林振強寫，並且列舉了一些不為人注意的運動歌。……

讀報後我有些驚異，為了過去這幾年，原來真是未寫過一首宣傳運動的主題歌詞，想了想，還是不甚明白，可能一如這位朋友說：許是「沾爺」的形象不合，故此人家拋繡球時根本是故意不擲向我站的一邊。

第二個驚異：是這位朋友可以說：我寫關正傑，說這類歌，十居其十是關正傑主唱，而他居然想到：十居其十不是盧國沾作詞。我的驚異，在於自己從未把這事注意

到，覺得自己連切身問題都忽略了，真是有些不知所謂。

　　第三個驚異：是不知盧沾給人甚麼形象，是賊相還是流氓款？居然一首宣傳運動歌都「未」寫過。但是我著實也寫過幾首，例如《讓我坦蕩蕩》，是幾年前的事了吧。不過我寫的「最後」一首這類歌詞，就遇到一件很奇怪的事。

　　這件事，是我替一個政府機構填寫了一首歌詞，該機構因為寫對了要求，還由高一級的負責人來電，說了幾句多謝。可是，大約兩三個星期後，忽然有某個同事，說收到一位在另一個政府部門做事的人，親自來電，說希望轉告我，要我撥個電話給對方。

　　我以為是一般的公關職務，於是如言撥電找他。對方提及，我寫的一首歌詞，他說了幾遍，我聽不明白，豈料他提到某個運動的主題曲，問是不是我寫的詞，我才記起曾寫過這一首。終於他轉了很多個彎，才把要求講清楚，原是希望我改詞。

　　我心裡奇怪，不知為甚麼忽然有另一個政府部門的人要求我改歌詞，而不是原來約我寫詞的那個部門的人跟我討論，我覺得不對勁，中間人難做，故此當時我就拒絕，說：我願意改的，但是請你循適當的途徑，請該部門的負責人跟我聯絡。我答時語調很冷，也很官腔，只為不喜歡對方閃閃縮縮的做法。

　　這事後來沒有下文，那首宣傳運動的歌詞還是照原稿的唱了出來。但是這事以後，盧沾就無緣為其他宣傳運動寫歌詞了。我猜想：要不是「死」於「黨爭」，就是「死」於有人偏心。再其次，才是形象問題吧。

　　實在這都很不重要，有些事我不放在心上，好像這個話題，要不是有位「沾雨江」的朋友提起，我實在無法把這件小事從腦子裡悶憶起來。況且，凡寫這類歌詞，我取價是一般歌曲的雙倍，或許是一個原因。

　　　　　　　　　　　　——摘自盧國沾在《城市周刊》的「詞話」專欄，見刊日期不詳。

五‧二十一　難登頭頂大熱

這是林夕在《詞匯》的「九流十家集談」專欄（見刊日期一九八四年十二月）中論盧國沾詞作時首段的文字：

……如果我們還承認「十大金曲」是較具代表性的選舉，較能指示歌曲流行概況的話，我們也得承認，盧國沾的詞在面對流行曲的忠實擁躉時，較難如一般主旨、內容、技巧全都隻眼可見，唾手可得的概念化歌詞那樣普及。在渴望方面，懶於思索的普羅歌迷心目中，身份曖昧不明者終難成「頭頂大熱」。此所以《螳螂與我》、《大俠霍元甲》、《大地恩情》難抵半首《勇敢的中國人》，因為簡化了的、清晰的口號，和深淺遠近難以一望而盡的實景，畢竟有一段距離。

五‧二十二　林夕論盧國沾詞（一）

假如認為句意發展平順如流水才算是佳篇，則「有句無篇」大抵不過是場美麗的誤會。美麗是因為盧國沾的歌詞常常語氣不連貫，意象跳接，時東時西，時情時景，確實造成一種彈性的美感；誤會是因為構篇雖非連貫暢順，箇中跳躍仍不失其有機性。

先舉著實有句有篇的《大地恩情》為例。整首歌詞徘徊在遼闊的大地與渺小的個人之間。首二句「河水彎又彎，冷然說憂患」寫大地，三四句「別我鄉里時，眼淚一串濕衣衫」又忽然把空間縮小至個人身上。五六句「人於天地中，似螻蟻千萬」再次重複天地的觀念，且正式點出個人與大地的對比。接著一句「獨我苦笑離群，當日抑憤鬱心間」，「獨」字很能體現一種嚴密的肌理：語氣雖不連貫，語意卻有津可尋。

這兩句在時間上屬於過去，轉入副歌的「若有輕舟強渡，有朝必定再返」，時間又跳回現在，「水漲，水退，難免起落數番」，明寫大地，卻又以「起落」、「難免」把詞意賦予象徵性，暗及個人際遇，使個人與天地擁合起來；不過際遇起落的感嘆正濃時，又重複篇首兩句的畫面：「大地偎在河畔，水聲輕說變幻」，如果大地，水聲代表著天地永恆不息的觀念，這幾句畫面上的變化，便很能點出個人與永恆拔河的可憐。最後兩句「夢裡依稀滿地青翠，但我鬢上已斑斑」可說是佳篇中的佳句，「滿地青翠」本無時間限指，「夢裡依稀」卻將之局限為過去的時間、分隔的空間，末句則再次把空間凝聚於個人的斑斑白髮上面。

《大地恩情》在時空交替上的靈活，正顯示出盧國沾大部分作品的跳躍性，不囿於呆板的表面的結構規律。另一種跳躍是語氣上的折斷，例如《戲劇人生》：「盡力，毋問收穫」，接著一句「誰人能做到甘於淡泊」卻由表面的達觀崩潰成掙扎不遂的失望，令得前面接近純勵志的語氣也沾上一點酸味，這才和《戲劇人生》的煽情配合，也接近人生真實的一面。如果死執著語氣連貫的原則，便可能出現「唯求能做到心境淡泊」這樣的句子，語脈雖較暢順，卻不及原作之曲折可觀。

——摘自林夕《盧國沾的嘆息（三）》，載《詞匯》的「九流十家集談」專欄，一九八五年三月。

五·二十三　林夕論盧國沾詞（二）

林夕在「九流十家集談」專欄的《盧國沾的嘆息（四）》一文（載《詞匯》，一九八五年五月）中，採取零散的詞話形式來談論盧國沾的詞，以下是其中的精華：

- 日本歌詞最重生活細緻的描寫，吸一根煙的過程、姿勢、眼神都可能很傳真（筆者按：此所以後來林夕寫了一首《吸煙的女人》）。粵語歌詞當然也

有……但，請勿誤會林振強……林敏驄……才是開路先鋒，盧國沾早期的作品如《怎麼意思》：「一朝跌倒，身邊的你循例盡人事，自己枉有真義，你皺著眼眉說我未可救治」、《情若無花不結果》：「但我終於低頭背過面，又再撥息心火」也有強烈的動作感，高度的具象。分別是：（雙林）前者較富東洋味，細節描寫與主題較疏……後者重心在於主題，動作和語言都是表現主題的手段，關係較緊。

- 如果要寫一部寫實劇集的主題曲，黃霑大抵會以冷靜的態度，哲理的角度出發，鄭國江會以溫柔敦厚之筆寫社會的愛心，盧國沾卻總令歌詞埋藏著壓迫感、陰暗面。這當然和詞人的風格性格有關，問題是壓迫感怎樣營造出來。以《螳螂與我》為例，迫力固然來自「大門內外，滿是豺狼」、「痛苦絕望，聚滿小艙」等場面上，更沉重的氣息卻在於「風裡黑海，哪裡是岸」的黑色，染滿整個環境，對比出船內的焦慮，船外的茫茫。

- ……顯示出兩種筆法、兩種不同文字性質的差異。一種是從第三者觀點出發的報告式描寫，旁觀外物，總比較客觀冷靜；第二種是作者身份曖昧，把感覺直接呈現出來的文字。

以兩易其稿的《武則天》為例。第一稿如果有甚麼不妥，就是敗於過分客觀冷靜的報告式語氣，作者扮演著史家角色，「分析」這段歷史……事實上，分析性的判斷語用得越多，語氣就越冷……《武則天》第三稿所以感人，就是放棄史評人的角色而設身處地跳進武則天的內心世界，從「誰評論最公正，事實須要分清」到「誰人做我公正，靜靜聽我心聲」，應該會是一種啟示。（關於《武則天》主題曲三易其稿的詳情可參閱盧國沾與筆者合著的《話說填詞》，頁四十一至四十四）

- 無論從數字出發，抑或就印象所得，盧國沾寫的情歌都很少出現「相愛千萬年」式的純粹而簡單的愛情世界。這牽涉到個人性格問題。我們也很容易從他的歌詞假設到那份感情的具體情況、剖視到男女雙方的立場和內心。這牽涉到創作方向問題。

《陪你一起不是我》通篇「反話」，用「衷心祝賀你」、「無奈又怪自己」來強壓著埋藏的心酸。《情若無花不結果》寫失戀而失望而希望而再絕望的內心掙扎。《一束小菊花》寫誤把友情當作愛情而提出分手的說話。這比起從前不斷在情愛的概念和明月夕陽的框框內打圈的國語時代曲歌詞，無疑是一種進步；對於現在只會間雜著毫不生動的景物，可用於任何情況任何時刻的百搭情歌，無疑是一種教材。

盧國沾寫情歌較少鋪排景物，較少當然不是沒有，《殘夢》、《雪中情》便是。但著力的地方，也是精華部分，卻在於心理狀況的描寫，有時且以直接直率的日常口頭語道來，例如「我已非當年十四歲」（蕭妮主唱《夢》）、「到這裡決不只為問句好，如所講的一切也認真，我也信已經走到絕路。」（張南雁主唱《回來問你》）。這類反璞歸真到極致的口語化句子，常令讀者心折，也令技巧派的分析專家語塞。

- 盧國沾往往不甘讓詞意平順發展，要在結句另創奇局。有時與前面的氣氛或情感完全對立，像前面所引的《回來問你》，開首好像已經說得絕望，末句卻說「願你昨天的說話，純為了煩惱。」，訪彿先前的絕路又有了另一村。有些則是順著前面的發展，把時間或空間推遠一步，像《空谷足音》（張南雁主唱）（筆者按：這首歌是電視劇《武則天》的插曲）全首詞都局限於孤單、幽深的空谷內，末句「異日聽得空谷足音，知他帶著紅花為我慰問。」卻把

時間延展到將來的希望上面。

- 用字異常淺白的《找不著藉口》，可以作爲一個總結的例子。全首詞句意連貫而用字淺白，使語氣更接近真實的內心剖白。剖白的文字，越接近口語記錄的文字便越容易陷於枯淡，但天馬自有翱翔於文字範疇之外的本領。

《找不著藉口》營造得最成功的一份沉重感，除了源自起首「沉默不説話」所顯現的氣氛，「陪著你左右」所指示的二人相對無語的侷促感外，主要還是根植於這段感情縈繞待決的問題所潛伏的壓迫力，這種迫力到「今天你想怎樣，就忍淚承受。」一句便達到山洪待發的境地。

由第一句交代環境開始，全首詞便沒有一處意思重複的地方，每句每段都讓聽者進一步透視剖白者的內心和這段感情的情況。第一段只知雙方心情沉重且感情亮了紅燈。第二段才知雙方接近決裂階段。至副歌：「心中痛楚，未必會流露……」一段，由先前理智的語氣軟化爲感性的嘆喟。第三段首二句：「來吧，講吧，無謂再等候。」本是第二段意思的重複，但「或者我，愛得深，你找不著藉口。」卻令前面近於絕望的口吻帶來新的發展，令到剖白者的感情提升到至死不休的境界。筆者常幻想，假如盧國沾寫這詞末段時，偶因趕貨或敷衍或疲倦所致，大抵會寫成：「若不再，説清楚，這刻怎樣罷休」或者：「若不再説出口，兩家拖累越久」諸如此類的承接前面的意思。原曲一二段結句與末段結句相比，末段最後兩個音是比一二段的高了八度的，巧合又配合的是：歌詞的情感和意境的深度同時也提升了八度。

五・二十四 《沙漠之旅》

《沙漠之旅》（葉振棠主唱）

坭一般的天色，正刮風沙，

去去去，我喜歡風沙翻天吹，

狼一般的枯草，撲向風裡，

去去去，有天有地，萬里伴隨，

烈日為你照路，好比火炬，

等到夜晚，數數滿天星幾許，

欣賞駱駝蕩著銅鈴節奏，你共我高歌一曲，身心朗逸，沒有顧慮。

尋消失的足跡，細覽古趣，

去去去，去找個小村找清水，

坭的屋磚的屋，塌了一堆，

去去去，遠山有洞，洞裡再睡，

這裡是我的家，一屋家具，

沙丘作枕，山壁作畫寫山水！

雖知旅途嶇崎，幸無怨懟，你共我共赴遠道，雖千里路，共你結聚。

尋消失的足跡，細覽古趣，

去去去，去找個小村找清水，

坭的屋磚的屋，塌了一堆，

去去去，遠山有洞，洞裡再睡，

這裡是我的家，一屋家具，

沙丘作枱，山壁作畫寫山水！

雖知旅途嶇崎，幸無怨懟，你共我認定世上真的快樂，向苦中取。

盧國沾這首《沙漠之旅》填寫於一九八三年，是筆者甚是喜歡的一首情歌。不過，這首情歌肯定不是為市場而寫的，因為當中的題旨「真的快樂，向苦中取」，絕不會是青年人明白及認同的愛情觀。《沙漠之旅》在詞末鮮明地點出了主題，但並不影響整首詞所細意經營的浪漫得來很清苦的意象，它們依然是影像感強烈的，而且也很有說服力的讓人相信，心中相信「快樂向苦中取」的人，是能適應這樣樸拙簡陋的生活方式的。

盧國沾在《好時代》雜誌上的「詞中有誓」專欄（見刊日期不詳），曾提及這首詞的創作背景，現摘錄部分片段供讀者參考：

……不錯，你我彼此從上司下屬，變了朋友。可是你眼中的這個人，是你再生的「爸爸」，我感受到的……如今分手了，你孤獨而孤立，身邊的人，在你眼中：無論如何也不及得我這般冷靜，而且對你的心情，有那麼了解。因為身邊的人，也使你煩悶不堪。

一直都想告訴你：快樂不是隨地都可以拾取的。……千萬不要跟別人比較。許多人的快樂不一定是快樂，好像人家外表看你，也一樣覺得你幸福非常。況且你口裡也一直宣傳著這點。

但是快樂雖不是俯身可拾，有時也唾手可得。舉個例：如果你一向不懂煮蛋，有天忽然學懂了，這些，都可以是快樂。只要你把要求降低，甚麼事都可以快樂。

在家裡你不快樂，可是在壓力很大的工作環境裡，你居然天天快樂，是由於你能夠從另一處，找到滿足自己的需要。我常說，最大的快樂，是要向辛苦裡求取的。好像是在千里沙漠，忽然在垂死前見到綠洲，在長期饑餓裡發見一塊可吃的麵包，在最

經望時見到一絲成功，這些，才是真正難得的快樂。

要不苦，就不知快樂是甚麼滋味。你見過窮苦人家，買第一部黑白電視機的反應嗎？他們就很快樂。因為他們並沒有太大要求，覺得有電視機已很滿足。

你的苦悶在於身負太多不必要的壓力，例如你對生活的要求，而父母朋友的心腸壞，希望你衰，於是你決心不衰給他們看。

我只想問你：到底你為誰生存？為他們？還是為自己？如果是為自己，你乾脆放棄一切，自己找尋能令你輕鬆暢快的一切。

我寫這首詞，心裡首先想到的是你。願你想像一下：自己及一個最心愛的人，結伴在沙漠裡摸索前行。一切都苦，但是，人應可從苦中作樂，捕捉一些小小的情趣，也是快樂。怎樣才是快樂，你試試扮演詞裡的主角吧。

這裡，盧國沾實在也出色地示範了在散文中說理跟在歌詞中說理有何分別，在歌詞中，總得以生動的意象為主，若不怕觀賞者感到晦澀，甚至可以不點明那個哲理性的題旨，但點明了題旨，亦不損詞的成績。

五‧二十五　對外不多需求

寫詞七年多，不曾求過任何人，不曾有任何額外需要，故此收到曲就寫詞，一句話不多講，除非惹怒了我。六年前就有一間唱片公司，欺我初出茅廬，我呸的就說：這些詞我收回版權，你有膽錄唱，我有膽告官！

人之能昂然闊步，聲如洪鐘，正好講明他對外不多需求。

——摘自盧國沾在《天天日報》的「螳臂集」專欄，見報日期不詳。

五‧二十六 《秦始皇》

《秦始皇》（亞視同名電視劇主題曲，羅嘉良主唱）

大地在我腳下，國計掌於手中，哪個再敢多說話。

夷平六國是誰，哪個統一稱霸，誰人戰績高過孤家。

高高在上，諸君看吧。朕之江山美好如畫。

登山踏霧，指天笑罵，捨我誰堪誇。

秦是始，人在此，奪了萬世瀟灑，

頑石刻，存汗青，傳頌我如何叱咤。

八十年代中期，盧國沾為電視劇《秦始皇》寫的主題曲詞，深受好評。盧國沾曾在報上詳細談到這首曲詞的創作過程，後收入《歌詞的背後》一書中，讀者從這篇文章中，應該可以學到不少歌詞創作的技巧。

筆者當年亦曾在《成報》的「談歌說樂」專欄中（見報日期約一九八四年）詳談這首詞，現轉錄如下，相信可以讓讀者多一個視角來學寫歌詞。

盧國沾寫作《秦始皇》電視劇主題曲的過程，既在他報看過他的自敘，也在一個講座聽過他親述。我覺得，在這寫作過程中，初習填詞者最不懂處理的就是材料的取捨剪裁，從而達到一句抵萬句的精煉，另一個最為初學者感到茫然的，就是如何「不著一字，盡得風流」（亦可謂「不寫之寫」）。正如在《秦始皇》這主題曲詞中，沒有一個「狂」字，沒有一個「傲」字，但一股狂傲的氣燄卻直逼而來。

有位姓曾的讀者，去年五月底便寄了一首《秦始皇》的新曲新詞給我，大概，這位讀者亦估計到，《秦始皇》劇集籌備經年，其主題曲定然不會是馬虎了事的行貨，所以，他索性在沒有任何近似作品參詳之前，先寫一首，以後好跟名家的作品比較。

這裡，就先錄下這位讀友的大作：

六國統一在我手裡，問古今可有這樣壯舉？

贏秦萬世國業，將兵精銳，大名定會千秋宇宙垂！

萬里江山任意興廢，喚雨呼風今我在指揮，

望能千秋不老永居帝位，萬民禍福生死待宰制！

世間萬事誰料？當初先世受冷落，閉關生息強國力！

我今天展雄圖東返中國，揚威中土每道角落！

歷史中我實最尊貴，萬馬千軍歸我指揮！

修建萬里長城敢稱先例，一切偉績豐功難估計！

看這位曾姓讀友所寫的《秦始皇》歌詞，可有甚麼感覺呢？無疑，這歌詞中羅列了不少與《秦始皇》有關的事蹟，如閉關生息、重返中土、統一六國、修築萬里長城、求長生不老等等。然而，一路讀下去，總覺欠了一份張力和文采。

這裡，很明顯反映出的是：下筆前沒有選好角度，下筆時死抱著原始材料不放，不懂得剪裁取捨。也不拿盧國沾的《秦始皇》來比較，就拿杜牧的《阿房宮賦》來說吧：「六王畢，四海一，蜀山兀，阿房出……」才十二個字，就有一股很不平凡的氣勢，前兩句寫出了統一天下的氣概，後兩句總寫出阿房宮的宏偉規模和建造它的辛苦，時代的形勢，帝王的奢侈和野心，一齊躍然而出。《阿房宮賦》亦是一篇以點寫線，以線見面的作品，全文緊扣阿房宮來鋪敘，而這些筆墨都為杜牧所要議論的本意而張本的，並非為鋪敘阿房宮而鋪敘。

曾姓讀者這首《秦始皇》，立意只在鋪寫（交代）秦始皇的事蹟，這樣的角度平凡得很，就等於照單執藥，死死板板的，沒有生命力，不見精神，不見氣概。事實上，寫《秦始皇》而像考中國歷史時答「秦始皇的功業及其對後世的影響」，那是誤

解了寫作歌詞之道了。

盧國沾在講座中談他怎樣寫《秦始皇》的主題曲詞，表示下筆前曾狂翻許多與周秦有關的書籍，並在亂七八糟的資料中，歸納了幾點，認為必須寫進歌詞裡去的：

一、他是始皇帝，以前有五帝三皇，而今他又皇又帝。

二、「朕」成為他的專用自稱。

三、登山刻石，自信成就了萬世功業，前無古人。

四、他焚書坑儒，不聽任何反對他的說話。

五、一統天下，掃平六國。

六、連接了萬里長城，成為「中國」的標誌。

七、阿房宮。

然則，全把這七點寫進歌詞去，就是好歌詞了嗎？就可以讓人們確信是在寫秦始皇了嗎？只怕，抱這樣的想法去作，只會像上文所說，是在答中國歷史的試卷而已。

一首出色的歌詞，先決條件是意立得好，而整篇歌詞從始至終都繞著這個「意」，把它深化。正是蛇無頭而不行，沒有「意」做統領，文字就會鬆散如一盤沙，而「意」貴新，所以，我們常常盼望有新意。

盧國沾在下筆寫《秦始皇》前，他先從大量史料中，試圖尋找秦始皇的合理造型，最後，他認定寫秦始皇必須寫出那份「狂」、「傲」、「入魔」才算神似。不過，在立意而言，還只立了一半，另一半是：憑甚麼來表現秦始皇的「狂」、「傲」、「入魔」，總不能就寫「秦始皇狂、秦始皇傲、秦始皇已入魔」，這樣寫，跟「我空虛我寂寞我凍」一樣空泛，如果音樂旋律吸引還好，不然就毫無吸引力可言。

那麼，《秦始皇》的歌詞憑甚麼來寫出那份入魔的狂傲呢？

詞作者首先確定了人物的時空：即秦始皇登基後登泰山刻石的時候（電視劇的前

奏宣傳片的時空則是秦始皇站在萬里長城上狂呼偉大的長城），然後就借刻劃秦始皇
此際的心態來反映那份入魔的狂傲：

「大地在我腳下，國計掌於手中，哪個再敢多說話……」正是登泰山而小天下，
遙看綿遠的群山，想起全國盡歸其一人揮斥，秦始皇是多麼的得意，得意至沖昏頭
腦，聽不進逆耳之言。歌詞劈頭已透出狂態，第二句暗示：「有國計沒有民生」，第
三句暗示了秦始皇焚書坑儒的蠻橫高壓。用理論一點的術語來說，這三句都很有密
度。而接著三句「夷平六國是誰？哪個統一稱霸？誰人戰績高過孤家？」反而密度疏
了，只借逼問法繼續展現其得意的狂態，並順帶交代他另一功績。

在這詞中，詞人常借說話的口吻來表現秦始皇的狂傲，如「秦是始，人在此！」
「捨我誰堪誇」等等都是好例子。事實上，「狂」、「傲」等都是抽象的感覺，不借
助行動和說話，是無從生動地展現出來的。

不過，這曲詞中也有幾句不像是說話，令整體結構產生瑕疵，如「登山踏霧，指
天笑罵」兩句中，後一句似是後來記述或第三者口吻而不像登山時即時說出來的話，
前一句亦相類，只是沒有後一句強烈吧。愚見以為，這一韻或可改成「天邊烈日，休
得笑朕，給我逐走它！」（筆者按：盧國沾曾在其專欄中談及本文的觀後感，他寫
道：「好像他評了《秦始皇》，指某一句美中不足，又順筆填寫了一句，認為這句更
合。他寫的我雖不全同意，細看他寫的那句，我認為言之有理。」）蓋電視劇中亦有
此瘋狂霸道的一幕。

再者，《秦始皇》歌詞中，盧國沾認為要寫的七點，並沒有全寫進去。沒有提阿
房宮，沒有提萬里長城，焚書坑儒是間接暗示，而登山刻石是歌詞所選擇的時空，但
不細心留意歌詞的脈絡，也一時不知時空所在。不過，這確是恰當的剪裁取捨，因為
歌詞意在寫秦始皇的「狂傲」，不在寫秦始皇的功績創舉啊！既然不提萬里長城，不

提阿房宮，亦已充分表現出那份「狂傲」，又何須多此一舉。有人或會覺得，只借「登山踏霧」四個字來點明時空，不夠清楚，然而這指摘亦是本末倒置的。亦如前言，是意在「狂傲」，不在清楚交代時空。

歌詞創作很多時還涉及精煉的問題。記得在講座上，有聽者曾問盧國沾，「奪了萬世瀟灑」可否改成「邁向萬里一跨」，另一朋友亦私下對我說，「大地在我腳下」改成「長城在我腳下」不就可以把長城寫進去了嗎？

不過既然作者已把時空選定在登山刻石的時候，又何必硬要一提「萬里」或「長城」才感心安呢？何況，在泰山根本望不見長城，不提長城反覺自然。比較「奪了萬世瀟灑」和「邁向萬里一跨」兩句，覺得前一句包容的時空遠比後一句廣闊。雖然，「奪了萬世瀟灑」句法似乎不大通，但卻因此增加了句子的容量，讓我們想到，秦代以後的帝王的所謂壯舉，對比起秦始皇的功績，就全無瀟灑（一份成功和自豪感）的感覺了。

說到精煉，仍得說回那位曾姓讀友的《秦始皇》詞，詞作者佔有的原始材料說多又不是真的很多，故可見某些詞句根本不可能精煉出一點甚麼，只是拖拖沓沓的，如「大名定會千秋宇宙垂」、「歷史中我實最尊貴」、「一切偉績豐功難估計」三句，意思大同小異，且二十六個字也及不上「奪了萬世瀟灑」六個字所包容的內涵呢！故此要求精煉還須有材料可煉作為大前提。

五‧二十七 《小鎮》誕生記

……我一直在嚷，說愛情歌詞太多了，必須考慮改寫其他的。但是我總不能潑婦罵街，而自己不去踏實地幹。於是我一邊罵人，一邊鞭自己。……這是繼《漁舟唱

晚》、《螳螂與我》兩首詞後，第三首「非愛情」題材⋯⋯「非愛情」的歌詞這條路子，我走了進去，你以為有甚麼感覺。說實的：那裡面深暗濕滑，走一步停一步，每舉腳試走第二步時，都擔心會滑個四腳朝天⋯⋯

《小鎮》代表第三步，實在我已走了四五步，還不曾滑倒，無疑是運氣⋯⋯這實在是傻子才去做的事，但是我何止傻，簡直是頑固得不可收拾。不為甚麼，只為決定了做。如果未到最絕望的時候，也不是要棄權的時候。

《小鎮》的寫法，是刻意把自己扯出鏡頭。整個歌詞用三個角度，像拍電影一般，用景象描寫。一是鷹望向地面；二是垂死的人望鷹；三是視平線見婦人及懷抱孩兒，背後身旁都有其他難民。於是整首歌詞不見作者，只見切割畫面。寫時是刻意用一個平實交代的手法去寫。

「反戰」，是歌者盧冠廷的願望。那天他約我吃午飯，說：近年戰火怎麼這麼多哩？給我寫個反對戰爭的題材，行吧！

我雖然答應了，喜是因為我找到能讓我寫「非愛情」歌詞的機會，苦是明知寫反戰很辛苦。我從未寫過，《螳螂與我》其實是寫華僑逃亡時的回顧，不著力寫戰火；但《小鎮》未成「小鎮」，而只有一張簡譜時，我對著它好幾天，真有些江郎才盡之嘆。

終於電話來了，女監製帶笑喝問：「你還不交詞呀？」

終於我知道逃不了，必須執筆，七小時吧，才寫成了初稿。第二個晚上再砌，又五小時方完成⋯⋯

——摘自盧國沾在《好時代》雜誌的「詞中有誓」專欄，見刊日期不詳。

五‧二十八 《號角》Vs《小鎮》

本文其實是「超載導引」的最後一篇，之前的幾篇「超載導引」，可見於本書的第二章。

《號角》（鄭國江詞、羅文主唱）

號角吹起烽煙遍地，良民田園盡棄顛沛流離，但見頹垣敗瓦烽火遍地，怕見繁榮鬧市竟變一廢墟，啊⋯⋯充滿血淚，恨痛莫名，嘆息唏噓，誰人要烽煙遍地，古都新市，一朝粉碎。盼望和平，結束紛爭再不要興殺機。期待仁愛，盼再睹一絲生氣，重獲仁愛，這世間佈滿生氣。

《小鎮》（盧國沾詞、盧冠廷主唱）

他畢竟是人，但似是野生，他身躺泥塵，如樹幹斷根。鷹，天邊飛撲，像厭倦了等，人望飛鳥，飛鳥望人，在這饑荒小鎮。哎喲喲⋯⋯鷹低飛，看見了十數人群。啊⋯⋯恍似蚯蚓。

鷹低飛望人，就發現了她，她手中孩兒，頑病困在身，病令他哭叫，在叫喚母親，母親的臉，只有淚痕，無語跟著人群。哎喲喲⋯⋯鷹高飛，卻聽見炮聲響緊，啊⋯⋯聲音好近。哎喲喲⋯⋯鷹歡呼，似愛上炮火聲音，啊⋯⋯鷹飛小鎮。

這兩首歌不管流行過與否，如今都不會有多少人再記起，不過，這樣也正好能冷靜一點研究分析，哪一首寫得動人，哪一首內涵更豐滿。

細察《號角》的歌詞，會發現當中用了許多空泛而抽象的形容詞，如「烽煙遍地」、「顛沛流離」、「頹垣敗瓦」、「充滿血淚」、「恨痛莫名」、「嘆息唏噓」等，這些字句，不是過於抽象，便是詞意早已僵化，再喚不起鮮明的意象，徒剩一個

空殼，故此這些語句根本不可能令讀者動容，即使有也只是似是而非的共鳴。因為，激情的音樂旋律襯托著再簡單不過的口號：「盼望和平，結束紛爭再不要興殺機。」順口得很，但其實內裡甚麼都浮光掠影，看不清有被摧殘的生命，也看不清戰爭的可怕。

《小鎮》完全是另一套寫法，它一句反戰口號如「盼望和平」、「期待仁愛，盼再睹一絲生氣」都沒有，而有的恰恰是戰爭下清晰的可怕的景象，教人觸目驚心，從心底發出「結束紛爭再不要興殺機」的呼聲。

須注意的是：在《號角》中，是作者自己把題旨「結束紛爭再不要興殺機」直接寫出來煽動讀者，但在《小鎮》中，是讀者聽罷歌曲後自己從心底發出「結束紛爭再不要興殺機」的呼聲，兩者的差別正在於《小鎮》已把「充滿血淚」、「盼望和平」、「期待仁愛」等藏在所展示的景象中，根本不必再費筆墨寫出來讀者已深深領受到。

《小鎮》是通過生動細緻的形象描摹，讓讀者感到戰爭帶來的可怕災難是多麼痛苦的，從而使讀者心中激起反戰情緒，這樣的訊息傳遞是內在的，叫人印象較深刻的。事實上，《小鎮》這種寫法不但把《號角》的內容包容了過去，更寫出後者沒有的內容！

《小鎮》沒有泛寫「烽煙遍地」，卻益顯「烽煙遍地」的可怕；《小鎮》所描寫的人群，就正是田園盡棄顛沛流離的一群，而且描寫逼真，教人感到是有呼吸的。《小鎮》還寫出《號角》中沒有的內容：「他畢竟是人，但似是野生」，為了逃避戰火，疲於奔命，哪管得滿面于思，衣衫襤褸滿泥塵，一位母親，亦無暇給手中帶病嚎哭的孩兒多點撫慰，這些真切的哀痛場面，《號角》中有嗎？

值得注意的是，《小鎮》的寫法是一種「以小見大」的寫法，整首歌詞其實只有兩三個鏡頭，卻足以讓我們感受到戰爭的殘酷。《小鎮》中的鷹，詞人顯然是以牠來

象徵戰爭，牠等待人的死亡，不把人當人，只視如一頓美味的蚯蚓，牠甚至連等的耐性都沒有。詞末以「炮火響緊」這個鏡頭作為收結全篇的準備，手法雖含蓄，但暗含的張力是十分強的：戰火又起了，又不知會有多少無辜的平民百姓遇難。而接著的一筆：「鷹歡呼，似愛上炮火聲音」，明顯是在諷刺策動戰爭者的滅絕人性，與禽獸無異。記起唐代詩人于濆的《塞下曲》亦有相類的描寫：「戰鼓聲未齊，烏鳶已相賀」。此外，歌詞的開端第一個鏡頭上見到的是人，而歌詞最後的一個鏡頭是無涯的遠鏡：鷹飛小鎮，這種遠近的對比，亦令人回味。

可以肯定，兩首詞一經比較，《小鎮》是寫得很動人的，且是有極豐富內涵的作品，這是《號角》遠遠不能企及的。也就是說，《小鎮》以有限的文字帶出豐富的反戰內涵，予讀者深刻的感受和無窮的聯想，是首超載的歌詞。

再總結一下，在《號角》中，歌詞本身已一板一眼的唱出「期待仁愛，盼再睹一絲生氣」等等的簡單主題，聽者除了接受了這訊息，不會再有甚麼聯想。在《小鎮》中，那細緻生動的形象描摹，卻教我們聯想得更多，真真正正感受到戰爭帶來的創痛。

關於反戰歌詞作品，在第七章的「潘源良之什」中的「空中樓閣」一節中還會談到，請留意。

五‧二十九　鄧麗盈談學填詞

中學時自己的所謂填詞，只是按照樂譜的每一個音，填上合音的字或詞，再在每一句的尾加上押韻的字，便謂之填詞了。盧（國沾）老師問我填詞的方法，我照實的說了，當時他只是微笑。現在過了一整年，方知這種「方法」雖不至於不知所謂，但

也是門外漢的做法，距離真正的填詞還很遠呢！

　　就以我這一年來學習的經驗所得，填詞沒有捷徑，必須按部就班，別祈望自己有甚麼天賦，可以點鐵成金，一步登天。填詞就如學語文，要多寫、多練習，更要多與別人交換欣賞心得，才能有進步。

　　老師訓練我的方法是這樣的：先揀定了一首曲子，再商議出一個大家都認為合適的題目，分別回家填上曲詞，最後拿兩首詞比較，看看有甚麼地方可取，有甚麼地方需要改動，有哪些字用得恰當，用得新鮮，有哪些字用得不達意，用得俗套。年來，也數不清練習了多少個曲子，但期間的苦與樂，我卻不能忘記呢！

　　一個新手遇到的最大難題是不懂得選擇與決定。第一首練習的曲子我一共聽了六十二次，每聽一次，我都有不同的感覺湧現，因此這曲子我一共有六十二個故事大綱，真不知該如何選擇題材。還有，落筆時該用這個字較合適，還是那個字的意境較佳？推敲也極費勁。寫文章求用字精簡，填詞也一樣。能用五個字來表達的一個意思，就千萬不要用六個字。但這不是說說便可做到的啊！非有一定功力者也不易為，因此，也常遇到內容太複雜、字數太多的問題，就算捨得割愛一部分，取捨去留也令人十分頭痛。

　　以上所說的只是經常遇到的一些難關，在實際填詞期間，問題也許更複雜十倍，也許有新的問題湧現。一首詞的誕生，不知是絞盡多少腦汁，花了多少心思的結果，但作品受人欣賞的滿足感，卻是甚麼也不足以比擬的。……

<div align="right">——摘自鄧麗盈在《文匯報》的「步步為盈」專欄，見報日期不詳。</div>

五·三十 《歌詞的背後》補遺（一）

　　盧國沾在八十年代後期自行搞出版社期間，曾出版了一本《歌詞的背後》（香港：坤林出版社，一九八八年），書中縷述了數十首詞作的創作經過，誠是學寫歌詞者值得好好細閱的書。此書其實是他在《新晚報》「絃外之音」專欄的結集。然而，《歌詞的背後》一書並沒有把該專欄的所有文章收進去，當中有九篇是沒有收進去的。現在筆者把其中兩篇全錄如下，以作為該書的補遺：

　　也許有些人，見我反對歌詞宣淫，便以為我視「性慾」為洪水猛獸，是個道德門徒。

　　可是我認為性慾是人類另一種飢餓，誰都有權爭取。同時我認為，爭取性慾滿足，一如吃飯，也需付出代價。你不去工作賺錢，都不可能有頓好飯。賺錢，必須工作，合法賺取；一如性慾，必須合法賺取，不是拿刀子進行的。

　　男女彼此，你情我願，爭取性慾滿足，並無不妥當。性慾若要滿足，只要有個性對手。所以我認為：婚外還有性對手，只是對婚伴不公平，但是我不認為這是甚麼狗男女。假如有婚外性行為，只要做這事的人能負責，並曾考慮過這件事的後果，而且甘心承擔後果才是。

　　但是我一直認為：性慾，假如能夠與愛情結合，這才是最美妙的滿足。是以我向來視「性」為「愛」的副產品，有性沒愛，本末倒置。從生理的角度而言，這種發洩，心靈虛空難描。

　　我的愛慾觀念，便是建立在這裏。我追求的是靈性的滿足，因此我認為性慾要歸納入「愛」的範疇，靈慾一致，才是愛的最高境界。

　　基於此，我便深信，光去談性慾，這種所為很廉價，不符合我的愛慾觀念。所以

敖對歌詞光去描繪性慾，先覺得這種所為討厭，這才考慮到：還有社會責任的問題。後者，是敖十五年電視生涯培訓出來的敏感及見識。

誰都有權有自由，繼續以歌詞宣淫，但是敖同樣有權表示敖反感，表示敖討厭。反正個人情懷觀念，各有不同。敖認為「愛」要擺在「性」之前，別人同樣有權認為「性」是男女第一大慾，要先於愛情進行。

所以，當鄧麗盈的唱片未面世，卻先以《溶解敖》這首歌作頭炮宣傳時，敖手上的這首詞還沒空填寫，在寫時卻把心一橫，便取了個「對不起，不要你溶解敖」的角度下筆。《溶》詞是誰執筆，敖一如過往從不打聽，但是敖不認為這首詞切合鄧麗盈的形象，是以才有「把心一橫」的態度，重申一次敖對愛慾的觀念，認為「愛情」最好放在「性慾」之前。另一目的，便是抱有平衡鄧麗盈個人形象的要求。

《終生的考試》（鄧麗盈主唱）

別人這樣，但敖決心不肯試。

隨別人這樣，在敖始終不可以。

敖做敖做敖事！敖做敖做敖事！

敖願最後最後最後講多一次，一次。

在你似看做閒事，你說你已想試，是你對愛有懷疑。

考試，用愛用愛做名義！

說這已經普遍，又要敖要合時宜。

不說不敢，是這勇敢不可恃！

情是長遠路，但有幻變天天至！

要便吻吧吻吧！要便抱吧抱吧！

已是敖最盡最盡最盡的癡心意，心意，

附帶著這段提示：要愛意見真摯，在你我再沒懷疑。

需要：用歲月證實情義，愛我要愛一世，是終生的考試。

五‧三十一　《歌詞的背後》補遺（二）

隔半小時，那女孩子便敲門走進來，催促說：「還不睡覺呀？」

我笑笑的，目送她離去，心知她下半個小時也將會再回來。這個可愛的少女，一來一去，四次之後，便會說：「你暫停一會。我們量度一下你的血壓好麼？」

是的，她是個可愛的白衣天使，在舊山頂嘉諾撒醫院，當夜班的。那個晚上，我照常，像在家裡一樣，深夜裡寫歌詞，正寫著《灘江曲》，陳美齡唱的，一個日本人攝製的《馬可孛羅》的電視長片主題曲。

我跑進去，作全身檢查那天，還不知道身體有甚麼毛病，只是肯定有些毛病。進院當日，便量了血壓。由另一個護士負責，但量呀量的，忽然說：「可能是血壓計出了問題。」然後換了一具新的進來，繼續這個必須的檢查。找到了答案，她一聲不響的離去。直至四日後，主診醫生才告訴我：「老兄，你的血壓到了一暈即死的邊緣，聽護士說：在醫院你還趕寫歌詞呀？」言下有責怪之意。

這才令我明白：那個晚上，我寫《灘江曲》時，有個漂亮的護士，不斷進來探望我的道理。原來我已挨在死亡邊緣，但視死如歸。護士擔心我暈死，故此每隔三十分鐘，便來探望，看我實際情況。

而我不知內情，還以為碰上一個令人感動的護士。著實她每次敲門進來，滿懷好意，但對我而言，變成一種很大的干擾。而平日我選擇深夜才寫歌詞，目的也是避了這些不必要的、令我中斷思潮的事。

為甚麼躺在病床，還要寫這首詞呢？都是我們這個行業裡慣見的陋習，說是很趕的，明天下午要進錄音室灌錄了，卻是今天下午才收到這首歌。我早已習慣這些事情，當日早上黎小田的電話到了病榻房，我沒好氣地道：「小田，我這兒是醫院呀！」他說：「你還沒死！先救我老命！我祝你長壽百歲！」不久，陳美齡的電話又來了，我長嘆一聲，便接了這個差事，於是歌譜及音帶中午時分已飛馬送到，聲明翌日中午這個時刻，來取歌詞。

我聽了旋律，好喜歡，真心的喜歡，就不免認真對待。剛巧很多年前，我因公事去過桂林，遊過灘江，山呀水呀，都很清晰的印在腦海，對灘江名勝，滿城桂花飄香的情景，真是印象難忘。還記得在灘江畔不慎跌掉了眼鏡，為免遊灘江時無「眼」可用，臨時向身邊的朋友，借了一副不大合適的黑邊眼鏡，聊勝於無，就這樣，在暮春三月，煙雨中，盡覽了得未曾見的人間仙境。因此，寫這首《灘江曲》，著實是我的一次遊記。但是：「每一個美麗旅程，間中也覓到夢中一切虛有幻象」一句，以及「也許理想正是這樣，也許到底終會失望」等句，卻是我多年外遊，偶然發現些事物，竟有似曾相識，卻從未見過，那種驚喜之情，所結的心句。

這詞，是我自認為：得意之作。

《灘江曲》（陳美齡主唱）

水插獨秀峰，筆架在雲上，山影有幾個倒到水中央。

秋意開桂花，千里飄桂香，幾個艇家雜語笑聲響徹兩面岸。

生我在世間，應生於遠方，可以散髮拋卻俗塵那憂傷，

家卻在遠方，此處非故鄉，雖有片刻暫作寄居終要再流浪。

也許理想正是這樣，也許終會失望，

每一個美麗旅程，間中也算到夢中一切虛有幻象。

不要念故鄉，此際何模樣，只要緊記此處景致最堪賞，

君你若醉心，心意漸搖盪，歸去那天莫叫艇家意切划槳。

終有一別，終有一別，相處只盼再延長。

可以怎樣，可以怎樣，把愛心放在灘江上。

五・三十二　細味《灘江曲》的詞

《灘江曲》的曲調，乃出自意大利音樂家Ennio Morricone之手，這位作曲家在六十年代以替奇連伊士活主演的三部《獨行俠》電影寫配樂而名震世界，這次不寫美國西部片音樂，卻寫起須帶中國風味的旋律，倒也不賴，全曲基本上以五聲音階寫成，而旋律的節奏音形象是搖櫓般的，已先讓人在腦海中浮現一幅輕舟泛江上的圖畫。

首段歌詞，也頗似一幅精練的素描，沒有刻意的誇張和形容，卻已覺人在圖畫中，這白描的手法，很易想到古代的「天蒼蒼，野茫茫，風吹草低見牛羊」，一樣的渾成。不過，末句「響徹」一詞似乎講不通，幾個艇家的雜語笑聲，未至會「響徹」吧？除非詞人是以動寫靜，正因為風光幽美而靜謐，故此小小雜語笑聲都感到是「響徹」。

如果能在這樣風景優美的灘江長住下去，多好！然而，「家卻在遠方……」想到此，任誰也會感喟既生我在世間，卻不生於這方。詞人這裡所用的是以小見大的手

法，可以讓我們想像得到，劇中的主角馬可孛羅，遊歷過眾多的中國名勝後，最留戀的便是桂林，而且，當中可能還發生一段美麗的愛情故事。

副歌一段，詞人又以他最擅長的哲理詞形式寫出，頗堪玩味。理想，偶然也像夢中虛有的幻象，可以無意中在人生旅程上碰上，但，未必能永久保有，也許到底終會失望。副歌的最末一句；「間中也——覓到夢——中——一切虛有幻象」句子的句逗給弄得四分五裂，再加上這一樂句前半截都是十六分音符，唱時快得像唸急口令，聽者實難聽清歌詞。

「不要念故鄉……相處只盼再延長」一段，心理描寫很微妙，因為，明是思念故鄉，卻要說「不要念故鄉」。另外，假設是你，在這快要離別的風景秀麗之地，明知越看越黯然神傷，會叫艇家划快點還是划慢點？詞中主角選了後者，即寧願越看越傷心，也要爭取時間多對美景一刻。這種矛盾心情，正是最能產生張力的地方。

（按：原文曾在一九八二年在《香港商報》發表，現刪減了一些於今天看來已無關重要的段落，文中個別的字句亦作了修改。）

五·三十三　要淺，有咁淺得咁淺

有些歌星，實在受不住我愛寫的那種重甸甸的歌詞。但是我愛寫那些重甸甸的，唯恐落不夠料，那種樣子的歌詞。

最近遇到的幾個例子，證實他們都有這種吃不消的感受。都是一些歌星朋友，向我「哀」求道：「盧大哥，替我寫的詞，要淺，有咁淺得咁淺！」

我無話可說，只有照要求，寫些淺白的。已寫了好幾首，發覺真是有些輕鬆的感覺。最低限度，完全不是我心裡的話，只是很無奈地做個匠人，按顧客而且是朋友的

要求，照樣做了。

……我自己寫的詞，本來一向都很淺白，只是中期又不很甘心，不甘心自己一成不變，像沒有半點進步，於是在這個要求下，不知不覺，寫的歌詞，越見「深奧」。試過好幾次，歌星的電話到了我家，說道：「我不能明白，你的詞，應用那種感情處理。」

我聽了這些電話，都知道糟糕，因為忘記了歌者的年齡。「老伯伯」的心境，「小伙子小丫頭」如何感受得了？自知做錯事，於是一聲不響，又改寫了一首淺白的送過去。

寫過歌詞的人都知道：越是淺白的最易寫。但是寫得太淺白，連文采都不見了，我心裡就好矛盾，直覺認為：歌詞呀，怎可以連一篇文章的樣子，都欠缺。然而不服氣是我個人的事，市場顯然歡迎這類作品。

話雖如此，我並不可以，只顧自己喜好。遇到明明是青春派的歌手，我老人家無論怎不甘心，也只好照樣奉上淺白的貨色。也許詞裡有一兩句有我堅持固執地不想改的字眼，不過整體而言，依舊擺出青春格局。

在這個話題上，我事實也佩服鄭國江……小弟不是沒有這種本領，只是脾氣使然，問自己幹麼要聽別人的話，別人要我怎樣做，便依他了麼？天生這種性子，很不易改，也不想勉強。

但是偶然還得遵照人家的要求而寫……

——摘自盧國沾在《城市周刊》的「詞話」專欄，見刊日期不詳。

五‧三十四　古典？現代？界限何在？

漸已不能分辨，哪一個詞彙是古一點，又哪一個是現代一點。平日我執筆，想到

一個適當的便用，寫詞也是這種態度，可是這三年來我開始不能隨心所欲。

理由是，有些詞彙已被編入「古典」類，不能用了。所以忽地有個唱片監製人來電，問能改改這個字麼？我便明白是甚麼一回事。

「深入淺出」原是一個寫詞人必有的本領。何況我們今日寫的，大都爲了二十歲以下的娃兒欣賞的呢？故此我雖不致投他們所好，還在賣弄個人的趣味，但在用字遣詞（「遣」字已古典了）方面，仍須萬分小心。

可是，只有老天才知道（因爲唱片監製人全都不知道），有些詞彙簡直無法替代。最近我寫了一首詞，用了「孟浪」這兩個字眼，便教錄音室裡的每個人，都瞪目，問這兩個字怎生解法。還有個娃兒問：「孟」是麼？不是「孟」吧？

然後他們問：改爲「浪漫」吧！「浪漫」易懂啊。又有個算識多少的問：改爲「放蕩」也可以，是不？顯得很聰明的樣子。

那當兒我已不想把「孟浪」與「放蕩」之間的差異，爲他們講解。卻在虛心地，想把這個「孟浪」改爲別的字眼。可是想了很久，畢竟失敗了。……想來想去，只好投降，便堅持不能改。非不爲也，是不能也。說了不改的決定，旁人也便沒再說甚麼。我見靜了下來，便講了一句笑話，說道：「這年頭真不講理，多識幾個字的，都算做錯事。」……旁人都格格真笑。可是這個笑話，他們聽得出弦外之音麼？誰曉得呢？這年頭只有天曉得。

盧國沾在《大公報》的「三輪車」專欄（見報日期不詳）中說的情況，其實也是筆者向來難以掌握的事情。不妨看看近年林夕爲謝霆鋒寫的《潛龍勿用》，這樣「古典」的詞語都可以用，「古典」和「現代」，界限到底何在？如果是一個填詞新手首先（假設他敢）用上「潛龍勿用」這等「老套」字眼，結局會如何？

五‧三十五　創作激素

關於創作的激素，盧國沾有如下的描寫（出處及日期不詳）：

……三年前我對圈中人表示想放棄寫詞了，除了生意太忙，也有個難以啟齒的理由，便是發覺自己沒甚麼要求，竟在寫時不認真找新角度了。這樣我在感情上無法向自己交代。這般馬虎不是累人累己了？於是我認為不寫為妙。

但那個「才盡」階段過去，今天又有些才情湧起。……到了死角，便是創作人要改變他們周遭環境生活習慣的日子……不要讓行政事務困住，不要讓世俗鎖起，要去戀愛，要去一處未到過的地方生活，改變身邊的一切，以苦為樂，以樂為苦，這樣的一番努力之後，也許可以輕易又煥然一新。

我憐惜創作人，原諒他們做些不近人情的異行，知道他們真的需要養分。創作要活水。

五‧三十六　激情一去不復返

寫「霸氣」的歌詞，實在是我的拿手好戲，可是已有四年不寫了。這是我寫了《天龍訣》之後，不想再寫，因為寫過幾首，發覺無論怎樣努力，都不能在「霸氣」這個題材上，可以寫得好過《天龍訣》。

寫「勵志」的歌詞，也寫了不少，但是這幾年也少寫了，不是不敢寫，不是市場不需要，是我仍然陶醉於《天蠶變》的歌詞，那種落泊的戰意，而且以後自己再寫，怎樣也無法達到《天蠶變》的境界。

起碼在現階段而言，我實在無法做到。

寫「鄉土」感情，我也不想。也是爲了《大地恩情》之後，我連寫幾首，都不成功。

自己也覺得奇怪：怎麼會這樣。

寫「越南」，我共寫了五六首詞，因爲我認定，越南華僑事件是華僑史裡最爲慘烈的一次，終於我寫了《螳螂與我》，以後不想再寫了。

寫中東戰火，我終於有機會，寫成《小鎮》。也決定了，以後不寫戰火了。因爲我自問甚爲喜歡《小鎮》的成績。

原諒我不肯假裝對你謙虛一下。上面說的是我的真心話，大家除了罵我驕傲沙塵，卻不能否定我個人對自己作品的看法。實在我在這個話題上，找到一些無法解釋的事實。

我問過自己：爲甚麼不能再超越過去的成績？

也許人生過程裡，有些階段是一去不復返的。要是能在一個機會裡，寫出自己那個階段裡最激憤的心態，應是一個創作者最大的運數。我自己是這樣：《天龍訣》時，我自己鬥志燒得像團烈火；《天醫變》時我發誓捲土重來；《大地恩情》時我剛巧接觸到大量的海外華僑；寫《小鎮》時，中東正在天天打仗，而寫越南，是爲了我連寫幾首都不成功，心心不忿，終而完成了《螳螂與我》，於是這幾個階段裡，我終於洩去心裡最激烈的感情，然後心情再度平和。

在今日這種心情，無論如何，我無法肯定：能否以上述任何一類題材，重寫幾首，而可以超越過去。

並非我自鳴得意，實在是有些失望：怎麼有些階段，真是一去不復返。好像《天龍訣》，我那陣子的狂態，今日無論怎樣，都努力不出來。實在內心的誠意還巨大，但是感情較以往複雜了，結果我試寫過《天龍訣》另一版本，發覺措詞用字大爲遜

色，真是有些氣煞。馮煒林的新歌：《此人便是我》，差堪比擬，但作者心態，明顯不同。

——摘自盧國沾在《城市周刊》的「詞話」專欄，一九八四年四月十四日。

筆者在第二章中説過：「太幸福的人想寫一些不幸福的題材，可以怎麼辦？以想像或設身處地的去推想，是沒辦法中的補救辦法……要求高的觀眾覺得不是味兒，總欠實感。……」

盧國沾這篇文字，正好從另一角度説明了這個現象：傑出的文藝作品常常是從作者那強烈感情中迸發出來的；其他人要是欠缺這份強烈感情，則縱有很高寫作技巧以及如何推想或設身處地，寫出來的東西總是感染力不足。事實上，即使詞人自己，一旦激情不再，事過境遷，再想在同樣題材上超越自己亦是不可能的。

所以，文藝作品總是以那些有作者自己強烈感情的作品最動人，可惜流行歌詞創作卻常常是代言體，很少有機會讓寫詞者注入自己的強烈感情。

五‧三十七　欲衝難動

……這兩年來都沒有寫歌詞的衝動，但是依然在寫，由於這種情況，以客串姿態演出。可是這兩年都較忙碌，閒情有，但閒時情願看書，也沒寫詞的衝動。故此歌譜交了來，每是兩個月後才可以把詞寫好。寫一首詞哪需兩個月？一般是兩個小時的工夫，但是接到訂單，卻又輕易忘記這回事，直至來電催了，這才記起。

越是不常寫，歌詞越難寫，念舊的歌星愛找我，是他們喜歡自己出題目，否則也要當面與我商量，定了題目，這類詞最不易寫，他們心中有數，我要交的須十分合乎要求，是以每首詞都像考試。這類詞，誰愛寫？要非由於多年交誼，我也不寫。

因為是服務，不是寫作。只是他們開口，我又不能拒絕。是以這兩年，寫詞也寫不到從前的趣味，寫一首詞，費的勁兒又大於從前的幾倍……對寫詞，興趣已很低，難得還可以為朋友服務，不辭勞苦，僅由於此，而沒有第二個理由了。偶然有些詞，還不用真姓名發表，可見心態是想埋葬舊我。

此舉不由於作品水準，僅是心情攸關。很難理解是不？一言蔽之，是厭！

上文摘自盧國沾的手筆（出處及日期不詳）。基本上，當一個填詞人的作品闖出名堂後，唱片界便會跟紅頂白，紛紛找其寫詞，以致詞人應接不暇，數年後，詞人的腦汁被榨乾後，這些唱片公司又會棄之如敝屣，所謂「花開蝶滿枝，花落蝶還稀。」正是這種情況。上面的文字就是盧國沾親自寫出他處在淡出「寫詞界」階段的心境，難得地讓我們了解填詞人的「晚景」。當然，文中提到，歌詞越是不常寫越難寫，則是任何時候對任何人而言都是真理。盧國沾也曾在《文匯報》的「磨劍石」專欄（見報日期不詳）中談到類似情況：

所謂「長寫長有」，在我很著意寫詞的年代，手上都有六七十首歌等我填詞。我一天寫兩三首，甚至四首，都有題材發揮。因為第一首構思的資料，有些用不到，便移至第二首。寫第二首時，又聯想到別的，於為題材用之不絕！可是一旦停筆三天，又要搜索枯腸。

五‧三十八　林超榮説盧國沾詞

……

人生、家國、大俠、歷史，基本上盧國沾都寫出最深刻的道理，絕不褪色。功力越深，越有透徹力。可惜，近年人心思變，對於理想、俠義、生命奮鬥價值之調調兒

不彈了，轉而現代的空虛、快感、及時行樂的風氣，盧國沾的創作卻見背道而馳。

像《傲骨》、《恕難從命》、《唐吉訶德》、《螳螂與我》、《小鎮》等，講大道理，重視道德勇氣的主題，所以近年他的詞大量減產，不無道理。

尤其，寫情歌方面，與九十年代的年輕人的快餐式戀愛，更加格格不入。

情歌中的《殘夢》，愛情思念的細膩，相信今時今日的年輕人也無暇感覺。《雪中情》的清新純潔，或者《人在旅途灑淚時》的生離死別，矢志不渝之情，世紀末的年輕人也無法感受。對於七十年代看著粵語流行歌崛起稱雄的一代，我們接受那種對異性含蓄之愛。尤其，小品式的《愛是這樣甜》、《是誰沉醉》都是寫二人世界的浪漫溫馨，無風無浪的細水長流的生活感情，更加動人。

……盧國沾雖然多產，但風格思想非常統一，加上歌詞中每有夫子自道的成分，更具個人的感性。

有人曾經詬病盧國沾不能寫出時代性的語言，相反，我倒覺得他這種有歷史感的歌詞能夠打破時間與地方限制，永遠反映著歷史人心，歷久常新。雖然他不再屬於這個時代，但他曾開創一個年代，永遠在我的心中，不知可悲還是可喜，究竟這個年代已屬於一個回憶的年代矣。

<div align="right">——摘自林超榮《盧國沾的家國情深》，載《Top 純音樂》雜誌，一九九○年九月號。</div>

五‧三十九　給想入行者的話

約在一九八四年左右，盧國沾在《城市周刊》的專欄中，兩次談到新人入行的問題，現將兩篇併為一篇撮錄如下：

這兩年來，不斷有人問：如何幫助新的填詞人，走進這個行業？……老生常談，

是說新人必須真能寫商業味道重的歌詞，才可以有這個（入行）機會。……我想說一個事實：凡是新人，面對的必然是「商業與藝術」的心理鬥爭，要能在商業裡塗藝術，是唯一的活命之道，千萬不要先想藝術，才努力塗商業。這是新人被提供第一個試寫機會，必須很準確地掌握的。……到今日為止，我著實沒有更好、更有效的方法去幫助他們。……我唯一能說的，是請他們自己先學好填詞的技巧，有技巧的不妨自己試填幾首，記住不要填好了就急不及待要寄給唱片公司。修它改它二十次吧！也許終有一稿是精品。……奉勸新人：①被退稿的事必須接受得了。②作品被驗屍式對待，不必視為是對自己侮辱。新人走進哪個行業，開始時不會碰釘子的？③不要寫陳腔濫調。這是新人必犯的規矩。

幾位對填詞有興趣的年輕人，問我應怎樣投身這個行業……我不能對他們說：完全沒有機會，但是今天的機會，應比以前更小。尤其在唱片業遍吹淡風的時候，他們作為一群技巧不純熟的詞人，事實上不可能有機會跑進這行業。但是：真有一定水準的，也可能有例外的。

接觸過起碼五六十個對填詞有興趣的年輕人，但是他們最基本的毛病是填得欠缺職業詞人的基本水平，而填得很壞的，自然也佔頗大比例。有時候，興趣是興趣，能力是能力，不能因為有興趣，便等於有能力。……沒有具備基本條件，要投身寫詞「業」的機會還等於「零」。……假設人家要請散工時，你抓著機會受聘，寫不到基本的要求時，也就必然難有第二個機會。

因此我想勸大家：有興趣寫的，請努力練習吧。我向來不同意有懷才不遇的事……

盧國沾說的，當然有一定的道理。但現實是，運氣和際遇常常更重要，像盧國沾說過這番話後的兩年後，樂隊潮忽現，一群不知從哪裡鑽出來的年輕寫詞人，寫的其

實也不見達得到職業詞人的基本水平，只是些「不良文法」，可是不久之後，他們都紛紛入行，而這，肯定是運氣和際遇。

「沒有懷才不遇！」說出這句話的總是一些大師，可是他們總忘了世上還有「一將功成萬骨枯」、「濫竽充數」以至「劣幣驅逐良幣」的常見現象。

第 六 章

林振強之什

六 · 一　小時不屬了了

林振強自言高小時很懶，所以升中會考「肥佬」，其後轉到一間著名的飛仔學校
伯仁中學。

在學生時代，林振強的作文曾經得零分。他說：「我不能正正經經寫一篇文章
的，何況當年作的是古文，就算而家寫東西，我寫了個開頭，也不知怎樣結尾，只是
想到就寫。」

少年的林振強，實在深受當時(六十年代)音樂潮流的影響，中學時期曾與三位
朋友（李振輝是其中一員）組成了 Thunder Bird（雷鳥）樂隊，他任主音結他手。跟
當時許多年輕人一樣，組樂隊純為興趣，並無別的目的。由於太醉心「披頭四」音樂
熱潮，醉心於玩結他，無心向學，林振強首次會考不合格是必然的事。

「雷鳥」曾參加過公開比賽，奪得第一名（Sunny 哥哥是第二名），其後，也有

出席學校的綜合表演以及大會堂的表演。「雷鳥」樂隊組成近四年，隊員間雖無特別摩擦，但日久卻也有牛厭，最後也就解散了。林振強此時也正好修心養性重讀中五。這次再考會考終於取得合格。

中六在新法書院就讀，不及半年，便要轉校，原因是該校不許男生留長頭髮，而林振強寧轉校也要保留一頭長髮。當然，他所轉的也是一間「飛校」。不過，林振強後來卻能到美國唸書，新聞系唸了一天，但工商管理卻唸了四年，且取得一個學士銜頭，看來已非昔日的吳下阿蒙。

接受過「披頭四」音樂洗禮的林振強，似乎特別怕沉悶和刻板的工作，當他在美國拿了個工管學士銜頭回來香港，先是在鱷魚恤製衣廠的本銷部工作，一年多便不幹了，轉到大通銀行電腦部任程序分析員，耐不住工作的刻板沉悶，幸而這時有一份刊物找他寫東西，他得以借這個框框寫些趣怪詩歌來一抒悶氣，但他發覺所寫的文字不足以填滿刊物上的框框，在想霸大些自己的地盤的心理作祟下，便畫了一個公仔，喚作「洋蔥頭」……

在「大通」工作了兩年多，他又不幹了，待在家好幾個月，忽發奇想要做個廣告創作人，多番投函面試，都敗興而回，後來在黃霑和他姊姊林燕妮的引薦下，才順利地進入廣告創作行業，由最基本的工作做起。魚，終於得水了！

六·二 眉頭不再猛皺

林振強是一九七九年正式進入廣告行業的，是年他與Anders Nelsson談起填寫中文歌詞的事情，林振強極有興趣，每星期六便到Anders那處共商填詞的問題。所用的曲調主要是瑞典歌（因為Anders是瑞典人）及Anders夾band時出過碟的英文歌曲。

在這些練習期的日子中，他填詞的速度非常慢，一年多來只寫了十多首作品。事實上，林振強起初簡直不知如何入手，既沒法確立主題，又未懂恰當地控制詞意的發展，腦裡雖然浮過一幕幕的情景，卻是支離破碎，難覓關連，很多時只好憑直覺判斷歌曲的意緒，將那感受填在音符中。他第一首練習的詞調寄瑞典歌，取標題為《星期一早上》，內容是說星期一是假期後第一天上班，悶極！

在這段練習時期所寫的詞作，很久以後有兩首得到歌星採用，一首是陳潔靈主唱的《風是冷》，原曲是瑞典的小提琴音樂，另一首是蔡國權主唱的《長夜》，原曲是Anders Nelsson 創作於六十年代的英文歌。

有一次，林振強在錄音室搞廣告歌，恰巧當時華納唱片公司的要員何重立聽到他的廣告歌作品，便問他有否興趣填寫流行歌，林振強不管三七二十一便應允了！

他的處男作是杜麗莎主唱的《眉頭不再猛皺》(亦有人說是陳潔靈的《風是冷》，但從上文可知，《風是冷》並不是專為歌星出唱片而填的，《眉頭不再猛皺》才是他第一次專為歌星填寫的歌詞)。

（按：六‧一及六‧二兩節的文字，是筆者綜合數篇寫於八十年代的林振強專訪而寫成的，計有刊於一九八一年十月底的《唱片騎師週報》的，執筆者為「小斯」；刊於一九八三年三月底的《青年周報》的，執筆者是「小美」；及刊於一九八六年七月底的《Music Bus》的，執筆者是「Becky」。）

六‧三　沒有心機研究中文

曾有記者問林振強填一首好詞跟中文水平有否關係，以及平日看甚麼書，林振強答曰：

我覺得關係不大。中文好的人,寫起文章來可以很合文理,但填寫歌詞和寫文章是兩回事,寫歌詞講究文字與音樂的配合,以我自己來說,正正經經寫文章會有困難,但寫歌詞時,我會當歌詞是音樂的其中一件樂器,與音樂融在一起,而事實上,一般文章不通就不通,而歌詞有音樂襯托,又有很多因素輔助,有時麻麻地通也很像通。

我一向都沒有心機研究中文,也不會看文藝的東西,諸如散文、新詩、舊詩詞等,都刻意不看,因為不想影響自己的風格。但我要補充一句,這做法只適合我自己,別人不一定也要如此,也無必要。

至於看書,林振強說會看些不太文藝的,比如八卦週刊、偵探小説、電腦書、漫畫等等。

<div align="right">——摘自《香港商報》娛樂版的林振強專訪,一九八四年七月四日。</div>

六‧四　黃山與石林

如果盧國沾的詞作可比為號稱天下第一奇山的黃山,那麼林振強的詞作可以比為號稱天下第一奇觀的石林。

古人已謂:「五嶽歸來不看山,黃山歸來不看嶽」,可見黃山風景之奇秀,但黃山山勢高聳,要登山觀奇,倒不是一蹴即就的,盧國沾歌詞亦如是觀。

林振強的詞作,卻讓筆者聯想起古人吟詠石林的詩句:「來龍去脈絕無有,突然奇峰插南斗!」

六‧五　寧願

　　林振強另一闋詞作《寧願》，中心思想和《織個彩色夢》同樣凌亂，且有過之；意念雖好，卻完全不能「順利」地表達出來，只是一堆要人去猜的文字。……

　　歌詞分四段，每段有獨立的主題。第一段：寧願爲暖土，不想作絲布，寧願共暖風，織成前途；與平凡雨露，編一個五線譜，令人若跌倒，也不苦惱。

　　句子雖多，實際只有三句：「寧願爲暖土，令人若跌倒，也不苦惱」；中間五句完全是多餘的拼湊。所用比喻與象徵牽強得很，把本來風馬牛不相及的東西硬扯在一塊，絲布、暖風、雨露、五線譜，想破腦袋也不知如何貫串爲有連續意義的篇章。

　　一開頭的對比運用已經失當（暖土、絲布），主題起始便欠缺說服力，不同類的東西，怎麼能比？

　　個別造句也莫名其妙。「令人若跌倒，也不苦惱」，難道「編一個五線譜」的目的，就是「令到他人跌倒」？沒有「令」字，便清楚明白了。可見填詞不易，一字之微，也不能造次。

　　第二段：「寧願爲細沙，不想作金磚瓦，堤岸是我家，拋離繁華；與迷途碎石，勾一幅素畫，路人若見到，再不牽掛。」

　　對比運用比第一段適當多了，只是第二節十足是個打不破的啞謎，猜不透作者所欲表達的意思。細沙素畫，跟路人有甚麼關係？爲甚麼他們要牽掛？牽掛些甚麼？

　　歌詞是要讓人想得懂的。寫得深入而細咀嚼，是表現技巧問題，不同於謎語。

　　第三段：「寧願能以歌，將悲憤打破，平靜地帶出，安寧平和；盼能齊唱和，驅走痛楚，路人若聽到，最好不過。」

　　這一段比較通暢些，但「悲憤」來得突兀，沒有前因後果，也是多餘的一句。其

次，「盼能齊唱和」已含有「大家」的意思，後面的「路人」又是誰？無非填塞交差而已。

第四段：「寧願能以真，將彼我拉近，寧願藉愛心，使人同行，太陽以下，不分你我他，願能共攜手，再不驚怕。」

用兩天篇幅來談一闋詞，是因為林振強太使人心痛，將《Morning is broken》的優美旋律，弄得糟透。

以上的一篇文字是羅鏘鳴寫的，載《成報》的「談歌說樂」專欄，約一九八一年。引錄這篇文字，一方面是想讓大家看看七十年代末至八十年代初的詞評文字的風貌，另一方面當然是和林振強有關的。

《寧願》是林振強很早期的作品。不少詞人的早期作品都常有許多瑕疵，只因為他們都處於練習期和摸索期，出現瑕疵是正常的。怪只能怪天公，為甚麼有些人常常可以把做得不好的練習公開出版，有些人卻連多做一兩次練習的機會都沒有？

你寧願做哪一些人？

六·六　靈感問題

在哪裡可以找到靈感？我有時在街邊找到，有時在睡房找到，甚至有時在靚女身上找到，但大多數時間，都是在心中找到。

我常覺得，寫求職信很難，而且痛苦不堪，但寫情信就很容易，而且越寫越高興，因為求職信是用手來寫，而情信用心來寫。

所以填寫歌詞時，如果是自由題，我總愛找一些令我有強烈感覺的東西來寫，讓心肝去帶動手中筆，這樣寫來會容易得多，而且會容易寫得好些，因為若要動人，先

要感動自己。

試想，你如果對某小姐全無感覺，你如何去寫她，裁寧願去寫一個裁「好鬼死憎」的八婆，也好過寫一個裁認爲「冇乜點」的女仔，因爲起碼裁心中有話可說。

至於如何找題材，其實不太困難，裁深信每人心中，都有很多很多他見過、接觸過、感受過的東西──裁暫簡稱這些東西爲ＵＦＯ，即 **Unidentified Flying Object**，即不明來歷飛行物體，俗稱飛碟──這些ＵＦＯ，很多都是可以發揮的題材，只不過他們很頑皮，有時會躲起來，有時又故意被你遺忘。所以，你要設法把他們引誘出來，因爲ＵＦＯ很怕羞，不大願意自動出現。

裁引誘ＵＦＯ的方法，並無過人之處，不過即管列舉其中一二，以供同學參考、或譏笑：

一、請ＵＦＯ跳舞──把要填詞的歌曲重播很多次，平心靜氣去聽，心中自會有很多ＵＦＯ湧出來，因爲ＵＦＯ是很喜歡跳舞的，當他們跑了出來時，裁便可以慢慢挑選，細看哪一隻ＵＦＯ跟這一首起舞時令裁陶醉。

二、培養自己成爲ＵＦＯ的情人──你要ＵＦＯ對你好，你便久不久去探望它，不要單是在填詞時才上門找。例如，假如裁在行街，街中陽光四射，有時裁會問問自己，裁現在覺得怎樣？現在的陽光是怎個樣子？樹葉會覺得熱嗎？諸如此類無關重要的問題，裁會嘗試去提出答案。現場的感受，如你刻意和它們打關係，日後需要時，它們可能會樂於助你一臂之力。

三、查黃頁啦──但有時確是「冇料到」，哪又如何處理？間中裁會隨意找本雜誌揭揭，隨意抽兩三個字出來，讓腦子跟著這幾個字隨意去聯想，有時會找到一些可用的ＵＦＯ。如果找不到，便另外挑幾個字，再來一次，直至找到願意和裁拉上關係的ＵＦＯ爲止。

總括來說，我覺得靈感並不是從天降下來，而是早已藏在心底，而找靈感就像追女仔一樣，要採取行動，望天打卦並不是辦法。

以上是一個呆佬對填詞的心得，請各位隨便見怪和見笑。

這篇文字原載於香港業餘填詞人協會主辦的「全港學界歌詞創作大賽」決賽場刊。找靈感是寫作上老生常談的問題，向來風趣的林振強以幽默的筆調來談這個問題，相信會讓讀者有新的啟迪。

六‧七 《創世記》

今天我們不必知道陳百強曾經有一首叫《創世記》的歌，但林振強曾談過他如何寫出這首《創世記》歌詞，相信是填詞愛好者有興趣一讀的，原文載於《詞匯》，一九八四年十一月。

平日寫詞，總要花很多時間，才能決定寫些甚麼，但寫《創世記》前，卻只聽了音樂一兩遍，便一口咬定要寫「創世」這回事，因爲不知怎地，老是覺得林某德這首音樂，隱隱有雷電交加、天地初開、無邊無際的感覺。

題材決定後，問題便來了。問題是：我不知道世界是怎樣創造出來的。本想去買本聖經來看看，但想了兩想，又覺麻煩，又不知往哪兒買，於是索性自己構思一個「創世記」出來。我說，這樣做，理應更加好玩。

我興奮地提起筆來，呆坐良久，才發覺一點都不好玩，因爲弄來弄去，都弄不出一隻字。也曾想過找另一個題材來寫，但總是覺得這個題材與這首音樂最爲配合，惟有繼續呆坐。

抽了很多支煙後，終於嘔了一句「他手執光與電」出來，才漸入佳境，再燒多半

包煙後，便順利完成整首詞，然後滿意地入睡。

但荻只是滿意了一晚，早上醒來，再拿起詞來看看，又感到不大滿意，詞裡好像欠了些甚麼似的。

終於，荻發覺原來詞裡盡是描述，全沒有歌者的參與，就好像記者報道娛樂新聞那樣，略覺平淡。於是，又拿起筆來，修改了B段，加插了少許第一身感受和參與，如「渺小似崗裡沙」、「荻奔進星際下，抬頭望他」等等。修改後，不滿之情好像減少了些少，但香煙卻減了很多，又要落樓買煙了。

《創世記》就是如此這般產生。

六·八 《摘星》誕生記

八十年代曾有多首以反吸毒為主題的歌曲，都是當局為了配合反吸毒的宣傳活動而與唱片界合作找創作人撰寫的。《摘星》是一九八四年度的反吸毒主題曲，林振強曾在《詞匯》（見刊日期一九八五年五月）為文談這首歌詞的構思經過：

最怕寫勵志和導人於良的歌詞，一來本身全無救世氣質，二來性好胡來，三來老是覺得流行曲太嚴肅便悶，四來怕辛苦；但當獲委派為反吸毒歌的填詞人，又覺得是一份光榮，於是貪慕虛榮的荻，迷戀女色的荻，惟有硬著頭皮，挺起胸膛，暫忘世上有女人存在，拿起筆桿，嘗試正正經經去寫一首反吸毒歌。

拖了很久，還是不想動筆，因為實在不知如何入手：平鋪直敘的寫，會悶死荻，也悶死人；亂寫一番，會對不起顧嘉煇，也對不起誤信荻可以「搞得掂」的有關人士。荻一面加緊努力去構思，一面加倍責罵自己為甚麼要答應做這回事。

荻力圖找一些「東西」來做「佈景」，好讓荻能入手，但荻想來想去，想去想

來，除了想到「一間沒有窗的屋」，再也想不到其他。

既然想不到其他，惟有環繞著那間怪屋想下去：沒有窗的屋，內裡理應很黑，大有可能是間黑店，既有黑店，少不免有投宿者被謀財害命，而這些被害者，可能是漫漫路上的旅客。如此這般「想想下」，「搞搞下」，終於搞了間名「後悔」的旅店出來，和寫了這首名《摘星》的歌。寫完後，看看，覺得也不算太悶。

其實林振強也太謙虛了，他寫的「正氣」歌其實也不少，近年較讓人有印象的便有《加爾各答的天使——德蘭修女》！

六‧九 《倦》曾屬最棘手

林振強在一次訪問中，說到那陣子所填的歌詞，以由葉德嫻主唱的《倦》最棘手。起初他在第一個音符上填上「倦」字，之後便一籌莫展，又不知吸了多少支煙以後，他嘗試改變路向，主題是寫「倦」，但詞裡卻一個「倦」字都不見。

另一首《蚌的啟示》，花了三個星期才完成，對此他自嘲沒有那份「氣質」，所以是很「痛苦」逼壓出來的。

六‧十 「標奇立異」之箭

這雙手	路	投奔那方
休止符	獨腳戲	風中趕路人
風火海	五點半公餘場	永遠富有
藍雨	兩把秤	刺客

聖誕夜	化學作用	雨夜鋼琴
月亮神	夢之洞	尋人廣告
小丑	面譜	紅紫色紙扇
斬柴佬	酒場	不羈的風
路黑山高錫人夜	笛子姑娘	暴風女神 Lorelei
零時十分	傷心號帆船	床上的法國煙
夏日寒風	字條	我要活下去
走不完的路	戴上降落傘	一隻蚊
最佳男主角	灰色	細水長流

......

上面這些都是林振強寫的情歌的歌名，而光看這些歌名，既有人亦有物，五光十色，乍看之實難以想像歌中內容竟是描寫男女愛情的！

也不單歌名，在林振強的愛情歌詞中，矚目皆是奇巧的比喻以及超現實的奇想。總之，他是如此的不拘一格，總是要在作品中設法擠點新意思新角度，或用奇詭的想像力，或用妙趣的誇張，或用不落俗套的擬人法，或用遠取譬，或強調某個本來很平凡的字詞，並賦予全新而富趣味的含義，務求刷新讀者的感受。這些作法肯定是林振強的性格使然，正如他從來耐不住沉悶刻板的工作般。

然而，林振強的詞常有新而不深的毛病。即只有「標奇立異」的包裝，並沒有足以使人玩味的內涵。這一點，筆者聯想到黃國彬對李白的評點：「如果好詩是一匹異獸，一隻珍禽，李白會張其勁弩，搭其利矢，睨其眼睛，從容灑脫，扣機栝而射之；不中，就顧而之他了。」林振強寫歌詞有時也類似，把「標奇立異」之箭放了出來，卻可能只是擦過珍禽異獸（好歌詞）的身體，但他已顧而他去了。

另一個比喻也許更貼切，林振強是打石油井高手，每天可以開一個新井，只是往往不保證新井可深及油層，因為他缺乏耐力在深度方面鑽。

六‧十一　數字奇觀

古代詩人創作詩歌時便已經喜歡用不同的數字（特別是單位大的數字）來增強詩趣，或者增加詩的氣勢、時空幅度。林振強在這方面一點都不示弱，我們來看看下面的一些例子：

＊ 八百萬對聖誕襪，仍未夠袋起滿心陽光。（《聖誕夜》林子祥主唱）

＊ 四十個幫辦干涉都懶理，狂熱高呼，像千架擴音機。（《我愛你》林子祥主唱）

＊ 真想登篇廣告於報紙，詳述四百次我意思。（《心思思》許冠傑主唱）

＊ 願你百分一秒後，共我靠著去睇戲，別要八十七歲後待我缺乏了中氣，方抽到日期。（《我的咪咪》許冠傑主唱）

＊ 眼波七千個花色。（《親愛的》許冠傑主唱）

＊ 可惜你擁有太多女知己，心算一算，手算一算，算起有一串，隨時排位 No 55……問誰人願意這般失敗，由旁人做 No 55。（《No 55》蔣麗萍主唱）

＊ 轉個彎，心窩竟已倒插著八百八十八支箭，盡是愛的箭。（《888支箭》鍾鎮濤、盧業瑂主唱）

＊ 昨晚暗中命七副電腦，同時尋找何處是情路，電腦卻不知怎樣好，急改用人腦。（《癡癡的心》李中浩主唱）

＊ 罵我一次，罵我千次，罵足七天都不停止。（《小男人主義》林子祥主唱）

＊ 即使一周有六天，我也每周癡戀你七天。（《六日愛七天》蔡國權主唱）

＊ 十四噸空虛的感覺，狠狠來擠壓我，我無法抬頭……她一走以後，心中有千
百萬醫不好的傷口。（《十四噸空虛》盧冠廷主唱）

＊ 反對少過四十四噸重，因我想要戲弄那猛風。（《四十四噸》曾路得主唱）

像上舉的例子中的數字，往往都不是千、萬、億那樣的方整的，然而，正是這些
不常見的數字出現在歌詞中，予欣賞者一點新鮮感。當然，詞中的那些「八百萬」、
「四十」、「四百」、「八十七」、「七千」、「五十五」、「八百八十八」、「十
四」等等，其實都只是多的意思，但是，以具體而不方整的數字代之，卻很具實感和
趣味。

六·十二　獨腳戲

如六·十節所說：林振強寫歌詞，有時把「標奇立異」之箭放了出去，卻可能只
是擦過珍禽異獸（好歌詞）的身體，但他已顧而他去了。又或是很快可以開一個新
井，只是往往不保證新井可深及油層，因為他缺乏耐力在深度方面鑽。

不過，對於寫商業情歌而言，林振強這種創作特點卻是極配合的，事實上，寫情
歌只能反反覆覆、陳陳相因的二、三流詞人固不消說，即使一流的填詞人，有時也為
了難於首首寫出新意而發愁。

其實，林振強也不是沒有深情的情歌作品，且來看看以下這首《獨腳戲》：

《獨腳戲》（林子祥主唱）

難明為何無月亮，但是夜幕亦像有個月兒，默默照耀。

難明為何無翼，但在霧夜路上有你在旁，我覺輕飄。

陪你說無無謂謂事項，鬧著玩著本已是開心一宵，

但我卻太嚴重地直言：「我愛你」！如唸獨白真可笑。

誰能怪你毫無動靜，斜斜漠視像在斥我甚幼稚無聊。

同樣台詞，同樣獨白，同樣夢話，你怕已經聽厭了。

原來從來無月亮，為何硬是獨自說有月兒默默照耀？

原來從來無望，但為何硬是獨自暗裡著迷惹你譏笑。

陪你說無無謂謂事項，鬧著玩著本已是開心一宵，

但我卻太嚴重地直言：「我愛你」！如唸獨白真可笑。

這歌詞寫一位可憐男士，單戀一女孩但女孩卻毫無反應。詞開始時，似是甜蜜的情歌，把那個她比做月亮，認為有她在便心情特別興奮輕鬆，但中段突然一個頓挫，立刻把這種甜蜜氣氛掉下深淵，這是所謂「欲抑先揚」！

「陪你說無無謂謂事項，鬧著玩著本已是開心一宵，但我卻太嚴重地直言：我愛你！如唸獨白真可笑。」這一段歌詞字字平淡，但張力卻很大，這位可憐男士勇敢示愛後換來的挫折感，彷彿我們也共同感受到，是那麼的失望、驚悸、無奈、羞怯和後悔。這當中的「如唸獨白真可笑」七個字是很形象很可感的，強烈地表現了那份可憐兮兮。「太嚴重」三字也可圈可點，假如彼此相愛的話，「我愛你」這句話並不是甚麼「嚴重」的直言，但一旦是一廂情願的話，說出來的後果真是太嚴重了。

這詞自始至終都保持著情深款款的，而且是於平淡中見深情，非常難得！

六‧十三 《零時十分》

《零時十分》（葉蒨文主唱）

零時十分，倚窗看門外暗燈，

迷途夜雨靜吻路人，

曾在雨中，你低聲的説：

Happy Birthday My Love One！

爲何現今，只得我呆望雨絲，

呆呆坐至夜半二時，

拿著兩杯凍的香檳説，

Happy Birthday My Love One！

綿綿夜雨，無言淚珠，陪我慶祝今次生辰。

綿綿夜雨，無言淚珠，齊來爲我添氣氛。

無人夜中，穿起那明艷舞衣，

呆呆獨坐直至六時，

拿著兩杯暖的香檳説，

Happy Birthday My Love One！

「等你等到日落黃昏後，等到更深月滿樓，遠飛的鳥兒已歸巢……」少年時候，
這首詞給我的印象頗深，因頗能寫出等人的滋味。

去年陳潔靈也有一首《無言地等》，歌曲也算動人，可是現今聽過葉蒨文唱的
《零時十分》之後，發覺雖同是寫等待的心情，《零時十分》的境界是優勝很多的。

《零時十分》一詞的妙處很多，姑試舉數點：

妙處之一，是歌詞寫的是枯候、等待的心情，但詞中並無一個「等」字。

妙處之二，寫女主角的癡情，並不直説「癡」，而是著力描述她是如何的「癡癡
地等」，當然還有傻傻地穿上「明艷舞衣」，這種以傻顯癡，在後來的林振強作品中

成了常用的招式！

妙處之三，歌詞一開始即說「零時十分」，初聽還以為是說現在，誰知聽到第二段的「為何現今」，才知是說過去某一次生辰之夜的「零時十分」，可是，這「零時十分」卻又有點出在今夜的零時十分的作用。這就是所謂的時空交疊。此外，為甚麼要是「零時十分」而不是「零時二分」或「零時六分」，大抵是「十」有十全十美的感覺，而「十分」又有非常之意。

妙處之四，詞中沒有直接描寫主角枯候時的百般無聊的心情，卻成功地從字裡行間透出。而「綿綿夜雨，無言淚珠，陪我慶祝今次生辰……齊來為我添氣氛」，就如李白的《月下獨酌》中的「花間一壺酒、獨酌無相親，舉杯邀明月，對影成三人。」所描述的一樣，以自我安慰的方法來排遣寂寥。事實上，「添氣氛」三字亦有「反語」的作用，正如後來的「今天應該很高興」那樣，本來的預期是高興，實際上卻否！

妙處之五，詞除了明點從零時十分等到二時又等到六時，亦以「凍的香檳」和「暖的香檳」來照應時間的流逝。

妙處之六，整首詞還有一個延伸的景象，而這個景象，恰恰與陳潔靈《無言地等》唱片封面所表現的相同：黎明之後，倦至睡著了！

（按：筆者這篇文字當年發表在《搖擺雙週》，現時轉錄在此的版本是稍加修改過的。）

六·十四　林振強 Vs 盧國沾

林夕在《詞匯》的「九流十家集談」專欄（見刊日期一九八五年一月）中，在談論盧國沾的詞作時，曾拿林振強的詞作來對照：

⋯⋯「趺坐空屋裡面」（《再度孤獨》）、「迷途夜雨靜吻路人」（《零時十分》）、「日光帶點哀與倦，天天穿黑布衣」（《捕風的漢子》）這些典型的林振強歌詞，用動詞力來違反其常用習慣，像「靜吻路人」這些地方，落入庸手便不免淪落到「雨打風吹」、「微風細雨」的地步。「趺坐空屋裡面」亦因為力戒充塞空位了事的惰性而令「坐」這個動作更富動感，更具感情色彩。這種種動作穿插在「黑布衣」、「街中廢紙」等語不驚人死不休的意象之間，畫面自然得以傳真呈現。

但，畫面終究是畫面，像《倦》整首歌詞所提供的，無論多淒美、多具象，都不過是一幅沙龍作品，藉星、夜、紅葉等外物充撐著「倦」的外殼。可惜，星夜紅葉的作用就僅止於場面襯托和本身物性的暗示力，沒有進一步的象徵意義，也沒有更複雜的關係來表現倦的感覺。所以說，「以景見情」、「融情入景」雖然是一種公式化技巧，但同時也是批評家一種方便，一種錯覺，景與情關係過於疏離，情又如何得見？

因此，假如《零時十分》、《再度孤獨》、《笛子姑娘》和《陪你一起不是我》、《情若無花不結果》、《紫玉墜》對量，後者勝望應是壓倒性的。前者呈現淒美的畫面，後者卻閃爍深邃的哲思；前者重於新，後者貴乎深。我們佩服林振強的是想像力。「此刻只可輕倚窗扉，假裝倚著你手臂」取巧於環境，「不想想起偏想起，當天只屬我的你」取巧於語言，《零時十分》的香檳由冷而暖，都可顯示林振強筆力的靈活，可惜他的興趣始終在於「紅葉倚星半睡」、「厭在無聲夜裡，無聲獨去」，而不在於「我只不滿時日彷彿停頓，容人偷回望」。扣上頂大帽子，可說是行動流多於意識流。

我們佩服盧國沾的，卻是他的洞察力，而非單純是多端的想像。《陪你一起不是我》（張德蘭主唱）沒有一個動作是經過修辭技巧潤飾而顯出其中魅力的，「隨便說說」、「說天說地」等句所以可觀，是得力於其中表現的女性酸溜溜而真切的心理。

無論分析和創作，林式作品都會較易著手：著力處顯而易見，章法有規可循。盧式歌詞則有反璞歸真之勢，論其情歌則可能變成愛情問題分析，談哲理歌詞又會演化為哲學論文，只因盧國沾已不再依戀於匠氣迫人的階段，昇華到真樸的境界。

讀者若看過本書的第二章中的「手與眼」及「多挖型與深挖型」兩節，再讀本節，應感到實例就在眼前。

六・十五　矛盾張力

國內學者劉永濟曾寫過一篇《略談詞家抒情的幾種方法》，當中說及的方法計有：

（一）辭越質樸情越真實

（二）辭越說盡情越無窮

（三）辭越無關情越難堪

（四）辭越從容情越迫切

（五）辭雖曠達情實抑鬱

（六）辭雖含蓄情卻分明

林振強也頗能領略其中奧妙，不時運用這等方法來使所寫的情歌顯得情深。以下是一些實例：

＊ 即使口中低呼不愛你，你應知我說謊……明知此刻我應推開你，明知此刻我應退避，卻盼你的擁抱延續、延續、延續、延續、延續至死！內心高呼再親親我吧！內心高呼再擁抱我吧！而偏偏狠狠迫嘴巴講假話！（《忍痛說謊》，甄妮主唱）

* 如何疲勞仍苦苦高聲說謊，揚言日後定輕輕把你淡忘，無言話別惟合起兩眼掩飾傷心的眼光。（《去吧！》，陳慧嫻主唱）

* 我要獨立和前望！放棄日夜回頭望！可惜只懂得去講！Baby，可否聽到心中說謊？……其實我驚惶，因你別離！其實已瘋狂，因你別離！無奈要隱藏！隱藏！輕鬆的講「你好嘛？」閉目藏悲。（《因你別離》，林志美主唱）

* 她已走，現我只可展笑口，扮個假快樂小丑，大笑她終讓我自由。（《面譜》，羅文主唱）

* 假使今天蕩在醉中一再叫著你，應該知我是胡亂說話！假使今天蕩在醉中高叫掛念你，不必多管，因為傻瓜在練習廢話。（《酒場》，葉振棠主唱）

* 夜店此際播著那首《絕對空虛》，真的可笑，想不到世上竟有傻人情願為了舊日舊愛心傷透！我再斟多一杯，恭喜我身心有超能，像廢堆的身，負重傷的心，竟有力活著至今，我的愛人，來吧與我乾杯！可惜身邊，只有寂靜佈於空凳。（《繼續空虛》，蔡楓華主唱）

* 信，投入信封兒，明天，把它寄給我，美麗詩句，當我收到，當收到你的愛意。（《給自己的信》，陳慧麗主唱）

* 說半句動聽話，讓我記下來吧，編織小謊話，代替說別離話，即使不可再有結果，可否講一聲只愛戀我。（《說句動聽話》，夏韶聲主唱）

從以上連串例子可知，林振強常常用「說謊」、「隱藏」的動作來顯示矛盾張力，而明是愛時說不愛，明是傷心偏裝作開心這一類情景，任何時候都很富戲劇性張力的，令欣賞者動容的。

六‧十六 《血肉來擋武士刀》

從林振強寫的許多詞作如《外星人報告書》、《青色小怪人》、《爆裂電話》等，都感到他是個和平主義者，不過，在一九八二年，因日本文部省篡改歷史教科書而引起過許多香港人的憤怒，既醞釀罷買日貨，又有「九一八」紀念集會，林振強亦有感寫下了一首歌詞：

《血肉來擋武士刀》（葉振棠主唱）

當年在那寒風中，馬嘶，馬亂縱，雲月也搖動，

沙塵共那長刀飛，散於鮮血之中。

當年在那黃沙中，有家變沒有，人逝也無洞，

小孩望見仍不懂，母親怎不變僵凍。

別要對我講，仇恨過後全無，

我一息尚存，悲憤未能掃，

在我國土，泥內百萬頭顱，

曾用血肉來擋武士刀，寒風中我仍彷見到。

當年在那寒風中，馬嘶，馬亂縱，雲月也搖動，

沙塵共那長刀飛，散於鮮血之中。

當年在那黃沙中，喪身既是痛，留下也難受，

江河在那長刀中，染得皆是紅又紅。

別要對我講，仇恨過後全無，

我一息尚存，悲憤未能掃，

在我國土，泥內百萬頭顱，

曾用血肉來擋武士刀，寒風中我仍仿見到。

別要對我講，仇恨過後全無，

我一息尚存，悲憤未能掃，

在我國土，泥內百萬頭顱，

仍在血淚泥中插著利刀，提出無聲控訴！

對比起同期的《勇敢的中國人》(汪明荃主唱) 和《我是中國人》(張明敏主唱)，林振強這首歌詞就份外顯得深情，記得後來盧國沾亦曾在專欄上寫道：《血肉來擋武士刀》的詞意勝過《松花江上》。

事實上，林振強這首詞寫得十分沉著，只是平實地展現幾個側鏡，就已把日寇的殘暴獸行勾勒出來，讓我們勾起苦難的回憶。在這感情基礎上，到副歌才滲進點點控訴，但基本上仍是沉鬱的，並沒有裝腔作勢的呼口號舉拳頭。

林振強以這詞告訴我們：寫實而帶控訴的詞竟可以這樣寫！

六 · 十七 《每一個晚上》

有位小兄弟撰文評論盧國沾的歌詞，其中部分內容牽涉到林振強的作品：「……用動詞力求違反其常用習慣，像《零時十分》的『迷途夜雨靜吻路人』這句，落入庸手便不免淪落到『雨打風吹』、『微風細雨』的地步……。」筆者十分同意小兄弟這點高見。

當今各派填詞名家中，無可否認，以林振強的想像力最豐富，有如天馬行空。儘管有人罵他造句「語不驚人死不休」，罵他的歌詞只「呈現淒美的畫面，而缺乏閃爍深邃的哲思」，但我們不容忽視，林派作品，多擺脫前人窠臼，別樹一幟（行貨和意

識鬻商榷的不算在內）。事實上，此間不少名家，以為躋身「三角碼頭」一隅後，便可以不思進取，固步自封。甚至，有人仍死抱「鴛鴦蝴蝶派」的靈位，視為金科玉律，以致其歌詞膚淺老套，陳陳相因，寫十首與寫一首並無分別。

讀者或會問：「然則，林振強的歌詞，是否只具『標奇立異』的包裝，而沒有令人玩味的內涵？」我覺得，不能「一竹篙打一船人」，像《每一個晚上》，可證明林振強一樣有敏銳的「洞察力」。

《每一個晚上》這類「離別傷感」之題材，歷來大大話話有數千首，老生常談之極。記得有位樂評前輩這樣說：「以新題材入詞不難。若人家寫過千百遍之題材，你同樣拿來寫而能跳出濫調陳腔的框框，才是難上難。」林振強勝在不拾人牙慧，我們怎樣也找不到「依依不捨」、「離愁別緒」、「眼淚默默流」、「驪歌高唱」、「心頭悵惘」、「舉杯祝福」之類的「傳統功架」充塞歌詞中。

劈頭四句，已煥然一新。朋友離別在即，想要看清楚對方之容貌，為怕日後見面無多，此時無聲勝有聲。此情此景，也許人人感受過，但未必察覺得到，察覺得到又未必知如何把這感覺寫出來。

林振強的歌詞，有時輕佻到嚇你一跳，有時嚴肅如《每一個晚上》般的感性。「一天我不忘掉您」，人人會講，但前面添一筆「一天風在飛」，語氣隨之加重。又如「在漫長漫長路上，你我未重遇那天，今天的目光天天我會想千趟」和「寂寞時俗時，若你要熱誠目光，只需輕輕把我去想一趟」，作者天天把友人的「目光」想「千趟」，卻只要求友人偶爾懷念自己「一趟」便滿足了。「輕輕」兩字，如畫龍點睛。離天各一方，作者仍深切記掛朋友，換了填詞後輩操刀，必不假思索「掛念」又「憶記」一番，這不算高招！看看林振強怎樣寫法：「你共我縱使分兩岸，此心也永跟你共注遠遠那方」。寥寥數語，把這份友情寫得很真。

同時，副歌的：「每一個晚上，我將會遠望，無涯星海，點點星光，求萬里星際燃點你路，叮囑風聲代呼喚你千趟」，又豈止一幅「沙龍作品」這樣簡單哩！

這是樂評人沾雨江在《信報》（見報日期不詳）上寫的一篇文字，明顯是看了林夕的詞評有感而發的。

六‧十八　層層疊加的《追憶》

也許是性格所限，林振強其實是不大擅寫深情的作品，他的作品中堪稱深情的說來寥寥，而且以他早年所寫的比較突出和成功，之後所寫的，便常常重複自己或是沒能力超越自己。

《追憶》就是他早年寫得很成功的深情之作，頗值得仔細玩味。

《追憶》（林子祥作曲兼主唱）

童年在那泥路裡伸頸看一對耍把戲藝人，

搖動木偶令到他打筋斗，使我開心拍著手，

然而待戲班離去之後，我問為何木偶不留低一絲足印，

為何為何曾共我一起的，像時日總未逗留。

從前在那炎夏裡的暑假，跟我爸爸笑著行，

沿途談談我的打算，首次跟他喝啖酒，

然而自他離去後，我問為何夏變得如冬一般灰暗，

為何為何曾共我一起的，像時日總未逗留。

從前共你，朦朧夜裡，躺於星塵背後，

難明白你，為何別去，留下空空的一個地球。

徘徊悠悠長路裡，今天我始終知道要獨行，

閒來回頭回望去，追憶去，邊笑邊哭喝啖酒，

然而就算哭，仍暗私下慶幸，時日在我心留低許多足印，

從前從前曾共我一起的，現在仍在心內逗留。

從前曾燃亮我的心，始終一生在心內逗留。

同是深情歌詞，林振強的這類作品比起「深挖型」詞人的，其心湖是較平靜的，不同於後一類詞人如盧國沾、潘源良等的心湖激盪。不過，林振強的歌詞也很少寫得如《追憶》般的含蓄隱晦，以致一般人常常只看到這詞的主旨就是追憶亡父。朱耀偉在其《香港流行歌詞研究》中談到這首作品，也僅是說：「其實《追憶》所寫的是對歲月流逝的感嘆，而未必是專寫父子情」。

只要仔細推敲一下詞意，我們便可發覺，歌詞首先追憶童年的快樂時光，然後是追憶與父親的暢談情景，然後是追憶自己的已逝的愛人（當然也可理解為亡妻），然後明白以後的人生畢竟要獨行。人們所以看不出歌詞中還有追憶已逝的愛人，是因為短短的副歌歌詞：「從前共你，朦朧夜裡，躺於星塵背後，難明白你，為何別去，留下空空的一個地球！」完全省略交代當中的「你」是誰。但這副歌所寫的情境，套在愛侶上比較貼切，套在父子情中卻不大合適。何況，林振強的「處男作」《眉頭不再猛皺》曾這樣寫：「我記得呢個地球，最初只有石頭，冷冷清清，像雪山，鋪滿一片石油。至到你現身，偷取我心，眉頭今天不再猛皺……」，這可作為「留下空空的一個地球」的最好注腳。

《追憶》中的三層追憶，獨立來看都頗能感受其中的深情，這當中是因為詞人選取了看似平凡卻足以動人的生活小節，而且總以詰問的語氣收結該段回憶，使張力加強，再者，這三層追憶，也可以說是以樂景寫哀，即以昔日的歡樂情景對照當下的孤苦。然後，這三層追憶層層疊加，到最後是成了難以負荷的感傷，我們彷彿見到一個孤獨的寂寞的中老年人踽踽獨行、歌泣無端。不過，林振強最後以理智來淡化這沉重的哀愁：「然而就算哭，仍暗私下慶幸……」也就是說，時間和人物都流逝了，但慶幸許多珍貴生活片段還常留在腦海，可供人不時追憶，總勝過甚麼也沒有，這想法使詞的基調始終哀而不傷，也就是前文說的心湖仍是平靜的。

林振強有時喜用伏筆或呼應，如《零時十分》中的香檳先凍後暖，而這詞中先有「首次跟他喝啖酒」，後來又有「邊笑邊哭喝啖酒」，這樣的前後映照，常使感懷分量加重。這種技法很好用，但初學填詞者卻未必懂得運用。

六‧十九 《紅日我愛你》

《紅日我愛你》（林子祥主唱）

你熱情，真熱情，戎未停，癡戀你，

你面形，雖巨形，戎未停，想 mit 你。

紅日戎愛你，因你喜歡靠近戎，

無論這個戎，生性聰敏或傻，

你都親戎，懶得管戎爛衫穿了又補過！

逢食西瓜，你的溫暖總迫戎食多個！

紅日戎愛你，因你准戎做戎，

從未怪責，不愛假笑的我，

你的光線，經不因我樣子古怪避開我！

潛入水底，你的火熨眼波都會射黑我！

我一出街，你便像把戀火，擁抱我並燃亮我，

我不出街，你亦射穿窗簾，奔向我，願陪著我。

筆者每次重賞這首歌，就總會想到，要是以「詠紅日」為題目，讓盧國沾、黃霑、潘源良、林夕等各寫一首，他們都未必能寫得出像《紅日我愛你》這樣幽默而可愛的篇章來。黃偉文也許寫得較接近，但黃偉文的幽默感看來不及林振強！

把客觀事物賦予生命，幾乎任何寫詞人都懂得，但林振強遠不止此，他寫的太陽很有性格，大方而富有人情味，淘氣而調皮，更不會嫌貧重富，以貌取人，簡直是理想人格的化身！

六·二十 《假假地》

《假假地》（夏韶聲主唱）

生活於呢個香港地，日日有戲睇唔使買飛，

因為我同你都畫咗大花面，一起身就會開始做戲！

（我哋假，盡力假假地）

大家見到面，都會笑睞睞，

你話第日飲茶，我話第日搵你，

就算篤背脊，都等掉轉面先，

因為斯文人，點會篤口篤鼻！

（荻哋假，盡力假假地）

一號面具純情客氣，二號面具偉大正氣，

三號面具故作神秘，四號面具誠懇謙卑，

五六七八九十號，各有演技，不同場合做不同嘅戲，

如果面具唔夠用，就要即刻趕製，

因爲假假地，都要保護自己，

只有白癡先至費事戴面具，因爲佢哋唔明呢啲深奧道理。

於是你戴荻戴人人戴，戴到夜半照鏡唔知邊個係自己！

（荻哋假，盡力假假地）

生活於呢個香港地，日日有戲睇唔使買飛，

因爲荻同你都畫咗大花面，一起身就會開始做戲！

今晚對住鏡，本來沾沾自喜，

點知望望吓忽然悶悶地，

忽然想話登番篇尋人廣告，想話搵番究竟邊個係自己！

（荻哋假，盡力假假地）

這首《假假地》，以西方流行音樂的觀念視之，就是 Rap Talk 類型的作品。但在傳統中國人眼裏，這歌無非是「數白欖」。

《假假地》當然不是第一首粵語的 Rap Talk，因爲之前亦有歌手作嘗試，如羅文的《激光中》，就在歌的中段加入 Rap Talk 的段落。其實，早於《假假地》誕生的十年前，也就是一九七六年的時候，就已經有粵語 Rap Talk 的蹤影，那是來自「無線」武俠電視劇《書劍恩仇錄》的插曲《事事未滿足》（盧國沾詞），不過，也只是在歌的中段加入，而且注明是「白欖」：

所謂人心不足蛇吞象，做咗神仙未必滿足，

只怕天梯依然未搭起，牛頭馬面嚟將你捉，

落到地獄就想做閻王，做咗閻王又怕孤獨，

問君何所欲，問君幾時先至滿足？

是「白欖」也好，是 Rap Talk 也好，甚至是 Hip Hop 也好，這種歌謠的好處是擺脫了音樂旋律的束縛，可以很自由地數說吟唱所見所感。《假假地》則可說是八十年代粵語 Rap Talk 的重要代表作，當時社會上對此歌的反響亦不小，至少不少報紙專欄都談及這首《假假地》。

其後，我們自然是有軟硬天師、ＬＭＦ……

六·二十一 《加爾各答的天使》

《加爾各答的天使——德蘭修女》（鄭秀文主唱）

大地上那遠處有個修女，她穿梭臭又髒的廢墟，

地上病痛者也抱進手裡，不捨棄，那天她不過廿歲。

大地上那遠處有個修女，與那四季踏遍坑洞舊渠，

把被這世界盡忘，餓與被棄者，都看顧，縱使艱辛不會後退。

日復日也是這般，她不變，教最暗灰處也有光線，

每見快要逝世者，她心碎，但也照顧到最後那天。

含淚說著（仍自勉勵），愛要愛到痛心！方可真正把身心都奉獻。

不惜一切交出，方堪稱愛！真愛絕對是無條件。

如若要奉獻，要獻到痛心，當真心愛，傷心不可避免。

不惜一切交出，方堪稱愛！真愛絕對是全無底線，永沒變。

大地上那遠處有個修女，與那四季踏遍天邊海角，

不論碰上了是誰，若有疾有需，都看顧，這天她不只八十歲。

日復日也是這般，她不變，教最暗灰處也有光線，

每見快要逝世者，她心碎，但也照顧到最後那天。

含淚說著（仍自勉勵），愛要愛到痛心！方可真正把身心都奉獻。

不惜一切交出，方堪稱愛！真愛絕對是無條件。

如若要奉獻，要獻到痛心，當真心愛，傷心不可避免。

不惜一切交出，方堪稱愛！真愛絕對是全無底線，永沒變。

我再次望她照片，看見萬千豪情的風采！

德蘭修女這個名字，當然可說是響噹噹的，很少人會沒聽過的。然而要是再問：她實際上做過些甚麼好人好事？卻又很少人會答得上一兩件。

撇開這些不說，要為德蘭修女寫一首「頌歌」，實在也是非常艱難的，艱難的地方是在香港人這種慣看嘩眾煽情的、踢爆式的文章的族群眼中，她的事蹟是這樣平淡乏味沉悶沒趣，可以怎樣寫？

偉大的事情未必都是轟轟烈烈的，有時，長年累月執著堅持去做同一件自覺值得做的事情，往往就已經非常偉大。正如有些傳統女人每天幹家務相夫教子，其實也是偉大的！

林振強敢於選擇這個題材，其勇氣不小，但要描繪德蘭修女，他的奇思看來也變得無用武之地。結果他選擇在「執著」、「堅持」上著墨，以此凸顯她的偉大。她是在平凡中見出偉大的情操、精神，詞人也只好還其平凡的一面：「穿梭又臭又髒的廢墟……踏遍坑洞舊渠」，只是偶爾流瀉一些浪漫想像：「教最暗灰處也有光線」，詞人甚至不避說理的直寫：「真愛絕對是無條件……」看來是認為沒甚麼寫法比直接點出更好！

筆者覺得，林振強這首歌詞，不算頂好。如果是你，你會怎樣來頌寫德蘭修女？

六‧二十二 《開路先鋒》

最後想向讀者介紹的林振強詞作，歌名是《開路先鋒》。在填詞界中，林振強其實也正是一員開路先鋒，他的那種筆法與風格，在他以前的粵語流行曲可說是完全陌生的，但經他天才般開拓出這種寫法後，接踵而來者眾。

他替林子祥寫的《開路先鋒》，姑勿論意念是來自林子祥還是林振強自己，都是充滿誠意的，也是難能可貴的。因為，這首詞是以歌來詠唱本地流行樂壇在六十年代的一頁歷史：

《開路先鋒》（林子祥主唱）

在那遠處有個Teddy Robin，令節拍跳躍玩結他跳舞，

動作怪怪自創了舞步，共四個Playboy在唱Rock n' Roll!

他們不會計較冇貴價音響，yeh，

跳高擊掌，眼裡發亮，為你唱心裡爆炸節拍找到方向。

那個季節我也有在場，今天新的聲音新模樣，

但心中央，永遠見他高唱，仍在搖擺高唱。

在那遠處有個 Anders Nelsson，十六歲半便作曲跳舞，

共數老友創了 Kontinentals，令少女也愛上了 Rock n' Roll!

在那遠處有個 Michael and the Mystics，

D' Topnotes，Teresa Carpio，the Lotus，陳欣健，

Joe Junior and Danny Diaz 在唱 Rock n' Roll!

這首《開路先鋒》於一九八六年灌唱，是年，乃是「樂隊潮流」興起的一年，林子祥和林振強作為六七十年代樂隊潮中走過來的先輩，炮製出這樣的一首《開路先鋒》，是很自然的事。而這歌也讓我想起林子祥早年曾唱過的《澤田研二》、《世運在莫斯科》、《古都羅馬》等。

倒不知日後會否有一首描述填詞界的《開路先鋒》？

潘源良之什

七‧一　少年時不熱中寫作

「我基本上是個很喜歡跑步、運動的人，看不出吧？如果從前可以選擇的話，我也希望當運動員。（在另一個訪問中，潘源良說在小時候曾立志當足球員，但父親不允許。）」潘源良的樣子確實像文人多於運動健將，可是他的文章雖很受老師欣賞，但他自己卻不十分熱中寫作。運動對他的吸引力大得多。

……上課時老坐不定，又愛說話，然而，老師多不會罰他，因喜歡他夠「醒目」。「我不大愛『咪書』，但成績又過得去。年紀很小時我已經不喜歡跟足課程要求來唸書，反會自行找些自己喜歡的書來看。」

……「如果我有後代的話，我覺得他在十一歲以前只需學習音樂、運動和語言便夠了，這已令他未來有很多選擇，毋須在學校花時間輸入很多不必要的『垃圾』。」

——摘自《明報》校園版「名人說母校」欄，一九九四年一月二十四日。

七・二　濁世暖流清

潘源良自小居住於通菜街，多年來「大本營」都離不開旺角，生活也就離不開大眾文化，那時候他常聽許冠傑、溫拿、鄭少秋的歌，喜歡經常走到麗宮戲院看電影，只為戲票很廉宜，他視這是「福利」。

他在李求恩中學唸中學，到中四、中五時也曾參加填詞比賽。其後，他進了香港中文大學，初時修讀歷史，不久轉了去新聞系，讀大學期間，一直有兼職，先後做過售貨員、在「無線」、「麗的」、「港台」分別任職過新聞組、翻譯員（翻譯電訊、人造衛星消息等）和助導、當過「商台」節目「突破時刻」的主持。

一九八一年中文大學畢業後，在麗的電視戲劇組當助理編導，未夠一個月高層遭澳洲人入主，百多人被「炒」，幸榜上無名，於是繼續苦幹，歷任《大俠霍元甲》、《陳真》、《馬永貞》等武俠劇的場務，化妝服裝一腳踢，辛苦得要命，惟在短短四個月，於趕拍中被迫高速吸收知識，偷師不少。

由於受不了非人式的生活，潘源良轉到「港台」電視部做助理編導，這時期他開始編寫劇本，先是寫《香港香港》，然後是《溫馨集》，適逢《溫馨集》的主題曲急需找人填上歌詞，監製問他有否興趣試試，他一力承擔了。

《溫馨集》的主題曲《濁世暖流清》就成了他第一首獲歌星演繹的詞作。

七・三　兩首早期作品

筆者手頭上可見到的潘源良最早期作品，可遠至一九八二年，一首是替《突破》雜誌寫的：

《重歸蘇連托》（調寄意大利民歌《Torna a Surriento》）

曾共挽手豈怕崎嶇？曾共勉勵那懼興衰？

抹乾心中點點熱淚，再思家國莫顧慮。

清風也許不再吹，清心卻可得永許。

在這島上默然灌溉，把握知識與忍耐，

高聲唱出心裡新歌，不畏路障洗掉過錯，

奮起肩擔社會重任，勇於挑戰命運。

困境要突破，爲來生堅守志向，

黎明在即，且看旭日漸上！

另一首是入圍香港電台主辦的《一九八二年城市民歌公開創作比賽》的作品：

《望鄉》（調寄《尋找》）

霧裡的海鷗，飛返牠的家，

橋底的青蛙，熟睡斜影下，

獨我東奔西撲，要闖天下，

風霜走遍滿腳沙，念到爸媽，只想快歸家。

但兩手空空，自問難歸家。

歷過幾多困苦，有幾多譏罵，抑鬱悲憤憑誰話？

雨落下，眼中也有淚下，

午夜夢模糊，念我的家，

雪落下，我心也有淚下，

遠路白茫茫，何地是我家？

這首《望鄉》最後奪得該比賽的舊曲新詞組亞軍。

七‧四　漫畫藝術論

如第一章所引李笠翁所言：「說話不迂腐，十句之中定有一二句超脫；行文不板實，一篇之內但有一二段空靈，此即可以填詞之人也」。潘源良在未正式晉身填詞界前，曾投稿給《突破》雜誌，其後亦為該雜誌寫過一些稿件，筆者有幸得見其中兩篇，其一是刊於第九十一期的新詩《數字階級》，另一篇是第九十九期的議論文章《成人不宜 ?!》，這是該期特輯的討論主題「連環圖」的眾多討論文章之一。

看潘源良這議論連環圖的文章，亦可知他是「可以填詞之人也」。

《砂丘之女》中，男人給囚在沙谷中好久以後，偶然在包食物的報紙上，讀起裡面的漫畫，越讀越有趣，不禁笑起來。但「呵呵」地樂了一頓之後，隨即將報紙拋開，自裁解嘲地大呼：「無聊！」

以這樣的起筆來談連環圖文化的問題，實在很不一般。其後，他還把目光移向中國古代，這相信又是大出一般讀者意料之外的：

中國的漫畫又稱連環畫，在漢代已具雛形，當時有「孟母斷機」、「荊軻刺秦王」等畫像，都是成人藉圖像描繪的趣味，吸引兒童或文盲讀者，以達教化之功。所以說，傳統中國的漫畫觀，是一種長者教化卑輩的媒介。

現代人都愛看連環圖，但要說起自己國家的「連環圖史」，又有多少人說得出一點一滴，這裡又顯示出潘源良看問題會比一般人看得深和遠。至於以下的一段連環圖論，似乎亦可以嗅出潘源良對歌詞創作的取態：

連環圖必須有趣，已是不爭之論。但很多人（成年人）都未必能接受的論點是，連環圖其實是一種藝術。

連環圖糅合了圖像與簡潔的文字（通常是對白），以豐富的想像、巧妙的安排、

突出的性格以呈現人生中各種喜怒哀樂之境，其實是一種不折不扣的普及藝術。

每種藝術卻對受眾有所要求。古典音樂要求我們有舒坦平靜的心境；電影要求我們有敏銳的視聽觸覺與組織力；而連環圖則往往要求我們釋放被輕鎖的想像，投入赤子之心的世界。

愛讀連環圖的人通常都已過了「開放思想」這一關，……

七‧五　填詞原則

第一是千萬別寫壞那首旋律，當然，旋律會限制了歌詞的發揮，但人人也在限制下生存，如何將旋律的限制變為適合有許多種方法，做得好的話，曲調不怎麼動聽也可提升了歌曲的可聽性。

第二是配合歌曲的感覺填上有觀點的詞，才可引起聽者共鳴，沒有觀點的歌就是沒有感情。例如《也許》，懶洋洋之中又深情卻又含糊，含糊得來有焦點。

第三是好詞總有體系有風格，例如《天才與白癡》，歌詞雖重複卻不失其觀點及與音樂的配合，重複便成了詞的體系。情理不通有時候產生另一種意象也是風格，句子文法不通則不算，這是另一個問題。

<div align="right">——摘自一篇潘源良的訪問，載《青年週報》，一九八六年十月初。</div>

七‧六　三番詞話

在一九八七年的夏天，潘源良在《Music Bus》（Music Business Hong Kong）雜誌上發表了兩輯「三番詞話」，是學詞者最難得的秘笈，茲引錄如下，不過，其中有

幾條是整理過的，亦有一兩條刪去了，而前言亦沒有引錄，請讀者注意：

＊ 天才第一。毅力第二。再沒有第三樣了。

＊ 毅力是要跟自己搏鬥。不是要過唱片監製的關，不是要過紅歌星的關，也不

　是要過聽眾口味的關。要求最高的，只是自己。

＊ 不是情歌太多，是好的情歌太少。

　不是好的情歌太少，是領略這種歌的心靈更少。

＊ 曲與詞像一對戀人。填詞跟談戀愛沒有兩樣。

　──當然，不能勉強。

　──當中的樂趣與滋味，只有真正試過的人才自領略得到。

　──困難不在如何開始，而是如何繼續。

　──平淡也是好，激烈也是好，嚴肅也是好，調皮也是好，感動是存

　　在的證據吧。

＊ 有「言有盡而意無窮」，也有「意有盡而言無窮」。兩種都是好詞。

＊ 簡潔。簡潔。簡潔。

＊ 聚焦。要看得見，聽得明，感覺得到。朦朧美往往是懶惰的藉口。歌詞可以

　像飛機帶聽者到達朦朧的美地，但若連飛機也是一片朦朧，也便同時扼殺了

　真正的朦朧之美。

＊ 遍尋視野。最簡單的歌也應有作者在歌中流露的視野吧！

＊ 沒有佳句，難有佳篇。但只有佳句，卻潰不成篇，何其可惜！再可以改好一

　點吧……

＊ 商業跟藝術是可以結婚的。他們的孩子叫做「趣味」。

＊ 看一個人總看他的眼睛。音樂也有眼睛。

＊一般音樂的眼睛憑耳朵看到。好的音樂的眼睛憑心靈看到。

＊不是好聽衆，難作好詞人。歌詞的第一個聽衆是自己。寫詞是左手跟右手角

力。

讓「感動」成爲自然出現的結果，而非目的。

「感動」像個聖誕老人。我們努力預備一切，做足工夫等他到達。他若來了，

那是個了不起的聖誕。他若不來，聖誕還是不錯，工夫不算白做。請勿綁架

聖誕老人！

＊是歌詞中的甚麼元素叫人感動呢？古人説得好：深情與至誠。

兩樣在今天差不多要列入受保護罕有文物名單内的東西。

＊廣東歌真幸運，除了深情與至誠外，還有第三因素：曲與詞在音律上的吻

合。真是像戀人親吻一樣的「吻合」。哈！

＊作爲聽衆，我們大部分都不過是以下兩類：極易受感動或極難受感動。爲甚

麼？

＊了解自己因何受感動（或不受感動），然後可以審視歌詞的視野。

像撥開了霧，看見方向一樣。

＊堆砌起來，務要聽者感動的歌詞，注注如霧。

＊所有人世間最尊貴的，乃在於無可替換的刹那感動。（此語摘自芥川龍之介

的作品）

＊感動藏於情與理的和諧與衝突中。甚麼是情？甚麼是理？

七·七 關於《誰可相依》

下面的一篇是潘源良談《誰可相依》的創作經過的文章，曾在《詞匯》（見刊日期一九八六年一月）發表過。為了方便讀者，文末附有歌詞，以供參考：

我得承認，能有機會填寫林敏怡作曲，蘇芮主唱的歌是我的運氣，而對於幸運，我素來都是以小心翼翼的態度來面對的。

由於那是電影《龍的心》的主題曲，於是我和林敏怡先看了該片的片段，再按劇情借題發揮。我們都同意樂曲的旋律要夠激情和戲劇化，因為這一方面配合了電影的風格，也正好讓蘇芮發揮她獨特的唱腔。

幾天後，收到了林敏怡的簡譜和錄音帶，一聽便愛上了，於是放下一切，立刻動筆。

寫這首歌有幾個問題先要解決。第一、電影講兄弟情，但唱的是女歌手。若將手足之情寫得具體，歌手唱起來便一定像個第三者，不夠親切，也容易變成說教。相反，若寫得不具體，歌詞便容易流於空泛，密度不夠，流於乏味。

第二、若將歌曲的重點轉移到電影另一主題：關懷弱智者的感情上，歌詞便可能走上過分沉重的路。我個人一直相信，智與愚說來便難於界定。而且，弱智者需要我們的尊重，更甚於憐憫，在這點看來，其實智或愚卻是一樣的。

思考了上述的問題，我決定將主題扭轉，變成人人都可感受，而又適合蘇芮的個人感性發揮的範圍：情與理。

第一段具體地寫情，且不管是兄弟之情、男女之情、父女之情，還是朋友之情，我只要求聽來能感受到當中的深與真。

第二段情理的衝突出現，在於「偏偏沒法一起奮鬥」一句，發展為「相依可會永

久？」這挑起抉擇的一問。

第三段將情理衝突推到高峰，務求歌者所問的問題：「試問誰人能夠相依過一生，即使將前途統統犧牲也肯？」可隨著旋律的推展而震動人心。為了突出這問題，我將「生」與「肯」押韻，脫離了原來的韻部。

情是真情，但總不應擺脫理性。用「不通的心」而作別是合理的，也許悵然。所以回到主歌第二段時，「思念」、「人隨潮浪去」等語句是理所當然的發展。

第二次副歌將情理的戲劇衝突重複一次，然後（在此不得不讚林敏怡的曲，經過兩次副歌後，到音樂過門，我發覺音樂中的感情不斷膨脹，而第三次副歌唱出之後，竟更再升一層），隨著音樂的一浪接一浪，歌詞也推進至抉擇階段，於是有「昂然前去不必再傷心，遠或近原來亦不必追問，只要濃情同我相依過一生，孤單中仍然可找到你心，跟我極近」等句，作為最終情理上的體會和注腳。

以上就是我在寫《誰可相依》時所學到的功課。

《誰可相依》（蘇芮主唱）

童年時話過，一生到盡頭，也願意拖著你的手。

從來無後悔，不管笑或愁，也沒有考慮分開走。

情從幼開始滲透，已令我忘掉了自由，

偏偏沒法一起奮鬥，不通的心怎補救，相依可會永久？

濃情仍似海風永不休，再會時矛盾的苦楚偏要受。

試問誰人能夠相依過一生，即使將前途統統犧牲也肯？

求能明白我，光陰再逝流，我共你思念總不休。

人隨潮浪去，不可以逗留，這份愛一樣不肯走。

情從幼開始滲透，已令我忘掉了自由，

偏偏沒法一起奮鬥，不通的心怎補救，相依可會永久？

濃情仍似海風永不休，再會時矛盾的苦楚偏要受。

試問誰人能夠相依過一生，即使將前途統統犧牲也肯？

昂然前去不必再傷心，遠或近原來亦不必追問。

只要濃情陪我相依過一生，孤單中仍然可找到你心，跟我極近。

七・八 《空中樓閣》

《空中樓閣》（沈金鈴主唱）

旋轉於萬里黑暗中，承載起愉快與苦痛，

寒冷遍山青松，炎熱萬里嫣紅。

人間跟它比較是一瞬，人卻不斷狂妄行動。

誰了解地殼也心痛，在半空中孤單一角，

呆問月與星怎麼找不到這身傷痕，這樣深、這樣重、這樣痛？

誰了解地殼的苦衷，誰去管地殼這指控，

或有一天星空一角，傳頌在某天消失的一個破損星球：

有著天、有著海、有著愛。

那樣清、那樣俏、那樣美，

有著他、有著我、有著你。

這首《空中樓閣》，在《醉生夢——潘源良詞集》中，歌名改為《地球故事》。
歌詞的主題可以看出與反戰有關，當然亦可讓人想到環境污染問題。詞人最初把標題
擬作《空中樓閣》，大抵是暗示綠色及和平皆是實際上不可能存在的烏有之物，但可

能感到一般欣賞者未必能看出這個隱喻，故此只好棄用，改了一個較直接的題目：《地球故事》。

在第五章，我們已討論過兩首反戰詞作：《號角》和《小鎮》，如今潘源良這首同樣是以反戰為主題的《空中樓閣》，在構思上卻有很大的不同。《小鎮》是以小見大，《空中樓閣》卻是以意象的廣闊和深遠來表現同一主題。兩種手法都很高明，都很值得我們學習借鑑。

《空中樓閣》一開始便向讀者展現一個無垠的空間、瑰麗的圖景：「旋轉於萬里黑暗中⋯⋯」，接著便直接帶出反戰（反污染）的主題：在無邊而永恆的宇宙中，渺小的人類卻不斷狂妄行動。詞人在這裡刻意不去實際描寫人們如何狂妄，卻一筆跳開，擬人化地寫地殼在心痛，以此來讓欣賞者想像人類是怎樣的狂妄，這樣的寫法，是大開大闔式的，但也有「超載」的效果。

從技巧上說，詞人是運用了兩種對比，無邊而永恆的宇宙對比短命而渺小的人類；沒有人類居住的月與星沒有傷痕對比有人類居住而致滿身傷痕的地球，從這些對比中，益見人類是何等令宇宙和地球氣憤和痛恨的生物。所以，「心痛」、「這樣深、這樣重、這樣痛」等語詞雖然很抽象，但有了這兩重對比，奄奄一息的地球的形象還是生動非常的。

詞的後半部分把時空置放到將來之中，也等於把歌詞的時空推得更深遠，使感情變得更濃重：想像地球終於死了，失卻居處的人類也因此滅絕了，美麗的地球成了宇宙中的歷史傳說！想到此，誰人能心不為之一沉？

當年，筆者曾認為這首《空中樓閣》可推舉為中文歌曲裡反戰歌曲之冠，到今天看來，似乎也沒有別的中文反戰歌曲能與之匹敵。

七・九　《飛翔境界》

《飛翔境界》（甄妮主唱）

在無盡寧靜天邊，遠古太初之處有這個動人故事，

白雲是人類家鄉這廣闊空間裡，到處也未愁困住。

飛翔飛翔天空中，從不迷失方向，放眼看地球美事，

自由地浮在天空，每一秒都安靜，不管多少個寒暑！

是誰令沉重韁鎖，掛在每雙肩膊，暗暗叫翅膀脫落？

是誰令童稚的心裡失愛的知覺，叫世界漸成冷漠？

不能飛翔的空虛，藏於人的心裡，跌進這地球角落，

面前是無盡風沙，哪一處可安定，只好不歇地尋索！

經過千百載風霜，靠適應靠苦幹，世界已截然兩樣。

安穩飽暖的一生，卻使到每一個，永遠愛逗留現狀。

不能飛翔的空虛，從此忘記不理，卻愛上面前幻象。

但仍舊尋覓的心，卻總會找得著，飛天的古老傳說：

追求心靈的空間，如飛翔的境界，去看這世情意義，

在無盡寧靜天邊，去想愛想的事，心中的感覺像飛，

任由別人話我狂，也想要飛，我的這一生本來如此！

《飛翔境界》是潘源良另一首想像力深遠的作品，而詞中所描述的情景會讓筆者

聯想到《列子・黃帝篇》中描述及黃帝夢遊華胥國的情形：

華胥氏之國在弇州之西，台州之北，不知斯齊國幾千萬里，蓋非舟車足力之所及，神游而已。其國無師長，自然而已，其民無嗜欲，自然而已。不知樂生，不知惡死，故無夭殤；不知親己，不知疏物，故無愛憎；不失背逆，不知向順，故無利害；都無所愛惜，都無所畏忌。入水不溺，入火不熱……乘空如履實，寢虛若處床，雲霧不礙其視，雷霆不亂其聽，美惡不滑其心，山谷不躓其步，神行而已……

引文中最後數句，就跟《飛翔境界》中描寫的：「飛翔天空中，從不迷失方向，放眼看地球美事，自由地浮在天空，每一秒都安靜……」很相近。故此，潘源良在《飛翔境界》中所追求的思想境界，大有可能源於這《列子‧黃帝篇》的傳說故事。

這詞寫的是現代文明可哀的一面——人與人的關係變得疏離，人性也容易異化，失去愛心，失落理想。

潘源良寫過不少這類歌，但境界的闊大深遠，卻以這首《飛翔境界》為最。

七‧十　刀！

刀是兇器，除了在古裝武俠電影或電視劇的主題曲或插曲的歌詞中，可以堂而皇之地出現外，在以現代為背景的流行歌詞中，是絕少會出現的。這一來流行歌曲是愛情的世界，根本很難有讓刀出現的時候，再者，寫到刀就難免不涉及暴力或血腥，唱片公司恐怕承擔不起教壞青少年的責任。

不過，潘源良卻不止一次地在他的詞作中寫到刀，這方面，他似乎比黃偉文更勇敢。

初次見「刀」，是在他替夏韶聲填的《一人戰爭》中見到的：「當初一起擁有這胸襟，闖出新方向那懼怕苦困……怎知漆黑當中你竟灰心，無言潛逃，留下我獨浮

沉……不怕獨個作戰面對黑暗，身邊聲音譏笑我天真，轉身見是你再度向我走近，張開的手擁我進衣襟，恍似舊戰友再會快慰不禁，怎知手中刀要刺我的心，茫然抬頭難辨你是何人！」情節是教人驚悸的，而刀子的出現亦是故事發展至最高潮處，它委實使人怵目驚心。這「刀」非常鮮明地讓我們感覺到世途有時是如此險惡。

第二次見「刀」，是在他替林憶蓮填的《決絕》中見到的：「你既決定離別，聲聲解釋猶如刀切」，這一次並未帶來驚悸，也許詞人亦不想有此效果，只是輕輕點染出心痛得如被刀切，且情緒的渲染得力於「切」的字音多於「刀」的意象。

第三次見「刀」，是在他替陳潔靈填的《赤紅的擁抱》中見到的：「冰天雪地某處，流傳這故事，記載了某一次大戰，被毀的這段情。從小相聚的愛侶，逃亡中被捕，茫茫然負上罪狀，而被判遠囚各一方。離去的當天……各上各的火車，車反方向地開出，人仍憑窗對望，再撲向窗邊拉緊對方的手臂，再高呼這一雙手只擁抱你，世界有再多力量也永遠帶不走你，憑雙手再緊抱，不管車速幾千里……一雙手總不放開，最後被長官揮刀砍斷，跌進雪花之中。而這一雙手，當天失去了，這闋詩歌，卻會唱億萬萬年，流傳永永遠遠，如當初他所說，不管分開幾千里，世界有天必因這雙手得知誰人永遠愛你。」這是一首血淋淋的情歌，每看到或聽到「被長官揮刀砍斷」這一句，總有別開頭不忍看（聽）的無意識動作。然而，不勇於出此「刀」，就難以控訴戰爭的殘酷，也難以使故事中的愛情成為不朽傳說──偉大的愛情是不畏死也不懼任何威嚇的。

潘源良的詞作太多了，也許還有別的作品也曾出「刀子」，但單從上面兩次出「刀」，足見他寫詞是可以敢於用極端的意象的，但卻絕不會為了極端而極端，總是因為要表現的題材確有此需要，就去用了。

對待諸如「刀」這類會隨時傷及詞作的「生命」的危險物品，但願我們能像潘源

良那樣既不迴避使用又能妥善安排。

七‧十一　副詞高手

《最愛是誰》（林子祥主唱）

在世間尋覓愛侶，尋獲了但求共聚，

然而共處半生都過去，我偏偏又後悔。

別了她原為了妳，留住愛亦留住罪，

誰料伴你的心今已碎，卻有她在夢裡。

為何離別了，卻願再相隨？為何能共對，又平淡似水？

問如何下去？為何猜不對？何謂愛？其實最愛只有誰？

任每天如霧過去，沉默裡任寒風吹，

誰人是我一生中最愛，答案可是絕對？

為何離別了，卻願再相隨？為何能共對，又平淡似水？

問如何下去？為何猜不對？何謂愛？其實最愛只有誰？

何謂愛？誰讓我找到愛的證據？

《曾經》（林子祥主唱）

曾經相識，曾經相愛，曾經相信，曾也傷害，

曾經掙扎，求置身於網外；曾經分手，曾經感慨。

時日似風掠去一切，唯留下愛，殘忍也美麗。

怎麼開始，怎麼終結，何必追究？覓煩惱強忍受，

何必追究？唯有真心接受，曾經廝守，曾經擁有。

何必追究？唯有真心接受，曾經廝守，曾經足夠。

《也許當時年紀少》（林姍姍主唱）

也許當時我們年紀少，

也許因逃避人前嘲笑，

也許統統都錯了。

其實愛情是太少，

其實一直我仍然心癢，

其實依然願重頭一試，

其實不死的愛意。

唯願你能盡快知，

唯願再和你天天都一起，

唯願今次盡情再不顧忌，

唯願跟你闖的天與地，踏每一步。

懷著趣味，

懷著熱情道出此心聲，

懷著希冀望能再相認，

懷著一個不改的決定，在我心裡面。

唯獨這段情，

唯獨你絕對明瞭此心，

唯獨你留下難忘的吻，

唯獨你始終對襯。

唯願再尋夢更新，

唯願再和你天天都一起，

唯願今次盡情再不顧忌，

唯願跟你闖的天與地，踏每一步。

懷著趣味，

懷著熱情道出此心聲，

懷著希冀望能再相認。

如本書第二章第十六節所說：「幾乎許多成功的粵語流行歌詞的作品，皆在於成功地使用了副詞和疑問詞。」本節把潘源良的三首作品放在一起來談，也因為這三首作品都是使用副詞和疑問詞的好例證。

前兩首作品，都是電影《最愛》的主題曲，當中又以《最愛是誰》最著名。就看看《最愛是誰》，「但求」、「然而」、「偏偏又」、「原」、「誰料」、「卻有」、「為何」、「其實」、「誰」、「何謂」等都是副詞和疑問詞，可見這歌詞中使用副詞和疑問詞的頻繁。成功用一個副詞便使一句說話變成至少兩句說話，成功用一個詰問句就使感慨的力量加大幾成，以此層層累積，便成一首深深打動人的作品。

《最愛是誰》完全是個人的獨白，又或可稱為戲劇性的獨白，它甚麼景物都不靠，就只是讓詞中主角嘀嘀咕咕著，呆呆地問著，可是那份深情就在這字句間透射出來。筆者常說這是「空手入白刃」！

《曾經》和《也許當時年紀少》亦有同樣的妙處。只是，由於角色關係較簡單，所形成的矛盾張力便沒有《最愛是誰》的厲害。

七‧十二 《風雨故人來》

《風雨故人來》（林子祥主唱）

這一串毛毛雨，勾起了從前事，

那天傘下和你一身灑滿相思，

然後你留下我，出嫁走到這地，

然後這十年我飄泊風中一路懷念你。

今天不知不覺找到此小城外，

無言地望著手中的信給灑濕在雨中，

知你並未能忘掉我，但要怎去從頭做過，

找到你的家，車裡呆著坐未能敲門是我。

凝望這門外雨，恍似分隔兩岸，

誰料這道門輕輕打開你竟在門後看。

一刻緊緊擁吻心裡不再疑問，

誰能料熱烈的相擁過後，你竟又轉身。

雖說是未能忘掉我，但怕一錯回頭又錯，

收起這記憶，總算甜蜜過，不再想留住我，

只好再登車奔向長夜裡，讓微雨陪伴我。

以歌詞說故事，或者說是以歌詞敘說「小小說」，在粵語流行曲詞創作來說是艱難的，難在字音限制非常大也。但實際上仍不時有詞人嘗試，早年的詞人湯正川更是十分喜歡以歌詞說故事。

潘源良偶然也以歌詞說故事，而這首《風雨故人來》肯定是他這方面的代表作

之一。

　　為了使故事有氣氛，通篇貫徹著「雨」的意象，讓人想到愁與苦。而故事的發展頗多波瀾、頓挫。當描述到「未能敲門是我」，詞中主角已由帶著希望變得徬徨，「誰料這道門輕輕打開你竟在門後看」，真是峰迴路轉。其實，這幾句既是交代情節，也同時隱伏不少感情上波瀾，足供欣賞者細細玩味。

　　「緊緊擁抱」後又一次的頓挫：「你竟又轉身，雖說是未能忘掉我，但怕一錯回頭又錯……」又激起另一回感情波瀾。最後，詞人只是淡淡交代「只好再登車……」卻已是餘韻無窮，從景中透出無限悲苦唏噓。

七‧十三　《牆》

　　幾乎所有專業寫詞人都試過整首詞作被退回頭的，退貨的原因當然不盡相同，但這正好向準備投身「詞壇」的朋友說明：要承受得起作品被退回來的挫折。

　　不獲採用的作品不等於是劣詞。潘源良有一首不獲採用的作品只因為詞的意緒跟曲子的情調不大吻合，須重新構思一個版本。然而，那首不獲採用的歌詞，絕對是好詞：

《牆》
寒風下一塊牆，曾經劃出希望，
在行行段段字字句句中，兹未忘。

如今另一塊牆，攔開外邊景象，
在模模糊糊靜靜悄悄中，滲著夜寒！

外面又在低聲講：睡吧！莫望到天光，

舊事再不要存著寄望，現實已粉碎理想！

寂寂寞寞的聲響，默默地又再醞釀，

像在說不要忘掉盼望，夜盡會找到曙光！

民主是否渺茫？平等是否奢望！

任層層叠叠外外裡裡都隔著牆。

嚴冬是否太長？明天是否一樣？

或年年月月日日晚晚中，各自淡忘？

　　這詞的標題是《牆》，寫的是對當年魏京生下獄的感想。是為達明一派某首歌曲而填的，由於黃耀明覺得詞寫得頗沉重，與曲情不符，潘源良另寫了一個完全不同的版本，黃耀明才最終收貨，也就是現在我們可以在「達明」的唱片上聽到的《四季交易會》。

七·十四 《今天應該很高興》

《今天應該很高興》（達明一派主唱）

鬧市這天，燈影串串，

報章說，今天的姿采媲美當天。

用了數天，反覆百遍，

我將心聲附加祝福，信箋寫滿……

偉業獨自在美洲，很多新打算，

瑪莉現活在澳洲，天天溫暖。

望望照片，追憶寸寸，

某一個熱鬧聖誕夜，重現目前……

永達共大陳唱詩，歌聲多醉甜，

秀麗伴在樂敏肩，溫馨的臉……

多麼多麼的高興，多麼多麼的溫暖，快樂人共並肩！

今天應該很高興，今天應該很溫暖，只要願幻想彼此仍在面前！

我獨自望舊照片，追憶記注年，

我默默地又再寫，訪彿相見……

《今天應該很高興》，是明明不高興，偏說高興，而「應該」這個副詞正好擔當使詞意變得豐繁的魔術師——今天是值得高興的日子，但我並未感到高興……

這詞是「樂景寫哀」的傑出範例！聖誕前夕，滿城燈火輝煌，一片歡騰，跟許多年前的聖誕節的快樂氣氛似乎不遑多讓，但詞中之主角就是沒法開懷，因為他的親人、友好不少都已移居他國，再沒法一起共渡歡樂的時光，而一年一度的佳節只會令他觸景傷情。

歌詞的深層背景自然是在一九九七年之前，數以萬計的香港人，當中多是中產階級，出於對前景不明朗的憂慮，紛紛移居別的國家，從東南亞到澳洲到歐美到南美，這樣的景象委實教人無奈。所以，每一個仍然留在香港的人，他都總有一些親人、朋友、同事、同學是已移居他國的（筆者亦不例外啊），《今天應該很高興》這歌總能觸動我們對這方面的感懷。由此亦足見詞人對現實的預見能力和洞察力，寫出這個特

定時代的特徵。

七·十五 《十個救火的少年》

《十個救火的少年》（達明一派主唱）

在某午夜火警鐘聲響遍，

城裡志願灌救部隊發現，集合在橋邊。

十個決定去救火的少年，

其中一位想起他少鍛鍊，實在是危險，報了名便算。

另有別個勇敢的成員，

為了要共愛侶一起更甜，靜悄靜悄，便決定轉身竄。

又有為了母親的勸勉，

在這社會最怕走得太前，罷了罷了，便歸家往後轉。

十個決定去救火的少年，

來到這段落，只得七勇士，集合在橋邊。

為了決定去救火的主見，

其中三位竟終於反了臉，謾罵著離開，這生不願見。

尚有共四個穩健成員，

又有個願說卻不肯向前，在理論裡，沒法滅火跟煙。

被撇下這三位成員，

沒法令這猛火不再燃，瞬息之間，莽身於這巨變。

在這夜猛火像燎原，

大衆議論到這三位少年，就似在怨，用處沒有一點。

在這夜猛火像燎原，

大衆議論到這三位少年，亂説亂説，越説只有越遠。

十減一得九，九減一得八，八減一得七，七減一得六……

這首作品可説是粵語流行歌詞的經典，它以一個寓言故事的形式來抒寫有關一九八九年四月至六月間發生在北京的學生運動的感想，由於是象徵性的虛寫，虛能藏實，讓欣賞者可聯想的空間便廣闊得多。而這亦是詞人構思的高明之處。

不過，《十個救火的少年》原來亦曾由潘源良填寫過一個情歌的版本的，只是與音樂不大配合，再次填寫卻寫成了《十個救火的少年》這個出類拔萃的作品。

筆者覺得，這《十個救火的少年》亦勾畫出中國人一些要不得的民族性。如「在這個社會最怕走得太前……」這一小段就正是孫隆基在其著作中強烈指摘過的：中國人一大缺點是不敢為天下先，信奉「煩惱皆因強出頭」、「槍打出頭鳥」、「木秀於林，風必摧之」，以致不少人在要救人的時候，也還嘀咕著：事後會不會被人指為逞英雄？又如另一小段「其中三位竟終於反了臉……」不期然就會想到孫中山指國人常常是「一盤散沙」，又或是柏楊説的：中國人最會窩裡鬥。

當然，小小一首寓言歌詞，沒可能把柏楊的《醜陋的中國人》或孫隆基的《中國文化的「深層結構」》都概括進去，可是單單這兩大項缺點：「不敢為天下先」和「一盤散沙」已經很困擾中國。

也許，為了敘事的流暢，這《十個救火的少年》有好些地方唱來頗拗口，幸不損總體效果。説來，這也是潘源良的詞作常見的現象。

七‧十六　心血來潮寫《梵高》

《梵高》（調寄《Vincent》）

長夜滿天星，星光裡是你生命，天空裡是你癡情。

盡一生不歇，燃亮你眼睛，

黃麥遇鴉聲，色彩透著你心靈，筆觸說著你叮嚀，

但這世上誰人願意傾聽？

世間本無情，那怕你獻上了性命，

好不好的以及應不應，完全由俗世釐定，

清醒中瘋癲，脆弱裡堅定，塵俗哪堪和應？

長夜滿天星，偏偏你未愛虛名，偏偏你自奮不停，

就似向日葵從未怕雨聲，

仍是每一天，千般愛共百般情，交出再沒計收成。

讓千千雙眼來做你公證。

世間偏無情，哪怕你獻上了性命，

好不好的以及應不應，完全由俗世釐定，

清醒中瘋癲，脆弱裡堅定，塵俗哪堪和應？

那最終的槍聲，人人明白究竟，

但那一生一世折磨著你的淒酸困境，

你竟將它變做璀璨滿天星，

你的溫暖叫聲，在每一張畫裡亦那麼優美動聽。

長夜滿天星，一轉眼是百多年，畫商劫盡了收成，

俗世似抬頭回望你眼睛，

然而無盡讚許聲，都因你現有聲名，都因你代表激情，

有多少雙眼能做你公證？

人原是有情，你既已獻上了性命，

好不好的以及應不應，真心仍是可鑒定。

清醒的瘋癲，有著唱和聲，而俗世誰願聽？

這是一首並非為哪一位歌手填的歌詞(據作者自注的日期，這詞寫於一九九〇年九月十四日)，完全是因為潘源良個人對名畫家梵高的生平有所感觸，心血來潮的用西方歌手 Don Maclean 的歌曲《Vincent》填了一闋粵語歌詞。其實《Vincent》這首英文歌也是詠唱對梵高的所感所想的。

像這樣的並非為「訂單」而寫的歌詞，相信在「專業」填詞人中是比較罕見的。而這正反映出潘源良對歌詞創作的熱愛，即使在填詞界已很有名氣，卻也可以為興趣為一時感觸而寫。

看這首《Vincent》的粵語版，可見潘源良曾傾入深深的感情，為梵高鳴不平。

七‧十七　發現論

　　詞是有兩類的，其中一類是我寫的時候覺得有「發現」。填詞人寫詞是被動的，只能在既定的旋律、音樂編排中發揮，如果遇上電影或電視歌，更要依著題材範圍去寫。填詞的時候就是在旋律中發掘出一些句子來，若這些句子可以串成一首歌，而同時又能完整地將感情或觀點表達出來的，我便稱這種情況為一種「發現」。

　　「發現」亦可以分兩個角度來說，對填詞界或樂壇，有「發現」即是寫了些不同的東西，可以說是較新、較吸引的，更具市場價值的。另一方面，從個人來看，填詞人在考慮題材、方向時，發現了一些自己的觀點，對此作出了總結，這便是自我的發現。我們平常在社會上，在狹小的生活環境中的一些感覺，我們沒有把它組織起來，現在藉著填詞把這些意念貫串起來，因此，對於我來說，填詞是一份幸運的工作，我可以藉此發現、檢討和反省自己。幾開心的。

　　另外一類歌詞是沒有甚麼「發現」的，只能根據旋律做到專業的要求，寫出某一種情態來。這種情態可能是其他填詞人或者自己已經表達過很多次了，而這一次我只是依著另一種旋律，再運用自己的句子，再一次把這種情態寫出來。我不會覺得我是在做「行貨」，更不能說是抄襲，但我得承認我是寫了些不大精彩的歌詞。

　　我只是著重有沒有發現。就是這樣。

　　……

　　寫的時候也沒有刻意培養情緒，就是坐下來，聽音樂，然後寫。可以說是隨時都可以寫，也可以說是隨時都不可以。

　　我不是天才，我只是在我的小範圍中，有所發現罷。有一些人，他們是較細心的，對某些事情，可以想得深入些，我想我只是這種人。

我頂多是有點小聰明而已。我覺得自己的寫作能力很有限，有些填詞人可以寫些好溫馨、好有趣的歌詞，可是我怎樣也寫不出來。我的小聰明是有限的。

——摘自《浪子詞人潘源良》，載《Top 純音樂》，一九九〇年九月號。

七・十八　兼寫詞與曲時期

九十年代初，潘源良開始嘗試自己包辦寫曲寫詞，既是一次突破，而在選擇題材上，相信是更能主動一點，不過也肯定會受到點點市場壓力。以下選錄了兩首他這個「兼作曲詞」時期的作品讓讀者欣賞比較。

《我為妳寫的歌》（倫永亮主唱）

妳叫我為妳寫一首歌，眼中閃出了盼望。

彷彿我暗裡為你傾倒的心，終於找到方法給你一看。

夜裡試了又試多麼緊張，怕寫得不夠漂亮，

怎麼發覺這是個陌生的琴，就算一起跟我成長。

又再試了又試，將它敲響，訴心聲於節拍上，

寫出每句我為妳夢見的詞，終於一首新歌我奉上。

我為妳寫的歌，是我心中所想，每點音韻由情醞釀，

若這歌真的好，願妳打開心窗，就共我好好愛一場。

在我心中只想，彼此一起分享一生所有無窮盼望。

歌是我寫的歌，願這一生都可，結伴一起去唱。

這晚我是更加的緊張，錄音室中暗眺望。

當他到了我驟覺夢已冰涼，只因猜出他將與妳合唱。

我為妳寫的歌，是我心中所想，每點音韻由情醞釀，

但這歌多麼好，讓妳多麼欣賞，亦是我空歡喜一場。

在妳心中只想，心聲跟他分享，歌聲不過橋樑那樣。

歌是我寫的歌，但已清清楚楚，唱是他跟妳唱。

歌是我寫的歌，唱是他跟妳唱。

《江湖滋味》（林子祥主唱）

用一杯清酒飲光一切恨事，用一身所披風霜寫我的詩，

用一首好歌唱出所感所思，用一點孤單真心流派堅持。

是非不可解，只有天知；情義難同享，誰定際遇？

人生多多，最終雙手空空，偏偏每步路上寫滿名利二字。

寒風湧湧，夜半霧迷重重，風光背後辛酸我自知。

在心中的她一分開再未遇，儘管於身邊穿梭總有女子。

同根生的他幾多慷慨舊事，怎麼今天拋不開對我猜疑？

夢想得不到是尋常事，幸福剛開始怎麼終止？

是肯不肯？應不應？懂不懂？交織了汗共淚，為明日下定義，

是可不可？真不真？賭不賭？抽身應走不走？有誰知！

《我為妳寫的歌》是篇小小說，詞中主角因誤會因自作多情而使自己徒增苦楚，教人見之猶憐。詞中的筆觸是細膩的，描繪主人翁徹夜趕寫新曲，發覺慣彈的琴竟變得陌生，以此凸現詞人為心上人的那種在意和緊張，入木三分。

《江湖滋味》，有點盧國沾「霸氣」＋哲理的歌的味兒。粵語流行歌詞發展到九

十年代，已極少遇到這樣的品種，大抵是寫曲者都很少寫出這種況味的曲子。而《江湖滋味》是潘源良自己兼寫曲詞的，自是可以主動選這種看來是「過時」的題材。

七・十九　好東西要等好機會

向來，潘源良都有不少特定題材想放入歌詞，在寫出葉蒨文的《情人知己》前，他也曾以這樣的題材寫過幾首歌，都給否決了，「那即是友情還是愛情呢？」他說有些歌手或監製會這樣問。有好東西，都要等好機會。

像潘源良這個級數的填詞人原來也有給唱片公司／監製／歌手否決的時候，好運的話，則是提出意念時已遭反對；一不小心，整首歌的歌詞都填好了才被拒絕也非奇事。

——摘自潘源良專訪，載《Cash Flow》，一九九八年七月號。

七・二十　《未唱的歌》

《未唱的歌》（關正傑、陳百強合唱）

知否冷漠，仍無限量地延長，蓋過了世間許多真相，

名和利場上每一點勝利成為方向，你我相處像在戰場。

不敢再問，誰能盡力地去愛，你我也怕愛會受創傷，

幾番裝作這是愛，收去真我去尋愛，用無窮伎倆來關起心裡窗。

未唱的歌不算是首歌，不敲的鐘不算是個鐘，

要愛卻是忘掉了旁人，這怎麼可說過？

誰說去愛是愚勇，我的心總不冰凍，堅守信念哪怕逆風。

讓我一生可以是首歌，將我心聲飄於每片風，

以我快樂來熱暖旁人，叫心窩可接通。

誰說去愛是愚勇，我的心總不冰凍，

逃避和冷笑誰不懂，只是我未能贈送。

世界看似沒奈何、我不會沒奈何，

我有我唱心中這首歌。

世界說我這樣傻，我偏要這樣傻，我有我唱心中這首歌。

這又是一首寫現代社會的疏離異化的詞作，在潘源良的作品中並不罕見，不過，這歌有兩句非常「玄」或「禪」的詞句：「未唱的歌不算是首歌，不敲的鐘不算是個鐘」，按筆者的理解，那是比喻愛心、關懷不是口頭說說又或是在書報上看過有關的談論便成的，必須是起來行動而且需要無償地付出⋯⋯

寫社會疏離異化而寫出禪意般的句子，委實是意外收穫，當然也可能是神來之筆！

不過，對於一般填詞愛好者而言，「未唱的歌」可能只會讓他們想到手裡有好一批未獲唱出的歌詞，那也真的「不算是首歌」！也許，暫時就像這歌詞中所言：「我有我唱心中這首歌」。

第 八 章

林夕之什

八‧一　想起夏宇

　　說到香港的粵語歌寫詞人林夕，第一件事想到的是台灣的夏宇。

　　翁嘉銘在《從羅大佑到崔健——當代流行音樂的軌跡》一書中 (時報出版社，一
九九二年，頁二五六) 說：

　　但在衆多寫詞或填詞人中，童大龍與李格弟的作品卻常令我耳目一新，在國語流
行曲一片濫情的辭彙堆砌裡，獨特的描情敘事手法，凸顯生活與感情的荒謬、焦慮，
特別耀眼。經友人提示，始知「童大龍」、「李格弟」者，就是詩集《備忘錄》的作
者夏宇。……

　　林夕與夏宇相似之處，正是林夕亦曾寫新詩。再者，林夕乃香港大學文學士，曾
在港大任中文系助教，又曾與友人合辦《九分壹》詩刊，這些資歷，無不讓林夕頭上
彷彿有頂文學光環。

八·二　初試啼聲

相信林夕早在中學時代已熱愛寫粵語歌詞，在一九八〇年，林夕應還是預科學生，以梁偉文的本名參加黃大仙楓社舉辦的第二屆舊曲新詞創作比賽，從該社賽後印的《舊曲新詞創作比賽作品精選》可知，他至少拿了三首作品去參賽，包括《昨天園外》（調寄《Circle Game》）、《兒歌》（調寄《Sound of Silence》）及《小野菊》（調寄《Donna Donna》），其中《昨天園外》還得到學生組的冠軍。

今天重溫林夕這首初試啼聲之作，亦甚見大將之風：

《昨天園外》（調寄《Circle Game》）

昨天園外，小小女孩灌澆，漫天黃葉風中處處飄。

為它，忘掉哭泣與困擾，為了它，歡呼滿途高聲笑。

點點浪花，隨著海潮輾轉睡夢間，在風裡搖。

你我無法來望星光重耀，你我惟有回望天真的年日快樂多少。

風車一轉一轉像以往消失了。

夜深人靜，小小女孩看天，細數奇妙星光處處閃。

問它，何日光輝變渺小，問句它怎麼眼前空中照。

點點浪花，隨著海潮，輾轉睡夢間，在風裡搖。

你我無法來望星光重耀，你我惟有回望天真的年日快樂多少。

風車一轉一轉像以往消失了。

深秋初冬不覺遠山的黃葉凋，不再問星群，她心中已知曉，

新的夢想無限遠遙，期待她直到她蒼蒼鬢雲不嬌俏。

這首冠軍作品，企圖把一個女孩子的成長過程及其中的心理變化描繪出來，筆觸

已見細膩，題材亦很特別，毫不商業。此是少年林夕的詞作面貌也。事實上，其餘兩首《兒歌》和《小野菊》，亦是取材特別之作哩。

八‧三 《雨巷》

一九八二年五月，是時林夕乃香港大學中文系之學生，他參加了由剛成立不久的香港業餘填詞人協會舉辦的全港學界歌詞創作大賽，其參賽作品是調寄日本流行曲《紫藍色的眼淚》的《雨巷》，並一舉奪得大專學生組的冠軍。

對新詩比較熟悉的朋友應會由《雨巷》聯想起近代詩人戴望舒亦有一首《雨巷》。的確，林夕自己亦承認，他這首《雨巷》構思之靈感全來自戴望舒之同名新詩。

此一時期之林夕，身份是業餘的，寫粵語歌詞只是興趣，毫無商業壓力，加上酷愛文學，故傾向把粵語歌詞當新詩寫。其《雨巷》可說是他這個時期的代表作之一：

《雨巷》

暮雨漸落，暮色漸薄，在這幽幽雨巷，飄過這女孩。

巷裡寂寞，路中寂寞，她輕輕的腳步，響起遍地渺茫。

凝視傘外雨點飄，護蔭一傘淡然落寞。

是妳心裡在悵惘？還是雨巷令人不安？

愁看春雨漸落，她抹掉憂鬱的眼光。

迷惘卻抹不乾，仍不知何來何往。

倦眼欲睡，淚珠欲墜，是否她心已累，只想再恬睡。

夢裡沒話，夢醒沒話，是否她感畏懼，不敢告訴誰。

凝視雨露如滴淚，為了一切不免空虛。

是妳希冀全破碎？還是世事令人唏噓？

愁對風雨淡淡，她美夢彷彿已是凝聚。

如在唱，雨中哀曲，如煙地飄過雨巷盡處。

何日裡，悵惘的她，才可知何從何去？

同是寫女孩心思，《雨巷》較之《昨天園外》有更多的雕琢，以許多詩化技巧表現女孩的迷惘不安，造成迷離飄渺的意境。

八·四　激辯（一）

林夕《雨巷》曾引起創作者與批評者之間一場辯論。批評者是當時的著名流行曲詞評人周慕瑜，亦即曾以羅幽夢的名字發表新詩的羅鏘鳴（筆者按：他使用周慕瑜這個筆名是直到一九八三年七月底，其後，周慕瑜這個筆名乃由筆者接棒使用），而創作者自是林夕自己。

先看羅鏘鳴的評語：

……

如果深入追究，歌曲的內容稍嫌薄弱，結構也十分鬆散，是太多筆畫的一幅速寫，是太多色彩的一幅素描，同時是太多裂痕的一個片段。

「愁看春雨漸落，她抹掉憂鬱的眼光」：眼光是不能抹掉的，憂鬱可以抹掉，但為甚麼會是「愁看」呢？既然是愁，抹掉的應是快樂。

「迷惘卻抹不較，仍不知何來何往」：迷惘同樣是不能抹的，而且，若同時以第一人稱及第三人稱手法描寫，必須清楚劃分主觀視象與客觀視象。前一句是客觀視

象，是作者眼中所見女孩帶給他的感覺和想像，後一句是主觀視象，是女孩本身的感受，作者應該不知道，除非改為「是否不知何往」諸如此類，脈絡才分明。這些描寫方法上的失誤，是這闋歌詞最大敗筆，數處可見。

「倦眼欲睡，淚珠欲墜……只想再恬睡」：本來只是描述一份淒然與落寞，忽然扯到睡覺，氣氛打散了。其次，上一節已提到「抹掉憂鬱的眼光」，剩下的不過是「迷惘」，怎地又有「淚珠欲墜」？

「夢裡沒話，夢醒沒話，是否她畏懼，不敢告訴誰」：不分主觀與客觀視象的另一例子。既是第三人稱，作者沒可能知道女孩夢裡與夢醒都「沒有話」。從寂寞扯到「倦眼」，再扯到「畏懼」，聽者一頭霧水。

「為了一切不免空虛」：我實在看不懂這句子，不明白它的確實意思。

——見《唱片騎師週報》第六版，一九八二年九月十日。

八・五　激辯（二）

羅鏘鳴給出《雨巷》的評語後，林夕不久便寫了一封信給羅鏘鳴，對羅的評語作出回響。此信對於喜愛寫歌詞的朋友來說，實在大有可以細味之處。

周慕瑜先生對拙作《雨巷》一詞之評語，實在期待已久，仔細讀後，亦有一談之興。

個人很同意其中一句：「是太多筆畫的一幅速寫，太多色彩的一幅素描。」

……

少年夢醒後所面對的是現實世界，夢醒者往往不知何去何從，對一切都存有戒心。《雨巷》為要帶出這意念，才有「是妳心裡在悵惘？還是雨巷令人不安？」「雨

巷」二字可以代表現實的世界、周遭的環境，「希冀全破碎」及「世事令人唏噓」之意亦同。

第二段首句：「倦眼欲睡，淚珠欲墜，是否她心已累，只想再恬睡。」加入睡的意念，原想描寫女孩那份疲倦的神態，「累」字亦欲表示對周遭的厭倦感，然定稿以後，亦覺與上段稍欠聯繫。「是否她心（筆者按：原歌詞為「感」，疑筆誤，下同）畏懼，不敢告訴誰」，則寫那份不安與戒心，寧願將話埋於夢裡，亦不敢將話語說出來。「為了一切不免空虛」的意思是：因為（對女孩來說）萬事到頭來總成空，所以所見一切皆沾上一層灰色（凝視雨露如滴淚）。但正如周先生所言，這幅素描太多色彩了，變成語焉不詳，中間又欠銜接，遂為「太多裂痕的片段」。

至於主觀視象與客觀視象的問題，執筆之際亦曾考慮。然而我以為最大敗筆之處是由「她輕輕的腳步」轉為「是妳心裡在悵惘」，及由「是否她心畏懼」轉為「是妳希冀全破碎」。從「她」變「妳」，亦即由第三人稱轉為第二人稱，來得比較突兀。勉強解釋，可說是鏡頭由遠攝改為大特寫吧。但「迷惘卻抹不乾，仍不知何來何往。」的問題反不大。假如在中間加上連接，應該是「迷惘仍抹不乾」，因為「仍不知何來何往」。這應該是看詩詞以至韻文時所能理解和接受的。

關於作者是否可能知道女孩夢裡有話，實牽涉到第三人稱與全知手法的運用，即如《紅樓夢》裡可以寫林黛玉「似蹙非蹙」的眉，「似喜非喜」的目，也可描述她的內心世界（黛玉一見便吃一大驚，心中想道：「好生奇怪……」。）所以「夢裡沒話，夢醒沒話，是否她心畏懼」，亦只是第三人稱與全知手法的交替使用而已。

順帶一提「迷惘」及「憂鬱的眼光」可否抹乾的問題。其實這只是用字造句的理性與邏輯性和文學誇張、形象化的衝突。在文學創作過程中，誇張大膽的造句用字有時是必要的，因此會出現較為形象化甚至抽象的描寫。如我們常說「唱出了希望」，

「眼裡露出落寞」，我們的聲帶舌頭又是否真可吐出「希望」，眼角眉端又是否可流出一滴「落寞」？又何其芳《雨前》一文：「一點雨聲的幽涼滴到我憔悴的夢」，雨聲如何滴呢？幽涼是一份感受，又如何滴進夢裡？夢又怎樣憔悴？另《秋海棠》一文：「她的手又夢幻撫上鬢髮」，一雙手又如何「夢幻」地移動呢？從純邏輯性、理性去看，這些語句都是難以接受的，然而，亦就是這種抽象誇張的形象化描寫，令通篇滲出了文學的美感。

畢竟，《雨巷》是存有不少缺點的，抽象的字眼如「迷惘」、「悵惘」、「憂鬱」等用得太多，沒有較實在、具體的抒寫，這是最大的遺憾。最後，希望這只是一篇各抒己見的討論性文字，而非針鋒相對的自辯書。

<div align="right">——見《唱片騎師週報》第六版，一九八二年九月廿四日。</div>

林夕這封信，讓我們見到一位勇於承認自己作品有缺失的好作家。古人云：「文章千古事，得失寸心知」，但很多喜歡創作的人往往看不到又或絕不認為自己的作品有這般那般的缺失，如此缺乏自知，結果只能阻礙自己的進步。

看林夕這封信，我們還可以見出他對文字創作甚有自己的見地，亦對種種文字技巧有深入的認識和很好的掌握。他後來成為填詞大家，是必然之事！

此信中唯一可以非議的是把眾多的修辭手法如「轉品」、「移就」、「拈連」、「跳脫」及「視聽通感」等都籠統稱為「誇張」，這種論述倒又甚欠嚴謹。

八‧六　激辯（三）

對於林夕的信，羅鏘鳴在該日《唱片騎師週報》的同一版有詳盡的回應，這裡亦不嫌其長地摘錄，因為估計對喜歡創作的朋友甚有參考價值也！

很高興梁偉文來論，提出意見。「道理愈辯愈明」雖是老話，半點不假。論辯，不單可講出自己的理由，還可發現自己的錯誤，從對方的意見中獲益。我有過這種經驗，糾正過許多曾犯的錯誤，所以我喜歡討論——以文字來交流意見。

……

正如《雨巷》，本來只著墨於「愁」，著墨於「剎那的傷感與美感」，跟「夢醒」與「倦眼」扯不上關係，因為這闋歌詞並非描寫「夢幻」與「現實」的對比。我們可以利用周圍的景物及事物，雨、傘、長巷、前路……勾畫少女的「愁」，而不宜用全知觀點迫使少女化身進入不同的場景。

談到第三人稱與全知手法的運用，梁偉文可能忽略了，這種手法，必須透過人、事、物來加以呈現。即以所舉的《紅樓夢》為例，林黛玉那雙「似愛非愛」的眉目，是寶玉眼中所見，而非曹雪芹所見，又如「黛玉一見便大吃一驚，心中想道……」，同樣是黛玉所思所想，而非曹雪芹所見所想。上述二點，皆為作者透過另一人敍述。

但在《雨巷》中，既沒有這個中間媒介，也就不能運用全知手法。結果是混淆了主觀視象和客觀視象，將第三人稱與第一人稱搞亂。

……梁偉文所舉例子：「唱出了希望」，是歌聲（省略以求製造張力）包含希望，而非聲帶舌頭吐出希望；「眼裡露出落寞」，「落寞」是神色，當然可以來自眼睛……

為甚麼「迷惘」及「憂鬱的眼光」卻不可以「抹乾」？除非我們有「濕」的「迷惘」。又如何向其他人解釋「乾的迷惘」和「濕的迷惘」是怎樣的？「憂鬱的眼光」本身已語意不清，「眼光」只有短淺、遠大，或是「有」與「無」的分野，唯「眼神」才會「憂鬱」，我們總不能夠說：「你的做法錯（對）極了，真有憂鬱（快樂）的眼光！」即使眼神，也沒可能有乾濕之分。梁偉文其實想說「抹乾憂鬱」，但我已在上篇文字中解釋過，憂鬱可以抹掉，然而跟迷惘一樣，並無乾濕之分。

最後，談談「為了一切不免空虛」這句子。我不是不明白梁偉文的意思，而是不明白這句子。女孩感到灰色，是「因為空虛」，並非「為了空虛」。「因為」和「為了」有一定程度的差異，那就是「主客」之分。舉個例：「因為你偷去錢包」若說成「為了你偷去錢包」，意義便不同，後一句可以解釋為「為了你，（我）偷去錢包」。

其次，「因為」和「為了」在某些情況下並不同義，「為了一切不免空虛」便會變成「為了一切」、「不免空虛」，是沒法構成完整意思的。

從羅鏘鳴的回應，可發覺他很執著「迷惘」和「憂鬱的眼光」是不能抹乾的，只能抹掉，這是為了語理邏輯的嚴謹，不能因為寫的是詩或韻文而有所例外。然而，現代人平時的語言邏輯都已很混亂，以致寫作起韻文來，語言邏輯亂了套也常不自知，還自鳴得意，覺得造語佳妙。

八‧七　激辯（四）

有關「迷惘」和「憂鬱的眼光」是否能抹乾的問題，羅鏘鳴與林夕其實還有多一回合的討論。所謂看戲看全套，這裡當然也不肯遺漏。先看林夕的信：

關於《雨巷》一詞本無再談必要，然而再度提意見是想道理愈辯愈明，且想起其他有關問題，故以文字作交流，並無其他。

……「迷惘卻抹不乾」並無違語法及語言習慣之處，似並無絕對拒絕接受之理。

迷惘當然沒有乾濕之分，但我們知道，一個字並非只有一種涵義，背後有其不同之層面，帶出不同效果，不同意象之聯繫。因此我們才可通過兩件事物共通點加以比喻，例如說某人面如紅棗，只是取紅棗的顏色作比喻，而非說那人面皮如紅棗之皺。抹乾的乾字亦非反映受詞之濕度狀況，而是取其乾竭的形象，正如我們大嘆「輸乾輸

淨」，「乾」指「沒有」、「去盡」之意，如水涸貌。且「迷惘卻抹不乾」的「乾」字的運用並非絕對無機，原意實欲加強「迷惘」的那份逼人的泛濫感（頗類英文的 overwhelming sense），使之形象化。

……

——摘自《唱片騎師週報》第六版，一九八二年十月八日。

……

文字是死的，人是活的，我們要駕馭文字，而非受文字控制。死守文法規範與結構，只會使文字變成死水，了無生氣，這點我們都清楚。如何彈性地、靈活地加以運用，豐富它的內涵，賦予生命，是現在要討論的。

不同的字，有本身的意義，由字與字組合的詞句，又可提供多層面的詮釋，變化多姿，但不能脫離大原則：必須完整地顯示詞義的特性，照顧它的內蘊及外延效果。內蘊，是指字的基本含義，訴諸固有的解釋，例如「熱」，不能要它冒充「冷」；外延，則指組詞組句後的含義，訴諸共感或共鳴，例如「熱得要命」，不能要它「熱得涼快」。這也就是「詞義的特性」。

在寫作技巧上，為了加強立體效果，為了營造意象、渲染氣氛，我們自不必囿限於死文法的框框裡，也不必要求「共知」，只求「可感」，例如「熱得痛快」和「熱得涼快」雖僅一字之差，何者通何者不通，毋庸細說。

無節制的自由，只會破壞詞義的特性，亦不能以「感性」作為辯說理由。「迷惘卻抹不乾」這句子，就是未能照顧到組合後的外延效果。「乾」，正如梁偉文指出，如水涸貌，是「水」沒有了，是「水」去盡了，而不是單指「沒有」或「去盡」之意。廣府人說「輸乾輸淨」，乃因一向喻「水」為「財」，故有此語。「抹乾」或「抹不乾」的特性，連繫一切液體，「迷惘」卻不是液體，所謂「逼人的泛濫感」，失去立

足點，拿來放在雨水或淚水上面才可以。

　　若要加強張力，有許多詞句可供運用、重組、合成，只是梁偉文可能受制於旋律線，唯有將「無機」變「有機」了。

　　……

——摘自《唱片騎師週報》第六版，一九八二年十二月八日。

　　關於「迷惘」可否抹乾，筆者個人的意見是，若先交代「迷惘」如重重露水，則大可說它抹之不乾。通與不通，就看讀者是否認為作詞人隱然有此喻，還是認為不先交代這個比喻便是有欠邏輯和脈絡。一如愁，可以看成多如「一川煙草、滿城風絮、梅子黃時雨」（賀鑄《青玉案》詞）、「一江春水向東流」（李煜《虞美人》詞），甚至有文人謂：「攻訐愁城終不破，蕩訐愁門終不開。何物煮愁能得熟？何物燒愁能得燃？」（庾信《愁賦》），此是所謂化虛為實之法，「愁」既可實化為江水，「迷惘」自亦可實化為可抹乾之液體。

　　話說回來，《唱片騎師週報》在當年只是一份流行音樂刊物，而我們居然可以在這份刊物中看到這樣嚴肅的文字創作討論，實在異數！但這至少說明，在八十年代初，普羅流行音樂歌迷對粵語歌詞是有寄望有要求的，是把歌詞當作文學作品來看待的，因而，像《唱片騎師週報》這樣的大眾刊物，亦不得不容許如此文學性的有關文字創作得失的大辯論，因為報刊老闆知道這些東西在當時是有很多歌迷有興趣看的，也就是很有市場。

八‧八　詞會時期

　　一九八四年三月十七日，在那打素護士學校的演講室，舉行了一個「四人行」的

粵語歌詞創作欣賞會，所謂「四人」，是指馮德基、何潔玲、林孝昇和梁偉文（即林夕），這個欣賞會乃是由何潔玲一力主催的，但為了出師有名，更商得以香港業餘填詞人協會的名義製作。不久，何潔玲與梁偉文都相繼加入了香港業餘填詞人協會。筆者稱林夕這個階段為「詞會時期」。

在這個「詞會時期」，林夕仍不斷有新作寫出來，除了在「四人行」上發表的幾首以外，亦有不少發表在香港業餘填詞人協會的會刊《詞匯》（筆者按：這份刊物是一九八四年中創刊的）上，這裡且介紹數闋林夕這個時期的作品，讓讀者有個確切的認識。先是一首《十月感覺》，是他自己兼作曲的，拿過去參加一九八三年九月舉行的香港青年歌曲創作比賽（比賽結果可參閱本書第十一章「何潔玲」一節），後來在「四人行」也有演唱這首作品：

《十月感覺》（林夕作曲兼填詞）

他，蒙住眼睛的臉

竟，隨著變得無言

當，沉默令他厭厭

再尋袋中那口煙

沒感覺，無喜厭

無數的臉，十月的街頭已不熾熱

當，明日變得空白

當，明日昨天沒變樣

想，麻木地想過去

卻難令他感傷

日子裡，迷方向

誰會想想，十月的街頭已不熾熱。

燈，仍是滿街閃耀

他，仍未覺得無聊

可，隨便地講句笑

這才未感渺小

讓嬉笑，填補了

無數空白

十月的心頭再不寂寞

每天，夢裡多少個十月

是重複的十月

風乾的雙手

在這無風的時候

從未抱緊身邊一片秋

季節，常在匆匆的腳步裡溜走

這《十月感覺》要描寫的是人們平日生活營營役役、紛紛擾擾，總是無法抽身一享大自然送給我們的美好光景。不過，林夕採用了許多刻意切割得很細碎的意象來表現這種無奈，讓人有「朦朧」和「隔」的感覺，亦讓人覺得寫得很像新詩。

另一首要介紹的是林夕參加一九八四年香港電台舉辦的非情歌填詞比賽且得到冠軍的《曾經》(這首作品後來由鍾鎮濤灌唱，並收入了由寶麗金唱片公司在一九八五

年出版的一張集錦唱片《青春節奏》中，乃林夕第一首灌成唱片的詞作）：

《曾經》

詐裝一醉，合眼一睡，隨便我怎去對待誰，

胡亂裡，毋顧慮怎樣愛憎。

曙光一線，夢裡一現，無奈照醒我向前，

縱是明天厭倦所有挑戰。

曾著意灑脫地胡混，誰料跌了卻又要翻身，

望滿身傷痕，才明白即使嬉笑一生，也常被困。

上述版本是刊登在一九八四年十二月出版的《詞匯》上的，與後來唱片上的版本
略有分別。在唱片版本中，「毋顧慮怎樣愛憎」改為「誰顧慮怎樣愛憎」，「縱是明
天厭倦所有挑戰」改為「縱是曾經厭倦所有挑戰」。這不知是林夕自己主動改寫還是
唱片公司要求改寫的。筆者覺得，「毋顧慮……」一句未改前更好一點，而「縱是明
天……」改為「縱是曾經……」詞意倒是暢通了很多。

像《曾經》這類題材，是林夕在這個時期所十分喜歡寫的，例如在早年《詞匯》
中所見到的林夕作品，就幾乎盡屬這一類：

《瘋語》（調寄《是不是這樣》）

頑力拼搏飽對白眼，隨便試試偏會受讚，

唯有隨命運落力去辨，常無奈對鏡讚嘆一番。

……

朋友循例落力慰問，誰明白我已跌到甘心，

冷笑了再熱吻，本不刻意分，

昏醉說夢囈瘋癲發誓，偏可使我著迷……

《無題》(調寄《一樣的月光》)

人人常說只要淚消那便未成熟,

隨人而笑總會令我輕鬆好受,

但實在吃力,歡笑就快粉碎。

自問未軟弱,自尊會令我吞去記憶。

孤單不要緊,不會再幼稚,

如知己偶爾碰見面,又何妨木獨又熟練地招呼,

……

《夜行感覺》(調寄《戀愛預感》)

……

黃葉蒼涼,如人那樣,同在街中苦笑著跌傷。

涼夜不涼,常用冷落燃亮早上。

望遠方,褪色的光,染空一切,路也好像迷了路。

望轉身,滿街枯枝,妄想抓緊消失的道路,

……

大抵這個時期的林夕,人生觀頗灰,覺得周旋在人際間很令人累,也感覺自己常常跌倒(象徵諸事不順?)、受困,認不清去向。所以在詞中流露的都是相類的感覺。不過,也因為這個時期的林夕是為興趣而填詞,所以反覆地抒寫相類的感懷,是誰也不可以阻止的。

八·九 《變調》

在林夕的「詞會時期」，最令筆者震撼的作品是《變調》：

《變調》（調寄《龍》）

童謠漸遺失，叫囂聲中已變調。

誰願再似舊時，常懷著民族的悲涼？

今天有無數的叫聲，高呼永遠要看見歡樂，

含淚唱半懂的歌，慶祝今後，可以希望，可以相信。

何時何地何日開始，老去的觀音厭棄普渡。

沉默聽世上祈求，卻止於沉默的悲憫。

家家再沒有香火，只相信處處看見旭日。

仍舊有灼傷的手，暗禱今後，知道怎樣，可以超生。

千千對被騙的手，遮掩了這裡每個黑夜。

仍未冷去的太陽，縱使蒼白，都要張望，都要支撐。

千千對瞎了的眼睛，都相信已戰勝了黑夜，

如像看見太陽，要他今後，只有感動，不再傷心！

對筆者來說，這是首次見到林夕寫如此的大題目：有關國家民族的感懷。雖然這首粵語歌詞並不好解，當中用了不少象徵和隱喻，詞意朦朧，但某些片段如「慶祝今後，可以希望，可以相信」，卻是以淺白的文字寫出重重的深意：只為過去所曾有的

希望和相信都被無情及冷酷的現實粉碎得難以復原，以致好長的一段時間，再沒有希望，再不敢相信，而今，是驚魂甫定，猶有懷疑，在比較安定的日子中，「希望」和「相信」都只是但願「可以」，是如此的不能理直氣壯。光是這三句透出的悲哀，已教人喘不過氣來。

八‧十　九流十家集談

林夕在「詞會時期」最重要的活動，當是為香港業餘填詞人協會的會刊《詞匯》撰寫的專欄「九流十家集談」。這個專欄，從該刊的第四期寫至第十四期，每期二、三千字，即至少寫了三、四萬字，專欄裡，林夕暢談了他對當時的專業詞家如盧國沾、黃霑、林敏驄、鄧偉雄、鄭國江、卡龍等人的作品的得失，原文委實太長，這裡只能摘錄個別片段以饗讀者，而這些片段已散見本書的其他各章中，相信讀者亦已留意到。

八‧十一　轉捩點

一九八六年，是林夕創作生命的轉捩點。是年他與音樂人黃耀光合寫了一首《吸煙的女人》參加亞太流行曲創作比賽香港區決賽，得到亞軍，而唱片公司打鐵趁熱，立刻為黃耀光和陳德彰這個原本為參加比賽而臨時組成的組合Raidas製作唱片，於一九八六年九月推出，那是一張只有三首歌的ＥＰ，除得獎品《吸煙的女人》，還有《不願置評》和《杯中冷巷》，皆由林夕填詞。從此，林夕開始晉身成為專業詞人。

不過，細看這張ＥＰ內的三首詞作，林夕的表現手法還是很「新詩」的。《吸煙

的女人》正是好例子：

《吸煙的女人》

獨自駕車與寂寞隨處蕩，

她慣了靠吸煙，替代獨自談話。

墨絲眼鏡隔絕陽光，不想遠望，不需暖光，

因她拒絕期望。

就讓一支煙，點起一張很想見的臉，

冷冷車廂裡，只得這口煙，

讓上升的煙，遮掩不想見的路，

誰人想發現，身邊滿是告示。

淡絲襯衫襯著紅黃燈號，

車裡暗笑的她，會淡沒在長路。

艷麗眼睛看著紅燈，三種抉擇偏偏要等。

燈光變換迷陣。

就讓一支煙，燒出一早封鎖了的夢

最理想的戲，車廂裡上演。

讓上升的煙，織出一張摸不到的臉，

模糊的故事，倒映倒後鏡內。

不斷吐煙，因她一早已習慣，

將冷卻了的煙，去用力弄熄。

不斷吐煙，因她不想去習慣，

剝去了鏡框，看命運在轉彎，拼命循環。

不斷駕車，因她一心要遇到，

可以變化的街，永沒路牌。

這歌詞盡量利用煙、太陽眼鏡、駕車沿途所見景物來透出詞中主角的那些渴求自由多姿的生活，不願再受擺佈的思緒和心情，那種詩化意象，是很突出的。這也讓熟悉早年林夕作品的朋友立刻聯想起他的《雨巷》、《十月感覺》等。不過，「煙和女人」這個題材，則應是受到他欣賞的一首日本歌曲的啟發，參見本書第一章最後一節及第十章「一根煙燃起的故事」。

八‧十二　歌詞與詩的隔膜

林夕初嘗專業填詞的滋味後，即獲「港大」的同學邀請，在《文與藝八六——中文歌詞在香港》中發表了一篇題為《一場誤會——關於歌詞與詩的隔膜》(此文後來亦刊於一九八七年三月號第十五期的《詞匯》，但內容有所刪節，估計是篇幅太長，容不下全篇)，在這篇長文中，他談了對詩與歌詞的最新理解和看法，而這些理解和看法，筆者相信肯定與他在「詞會時期」的大不相同：

都是錯誤，美麗，或者醜陋的。

有些從象牙塔上俯視粵語歌詞，專挑病句和陳腔的斷章來作笑柄，用歌詞這堆俗

水洗得自己更清高。

有些卻純情地希望粵語歌詞能進入文學殿堂，且一廂情願，把宋詞來相比，認為百年之後，大家都是一時文體，二者同樣合樂。

我是個中間人。都是詞，但我們現在香港的歌詞難以和宋朝的詞相比，即使時間的視差得以矯正，歷史的塵可以抹清，流行歌詞仍洗不掉商業產品的身份。但不要誤會蘇東坡定然比現代詞人清高很多，雙方不過都是用切合自己時代的表達模式來創作而已。

蘇東坡時代很流行大江東去，亂鴉送日的意象，而我們流行的是跳舞和風雨，兩者並沒有高低之分，只是時代需要不同。

至於正統的文學創作，形式例如詩，對象是肯付出和付得出咀嚼耐力的一批，而歌詞的聽眾卻是廣泛全面，各寫各的，本來毋須比較，但我有時覺得寫一首好詞比寫一首好詩還要費力。好的意思，是要令假設的讀者滿意，這樣說好像有點市儈。但寫歌詞的難處正在於兼顧，討好聽眾，又要討好自己的藝術良心，而寫詩的相對易處，便是可以豁出去，不顧一切追求心目中的表達形式。是的，當一個人了無牽掛，舉步自然更輕鬆自如。

林夕在這裡雖認為香港的流行歌詞難和宋詞相比，但其後一句「時代需要不同」及「覺得寫一首好詞比寫一首好詩還要多費氣力」，卻都在強調流行歌詞不該被鄙夷。

八·十三　《別人的歌》

一九八八年三月底，林夕應香港業餘填詞人協會之邀主講一個講座，在筆者看

來，是有些「回娘家」的意味，又或者是「衣錦榮歸」。

在講座中他首先談到他的「近作」《別人的歌》。原來此歌初時構想的歌名是《夜店》，卻嫌聽來有點小家，不夠大體，而林夕也不想把歌的感情局限於夜店中，他希望不同的人，包括不常到夜店及不會在夜店唱歌的人都能有共鳴，於是便把重心放在不甘心別人能在偌大的舞台上演唱而自己卻不能的心情。

填這首詞，他想做到欣賞者不會誤解詞意，所以常留意地把填好的部分唱出來。再者他也很注意某些字眼可能帶來的負面影響，例如詞中「觀眾的聲音卻常比他更響」的初稿是「不投入的觀眾仍一般拍掌」，「不投入」這個詞好像強加在夜店的觀眾身上，他是寧願藉夜店的氣氛帶出同樣的感覺，而不想任何一方的心靈受損。歌中另一句「唱罷也惹來公式的拍掌」，林夕指出「惹來」是帶有諷刺的效果的，由此他感到填詞要直接，不宜有複雜的意念，在感覺上要一氣呵成。

其後，林夕在講座中談到，當決定了寫甚麼和怎樣寫之後，須時刻注意是否寫離了題，因為離題是寫作的大忌！

其他在講座上談到的論點，還有以下一些：

* 歌詞不是用來分析社會問題或是甚麼現象，而是用來感動人的。

* 長句適宜鋪寫景物，短句適宜接句、強調語氣、轉接及口號等。

* 「交行貨」是表示態度有問題，被認為是沒有用心去寫。可是若已盡心盡力去寫，出來的效果不理想，便不算「交行貨」。

又，講座中林夕談到他寫武俠劇《飲馬江湖》的主題曲的創作過程，原來他只得兩天時間來寫，而「飲馬江湖」他一時間並未知道確切含義，但想到「飲」字其實可以活用的，例如飲劍、飲霜、飲江⋯⋯他更反問現場觀眾《飲馬江湖》的馬也可以飲下去，為何霜不能飲？筆者後來發覺，「飲馬」中的「飲」字乃是讓人或動物飲水之

意，須讀高去聲，「飲馬」絕不是把馬「飲」下去的意思。中國文字的難學，連林夕亦有出岔子的時候，能不小心乎？

八·十四 《Charlie Charlie》

《Charlie Charlie》（調寄國語歌《那個不多情》）

先生講功課，還發問問題，偏不准我追問，何處是大圍。
又話石澳，山與水明和麗，誰知海水內，衛生出問題。
我問我的哥哥，新界何處耕種，誰料他話，地產非常貴。

非洲的沙裡，才企著駱駝，香煙的插畫上，常印著為何？
又話牛共馬，可以耕田防衛，誰知驃叔話，敗於失前蹄。
我問我的爸爸，好馬何以鞭打，誰料他話，能幫補學費。

高聲的尖叫，何以是樂迷？一九加上七後，何以是難題？
電視和日報，解說公民條例，成堆的生字，甚麼都是謎。
我問我的媽媽，怎決定計公制，誰料她話，填飽的是米。

爸媽不准我，常發問問題，只准於試卷上，填妥便入圍。
幸運號碼，抽中得來錢幣，從此不必做，是非選擇題。
要是我想高飛，不再玩跳飛機，熒幕前發動，銀星一號掣。

林夕這闋歌詞應寫於一九八八年，乃是準備讓一位兒童歌星徐珮兒主唱並灌成唱片的。不過，徐珮兒的個人唱片最終沒有出版，所以林夕寫的這首《Charlie charlie》從此長埋稿篋中，甚至可能已用以覆瓿。

林夕較少創作寫實諷刺一類的歌詞，這首並沒有公開出版的《Charlie Charlie》算是他早年的寫實諷刺作品的代表作。從結構看，這首詞跟以往許冠傑的寫實諷刺歌是同構的，以筆者的說法，就都是「聖誕樹掛燈飾」型的。於此可見這類作品在結構上難有新突破，「聖誕樹掛燈飾」的手法是非常實用甚至是不能不用的。筆者亦曾在第一章說過，漫畫是一針見血，漫畫化歌詞卻常常是多針見血，《Charlie Charlie》亦屬「多針見血」！

但這「多針見血」並非貶語，事實上，《Charlie Charlie》除了如卡龍（當時是銀星唱片公司的主事人，林夕詞末的「銀星一號」是一語雙關的）所說：借大人小孩對話中的錯摸和荒謬感，側面寫出了香港生活中水銀瀉地的商業意識。詞中亦反映出如此事事功利為先的香港，生活在其中的兒童委實難有童真與純真，細想起來這是很可哀的事情。

八・十五　歌詞三級制

在一本壽命很短的《名都 Uptown》雜誌的一九八九年四月號中，有一篇林夕專訪，當中記錄了林夕出道兩三年後的思想和心態，甚值得細讀：

……他就像所有填詞「發燒友」一樣，渴望有一天成為香港知名的填詞人。今天夢想成真，他說，這是運氣。

從前，林夕一首詞可以填上幾個月，就像雕刻一件藝術品一樣，反覆琢磨，一絲

不苟，務求每個字都用得最好。如今，身爲職業填詞人，這種情形當然不能再發生，因爲即使你有能耐處處雕琢，別人也等不及。商業唱片最講求效率，有時候甚至要求填詞人即日「交貨」，速度稍慢也不易應付。

林夕的個人紀錄是在三天之內完成六首詞，也就是說，連續三天每天寫兩首。他說，那幾天差不多一醒來就開工，每天如是。他也曾試過一夜之間完成四首詞，不過，並非苦於催稿而努力奮鬥，只是良夜當前，心境平靜，所以靈感泉湧，下筆如飛而已。

……

林夕打趣說，現在電影設下了三級制，他的歌詞也是三級制的。每二十首詞作之中，大概有一首是一級好歌，兩首是二級的，餘下是三級的，只是中規中矩。……

……（從前）林夕的歌詞偏於哲理，密度很高，每個字的意思都幾乎超載。……現在，林夕的詞風已有變化，文字較淺白，且多以故事形式。這是否意味他對市場作出讓步呢？

林夕解釋說，從前的詞刊登在《詞匯》上，面對的是讀者而非聽衆，因此每多書面語言，而且意思密集，須加細心咀嚼，只宜有心人賞析。現在的詞面對的是聽衆而非讀者，自不能以書面語言對待，必得用些易於理解的文句，否則，便會教人「消化不良」。而且，說故事的形式較具感染力，歌手也較易掌握，填詞人自是樂意採用。

林夕自言在作品的質和聽衆的量之間，處理得蠻不錯，可算是兩者兼得。他認爲，作品的質和聽衆的量，其實就像兩個部分交叠的圓圈一樣，總有一些地方是可以並存的。現在，他就是在那片交叠的天地裡活動，致力寫出聽衆接受的好詞。

……散文新詩等他也嘗試，不過，總覺得歌詞結合了音樂，生命力較之詩更強，而下筆時的挑戰性也更大，因爲這個緣故，他對歌詞頗爲偏愛。

林夕說，寫一首好詞比起寫一首好詩更難。作爲一個填詞人，他寧願做杜甫而不當李白，因爲杜甫是用心經營，而李白則多恃天份。

每寫一首歌詞以前，林夕都會按照唱片監製的要求，定下歌曲的路線和風格，或浪漫，或硬朗，然後斟酌加入那些元素和字眼，定出每段內容，這才正式動筆。他說，唯有這樣有系統地抒發感情，作品才會飽滿，才會有嚴謹的章法，否則，便容易流於蒼白混亂。

談及填詞人的理想，答案只有兩個字：「好詞」。……他認爲現今新一代的語文知識，除了得自課本以外，還得力於大衆傳播媒介……在詞中向新一代灌輸正確的中文知識，是他的責任。自然，多寫好詞，也是酬答知音的最佳行動。

從這段訪問，可以看到林夕的詞筆是能收放自如的，要深便深，要淺便淺。這其實正因爲林夕學中文寫作是「取法乎上」得其上，由於技高，文筆遂可靈活變通，能深能淺。

但羨慕林夕有如此高超功力的朋友何妨想想，林夕是用了多少年時間來磨練他的文筆的？

八‧十六　一世？一切？

一九九〇年四月，林夕的一本袋裝書《盛世邊緣》正式出版。書的序言中說到：「去年寫了一句歌詞：『將一世追憶當藥』，剛出版，大抵未及百分一世就反悔了，不如將『一世』改做『一切』，更加準確。一日未死，都不宜開口一世那樣，閉口一世這樣。」

流行歌詞的創作，創作時間總是僅有幾天以至幾小時，一旦灌成唱片推出後，就

再沒法修改了。像林夕這樣子忽地想到「一切」比「一世」更準確，亦恐怕今生無緣修改，成了永遠的遺憾。

其實，既然歌者久不久可以把同一首歌重錄，這時伴奏音樂總是重新編寫的。那麼，是否應該讓填詞人也有機會修訂一些心愛的作品（例如噱頭可以是「林夕自己最愛的三十首作品最新修訂版」之類），然後由歌星再灌唱片？

說來，近年有唱片公司推出「林夕音樂詞典」，但只是變相的集錦唱片，卻與詞人的「修訂」無關。事實上，說是「林夕音樂詞典」，卻連林夕的一些出版感言之類的文字都欠奉，太不像樣了。筆者想，作為詞迷，渴望見到的即使不是盧國沾《歌詞的背後》那樣的詞集，也要是潘源良《醉生夢》那樣的詞集。當然，要是有文字有聲音自是更好，但百多首歌詞，牽涉十來二十多間唱片公司，恐難以成事。

八・十七　對愛情悲觀

一九九一年七月號的《Disc Jockey》刊登了一篇林夕專訪，以下是其中的片段：

＊ 有時我會想，假如我不是填詞人的話，我便可以把要忘記的事情忘記，亦不需要刻意地去記起某些事情。但創作給我很大的滿足感，而將自己的一些經歷和體驗寫出來，亦非壞事，我覺得這是沒有浪費的。不過，最快樂和最開心的時候，都是無法寫出那種感受的，反而在心情稍為平靜的時候，再過濾一下那些感覺才寫出來，那些作品才是最好的。

＊ 我對愛情的看法是悲觀的……但亦非絕對的悲觀，算是執著？卻又不是，那應該說是「蟄居」吧！在我的歌詞中，張國榮的《無須要太多》、梅艷芳的《第四十夜》及《似是故人來》都是有我的愛情觀在內的。

＊ 寫這類事件（社會）性的歌詞時，我會比較小心處理，因為處理得不好就會
給人一種投機的感覺，所以當寫這類歌詞時，我會先將之消化，然後揀出一
些抽象的道理，利用一些有力的象徵來寫。好像當我寫《皇后大道東》時，
我先將一大堆與皇后有關的東西列出來，如硬幣、郵票（但我忘記了後來為
甚麼沒有用這個）、電視收台時的英女皇等等，然後才將之砌出一首詞來。
不過到現在我仍對那句「只須身有錢」不甚滿意，太過直接了。但除此之
外，對於這首歌我覺得十分滿意。

八‧十八　當林振強、潘源良填過都不理想……

　　林夕與來自台灣的傑出音樂人羅大佑合作，是他創作生命中重要的一章，以下對
二人的訪問片段：

問：近來最得意的作品是甚麼呢？

林夕：太多了。

羅大佑：也可以沒有。

林夕：如果讓我說，今年我最喜歡的大佑作品該是《滾滾紅塵》，好得不能再好
　　　的旋律。

（大佑竟搖頭，不大同意，怎麼搞的呢？）

羅大佑：我覺得歌寫出來到 final mix 完成，一兩個星期後整個創作的 trip 才完
　　　成，在你不斷 refine 的過程中到 master tape 完成，少說也聽了數百
　　　次，聽得不想聽了；所以對我來說根本沒有甚麼喜歡可言。

（別人常為大佑的創作感到驚喜，他自己的驚喜卻在歌曲的製作過程中慢慢磨

滅了。）

　　問：整個創作的 trip 歷時多久呢？

羅大佑：這要看歌曲所需的工程有多大，像《童年》連曲帶詞花了五年才完成；
　　　　《滾滾紅塵》只花了一個半月；《皇后大道東》則較長，花了四年半。

　　問：那麼填《皇后大道東》又花了多長日子呢？

　林夕：四個小時。不過歌詞有很大部分是大佑的意念，想把「皇后大道東」這個
　　　　概念用來象徵香港這特殊的環境，牽引到香港、中國、英國……由此再想
　　　　些有關的象徵如硬幣等，在這個意念上再發展一些想法。記得那天晚上只
　　　　用了三言兩語把意念告訴我就填了，想起來真是奇妙的溝通。

　　問：覺得曲詞的意念吻合跟作曲作詞人的熟悉程度有關係嗎？

羅大佑：當然有，不同的曲風適合不同的詞人來填，要是對詞人熟悉，會更容易
　　　　找得最合適的人。我也曾和林振強、潘源良合作，他們寫出來的未必一
　　　　定合用。

　林夕：說起來《皇后大道東》給我的壓力可也不小，因為林振強、潘源良填得也
　　　　很好，再讓我填自然緊張。

<div align="right">——摘自《Disc Jockey》，一九九二年二月號。</div>

八‧十九　放棄碩士論文，全情投入填詞

　　一九九二年二月號的《突破》雜誌，也刊登了一篇林夕專訪，其中有好些片段都
值得我們細味：

　＊ 在他（林夕）而言，市場限制，也可以刺激創作和帶來滿足感，就如專欄字

數和歌譜音調的限制，無非是考驗文字駕馭能力的難度。

* 從事創作，林夕從來沒有陷入藝術抗衡商品的口號裡。寫作發表既然需要溝
 通接受的觀眾，那麼講求認真追求藝術也不一定要孤絕，受歡迎賣錢的也不
 一定浮淺媚俗。那些強要堅持藝術和商業互相排斥的人，一涉及流行文化，
 访彿就認為沒有誠意可言，在這個世代，這種心態會否隱含著藝術的信心危
 機？抑或，只是個缺乏勇氣的表象？林夕決定放棄碩士論文，全情投入歌詞
 的創作時，曾說：「因一篇論文而可以受益的人太少了。」歌詞可以讓更多
 人看，也是更多人需要的東西。尤其優秀的歌詞。

* 起初為了把歌詞抄好，他努力學習寫簡譜，先努力聽錄音帶然後默寫，買很
 多歌書回家實習對譜。為了參加填詞比賽，他工整地謄抄歌詞，一筆一劃毫
 不馬虎，就是讓評判看得清楚。

* 他從不肯承認自己是文化人或作家的身份，更不願染上藝術詩人之類的名
 號。前年北京人民文學出版社因為他發表過不出十首的新詩和擔任《九分壹》
 詩刊編輯，便含含混混地羅致他入《香港當代詩選》的詩人群裡，他的反應
 是：「寫了幾首分行的東西就算得上是詩人嗎？」畢竟，他覺得填詞最能滿
 足創作慾，藝術不藝術倒不見得需要掛在唇邊。

* 「既然不會知道將來怎樣，越想便越無益，所以我也沒有特別考慮九七以後，
 創作環境會有何改變。」也許是杞人憂天，作為文字工作者，總難免預想到
 文革樣板的創作箝制，但林夕有他一套看法：「我但求有機會、有能力和懂
 得寫，大不了便不發表。誰可以強迫你寫一些極討厭的東西呢？我是個沒有
 野心的人，即使真的不寫作，但求保持合理的生活，我是不會為此而喪失雄
 心壯志的。」

＊ 我覺得人生最大的目標是戀愛。戀愛和創作是分不開的。創作給我的滿足感
　　是可以美化戀愛，而每段戀情都爲我的創作帶來莫大貢獻，提供不少傷感題
　　材。

八‧二十　紛紛來求翻炒

　　一九九三年夏天，香港作曲家及作詞家協會主辦了一次「流行音樂研討會」，席
上，林夕自嘲説：「我是比較短視和悲觀的！」又説：「自從填寫了《皇后大道東》
及《似是故人來》，許多監製都來要求我填這類『翻炒題材』。」

　　此外，説到卡拉OK，他亦深感壓力，因為卡拉OK是畫面、聲音、文字三結合
的東西，是非常吸引大眾的東西，所以就算監製不要求，為了歌曲的命運，也只有填
些會在卡拉OK中容易給人們選來唱的題材及詞句，這可能不是最好的，但容易給選
唱。換句話説，卡拉OK局限了歌詞的創作空間。

八‧二十一　不該利用歌手

　　一九九三年九月，《新報》的音樂版刊登了一篇林夕訪問，其中問及對某些人批
評本地的創作環境常扼殺許多新奇的創意。林夕的回應是：「其實他們不應該這樣
想，創作音樂是一種群體工作，需要配合。或者，應該這樣説，創作人是不應該利用
歌手，來發洩一己的創作慾，反之，我們應該利用我們的創作力量去幫助歌手去發
揮。」

八 · 二十二　寫非情歌要申請

一九九四年九月三十日《香港經濟日報》流行音樂版的頭條標題是「情歌泛濫誰之過，樂壇中人紛卸責」。撰文者筆名「畢仁」，即倪秉郎。

這標題的背景是，當時有一個「香港政策透視」的團體做了一個關於香港流行歌曲的研究，指出香港樂壇的情歌太泛濫。對此，香港電台立刻搞了一個節目來探討。出席的樂壇中人有葉玉卿、許秋怡、孫耀威、向雪懷、林夕、關維麟等。

所謂「紛卸責」，是年輕歌手皆發覺選曲的主動權全在監製之手。許秋怡更說：「我唱非情歌、勵志歌沒有說服力。」葉玉卿則說：「唱片是商業市場的產品，不是教育素材。情歌的出現是供求問題，消費者喜歡以及購買，干卿何事？況且勵志歌曲不耐聽，在師長父母嘮叨一輪後，年輕人聽歌還要『聽教』，是否太過分呢？」

但究竟是甚麼原因使情歌泛濫？

身為唱片監製的關維麟指出非情歌數量雖不及情歌多，但也維持一定的數量，問題是看看ＤＪ播歌選擇、看看其他電子傳媒的宣傳、看看點歌情況，就知道情歌最受歡迎。作為商品的唱片，不能製作一些使自己沒飯吃的歌曲，更何況要滿足傳媒與歌迷。

林夕在席上則以幽默之語回應：「假如唱片監製沒有特別吩咐，一定寫情歌。寫非情歌要經過申請。」

倪秉郎在該文中為林夕的說法下了個註腳：「填詞人也要三餐一宿，選歌的人是唱片監製，不能永遠把大量的情歌旋律寫成勵志、有益世道人心的歌曲，他們要順著音樂走，他們寫情歌也是『徇眾要求』（包括製作人、歌手以及歌迷）。」

不管在林夕時代，寫非情歌是否真的要向監製申請，其實林夕此語亦顯出他是比

較「無為」的詞家，跟其前輩盧國沾欲借自己的影響力鼓動某種風氣的「有為」作風大大不同。所以盧國沾以堂吉訶德的精神用一個人的力量企圖帶起寫非情歌的浪潮，最後是無疾而終(後來樂隊潮流中的樂隊多了唱非情歌卻恐怕跟盧國沾的非情歌運動無關)，而唱片界似乎亦從此「怕」了他，於是他的填詞「柯打」日少。林夕非常欣賞盧國沾的詞風，卻不見他也「有為」地來個非情歌運動，除了可能是因為時代不同(例如可以填非情歌的旋律越來越少、適合唱非情歌的歌手也越來越少)、詞人的個性不同(例如林夕認為不該利用歌手)，亦可能是有鑑於盧國沾在詞壇上的「下場」。

一九九四年時候的林夕已是名重一時的大家，寫非情歌尚且「須經申請」，其他詞壇小輩，可想而知了。

八‧二十三　入行非因比賽得獎

一九九五年二月十五日，《明報》的副刊上刊出了一大篇林夕訪問，以下摘錄了部分內容：

＊林夕説他尋找靈感來填寫歌詞的經歷，可説是不一而足，多是先聽聽曲調，再決定用哪種故事，人物該是怨婦還是浪子等。他説：「填寫情歌時，有時是自己的經歷，但更多是別人的感受。」例如填《昨晚妳已嫁給誰》這首歌，他便請教了很多已結婚的朋友。

這個自認容易「high」，不容易「down」的填詞人，笑説：「我有辦法令自己的情緒迎合歌曲的需要。」但有一些歌曲如《七俠五義》主題曲，則要翻查資料，甚至舊歌詞；寫《醉拳II》的主題曲時，更要翻看黃玉郎的漫畫，看看醉拳的招式。所以説，他的經歷真是不一而足的。

林夕説最痛苦的經歷要算是在滾石時，替李連杰的《太極張三豐》寫主題曲。由於作曲的人太遲交稿，所以林夕只有一晚來寫，還要交出國語版和粵語版，內容要截然不同。回想起來，還讓他有些害怕。他苦笑著説：「當時真是辛苦得像一隻『雞』。」當然，寫作順利時也教他很有滿足感。他露出了童稚般的笑容，説：「比如黃耀明的國語歌《我們不是天使》和《想入非非》時，連自己也拍案叫絕，竟然能想出許多的佳句，真絕！」

* 他説中四時已開始填詞。「那時是陸小鳳時代，很流行一些舊曲新詞的比賽，和現在不同。」……他第一次參加比賽便輕易奪取了冠軍，在過後的歲月裡，他參加過無數的填詞比賽，每次都能奪標，但他説並不是因為得獎才認為自己有天份，得獎只是增加當中的「過癮」程度。……這個在中學時代曾彈過結他，現在早已不玩這種樂器的林夕，憑著累積下來的經驗，拿起歌譜，便能哼出曲調來，他成為專業填詞人後，已鮮有參加各種類型的填詞比賽，他輕描淡寫地説：「我太了解這些比賽，不能用這些比賽來證實自己，這些只是一項遊戲。」

他又補充説：「我投身這個行業，也不是靠這些比賽。只因有機會認識到行內人，我又填了一兩首出名的曲子，於是便不斷有人來找我。這種幕後工作，入行最要緊的是獲行內人注意；這不同於歌星，要行內行外都熟悉。」

(這些話出自林夕之口，可説是不由你不信，至於怎樣可以吸引行內人的注意，那只能「八仙過海，各顯神通」。)

* 有時給催稿催得太厲害或者無頭緒，也不得不死命的砌出來，但他並不認為這是交行貨。「其實『行貨』一詞並不一定是貶詞，它只是在一個行業限制下的產物，每一個負責的人也是如此。而且填詞並不同於寫作，它要迎合曲

譜，基本上是砌出來的。」他說。

林夕自嘲爲一個軟骨的人……並不刻意講求藝術，只會忠於自己和歌曲。若監製認爲要改，他便乖乖地回家修改，並不會堅持，因爲他認爲監製必定有他的理由。

他也不認爲商業化便是不好，便是與藝術相違背。「既能做自己喜歡的事情，有一定的水準，又爲大衆接受，有甚麼不好？」他反問說。在他而言，所謂的商業化多是指一些爲大衆所接受，又行得通的事物，但並不一定沒有水準。他續說：「我的歌詞通常都很商業化，或可說是大衆化，爲大衆所接受，但它們的藝術成分一點也不少。」他以《滾滾紅塵》和《似是故人來》爲例，有典有據，即在學院派的角度來分析，他也認爲站得住腳。

＊「歌曲絕對可以談政治，但不可以像樣板戲一樣，硬要聽衆接受他們的信息，應是以嬉笑怒罵的形式來表達。」以他的政治漫談歌曲《皇后大道東》爲例，它並不是表達意見，而是反映情況，說九七後香港可能會出現如此這般的情況。

八‧二十四 《迷路》

《迷路》（王菲主唱）

黃像雨後黃昏，藍像世上男人，

攜同著前塵一起遠行，紅燈、綠燈、紅燈。

前面是你面龐，絕色，絕色，回頭但覺劇情，褪色，褪色，

沉淪在茫茫思想旅程，爲何是非黑白，絕不分明？

Hoo...ah 回憶的國度，竟迷路！Hoo...ah 何處是，回歸吧。

用註日你背影，貼著我眼睛，繼續懷念你，

動作、話語、時間、情境，是四月那雪景，八月那雨聲。

想你直到直到直到沒法回憶，念你念到迷路也好，不肯安靜！

情是註日情感，時是註日時針，

攜同著前塵一起遠行，困在記憶的森林。

林夕這首替王菲填的詞，寫於一九九五年。是時也，林夕已是詞壇中的大師，他有充分的自由操控歌詞的深淺，不再像初出道時的《吸煙的女人》竟被資深ＤＪ指為「不良文法」。

《迷路》可以說是林夕一顯他能深的代表作（當然其實他還有不少比《迷路》更晦澀的詞作）。於此也說明，寫詞的「自由」往往是要等自己有一定地位和名氣之後才能擁有的。

《迷路》寫的是回憶從前情事，卻以「迷」作為描寫的焦點，大抵是因為音樂亦是一派迷離惝怳。為了渲染「迷」的感覺，詞人不惜用上超現實手法，調顏弄色：

「黃，像雨後黃昏；藍，像世上男人」這兩句劈空飛來，不知是虛是實，總之是混和著這兩種色調的某個空間，讓人彷彿身處雨後黃昏，覺得身邊走過無數男人。

「攜同著前塵一起遠行，紅燈、綠燈、紅燈」把「前塵」當是能攜同之物（人？），極富想像力，其實這一句不過是「追想前塵舊事」之意罷了，但詩化了之後，實在美麗，而「紅燈、綠燈、紅燈」，除了繼續調顏弄色，也在暗示這次「遠行」遇上許多「紅綠燈」，並不順暢。

這開始幾句，影像給描繪得很迷幻，而接著，詞人看來頗飄忽的筆法卻已帶我們到「遠行」的目的地：「前面是你臉龐，絕色絕色，回頭但覺劇情褪色褪色，沉淪在

茫茫思想旅程,為何是非黑白,絕不分明?⋯⋯回憶的國度,竟迷路!」一「絕色」一「褪色」,省卻許多筆墨,卻烘托出「沉淪在思念回憶中走不出來」這個主題。

後半段的意象就更美麗而深遠:「繼續懷念你,動作、話語、時間、情境,是四月那雪景,八月那雨聲⋯⋯」詞人這裡用的乃是類似電影蒙太奇的手法,把好些不同的時空的意象疊置在一起來表現情感。這手法在中國古典詩歌裡也很常用,如元代馬致遠的散曲名作:「枯藤、老樹、昏鴉。小橋、流水、人家。古道、西風、瘦馬⋯⋯」盡情疊置意象,其大膽手法至今教人津津樂道。不過,在流行歌詞中採用這種技巧,聽眾可能會聽得一頭霧水。但筆者相信林夕既決定在這作品中使用,就已經豁出去了!回說《迷路》,我們可以想像那對愛侶曾在某個四月共賞雪景(如見其景),又曾在某個八月,共聽雨聲(如聽其聲),而這些,卻都成了回憶,只能在回憶中重拾當時的呢喃細語、融洽情感。這幾句詞的句法是突破了常規的,卻由此予人非常豐富的聯想空間(超載!),意境也艷麗得很。事實上,白皚皚的天地、陰冷的天氣、淅淅瀝瀝的雨聲,自然令這思念之旅更添淒迷,所謂的煙雨淒迷,而這些詞人不用點出卻已教欣賞者有這種感覺。

詞人最後把強調的重點放在「沉淪」二字:「想你直到沒法回憶,念你念到迷路也好,不肯安靜⋯⋯困在記憶的森林」思念之深、思念之不可自拔,寫得淋漓盡致,而「迷路」、「困在記憶的森林」等意象可謂美麗得不可方物!

八‧二十五 也有會錯曲意時

一九九九年二月號的《詞匯》,出現了一篇林夕訪問,當中問及他認為現時歌詞的風格跟上一輩有何分別,他答道:

現時歌曲旋律的變化較大，不似舊時的簡單直接，因此主題要很「出」，務求容易上口和記憶；內容方面則多了一些日常細節的描寫，平凡如刷牙洗面也可入詞，畢竟這些場面才是人們真實的生活，就像電影畫面，無論經過美術加工還是平鋪直敍，都不過是表達手法的一種，為生活「make a statement」而已。例如張震嶽的《我要錢》或李宗盛的《最近比較煩》，內容都是很瑣碎但貼身的事情，反而能引起別人共鳴；甚至有時候，這些題材能帶出意想不到的效果，如日本歌《芹菜》，從頭到尾都在描寫烹調過程，偏在末段峰迴路轉地加上一句「我很愛你」，便足以突出愛情那種毫無邏輯、隨時隨意的特質了。

當問及如何決定某曲的表達手法及內容，林夕說：

最重要是認清歌曲的語氣，一首曲的 tone 能影響詞的效果，這需要一點音樂感，當然也有會錯意的時候，我也有差不多十分一的詞被退回過要求修改的，所以，經驗也相當重要。

對於會否擔心江郎才盡，他說：

靈感枯竭當然試過，有時我會稍作休息再寫，有時會靜靜觀察一下四周的人，或從同一個主題中分出不同層次和角度再寫，例如同樣是「分手」也可以有不同的反應，像近期黎明的《如果可以再見你》，其中一句「忘了歸家關了燈」那種失魂落魄，便與一般失戀時聲淚俱下不同；又或者，像許美靜的《明知故犯》般時間緊迫，我便在午飯時 45 分鐘內完成，這有時也是動力之一……填詞題材比比皆是用之不竭，只要對生活保持敏感，不怕找不到題材。

當問及歌詞中會否有自己的心聲或看法，他說：

那些情景場地對白，當然不會戲劇化得與現實百分百一樣，但一些見解和心態會滲透在一些作品中，例如陳奕迅的《我甚麼都沒有》、楊千嬅的《出埃及記》、寫給

黎明的「和記系列」以及差不多寫給王菲的所有歌如《約定》等，多少帶有我自己真實的看法。

八·二十六 《開到荼蘼》

《開到荼蘼》（王菲主唱）

每隻螞蟻，都有眼睛鼻子，牠美不美麗，偏差有沒有一毫釐？有何關係？

每一個人，傷心了就哭泣，餓了就要吃，相差大不過天地，有何刺激？

有太多太多魔力，太少道理，太多太多遊戲，只是為了好奇，

還有甚麼值得歇斯底里？對甚麼東西，死心塌地？

一個一個偶像，都不外如此，沉迷過的偶像，一個個消失。

誰曾傷天害理？誰又是上帝？我們在等待，甚麼奇蹟？

最後剩下自己，捨不得挑剔，最後對著自己，也不大看得起！

誰給我全世界，我都會懷疑，心花怒放，卻開到荼蘼！

一個一個一個人，誰比誰美麗？

一個一個一個人，誰比誰甜蜜？

一個一個一個人，誰比誰容易？

又有甚麼了不起？

每隻螞蟻，和誰擦身而過，都那麼整齊，有何關係？

每一個人，碰見所愛的人，卻心有餘悸！

這首用普通話唱的《開到荼蘼》，主唱者還是王菲，作品的誕生年份卻已是一九九九年。跟《迷路》相隔四年，王菲在華語歌曲世界裡的地位已變得有些超然，因而

和王菲已是老拍檔的林夕，取材看來亦非常自由，絕對不必擔心市場似的。這是林夕之福，也是聽情歌聽到不想再聽的人之福。

看看這首《開到荼蘼》，單是歌名已經教一般歌迷吃不消，他們可能壓根兒不知「開到荼蘼」是甚麼意思。再看歌詞內容，哲理意味十分濃厚，雖然從「碰見所愛的人，卻心有餘悸」等句子看來，好像是愛情歌曲，但那肯定是捉錯用神。

先來說說歌名，「開到荼蘼」一語源自一首宋代絕句：「一從梅粉褪殘妝，塗抹新紅上海棠，開到荼蘼花事了，絲絲天棘出莓牆。」荼蘼，花名，又作酴醾，開花期在初夏時份，所以「開到荼蘼花事了」簡單說來就是春光不再之意。當然，後來人們亦把「開到荼蘼」引申為「美好的日子快結束」。在一九九九年用到「開到荼蘼」這句詞語，倒又似在暗喻那些莫名所以的所謂「末世情懷」。

詞一開始從螞蟻寫起：「每隻螞蟻，都有眼睛鼻子，牠美不美麗，偏差有沒有一毫釐？有何關係？」詞人以蟻的意象讓我們感到，牠們如此渺小，美麗與否毫不重要，無需為此影響生活。緊接著由蟻及人：「每一個人……相差大不過天地」這一跳接，使我們迅速明白：不管是渺小的蟻還是自稱是萬物之靈的人類，其實都那末平常，都不過是生物而已，我們認為蟻渺小，但人比起天地，何嘗不渺小！這種手法或可稱為「夾逼法」，把人夾在天地與蟻之間，以此映照人的偏執狂妄，是何等可哀之事。

接下來的一大段描寫，就是正面寫到人性的糊塗醜陋，你和我和他多多少少都可以從中找到一點自己的影子。詞人多次用逼問法及排比的句型，增強歌詞的張力和氣勢，跟磅礡的音樂非常貼合，也像是向人類當頭棒喝！

詞末又重新出現螞蟻的意象：「和誰擦身而過，都那麼整齊」渺小的蟻尚且能做到博愛而大同，人為甚麼反而不能？「所愛的人」明顯不能定於一尊地認為是指「情

人」，所愛的還可以是父母、子女、朋友等。

到了《開到荼蘼》，林夕的詞藝又攀升到一個新境界，香港同行中亦已無人能及！只是他的產量看來還是偏多，以致還不免頗有一些寫得略見平庸之作。

八‧二十七 《催眠》

《催眠》（王菲主唱）

第一口蛋糕的滋味，第一件玩具帶來的安慰，

太陽上山，太陽下山，冰淇淋流淚。

第二口蛋糕的滋味，第二件玩具帶來的安慰，

大風吹，大風吹，爆米花好美。

從頭到尾，忘記了誰？想起了誰？

從頭到尾，再數一回，再數一回，有沒有荒廢？啦……

第一次吻別人的嘴，第一次生病了要喝藥水，

太陽上山，太陽下山，冰淇淋流淚。

第二次吻別人的嘴，第二次生病了要喝藥水，

大風吹，大風吹，爆米花好美。

忽然天亮，忽然天黑，諸如此類，遠走高飛，

一二三歲，四五六歲，千秋萬歲！

這是林夕寫給王菲唱的另一首國語歌，是與《開到荼蘼》同期的作品。《開到荼蘼》是取材大膽、構思奇特。《催眠》則是不避晦澀，管他聽歌的是否理解是否明白。但要注意，《催眠》絕不是林夕寫給王菲唱的歌曲中最晦澀的詞章。

《催眠》中的意脈常常突斷，很難搞清楚詞人到底題旨何在。筆者在此並不想強作解人，只是以此詞來印證林夕為王菲寫詞的自由度是多麼的大，要非情歌的亦可，要晦澀難明的亦可，……

八‧二十八　每天睡四小時

二〇〇〇年十月十三日，台灣的《中國時報》刊登了一篇林夕專訪，下面是部分片段摘錄：

……五年前，他進入香港商業電台，負責創意思路，他說：「在電台我要接觸廣告業務，要策劃活動，也要動腦筋想相關口號，這對文字的洗練有很大的幫助。」

林夕的文字風格獨具，他擅用重疊或相對的概念鋪陳情緒，也偏愛抽象或冷調的形容字句，對人性的刻劃也總帶著些宿命或無解的悲念或禪意。他說，早期他受張愛玲影響很深，「她筆下人物常以功利的角度看待感情，明顯反映人性陰暗面，讓我多了一個看世界的方法。」

書是林夕的必需品，不同時代的文學帶給他不同的衝擊。他說，亦舒寫愛情寫到人性的計算，是一番領悟，台灣新詩盛行的時代，他感受到文化的洗禮，大陸作家顧城、北島的筆法，也是他所欣賞的。近來，他迷上幾米的畫作和童話書籍，「童話是很好的靈感來源，它以簡單的意念傳達複雜的人性，幾米的畫作則是充滿了音樂性。」

……他寫歌詞的先決條件不是為誰而寫，而是要有好的音樂和旋律吸引他。「我寫詞感覺常跟著音樂走，只要有好歌，很難不寫出好的歌詞。」

愛情是林夕筆下最常出現的話題，他也同意愛情是人生最重要的課題。歷經過幾

次的傷痛苦楚，林夕笑稱他對愛情的態度是可以抽離，也可以隨時進去。所以他筆下的愛情觀也常探出看透不強求的隱喻，他形容：「喜歡一個人就像喜歡一個風景，旅行過後，總不能把風景也帶走，只好讓它存留在那裡。就像看待愛情，有時用超然的角度，反而能釋放自己。」

……王菲多年來感情上的起起伏伏，也都在林夕筆下一覽無遺。對於王菲，林夕坦誠他是無可避免的偏心，「與其說我們有默契，倒不如說我們都能自由去發揮。」有趣的是，林夕對於王菲的了解多半是從報章雜誌得知，兩人鮮少聊天談心，林夕笑稱：「我都是從報章的訪問來揣測她的想法，雖是用猜的，好像也滿準的。」

……長時期處在被催稿的狀態，林夕笑說雖沒崩潰，但常發瘋。平均每天只睡四小時……「我常告訴自己，像失戀那樣的痛苦都過得了，還有甚麼過不了的。有時想想，自己是幸運的，我這十年做的事，可能是別人兩輩子才能完成，況且，歌詞創作是我所熱愛的。」

八‧二十九 《潛龍勿用》

《潛龍勿用》（謝霆鋒主唱）

貴重財物要好秘密，你就藏在我身。用電話纏繞到頸背敏感。

你年年日日，繼續留下我指紋，你別移動你好大塵，快用肥皂擦身。

就像頸鏈乖乖跟我貼緊。

我們明明蜜運，宇宙唯獨我二人，

給你精細的血管，給你精美的五官，不等於你需要公開搞試用。

給你一柄手槍，不要給你子彈，它會跟你纏綿地溝通。

給你一對手，不等於要擁呀擁，不要擁抱擁到歇斯底里，做到人人樂用。

這是承諾你懂不懂？

為何拿甜言蜜語印證你嘴巴有用？別以為長期陪著我會廢掉嘴角武功。

為何拿眉頭額角印證你美色有用？記住潛龍勿用，這樣玄妙你懂不懂。

你像財物要守秘密，你就藏在我心，用甚麼雙手雙腳找你新生？

以後閒人就勿近，以後寧願你不是人。

給你精細的血管，給你精美的五官，偏要給你給你一顆心躍動，

給你一柄手槍，給你一發子彈，不等於要放進誰的胸。

給你一對手，偏要給你擁呀擁，

所以抵你抵你歇斯底里，誓要人人樂用。有用無用，你懂不懂？

這是謝霆鋒二○○一年出版的新唱片中的一首歌，是年謝霆鋒才二十一歲，不過由於出道早，這樣的年紀已是大牌，也因此，林夕也似乎可以在為他填寫的歌詞中比較自由地選擇題材和詞采風格。

用上「潛龍勿用」四個非常古典的字眼，而竟然沒有被事事講究時代感的流行曲製作班子否決，委實令人驚異。也許，當中也有過一陣「游說期」吧。

「潛龍，勿用」是《易經》六十四卦中第一卦的第一句爻詞，比較簡單的解釋是「龍潛藏在深淵內，等待時機，千萬不可妄動」，也有一些學者解釋說「潛龍是比喻有德行而隱居的君子，不因世風不好而改變志向，也不追求有名於世……」真好，要是有那位少年流行樂迷聽過謝霆鋒的《潛龍勿用》而走去翻翻有關《易經》的書籍，林夕應記一功。

《潛龍勿用》是一次如何寫長篇歌詞的示範，也是一次「唯陳言務去」的最高級示範。整首詞都幾乎是林夕自鑄的新語，每個我們熟悉或不熟悉的語詞都給賦予了簇

新的含義，而且寫來絕無勉強堆砌的痕跡。當中，有一處甚有趣的諧音：「抵你抵你歇斯底里」，相信會教不少人會心。

　　恕筆者只能用些「陳言」來概述歌詞的大意：詞中主角很不滿自己深愛的女孩惹蝶招蜂，雷霆大發。詞是一副訓斥口吻，但每句罵語都幾乎是精彩的借喻，讓人驚嘆「我絕對想不到可以這樣寫」（林夕當年談鄭國江詞時說過的話，見本書的第四章），而這些巧妙造語，肯定一般青少年人亦欣賞得來。

　　這首歌詞已達到雅俗共賞的境界，但卻未至於深入淺出，因為論命意，並不見深。

八・三十　《Shall We Talk？》

《Shall We Talk？》（陳奕迅主唱）

明月光，為何又照地堂？寧願在公園躲藏不想喝湯。

任由目光，留在漫畫一角，為何望母親一眼就像罰留堂？

孩童只盼望歡樂，大人只知道期望，為何都不大懂得努力體恤對方？

大門外有蟋蟀，回響卻如同幻覺，

Shall we talk? Shall we talk? 就當重新手拖手去上學堂。

陪我講，陪我講出我們最後何以生疏，

誰怕講，誰會可悲得過孤獨探戈？

難得可以同座，何以要忌諱赤裸？

如果心聲真有療效，誰怕暴露更多？你別怕我。

熒幕發光，無論甚麼都看，情人在分手邊緣只敢喝湯，

若沉默似金，還談甚麼戀愛？寧願在發聲機器面前笑著忙。

成人只寄望收穫，情人只聽見承諾，為何都不大懂得努力珍惜對方？

螳螂面對蟋蟀，回響也如同幻覺，

Shall we talk? Shall we talk? 就算牙關開始打震，別說謊。

陪我講，陪我講出我們最後何以生疏，

誰怕講，誰會可悲得過孤獨探戈？

難得可以同座，何以要忌諱赤裸？如果心聲真有療效，誰怕暴露更多？

陪我講，陪我親身正視眼淚誰跌得多？

無法講，除非彼此已失去了能力觸摸，

鈴聲可以寧靜，難過卻避不過，如果沉默太沉重，別要輕輕帶過。

明月光，為何未照地堂？孩兒在公司很忙不想喝湯。

And shall we talk? 斜陽白趕一趟，沉默令我聽得見葉兒聲聲降。

人際間的疏離，是現代社會的老大問題，它無處不在，縈繞在父母子女之間、情侶之間、朋友之間、同事之間、同路人之間、同一個社群之間……不過，粵語歌詞中深刻地觸及這個問題的作品甚少，我記憶最深的當數林振強的《三人行》、《假假地》。

林夕替陳奕迅填寫的《Shall We Talk？》乃是這類作品中最新的成功之作。

詞人似乎想多些人能感應到詞中的訊息，於是用極明白的字句點出主題：「為何都不大懂得努力珍惜對方？……陪我講出我們最後何以生疏」，但這樣做並不損這首作品的藝術水平！

林夕最成功之處是選擇了「湯」這個事物來作中介，以傳達人際間的諸般疏離。詞中提到「湯」的地方凡三次：

「寧願在公園躲藏不想喝湯」

「情人在分手邊緣只敢喝湯」

「孩兒在公司很忙不想喝湯」

「喝湯」（但廣東人說的是「飲湯」，不是「喝湯」）這一意象是很有中國特色的，因為中國人要表示關懷，往往是以對「身」的照顧來表達的，不過這種關懷往往只及「身」而不及「心」，而到了今時今日，因為人際的疏離，竟是連「身」都難以企及，怎不教人感慨？

詞中也還有不少精彩的描寫，如開始的詞句：「明月光，為何又照地堂？……」讓人立刻聯想到廣東童謠《月光光》以及瞬息間感染到經由這首童謠帶起的溫馨純樸的昔日情懷，以此對照現代人的疏離，正是以樂景寫哀的手法的變奏（同時我們亦可認為這是「賦比興」中的「興」法）。又如：「鈴聲可以寧靜，難過卻避不過」是個很精警的語句，省卻許多冗言來交代。全詞唯獨「誰會可悲得過孤獨探戈」這一句嫌乏力，「孤獨探戈」此語雖然來自林夕替許志安寫的《孤獨探戈》，但相信不會有太多人知道林夕是在用自己的「典故」，只感到「孤獨探戈」無論如何跟「可悲」的連繫都不強，因而這個意象並未能強烈地帶出可悲之感。

第九章

眾星璀璨

九‧一　羅鏘鳴的二等觀

在「全港學界歌詞創作大賽」的場刊中，專欄作者李謨如（筆者按：這是筆者當年使用的筆名）（也是業餘填詞人協會成員），寫了一篇《詞人風格略述》，齒及拙作：

周慕瑜的詞齡很淺……在他寥寥可數的作品之中，已見出他的風格……是別樹一幟的。他的詞風直如近代的新詩：「深入深出」，讀者或聽者常難以立刻摸清歌詞要傳達的意念，須經過一番咀嚼才能體會……，《雨呀，你聽住！》和《青春》比較易懂一點，但仍須欣賞者加以補充想像。從提高歌詞的文學價值的角度來看，這嘗試是可喜的；從普及方面看還希望他寫一點深入淺出的。

讀畢確有點難過，淺入淺出是三等，深入深出是二等，深入淺出是一等，我不過是二等而已。這是我不想承認的，看來似乎不可能了。

主觀不等於只看自己願意見到的東西，有時我也會清醒，但是「提高歌詞的文學價值」（一矢中的），卻如心中的神祇，要我日夕頂禮膜拜，沒空多瀏覽四周一下。第一個人說「深入深出」，我搖頭不語，第二個人說「深入深出」，我微笑不語，到第三個人說同樣的話，「文學價值」的殿堂開始動搖；第四個人再說，我耍手不語。歌詞易懂，才易溝通；我明白。

這是羅鏘鳴當年以「周慕瑜」為筆名在《成報》寫「談歌說樂」時（見報日期不詳）的一篇文字。此前，他因為寫的「詞評」甚受讀者注意，一些唱片公司嘗試找他寫詞。他以往寫過好些新詩，所以在他寫歌詞時也愛嘗試運用新詩的手法，結果常被指作品「深入深出」。上引這篇文字，他似乎終於認同了歌詞要易懂，但當然也感受到他心底還是不甘的。

筆者想，今天已移居加拿大的羅鏘鳴要是看到林夕為王菲填寫的許許多多「深入深出」的歌詞，應會「老懷」大慰，當然，另一方面也可能恨自己太早地去「深入深出」，缺乏像王菲這樣的歌手來配合。

羅氏在文中說歌詞作品有三等，第三等是淺入淺出。筆者覺得這一等級中還該包括「淺入深出」，把空洞的內容寫得好像很高深的模樣，就如古人說的「七寶樓台」，拆下來卻是不成片段，了無內涵。筆者寧要「淺入淺出」也不要「淺入深出」，因為太作狀太無聊了，故此「淺入深出」只能是第四等。偏偏新世紀的香港新一代詞人，卻常寫出這類第四等的作品。

為了讓讀者認識一下羅鏘鳴的歌詞創作風貌，以下引錄他的《雨呀，你聽住！》：

《雨呀，你聽住！》（薰妮主唱）
風吹窗門半開，寂夜沉睡，

淅瀝聲響起，明明是雨絲看來像眼淚，

斷絲，心中掛，將記憶串串再放下。

點點雨滴滴載哉輕飄往日去，雨呀，你聽住！

天空裡上下與四方都可以灑，不必這兒下；唔……

向四方淌滿水，莫在哉門前共聚，間可聽到！

點點雨滴滴腦裡翻滾化間句，雨呀，你聽住！

一天裡任何秒與分都可以灑，偏偏這時下；唔……

此刻經積滿水，斷續雨仍然滴淚，斷絲休灑！

點點雨滴滴載哉輕飄往日去，雨呀，你聽住！

天空裡上下與四方都可以灑，不必這兒下；唔……

向四方淌滿水，莫在哉門前共聚，間可聽到！

九‧二　向雪懷談填詞經驗

記得哉第一首作品《夢的誹徊》（筆名向雪懷），足足用了兩個多星期才完成。這首歌曲的旋律雖然尚算簡單，但在當時來說卻已經是一個很大的考驗，如果該曲是採自日曲或西曲改編的話，哉可能會比較容易掌握。然而這歌是本地作品，所以錄音與填詞是在同一個時間進行的，手上所拿到的就只有簡譜及單音帶，對於沒有這方面經驗的哉實在難於捉摸將來成品的樣子。

曲中的音符終日在腦海裡打轉，一個又一個的意念似浪兒般此起彼落，但是要捉著一個合意的就難之又難，始終無法拿定主意，或者這就是理想，或許是對自己沒有太大信心的表現吧！一切就單靠著心裡的一股無限的熱情去完成使命，一絲勝利的微

笑終於見於面上。這是最美的一刻。

相信你在高中時再讀初中的作文，也常覺得有不滿意的地方，就好像我現在看看過往的歌詞，也有不少地方要修改。同一曲譜可能有另一個完全不同的寫法，這是與思想、體驗、寫作技巧等有著密切關係，相信這是每一個初嘗寫詞的朋友都會遇上的經歷。

或者讓我提出以下幾點與大家談談：

* 投入旋律之中——這一點非常重要，我們一定要懂得如何區分曲中的性靈。悲、喜、哀、怒各有不同，輕快優美的旋律勉強填上悲鳴、哀怨或口號式的詞就失去了其感染力，就似一位七十多歲的女士依然穿上低胸T恤、熱褲、濃妝艷抹的配搭一樣。無論服飾是多名貴，人是多慈祥，但始終不是味兒。

* 歌詞取材——選定題材是頗困難的，觸發靈感也可遇不可求。初嘗試者多以勵志、優美居多，現實生活取材較少，這也顯得生活體驗是相當重要的，不同年齡的戀愛觀、人生觀加上本身遭遇促使路線的分野。

* 二位一體——曲詞本屬一體如一對夫婦。填詞人做媒撮合這段婚姻，他們的美滿幸福就靠我們的慧眼。初學者多數把他們錯結姻緣。就是現在的流行曲裡我們也很容易見到同一曲譜多個版本的不同反應。詞人在處理同一曲調也可引發不同的情思。

* 歌詞的普及性和責任感——歌曲在傳播方面佔著一個有利位置，正因如此，更不容忽略其引致的後果。寫文章與填詞一樣，作者要對其作品負上責任，亦應該要為大眾設想。

* 磨練與培養——要磨練填詞的技巧，我建議以日曲譜中詞，主要是日曲的

結構較近本地的歌曲，其次是不會受到原有歌詞的影響。在生活觸角的培養就得因人而異。一些生活小片段亦能夠很深情的溢於歌詞之中。未必一定要激昂的呼號、大義凜然的激情或是柔情蜜意的方算好歌。

九‧三　卡龍談他的《夜行火車》

《夜行火車》據卡龍在《隨意思想錄》一文內的自白，是要寫逃避城市的心態，尤其選擇火車作為交通工具的新一代。但單就歌詞本身看，卻僅剩下乘夜火車離開一個城市（也可能是駛向另一個城市，詞中沒有說明目的地），在車廂內所見所感。詞中寫得最成功的是「黃黃燈光照，門輕掩閉，空空車廂恬靜圍著我」、「回頭再望，多少惡夢纏著我」、「城市在熟睡中退後」幾句，第一句集中寫氣氛，第二句顯示詞中人有一段不愉快的過去，第三句以擬人法來映襯夜的寧靜。但逃避城市的心態，卻完全隱沒在淒美的環境下面，卡龍只是設計了一個外延甚廣的場景，可以因為失戀、失落、失望種種理由離開，任由聽眾代入。

正如卡龍自己說過（某次講座），指定性的內涵並不是歌詞所能負擔的。從這個角度看，卡龍的歌詞也是一種很具賣錢條件的軟性商品。

<div align="right">——摘自林夕在《詞匯》的「九流十家集談」專欄，一九八六年九月。</div>

文中道出了商業歌詞的特色：「盡可能讓多些人產生代入感」，要達到這個目的，流行歌詞往往傾向於抽象的、概念化的描寫，大大損害歌詞的感染力及藝術水平。

九‧四　盧永強論阿寶與惡霸

　　數月前接到教育電視台一位監製同事的邀請，代他一個新節目寫一首主題曲，他説作曲的會是阿B（筆者按：即鍾鎮濤），心想既是老拍檔，當不會有大問題，所以一口答應。

　　收到錄音帶的時候，距離錄音時間尚餘兩天。節目監製説，該節目是以介紹食物衛生以及叫人注意飲食健康為主題的，形式將較活潑、輕鬆。要求我在歌詞中用趣味性的手法帶出該節目的訊息。而唱片監製亦有命，希望我寫的時候盡量照顧市場的要求，不要把這主題曲寫得太嚴肅。

　　拿著兩位監製的指示在構思下筆，開始時實在苦惱。原因是叫人注意健康這個題目，本身就是很正經的，也不能夠含糊，扯得太遠，聽的人不知你叫他注意健康，太直接又會正板得很，總不能在歌曲中填上叫人吃菜，少吃脂肪的歌詞吧！

　　想來想去，只有抓著一句説話：「健康是寶」來推敲，最後想到人的身體常常發脾氣，就算怎樣呵護照顧，有時候也會鬧小毛病的。這種情形，不正是戀愛中男士的體驗麼！事實上無論男的怎樣遷就女的，女方還是有發脾氣的時刻，想到這裡，就把健康是寶的寶比喻作男士身邊的女友，從而完成了這一份「急件」！

<p style="text-align:center">×　　　　　×　　　　　×</p>

　　和周慕瑜在閒談，説起張德蘭的《惡霸》和譚詠麟的《刺客》頗有相似的地方，希望我在此將兩首歌比較一下，特此遵命。

　　先説相同的地方。《刺客》歌詞中，將孤寂、回憶用擬人法比喻作一個提著刺刀的刺客，而《惡霸》就將失意比喻成橫行無理的「惡霸」，在手法上是近似的。另外在描寫方面，兩首詞同樣有強調「刺客」和「惡霸」屬害的一面，一個是令心插翼難

逃，另一個連警方都管不了。

至於相異之處，其實分別頗大，首先《刺客》在分類上應是一首情歌，描述歌者因愛人離去，飽受孤寂空虛的折磨，無論日夜、工作、休息都不能擺脫。而《惡霸》應是一首勵志歌，是鼓勵人們不要因失意而喪失鬥志，要不屈不撓，繼續奮鬥。由於主旨不同，故此刺客被寫成是一個絕對的勝利者，被追蹤的人是沒有反抗的能力的。相反惡霸雖然兇惡，但其實是虛假的，只要人有勇氣反擊他，這失意惡霸還是會被打倒的。

簡單作了一個比較，都是一些個人的看法。不過話又說回來，最初收到《惡霸》的音樂，自己填上的第一份詞，其實也是男女之愛，後來知道大碟用作慈善用途，而負責籌備大碟的甄神父希望多一些積極的訊息，故此才修改成現時的版本。不知道聽過此曲的朋友，覺得言情和勵志，那一個較適合原曲的旋律呢？

——摘自盧永強應香港業餘填詞人協會之邀而寫的文章，載《詞匯》，一九八七年十二月。

九·五　小美説五味架

小美在接受《100分》雜誌（見刊日期不詳）記者訪問時如是説：

填詞有收入啦，收入不會太壞；再者，逛街聽到商店收音機播自己寫的歌，會暗地偷笑，心頭平添一份創作的喜悅，這是「甜」。身心交瘁時，被人催歌詞，又怕遲交貨背負「大牌」的罪名，好無辜，這是「酸」。寫罷一首心血結晶之作，卻要給一位宛如唸口簧的歌手演繹，蹂躪歌詞，這是「苦」。有些監製愛罐頭歌，有些歌迷喜歡怪路作品，進退維谷，矛盾不堪，這是「辣」。

九‧六 填詞＝堆砌？──陳少琪的填詞經驗

以前聽中文歌，很多時我都會先留意歌詞，對於主題不夠新意或者內容含糊不清的歌詞，無論配合調子怎樣吸引的歌曲也不能提起我的興趣。後來我發覺，有些歌曲的旋律根本很難填上內容完整豐富的歌詞，例如句短音符少的歌就很難發揮組織緊密前呼後應或者有故事性的歌詞。

前些日子我爲張學友填的一首《安全地帶》(筆者按：安全地帶也是一隊日本樂隊的名字)慢歌就是一個例子，歌曲本身很容易掀起聽者的情緒，這是作曲者和編曲者的工夫(當然最重要的還是玉置浩二的聲線)，但當我著手寫的時候便發覺到每一句都很短，很少音符，而且句與句之間都隔得很開，想了很久，我覺得這首歌比較著重於氣氛的營造多於豐富的內容，所以便嘗試組織一些優美的字句填入歌曲內，最後，我發覺這樣填出來的效果比起費煞思量於尋求每一句子的連貫性來得事半功倍，使我不得不相信有些歌曲只能集中注意其意境氣氛，亦使我發覺有很多空間給填詞人發揮的歌曲只是可遇不可求。有人説，這是堆砌，我也認爲這是堆砌，不過在於堆砌的工夫如何能掌握得好，似註譚詠麟的一些經典情歌其實內容也是空無一物，只不過填詞的人工夫到家，把一些有感覺、到肉的字句放在一些重點位置，使人聽起來會跟著一起唱，而且過後仍留下深刻的印象。

另外，在短短的填詞歲月中，我又發覺有些改編歌曲即使音符多，句子長而密，但是因爲不同語言的發音問題而導致唱出來的感覺和原作有所差別。我和俞錚就曾替梅艷芳合寫了一首中森明菜的歌曲，聽原作的時候的而且確被它抓緊了情緒，但在開始寫的時候就發覺其中有些日語發音是很難填上廣東詞的，即使填上了也總覺得不甚流暢。再看看監製給我們的簡譜，也知道他亦發覺到這個問題而略作了修改，把很多

連音或者其他不必要的音符都放棄了，雖然這樣做可以解決了填詞上的困難，但所刪去的音註往是感情投入運用之所在，所以一給刪去便會使旋律變爲平直，不能把原作的神髓保留下來。直到現在我還未聽唱出來的效果，但感覺上可能會比原作遜色，但亦可能歌曲經過重新編曲之後有另一種化學作用。

在我而言，若說得感覺最深刻的詞作，當然要把焦點回歸到達明一派的歌曲中，亦可以說是我寫詞的根源。《迷惘夜車》推出的時候，碟內有些歌曲是很真實的故事所寫成的，內裡的題材有人說是創新而加以好評，亦有人急不及待的加以抨擊，我當時在電台上亦說過在摸索的創作時期，把大部分的注意力都放在新鮮題材上，意圖把未有人提及的都市故事反映出來，我絕對認爲這是作爲新一代填詞人應該做的事，留戀於陳舊的哥情姐意對填詞人本身都不是一件好事。

但說到歌詞的組織性和通順等問題，我自覺這絕對在於填詞的經驗有多深，在最初爲達明寫的幾首歌而至今天不斷爲其他歌手填寫歌詞這個過程中，我領會到文字的掌握運用和組織造句都是熟能生巧的事，有興趣填詞的朋友經過一段日子的鍛鍊也可以從經驗中探索到一些技巧來，但是發掘題材就未必每個人也能夠輕易做到。我有時收到一些節奏和編排都很陳舊的歌曲時，也很容易被過去其他類似的歌曲所影響，而迴盪於情情愛愛，生離死別的思維中，找不到半點新意來。所以我也相信，達明的歌曲中在題材上我能找到些新意是基於音樂上的氣氛能夠給我一個新鮮的啟發作用，而令我隨著自己直覺去寫，也沒有在填寫一些舊式歌曲中所遇到的困難而感吃力。

<div align="right">——摘自陳少琪應香港業餘填詞人協會之邀而寫的文章，載《詞滙》，一九八七年八月。</div>

陳少琪以他的個人經驗證實某些歌曲要配歌詞的話，那歌詞是不能太講究內容是否言之有物的。

看這篇文字，也可知陳少琪行文時頗多歐化語法，這是新生代詞人普遍具有的

特徵。

九‧七 陳嘉國醫生填詞界見聞錄

陳嘉國醫生自一九八五年起得到機會替流行歌手填詞，斷斷續續的填了四年，平均每年寫十首，一九九〇年便基本上離開了填詞界。曾唱過陳嘉國醫生填詞的作品的歌手其實不少，如劉德華、羅文、汪明荃、鄭少秋、陳百強、黃凱芹、張立基等都唱過。

陳醫生的詞作，印象中並無給唱至街知巷聞的，而且他的詞比較平實，很少特別矚目的，但他寫的肯定有專業的水平。

這裡且介紹一首他在填詞界較後期的日子填的作品讓大家看看，那是收錄於陳百強《冬暖》大碟中的一首《一語道破》：

《一語道破》（陳百強主唱）

無聲的過，無息的過，尋覓中款渡過。

回顧漫長路，冷笑讚美共和。

人物飄過，情境飄過，從前夢想也掠過，

懷緬或逃避，腦裡片片段落更多。

純真的我，拿出真我，悠然自得，我是我，

人際漫長路，冀盼照應附和。

人物交錯，時空交錯，誰能預知錯是我，

誰贊同？誰說傻？我已領教現實這一課。

不必不必不必，不必一語道破，

憑著至誠，憑著至情，也要受痛楚。

不必不必不必，不必一語道破，

能夠笑踏前路，似要抹殺真我。

曾經深信，曾經深信，誠能代表了自我，

無悔亦無懼，會有讚美附和。

時光飛過，時光飛過，原來現今我是錯，

全是妄言，全是妄為，哪有哪有附和？

無聲的怨，無聲的怨，從前夢想已劃破，

回顧漫長路，我更覺負荷，

如今的我，如今的我，明瞭夢想太自我，

何是妄為，何是妄言，腦裡片片段落更多，

我已決定盡看破，默讓從前事靜靜帶過，

何用太過迷惘，何用太過淒愴，任過往現實印記多。

不必不必不必，不必一語道破，

憑著至誠，憑著至情，也要受痛楚。

不必不必不必，不必一語道破，

能夠笑踏前路，怕要代價多。

無限旅程，凡事有成，更要埋藏自我。

這《一語道破》的篇幅很長，但詞人寫來很順暢。哲理歌的題材在八十年代後期雖已屬過時的東西，但詞人這首作品寫來卻仍有絲絲新鮮感，而且由陳百強唱來也很有說服力。

一九八八年二月出版的《詞匯》曾刊出過一篇陳嘉國醫生的文字，值得想入行填

詞的朋友讀讀：

由一個毫無背景、寂寂無名業餘詞人到轉變為一個職業詞人，其間所要走的路程，所遇到的荊棘，實在不足為外人道，對於一個業餘詞人要躋身入填詞界，確是十分困難的事，雖然有不少人醉心於填詞，加上或大或小的填詞比賽的出現，但藉此而晉身入填詞界的，真是鳳毛麟角，自以為理想的作品，每每呈到唱片公司面前就頓成一張廢紙。一次又一次的夢想落空，到真正有出人頭地的一天，恐怕是十年八載以後的事了。

究竟要晉身入填詞界，是否如此困難呢？我覺得除了本身有條件外，還要歸究於際遇、運氣及人事，三者缺一不可。

有才華都要有人賞識，若然不給機會，才華再好也是徒然。再者，運氣也不能忽略，若然遇到一首好曲，好的歌者，配上適合的詞，三者必相得益彰；若然是一首劣曲，加上歌者欠知名度，一首好詞也沒有多大作用，起碼唱片公司不會大力宣傳，一首歌出了等於無出。再者，人事亦是相當重要，所謂「朝上有人好做官」，在唱片業中亦有「埋堆」這回事，可能站在唱片公司立場來說，找一些相熟的詞人填詞會較為方便些，因為有時唱片監製要趕製唱片，時間很倉促，通常一星期就要起貨，急切起來，一個上午就要交貨，與業餘填詞的沒有時間性完全不同，因此唱片公司通常喜歡找合作慣了的詞人，因大家合作純熟，具有信心，有見及此，一個新人若非有人引薦，唱片公司怎會貿然起用呢？

幸運地可踏足入填詞界的詞人，所遇到的困難亦會接踵而來，但對於一些業餘詞人可能未能了解，因為他們對自己所寫的作品，仍然有莫大的自主權，無論在題材或用字方面，都可盡情發揮，不受拘管。相反，所受到的掣肘就大得多了，有時候心想寫的，未必真能暢所欲言，往往會受到唱片公司的壓力，如合不合潮流，有否商業價

值等等。

這種情形以一個新進的職業詞人更爲顯著，而本人亦有過類似的經歷。約在兩三年前，本人第一次蒙唱片監製賞識，給了一首歌裁填，當時心想要填一些題材較突出及有內涵的詞，這首歌是改編自日本歌的，於是裁便填了一首以甜酸苦辣去比喻人生的歌，說道裁們應該趁有生之年，多些去嘗試人生中各種經驗，無論是苦是甜，都不應畏縮，應該努力面對。當大功告成便交上唱片公司，但唱片公司回覆是題材不合時宜，建議寫一首情歌，於是便再填了一首情歌，但最後亦不獲錄用，原因是歌者嫌填詞人知名度不夠，因爲這首歌早定爲封面歌曲，於是這件事不了了之。

有時作品有幸面世，其間也會受到各方面的刪改，擺到面前的很多時已是體無完膚，作品所表達的根本已不是詞人本身的意願。當然，現在裁所指的並不是應錯的錯處，而是要迎合商業需要，如某些題材容易推銷，潮流興中英並用等等，於是作品面世，就常受到一些詞評人的抨擊，說題材老套、商業味濃等，但這些很多時都不是裁們本身的意願的，正所謂「有苦自己知」，這對於裁們這一些所謂新進詞人，實在是一個打擊，真是無可奈何。

所以現在填起詞來，首先要照顧唱片公司的需要，而自己的意願只好擱在一邊。然而對於一些已成名的填詞人來說，他們受到的對待則比裁們這一群好得多了，他們已有權利自由發揮，雖然多少也受部分限制，但總比裁們自由，甚至有時作品有些拗音，唱片公司方面也不敢多言，題材方面的爭論也減少，可見成名與未成名的分別。可能這批成名的詞人初出道時，他們的際遇也如裁們一般，需要經過重重困難才有今天的地位。

在此，裁不是想批評別人，不過，這些都是裁短短兩三年間所見所感，給一些有志踏足詞界的朋友有概略的認識。

九·八　九〇年最好的歌

　　以下的一篇文章，原載於《信報》「教育眼」專欄（見報日期約一九九一年），作者徐漢光，而文章標題就是「九〇年最好的歌」：

　　筆者並不是第一次聽這首歌，而是第一次較用心地聽。

　　這首歌，只是歌詞已是情深的詩篇：

　　願你熟睡，願你熟睡，但你是否不再醒了？你的眼裡，你的眼裡，難道明天不想看破曉？為了在暴雨中找到真諦，犧牲的竟要徹底！……天與地，幾多的心，還在落淚，心永遠伴隨，無人能忘掉你在遠方。

　　人民不會忘記，人民怎會忘記呀？一段悽愴的小提琴過門後，歌者讓我們看到一張張似有朝氣、卻再沒有生機的、年輕的臉：

　　願你熟睡，願你熟睡，但你年輕不再歡笑。你的勇氣，你的勇氣，無奈從今不可再猛燒……

　　如今夜了，請安息，輕帶著靈魂別去。這刻拋開顧慮，漆黑將不再面對。

　　逝去，但願只是熟睡。畢竟逝去，總也算是解脫。我凝望著搖曳的燭光。蠟淚緩緩地流到手上。眼淚，也不期然滴在手上。同樣的熱。我慶幸自己還有這分點滴的熱量。

　　多謝你，盧冠廷，讓我自覺仍非冷酷無情，重拾自我的肯定。我為自己不能自己的感動而感動。多謝你，盧冠廷，引領沒有宗教的我，進入一種靈性的境界，並且珍而重之。

　　這首歌是藝術也是文學。

　　也許寫這篇文字的徐漢光以為《漆黑將不再面對》是由盧冠廷包辦詞曲的，但盧

冠廷雖是唱作人，可是他的歌曲多由別人寫詞，如他的太太唐書琛，又或別的著名詞人。《漆黑將不再面對》的歌詞，是由劉卓輝填的。有時我真替填詞人傷心，好詞常沒有「好報」，總被歌者作曲者佔盡鋒芒。所以有志填詞的朋友，也請有這種心理準備。

九‧九　一張完美的弧——周耀輝談與達明合作的經驗

周耀輝最初是因為替達明一派填歌詞而受注目的詞人，他曾在《Top純音樂》雜誌（見刊日期一九九〇年三月）上撰文憶述與達明合作的經驗：

「這一句是甚麼意思呢？」

「這裡唱三個音好像比唱兩個音好聽呢？」

「這裡的用字是否陳舊了一點呢？」

那是黃耀明。每當我把寫好的詞交給他的時候，他總會認真地看一遍，唱一遍，然後輕輕地，帶點歉意地說上一兩句那樣的評語。雖然我得承認，像所有的創作人一樣，我不喜歡別人批評我的作品，但冷靜過後，我又不得不承認我是慶幸的。無論他的評語是對是錯。

我想我是懶惰的。也許懶惰不是貼切的形容，那是希望盡快把詞弄妥，了結一樁心事，生活也就可以輕快一點的焦急。倘若三天之內寫不出甚麼來，我會非常厭惡我自己，那是我不容許發生的事。況且，那些詞是我寫出來的。對著久了，也跟自己唱了好幾遍，人便盲目了，失了應有的鑑賞力，總以為寫的是好詞。

黃耀明卻是不饒人的：他是極其挑剔的一個人。好像《愛彌留》，我在初稿裡寫了這樣的一句：「寧靜看這靄霧彌留」。寫的時候其實已經覺得有點不妥，「靄霧彌

留」，人家明白嗎？但我實在難以放棄這四個字，我太沉溺於自己的文字裡。果然，一如我故意隱瞞著的憂慮，黃耀明說唱起來很難令人聽得明白。終於我把這歌的詞全部重新寫過。

當然，我也有我的堅持。好像《天問》裡的「來生」、「千秋」等詞，黃耀明說「有點老套」，我卻堅持了。我有我的理由，我完全沒有憂慮過。每當我同意修改我的詞，其實都是由於自己也不太肯定，而他往往肯定了我的不肯定。「你也不用太掛心他說的話，你已知道他一定有話說的。」我一位已熟悉黃耀明的朋友曾經這樣跟我說。我答她：「他是一部好厲害的榨汁機。」

寫詞跟寫其他文字最大的分別，大抵在於詞必須緊隨已有的韻律。「這裡彈高一點會不會更好聽呢？」「少一點電子的感覺好嗎？」錄音室裡黃耀明常常會跟劉以達說這樣的話，就像跟我說我的詞一樣。每當我看著他們三番四次演奏著同一段樂章，試了喇叭再試吹色士風，我便益發感到，我的詞不僅僅是我個人任性的抒發，我已不可辜負他們盡心創造出來的韻律。

倘若這裡唱三個音果然好聽一點，倘若那一句果然比較不協調，那便改吧。我希望我的詞跟他們的曲和唱能夠成為盪起來的一隻鞦韆。從這邊到那邊，輕巧流麗，是一張完美的弧，卻總是「一」隻鞦韆。

有時我又的確是一個盪鞦韆的頑童。達明可愛的地方正正是他們跟我一樣的頑皮。就說《不分左右中間（忠奸）冇大冇細啦》吧，開始的時候不過是我和黃耀明的一段戲言。當時我們笑說今日平凡老百姓如何受著來多明星的牽引，鄭君綿先生的明星歌實在需要另寫新版本了。終於，成真了。

再說《你情我願》終結的一句：「兩心齊和國歌」。定稿之前，我試探地問：「『齊和國歌』會不會太厲害呢？」結果不單用了，再談之下，我們傻起來甚至在之後

加了一段英國國歌。我喜歡跟他們一起的自由和寬廣。

有朝一日，當我把我的詞交出來的時候，收的人只是禮貌地笑一笑，卻默然不語，然後忽然在某個下午扭開收音機，便聽到有某位歌手把我的詞唱出來，我會怎樣呢？也許我會天真地以為自己真的好，但沾沾自喜過後，我想我會覺得自己不過是個送外賣的人。

我看歌詞在香港的地位就像襯衫的鈕扣，是必需的，但賣不賣錢都跟它無甚關係？且都是圓圓的，呈半透明狀，千篇一律的那種。誰會因為一顆鈕扣去買一件襯衫呢？我不知道別人怎樣看我的詞，但我知道至少有達明這兩個人曾經認認真真接觸過，感受過我寫的文字。對於一個鍾情於文字的人來說，有人如此珍重過他親手寫下的東西便是他莫大的喜悅。

九·十　《愛在瘟疫蔓延時》

《愛在瘟疫蔓延時》（達明一派主唱）

風吹草動蕩滿天

風聲淒厲伴鶴唳

心即使浪漫似煙

風沙掩面願躺下睡

不必親近在這天

不想今後獨淌淚

心即使慾望掛牽

不敢將烈焰再撥起燃燒身軀

......

上面那首詞是周耀輝第一次為達明一派的曲子填詞時的第一首作品，他曾在第二十九期的《詞匯》上披露這詞的首段是如何的數易其稿，並自注了對這幾個稿本的感覺：

第一稿　彷彿只在昨天

　　　　你手撫著我面

　　　　輕呼××耳邊

　　　　到死不渝到目前　　　　（太老套了？）

第二稿　一室蒼白這天

　　　　亂枕只剩我面

　　　　窗紗輕盪耳邊

　　　　輕呼死後也相擁　　　　（太作狀了？）

第三稿　不必親近在這天

　　　　不想憂慮在以後

　　　　縱使心慾望掛牽

　　　　不敢張望著你眼眸　　　　（放在第一段？不好）

在該期《詞匯》，他還寫了這些：

......但我們要看的是黑字幻變出來的美麗，誰要一個黑洞如猛獸？誰會計較你花了多少心血？誰會痛惜那顫驚的心膽、不安的身體？一個廚子最重要的是他弄出來的飯菜，不是他煮菜的經過。一個寫作的人最重要的是他獻（給）世（界）的作品，不

是他創作的經過。

　　我不是不明白這個道理，卻也不無一點固執的怨恨。當我需要接受自憐不再是人的權利的時候，我還是希望告訴我身邊的人我其實是怎樣寫成我的文字的。

　　……正如我著緊我是如何一步一步地完結我的生命。我也著緊我是如何一步一步地完成我的創作。

九・十一　《紅旗袍》

　　周耀輝是位創意極豐富的詞人，尤其他跟黃耀明（或達明一派）合作的作品，其才華更是發揮得淋漓盡致。在他初出道的幾年間，筆者最欣賞的是他替王虹（她這張唱片是由達明一派監製的）寫的國語歌詞《紅旗袍》：

　《紅旗袍》（王虹主唱）

　裹著你身體那一襲紅旗袍，

　像海棠一般濃艷的紅旗袍，

　春蠶吐出來那麼溫柔的高傲，

　默默地拒絕了外面世界的一切一切擁抱。

　撫摸著它，撫摸著它，你顧盼自豪嗎？

　脫掉它，可否脫掉它，你害羞嗎？

　請你看一看那海棠之下的真相，

　已不懂呼吸的皮膚，

　請你不要把你的手放在你身上，

　然後才能夠赤裸地掩面痛哭，

裹著你身體那一襲紅旗袍，

走起路來永遠是左搖與右擺，

旁邊那混著錦繡花邊的裙衩，

偶然也透露了不見陽光的一些一些蒼白。

撫摸著它，撫摸著它，你顧影自憐嗎？

脫掉它，可否脫掉它，你害羞嗎？

這詞可歸入詠物的品類。從古以來，中國文學都要求詠物詩歌所詠之物能由物理推及人情，甚至是時代或歷史的縮影，不如此不足以稱為上品。《紅旗袍》正是此中的上品。詞人寫一位女子對紅旗袍的戀棧不捨，卻把當代中國的社會政治情況都投影在其上，字字句句都讓人有豐富的聯想。記得當年筆者曾就這首《紅旗袍》寫了近二千字的賞析呢！

九‧十二　主流中尋找嘗試

……他為達明一派寫的詞，涉獵的題材都很廣泛，例如社會和政治。「那時有點少不更事，加上他們的音樂可以盛載很多不同的題材，所以我寫得很放肆。」

其後周耀輝與許多歌手合作過，然而選材方面卻較為傾向主流。「他們可以讓我發揮的題材會相對收窄一點」，不過他也很想看看和不同的人合作會有甚麼可能性，「例如黎明也給我很大的自由度，但他的受眾都會想聽他唱情歌，不如就在情歌裡揣摩一些他沒有唱過的文字或題材。」

如唱到街知巷聞的《Happy 2000》：「就算一天一變，戀愛絕不變，就算千天千變，過渡到千年。」表面上是情歌一首，但周認為「那不是一首典型的情歌，其實

是對時代的一個表述。」

而黎明的另一首歌《會客室》，內容則有關上班族在固有生活中的遐想，雖不太為人熟悉，不過卻可以反映周在「大路」的情歌文字裡，努力作不同的嘗試：「甚麼即將逼近，會見不速之客，會不會變情人？」

——摘自《夾雜著時間的文字——周耀輝和他的歌詞》，載《Cash Flow》，二〇〇〇年九月號。

九‧十三　正話反說

《我還可以真嗎？》（廖偉雄、胡大為主唱，調寄《鳳陽花鼓》）

每人有大口一個，最怕因口多亂噏嘢，

我決定晚晚食話梅和食蔗，唱卡拉OK唔想多講嘢，

收起個口可免犯差錯！

Charlie Charlie Chit Boom Boom ……

每人有大耳朵一對，最怕假消息當咗真的聽，

我決定朝朝聽如來佛經，晚晚聽CD從此不打聽，

塞起耳仔可免犯差錯！

Charlie Charlie Chit Boom Boom ……

每人有大眼睛一對，最怕睇得多仲加谷鬼氣，

我決定天天睇小說和大戲，晚晚打ＴＶ Game 煩惱不須記，

「Um」起對眼睛可免犯差錯！

Charlie Charlie Chit Boom Boom ……

每人有大腦袋一個，最怕諗得多，強迫思想錯，

故決定休息即飛去多倫多，咪理啲 news 重複咁廣播，

扑散個腦袋可免犯差錯！

Charlie Charlie Chit Boom Boom ……

廢人係我，仲有幾億個，遠處的清風，如今吹醒我，

這氣候今天如洪流掠過，叫我應開放，重新找真我，

追蹤理想點算犯差錯，

講真相冇犯錯，聽真相冇犯錯，睇咯！諗咯！

Charlie Charlie Chit Boom Boom ……

這首歌詞作者的筆名為胡人，歌曲寫於一九八九年「六四事件」發生之後。詞人以輕鬆風趣的手法來層層烘托「講真相冇犯錯、聽真相冇犯錯」這個主題，委實教人笑中有淚。

詞的首四段都是正話反說（又是兩極法），即明明是不希望如此，卻寫自己願意如此：願意不講（寫）、不聽、不看、不想，以此讓聽眾想像到不能說不能聽不能看不能想的荒謬和可怕。

這手法看來簡單，但那是精於構思後深入淺出的結果。這歌歌詞雖淺白，又用了粵語方言，但藝術性極高，絕不是一般搞笑歌詞能比擬的，林夕在那個時期也寫過《皆因一經過六四》等同類詞作，但傾向於供人們宣洩，論思想的高度肯定尚差一截。

這詞作告訴我們，方言諷刺歌也不盡是無釐頭，也有很有藝術性的，不是人人能寫得出來的！

九‧十四 自薦成功加運氣──張美賢的填詞經驗

「我記得當我讀初中時，流行崇拜日本偶像，那時我聽日本歌，更瘋狂得把所有歌詞發音，用盡各種拼音方法記下來，然後背了它，在家放聲跟著唱片唱，十足懂日文的樣子。」回想自己少年時的傻行為，她禁不住笑起來。

「那時胡亂唱日文歌唱得多了，便想到不如試試填上些中文詞吧，不過那時填詞純屬一時興起，沒有一首歌能完整填好。」張美賢毫不在乎地說。

至於張美賢真正的完整填詞作品，則是在她升預科那個暑假中誕生的。「那個暑假在琴行做暑期工，偶然見到一張海報，是宣傳一個由香港業餘填詞人協會辦的創作比賽(筆者按：認真來說，那個活動只是有比賽的性質，卻算不上是比賽，只是一次作品徵集)，我趁著假期有空，便想不如試試吧！」她說。

該比賽分作曲組及填詞組，大會把作曲組的參賽作品，以抽籤形式分配給填詞組的參賽者填詞。至於獎品，對不起，十二首入圍作品只有一個能在舞台上被業餘歌手演繹出來的機會，名副其實的觀摩第一，比賽第二。

不過最令記者感到意外的，就是這五年來憑描寫女性戀愛感受而於詞壇揚名的張美賢，處女作 (參賽作品未曾公開，她亦忘記了歌名) (據筆者查證，她參加的是一九九〇年度的「新曲新詞集」，入圍作品的名字是《午夜獨行》，作曲者是曾偉雄，是屆的新參加者中還有譚展輝。參加罷這次「比賽」，張美賢曾加入了香港業餘填詞人協會。) 的主題竟然是反映邊緣少年頹廢墮落、沉迷煙酒及夜生活的心態。

「那段時期很喜歡聽 Beyond 的歌，而他們的歌詞亦是以此類題材居多，加上自己又認識一班這樣的朋友，剛巧分配給我填詞的那首曲節奏比較強勁，所以便選了這個題材來寫。」

這成功的第一次，除了令張美賢對填詞產生極大興趣外，更險些兒令這名預科女生荒廢學業。

「上課時別人以為我在聽書抄筆記，其實我在替一些舊英文歌填上中文詞，空堂時同學都在圖書館裡拼命溫書，我卻在那裡填詞，所以（遲疑一秒），我的 A-Level 成績考得不太好。」乖女孩臉帶歉意地說，不過最後還是進了城市理工唸翻譯。

寫著寫著，張美賢笑說：「都覺得自己填得幾好呀！」於是決定要當一個真正的填詞人，她先把家中的唱片都翻了出來，看看本地有哪些唱片公司，然後打一〇八查得它們的電話，再逐間打電話去詢問地址。

最後張美賢寄出自己的作品連自薦信共四十多份，結果，只有兩間唱片公司有回應，其中一間名叫「樂意」的唱片公司，便大膽地起用了這位寂寂無名的女孩，替旗下歌手填詞，那首歌叫《愛過痛過亦願等》，唱的人是當時剛出道的彭羚。

「那首詞填了兩三日便交貨，不過首次正式填詞，始終多沙石，結果唱片公司多次打電話來要我改歌詞，前後工作達一個星期。」張美賢稱在填那首歌前，還未聽過彭羚的歌聲。

在填詞路上，張美賢坦言自己算是幸運兒，處女作便成為主打歌，第二首作品「Say U'll Be Mine」更是鄭秀文大碟的主題曲，於是張美賢迅速在填詞界及流行樂壇打出了名堂。

……

——摘自《填詞少女——張美賢為流行苦學造情》，載《明報》副刊專訪，一九九六年二月六日。

九‧十五　就是要不一樣——黃偉文天生「包拗頸」

「狨就是要不一樣。」

當書友仔戰戰兢兢穿窄腳褲回校時，他穿一條闊腳褲帶領潮流。

當學校規定校褲的褲管不可以窄過十四吋，他揀一條特闊的來穿，因為闊度無上限。

當同學的書包是平平凡凡的一個書包，他帶一個是別人書包的三倍的大喼回校。

當勤力學生都乖乖讀書時，他上堂看衛斯理、張愛玲、張大春，自覺突出，忘了守規矩的重要。

當別人都留長頭髮，他繼續剃個光頭。

他，不要行大路。

他，不喜歡同你一樣。

他，就是自稱不會偷呃拐騙，但又不隨便乖乖就範的 Wyman（黃偉文）。

……

「大部分教育都想人人一樣，但狨唔想同你一樣……已發展的國家，重視獨特性，發展中國家，多不如此，你沒留意麼？」坐在椅上的 Wyman 吐了一口煙間。

……問 Wyman 算不算反叛……「唔算得嘅算。反叛，在狨的字典係包拗頸，無嗰樣整嗰樣，狨唔係。狨唔係要同你講反話，唔係你話黑，狨一定要話白。狨只係覺得，唔係一定咁先 work。……狨都鍾意人見人愛，但通向人見人愛那條路，有好多。人人行大路，狨覺得行草叢都可以通向人見人愛。所謂大路，狨行過覺得唔啱自己……辛苦？如果狨跟大隊行，狨仲辛苦呀！」

——摘自《黃偉文：我唔想同你一樣》，載《明報》副刊人物專訪，一九九八年六月七日。

有這樣獨立特行思想的黃偉文，寫的歌詞創意爆棚，相信大家都不會奇怪。只是，在歌詞創作上，看來他會覺得跟大隊行「先曲後詞」這條大路會較舒服，不大想去辛苦地走「先詞後曲」這種草叢。這一點，他和你和我都——一樣！

九‧十六　一二顆星照不亮整個時代

筆者曾在一九九四年夏天訪問過黃偉文，以下是訪問見報後（一九九四年八月五日《香港經濟日報》）的片段摘錄：

……還是填詞界「新進」的黃偉文，提起現役的某些填詞人以至圈中人對待歌詞的態度，便禁不住憤慨。

能夠碰上這樣一個憤怒填詞新進，筆者倒也要自誇一下眼光……

黃偉文自言是聽中文歌長大的，非常鍾愛中文歌，葉德嫻的《天天都相見》是他首張擁有的唱片，他甚至為了它買第一套Hi Fi。聽了許多葉德嫻後，他也聽了很多林憶蓮，當然他還聽其他歌星的歌。聽歌的時候，他是非常留意歌詞的，每每仔細咀嚼品味。

聽了這許多中文歌，他漸漸便渴望也想在中文歌曲方面做點東西。做電台ＤＪ是實現了他的第一步。填詞則實現了他另一希望，其他想幹的還有唱片封套設計……唱！

由ＤＪ而詞而唱，似是順理成章。但黃偉文卻不以為然，他會覺得很窘，很難釐清角色身份。所以他絕不會毛遂自薦，否則後果可能變得就髒污穢，把好事變了壞事。只有跟稔熟的圈中朋友談到這事情上來時，他才會提及。

「對於肯給歌我寫的朋友，我是心存感激的，因為他們完全不知我的實際填詞能

力，卻很信任孜。」

訪問他的時候，得知在林夕的引薦下，正爲陳淑樺寫一首國語歌詞，是先詞後曲的。

雖然已實踐了填詞人的志願，當筆者問及他覺得現時的填詞人的地位如何時，他以「高峰已過」來形容。

「每個時期有三個功力好的已夠，但現今，想找三個出來都難。一個時期只得一兩個人肯花心血出好詞是照不亮整個時代的。」

黃偉文的怨怒來了！「這個唱片界實在保守。唱片監製不介意歌詞通不通，根本懂得欣賞歌詞的也不多。若介意，根本很多所謂填詞人老早就沒得寫！……無人會介意劣詞，寫得好卻沒幾個人會欣賞，甚至主唱那個人也不覺得有甚麼好！……有些填詞人不過是呃飯食，實在應該換瘀血般換掉……寫歌詞是有責任的，孜做電台節目，收到聽來來信，其中的措詞，就是來自那些東拼西湊全不講文理的流行歌詞的……再是這樣求求其其的寫詞，已經很低落的中文水準要跌破底線了！」

對寫詞，黃偉文是絕對執著的，他極注重意念的構思，也很注重改歌名，寫一首詞，往往爲這兩件事花了三、四天，故寫詞寫得極慢。說到名字，他說得眉飛色舞：「孜由小到大都很沉迷改名。一個好名字是很迷人的，不單歌名、書名、節目名等也是。好名字就像賦予作品生命，何況那是一生一世的！……」

可惜，現階段往往不由黃偉文做主：「也許孜是新人，覺得孜經驗不足吧！」他道。他所寫的詞，有些遭刪改了（個別幅度還頗大），卻到了歌曲出街之日才知道。「日後當自己有一定水準，孜很不想再有這回事。事實上，私自改了詞卻入到孜的名下，怎可以呢？自己的作品要自己負責啊！」

……

末了，我問黃偉文在填詞方面可有甚麼長遠目標。他說：「講目標不如講希望，我希望能越寫越有，也盼遇到歌曲都能把所想的都寫進去。」

他很怕「乾塘」，因為在電台工作，已令他深有感受，正如地球花數十萬年積存的石油，人類只花那麼幾十年就幾乎花光。至於「盼遇到歌曲都能把所想的都寫進去」，是如此卑微的願望，但填過粵語歌詞的人都會明白，那是很無奈的，……

九‧十七　非不能空手入白刃

以下一篇文字摘自筆者在《明報》「音樂國度」版發表的文章，見報時的標題為《進入黃偉文歌詞世界》，見報日期為一九九八年五月十七日。

曾幾何時，填詞人包攬某位歌星整張唱片的歌詞填寫工作，是榮耀得像Leonardo Dicaprio演了賣座巨片般受萬人景仰，然而近年自從林夕接二連三的得到歌星的垂青，為他們包攬全張唱片的寫詞工作，這份榮耀便大打折扣，以致當我們的最新一位填詞猛人——筆者常常也擔心是粵語歌最後一位填詞界巨擘——黃偉文有機會來個「全包」時，卻沒甚麼矚目。

Wyman 的「全包」工作，近期便有兩回，一回替盧巧音，一回替梁漢文（後者的「隱藏軌」雖不是 Wyman 填的，但按習慣已算是由他「全包」）。縱然現在「全包」工作已變得沒甚麼大不了，可是對黃偉文而言，卻是其填詞生涯的里程碑。

讓一位填詞人「全包」，除了容易協調唱片的風格設計，監製、歌手、詞人之間的溝通也肯定得到加強，從而使詞人有更好的發揮空間。以往盧國沾、林夕等人的情況如此，近期黃偉文的案例也是如此。……

盧巧音ＥＰ中的一首《垃圾》，筆者相信正是在這樣的良好發揮空間中寫出來

的，只是此詞造語略有生硬，而且詞中的佳句：「情愛就似垃圾，殘骸雖會腐化，庭院中最後也開滿花。」似乎也只是融化古人的名句而已。

倒是梁漢文專輯中的標題歌《星火》，那幾句「當光輝淡落時，想擠熄妳太易。攀不上做月兒，沉下作流星都可以」很讓人有驚艷之感，詞人把自甘委屈之苦情妙手詩化兼形象化了，而且是自出機杼的。

另一首寫給梁漢文的《淡季》，其中心思想很高遠，但筆調卻是清新自然的：

「……容許愛情度假吧……走進書店，小心地找出所有動人鉅獻，要是未來共你碰見，可以給你推薦。選好了餐店，一早將餐單仔細反覆試幾遍，以便突然跟你遇見，能早有預算，可以那一處歡宴。」

這樣面對挫敗的態度，又何止在情路上需要，當今經濟低迷，能持這樣態度的人肯定容易過一些。

歌詞小冊上，有文字交代說這《淡季》是全碟唯一一首先有詞後編曲的歌，我想，這亦說明了詞人的發揮空間是優良的。然而由此筆者卻聯想到，在這樣好的環境裡，要是詞人連先詞後曲（而今只是先詞後「編曲」）也可嘗試，就更好了。

說起來，近幾年黃偉文歌詞作品予筆者的總體印象是：類同於林振強的奇思迭出，而且很需要倚仗這些奇思作為征服欣賞者的武器。然而，林振強不時也能來個「空手入白刃」，譬如他的《笛子姑娘》、《三人行》、《追憶》等，並不大靠奇思，靠的是深情。可是我們倒鮮見黃偉文有「空手入白刃」式的精彩演出。另一方面，像林夕某類歌詞作品般的色彩瑰麗、筆觸縝密，也是 Wyman 的弱項。

可喜的是，在梁漢文的「全包」工程中，卻看到了筆者期望見到的「空手入白刃」，那是一首名為《電光火石》的歌：

「橫禍至，如電光火石，想起的會是誰？誰人身邊，尤其依戀？無差了，重獲新

生後，第一位想抱著誰？……若你身邊緣薄的我，沒這一種福氣，你更關心誰人生死？……若你的他還著緊你，你何須跟他別離，與我一起，難為自己？……」

這樣的戲劇性獨白，真有點兒像隨便摘來一花一葉，皆可成為傷人的利器。這種寫法，難度當然不小，但以深情見稱的詞人如潘源良、盧國沾，筆下卻不乏這類作品，如《最愛是誰》、《找不著藉口》等。黃偉文卻很少見到他敢於這樣下筆的。

筆者的歌詞審美哲學是：流行歌詞固然以深入淺出之作為上乘，但過分倚仗奇思的作品不算一流，第一流的佳作應屬於那些純以深情抒寫，於平常中見奇崛，一點也不靠奇思協助的歌詞。是以，假如 Wyman 日後能多發展這種「武功」，則其詞作的境界肯定更上一層樓。

末了，還想說說一個其實大家早已經習以為常的，屬於不是問題的問題：黃偉文這兩回「全包」工程裡，大部分作品都是要仔細對著歌詞小冊，逐個字看著來聽，才聽得到歌者究竟在唱甚麼。

當然這絕對不是黃偉文的錯，而是音樂都太新潮和西化，以致歌詞其實是用英文勝於用中文寫的。此外，歌者有時放棄字正腔圓的「老式」演繹，亦使聽者不可能光是聽就能聽清楚歌詞。

第 十 章

他山之石

十‧一　豐子愷畫論的啟示

創作這回事，很多時是可以觸類旁通的，流行歌詞亦然。

筆者讀近代文化界名人豐子愷的畫論舊文，也頗有一些領會。例如在一篇題為
《漫畫的描法》的文章中，豐子愷這樣說：

十年來，敌曾收到不少學生，相識的、或讀者的來信，問敌漫畫如何描法，每次
覆信，總是這樣的一番話，至今已重複得厭倦：「學習漫畫，須作兩種修養：第一是
練習手腕，使能自由描寫人生自然各種物象的形態。……第二是練習思想，這種練習
範圍很廣。非但敌這封信中說不盡，就是洋洋數十萬言的一冊書，也無法說盡。因為
凡清晰的頭腦、敏銳的眼光、豐富的經歷、廣博的知識、精明的判斷、卓越的見解
等，都屬思想練習的範圍。這範圍豈不廣泛？所以這方面的練習，超乎畫法之外，非
函牘書冊所能授，現在無從說起。」

對於寫歌詞來說，若想寫得出類拔萃，何嘗不是要勤練手腕和思想嗎？這跟筆者在第二章中所說談的「手與眼」之論，實在是同一種東西。

豐子愷另有一篇題為《繪事後素》的畫論，其中說到：「中國繪事則必須『後素』。素紙在中國繪畫上，不僅是一個地子而已，其實在繪畫的表現上擔當著極重要的任務……寥寥數筆以外的白地，決不是等閒的廢紙，在畫的佈局上常有著巧妙的效果。這叫『空』，空然後有『生氣』。昔人論詩文曰凡詩文好處，全在於『空』。」

東方文化的確很喜愛「空」，可是自西方文化大量進駐華人社會之後，人們倒是普遍不再懂得領略和欣賞「空」之妙。我們現在的華語歌詞，就十有六七是寫得很「滿」很「實」的，一點讓欣賞者回味的「空間」都幾乎沒有。當然，這也可能是惡性循環，欣賞者都不習慣有「空間」，也並不欣賞給他們所留的「空間」，創作人也就只好寫得很「滿」很「實」的，反正有空間也沒有人來「徜徉」。

十‧二　頌歌範例——許乃勝填詞的《秋瑾》

《秋瑾》（蔡琴主唱）

黑暗的深閨，妳點亮一盞明燈。

蕭瑟的秋天，妳帶來滿園生機。

風雨雞鳴，又看妳那舞劍身影。

大聲疾呼，堂堂中國豈能為奴？

柔弱的肩，怎能挑中華重擔？

苟且的心，怎能使中華振奮。

秋瑾，秋瑾，幾番回首京華望，一身肝膽男兒心。

沉睡的時代，妳敲響一記晨鐘，

無知的人們，妳殷勤春風化雨，

六月六日，妳昂然走向黎明，

古軒亭口，聲聲驚雷喚醒中國。

堅決奮鬥，一心為中華奔走，

努力不懈，立志為中華流汗，

秋瑾，秋瑾，殘菊猶能傲霜雪，碧血英烈照汗青。

這是八十年代初的時候，台灣歌手蔡琴的唱片裡的一首歌，蘇來作曲，許乃勝作詞，歌名就叫做《秋瑾》。這是一首歌頌英雄豪傑的作品，但歌詞不時流露出詩意，不是一味的握拳頭呼口號。凡寫這類頌歌，當以此為楷模。

十‧三 《梳子與刮鬍刀》

《梳子與刮鬍刀》（童大龍詞，李麗芬主唱）

我有一把美麗的梳子，你有一支實用的刮鬍刀，

這些事情說來說去，有點老套。

我梳我濃密的髮，你刮你叢生的鬍，

這個定律每天早上確定不移。

我的頭髮，你的鬍鬚，

梳了又亂，亂了又梳；刮了又長，長了又刮啊⋯⋯

像這五彩繽紛的世界像這生生不息的大地。

我有一把美麗的梳子，你有一支實用的刮鬍刀，

每天早上我們都有共同的煩惱，

我梳我梳不完的髮，你刮你刮不完的鬚，

印證一種惱人永恆的真理。

在本書的第八章一開始時，筆者拿來跟林夕相提並論的就是這位台灣寫詞人童大龍。上舉這首《梳子與刮鬍刀》乃是童大龍一首短小卻雋永的作品，通過兩件常見的物件，寫出了煩惱總是如影隨形的跟著人類，不除不快，但除後又生。平常的物象，卻象徵著永恆的煩和惱，那信手似的妙手拈來，教人驚嘆。

十·四 《該死的海》

《該死的海》（黎明柔詞兼唱）

你說你喜歡海，你家的未來有一片無敵的海景，

潮起潮落，那是你的將來，

但未來已來，它就在中間，無風無浪無聲無息無邊無際無止無境。

它就在中間，無風無浪無聲無息無邊無際無止無境。

我在這裡，你在那裡，我游不到你，你游不到我，

你該死，我活該，應該不應該，該死該活該當何罪？

一條寂寞公路，沿著海岸線前進，

有這麼一天，我不會看到海也不會想起你，更不會記得你說你喜歡海，

它不在中間，無風無浪無聲無息無邊無際無止無境。

它不在中間，無風無浪無聲無息無邊無際無止無境。

台灣的創作歌手，兼寫詞的常常都能寫得一手好詞，早一輩的侯德健、羅大佑、李壽全又或近一輩的林強、陳姍妮等，自然不消多說都值得我們學習學習，即使只是偶爾顯身手的如這一節介紹的黎明柔，其作品也是清新可喜。就像上舉的《該死的海》，其構思及表現手法，都讓人驚艷。

十‧五 《忙與盲》

《忙與盲》（袁瓊瓊、張艾嘉詞，張艾嘉主唱）

曾有一次晚餐和一張床，

在甚麼時間地點和哪個對象，

我已經遺忘，我已經遺忘。

生活是肥皂香水眼影唇膏，

許多的電話在響，

許多的事要備忘，

許多的門與抽屜，

開了又關，關了又開，如此的慌張。

我來來往往，我匆匆忙忙，從一個方向到另一個方向。

忙忙忙，忙忙忙，忙是為了自己的理想，還是為了不讓別人失望？

盲盲盲，盲盲盲，盲的已經沒有主張，盲的已經失去方向。

忙忙忙，盲盲盲，

忙的分不清歡樂與憂傷，忙的沒有時間痛哭一場！

由女性來寫現代人的忙得不見天日，這首《忙與盲》可謂別開異境，單是把「忙」

和「盲」拈在一起相提並論，已深具震撼力，而「忙是為了自己的理想還是為了不讓別人失望」這一個大問號，亦讓人感慨不已。

當我們過分沉溺於林振強、林夕、黃偉文的歌詞世界的時候，轉看如《該死的海》或《忙與盲》等作品，應知道歌詞創作的天地非常大，當中還有許多異境等待你和我去發掘。

十·六　《上班族》

《上班族》（高曉松詞，丁薇主唱）
無論擁擁擠擠還是冷冷清清你總要出門上班，
無論雨的清晨還是風的黃昏你總是來去匆匆，
街上人來人往車上人喜人愁你全都你全都，啊⋯⋯

你有個家妻如玉女兒如花，你是個男人就注定要支撐它，
出門做事不容易，乘車趕路不容易，
早已學會不生氣，因為每個人每個家都不太容易！

於是日復一日然後年復一年你上班不厭其煩，
想著愛吃的菜想著前面的家你不怕夏熱冬寒，
偶爾你也發愁偶爾也會回頭看一看看一看，放風箏的少年。

你有個家屬於你自己的家，你是個男人就注定要支撐它。

出門做事不多想，乘車趕路不多想，

你只是一直向前，因爲一個人一個家不能靠空想，啦……

這是國內的詞家寫上班族群的生態心境的佳作，下筆的角度與筆調跟《忙與盲》又很不同。證明即使是現實題材，同一回事放在不同的視點及心境中，亦可以寫出許許多多不同的面貌和境界。寫詞的高曉松，在下一節還會介紹。

十·七　歌就不應該這樣寫

第二年，也就是1993年，我的同學們紛紛畢業了，經過五年正好這五年中國發生了無數巨變的大學生活。1988-1993，入學時帶來的一切，從衣服糧票到信仰格言畢業時已完全作廢。如果說一代人與一代人真有一種叫「代溝」的東西，那我們就正好是那個叫溝的——我們是「文革」後第一屆小學生，最後一屆春季入學的學生因此小學上了五年半。我們是最後一批紅小兵和第一批少先隊員，是最後一屆不交學費國家供養的大學生，是風雷激蕩的八十年代大學校園的最後一撥見證人，是大學草坪上的最後一群歌者和第一批在社會上自謀出路的新中國小知識分子，我們堅定地認爲自己屬於六十年代出生的「旁觀的一代」，其實有半數人生於1970年。

那時我寫了《睡在我上鋪的兄弟》在我們班畢業聚餐時唱，導致了一些其實我不唱多喝點酒也會狂流的淚水，弄得我挺不好意思。好在痛哭流涕是清華學生畢業的傳統節目，每年五六月間此起彼伏不足爲怪。

接著便是大地唱片公司來找說是聽了我的歌很好願意出版云云，那之前已有一家公司錄了一堆學生歌其中包括我兩首，但找的晚會歌手唱，我憤而拒絕簽字賣歌，所以未能出版。接著有人送到正大唱片但他們認爲寫的極差「歌就不應該這樣寫」。我

當時開著輛車住著兩套公寓對這些漠不關心繼續拍我的廣告掙錢。但這次大地唱片公司黃小茂等親自上門和我一起喝酒彈琴唱歌讓我深為感動，他們並允諾由我選定歌手。於是，我們青銅器樂隊原主唱當時已畢業正失業在家的老狼同志閃亮登場。

1994年的某一天，我與老狼小眼瞪小眼同時冒出一句：「咱火了。」

我的虛榮心奔湧而出且不可及於是關了廣告公司一心一意做起了我的名利事業。

——摘自高曉松著《寫在牆上的臉》自序，北京：現代出版社，二〇〇〇年。

冷冷的一句「歌就不應該這樣寫」，印證了天下烏鴉一樣黑。

十‧八　《我想去桂林》

《我想去桂林》（陳凱詞，韓曉主唱）

在校園的時候曾經夢想去桂林，

到那山水甲天下的陽朔仙境，

灘江的水呀常在我心裡流，

去那美麗地方是我一生的祈望。

有位老爺爺他退休有錢有時間，

他給我描繪了那幅美妙畫卷，

劉三姐的歌聲和動人的傳說，

親臨其境是老爺爺一生的心願。

我想去桂林呀，我想去桂林，

可是有時間的時候我卻沒有錢，

我想去桂林呀，我想去桂林，

可是有了錢的時候我卻沒有時間。

　　短短的歌兒，訴說著人生中常見的一個矛盾，有時間時沒錢，有錢了卻被孔方兄所困，再沒時間。當然，「桂林」也可以象徵人的夢想！無論如何，這樣的短歌，聽來很是清爽，而想到「桂林」這個象徵，肯定不會是香港人，雖然我們早有一首《灕江曲》，但那是為了一部外國拍的電視劇而寫的，要不如此，誰會想到灕江？我們的眼界畢竟還小。

十‧九　《三年》

　　李雋青是四五十年代的作詞家，也是黃霑筆下經常推崇的。李雋青的詞作，今天看來或許有些過時，但其簡練的筆法，確有值得借鑑之處，這裡引錄一首他的名作，以作舉隅，這作品就是由李香蘭主唱的《三年》：

《三年》（李香蘭主唱）

想得我腸兒寸斷，望得我眼兒欲穿，

好容易望到了你回來，算算已三年。

想不到才相見，別離又在明天。

這一回你去了幾時來，難道又三年？

左三年，右三年，這一生見面有幾天，

橫三年，豎三年，還不如不見面！

明明不能留戀，偏要苦苦纏綿，

為甚麼放不下這條心，情願受熬煎？

十·十　拜託多留神音樂

崔健是中國流行樂壇的重要人物。當年他的唱片「紅旗下的蛋」推出時,有傳媒認為唱片中許多歌詞如朦朧詩般說不清楚。崔健卻說:這正是他通過對社會現實的感知表達人本身,而非為表現社會現實而表現社會現實。對「眼前的事」的感覺亦能夠融入更遠層面人類共通的東西。

在與記者交談中,崔健頗不願意談其歌詞的「社會意味」,認為搖滾樂主要在於聲音的感覺及聽覺的想像,歌詞只包含其中,是慣常不為人注意的。

對於崔健這種說法,筆者是不同意的。當然,也可能是崔健所處的政治環境,使他不能不這樣。事實上,搖滾唱片上的歌詞,也常常深受人們注視,從中尋求啟迪。

十·十一　《想像》

也許真有些搖滾樂迷聽搖滾樂是不管歌詞的,但多看歌詞幾眼,也是個別欣賞者天賦的權利吧!

好比說,像披頭四的名曲《Imagine》(《想像》),不留心其歌詞簡直是一大損失:

《想像》(歌詞譯者:陳智德)

想像沒有天國,若肯嘗試其實容易,

腳下沒有地獄,頭上只有清空,想像所有人,活為今天……

想像沒有國家,實在一點也不難,

毋須殺戮,或者犧牲,

更沒有甚麼宗教，想像所有人，活得恬靜……

你會說我在做夢，但我一點不孤立，

盼望某天你也參與，世界便將得以大同。

想像沒有佔據，也許你能做到，

毋須貪婪或渴慾佔有，四海皆兄弟，

想像所有人，共享一切，天下為公……

你會說我在做夢，但我一點不孤立，

盼望某天你也參與，世界便得以大同。

<div align="right">——轉錄自《明報》，二〇〇〇年十二月二十四日。</div>

詞為心聲，大抵只有真心渴求世界大同的人，才寫得出這樣的歌詞來！

十·十二 《老兀鷹》

在第五章，筆者談過盧國沾的一首《小鎮》，詞中曾出現了鷹的意象。電影《神龍猛虎闖金關》（《Mackenna's Gold》）的主題曲《Old Turkey Buzzard》（《老兀鷹》）同樣出現了鷹的意象。我們且來看看有中文意譯參照的英文歌詞：

《老兀鷹》

老兀鷹，老兀鷹，飛，高飛。

Old turkey buzzard, old turkey buzzard, flying, flying high.

牠只是在等待，兀鷹只是在等待，

He's just awaiting, buzzard's just awaiting,

等待懸崖下的生物斷氣。

Wait for something down below to die.

老兀鷹，深懂去等

Old buzzard knows that he can wait,

因為人人都跟死神有個約會。

Cause every mother's son has got a date, a date with fate,

牠看著人來，看著人去，像螞蟻般在峽谷中爬行，

He sees men come, he sees men go, crawling like ants on the rocks below.

金粉吹起，他們蜂擁而上，懸崖下多少人死狀如老鼠。

A whiff of gold and off they go, to die like rats on the rocks below.

黃金，黃金，黃金，不擇手段只為

Gold, gold, gold, they'll do anything for

黃金，黃金，黃金，定要得到麥金納的黃金。

Gold, gold, gold, got to have Mackenna's Gold.

這歌詞主要是以嗜吃屍體的兀鷹的視點來看那些瘋狂的、失去理性的尋金者。廣

東人有句說話是「狗眼看人低」，而今「鷹眼」也一樣「看人低」，在兀鷹眼中，那些為尋金而來來去去，鬥過你死我活的人，跟螞蟻與老鼠無異。如此去寫「人為財死」，不但形象生動，極深刻的寓意也教人縈懷。可以說，這首詞成功之處就是選了一個獨特的下筆角度。不過，這也許並不是寫詞人自己的想法，因為整個電影故事，正是由兀鷹的眼睛開始，而且片中不時穿插兀鷹在空中盤旋的鏡頭，似乎電影的編劇本來就有這個構思。

人常說自己是萬物之靈，遠優勝於禽獸，但當人做了一些禽獸不如的事，如因為好戰或爭名爭利而失去人性，這時候以禽獸之眼觀之，往往是一個很突出的視點！

十‧十三 《可愛的家》

西洋歌謠中有一首膾炙人口的小曲，叫《Home, Sweet Home》（《可愛的家》）的，我在學生時代熱烈地愛它，曾經在月明之夜，以蹲坑為名，獨自離開自修室，偷偷地走到操場的僻遠的一角裡，對著明月引吭高歌這小曲，後來又曾在東京旅舍中用 violin（小提琴）學奏它的 variation（變奏曲）。為了奏不純熟，有一晚我自誓，須得練習五十遍方可就睡。結果妨礙了隔壁人的安睡，受了旅舍主人的警告。這是約二十年前的事了！現在說起來，當時的情景憬然在目。

我愛這小曲，為了當時的心情和這曲的旋律與歌詞有些兒共鳴。那旋律的開始，很不明顯，從低音靜靜地導出，使人不知不覺。開始之後，音節又很不流暢，一收一放地，好像非常吃力的樣子。因此唱完第一行，使人幾乎透氣不轉。這好比成人的哭，胸中萬斛的哀愁，被理性的千鈞之力所壓抑，難以鑽出。不能像小孩子啼哭似的痛快地發洩。然而一種難言之隱，在音節中歷歷地表現著。第一行沉痛地；第二行婉

轉地；第三行興奮而沉痛地；第五行轉入沉靜，好像痛定思痛；第六行又興奮，好像盡情一哭。這旋律正是一個鄉愁病者的嗚咽的夜哭的音樂化（曲譜見《101 Best Songs》或開明版《英文名歌百曲》）。

我，一個頭二十歲的少年，為甚麼愛唱這般哀愁的音樂呢？因為我初離慈母的家，投身遠地的寄宿學校，不慣於萍水生活的冷酷，戀慕家庭生活的溫暖，變成了鄉愁病者。我心中常想「我不高興讀書了，我要找媽媽去」，但是說不出口，積悶在胸中，而借這小曲來發洩。這小曲的歌詞中，更有使我共感的詞句：

Be it ever so humble, There's no place like home.（大意是：儘管家裡簡陋不堪，可是沒有哪一處比得上家。）

我的家是在一個小鄉鎮上，只是一間低小淺陋的老屋，可謂 humble（簡陋）之至。我的學校，在於繁華的都市中，是一所高大進深的洋房。我的身體被關在這所洋房中，然而我的夢魂縈繞於那間老屋裡。正如那歌詞中所說。

An exile from home, Splendor dazzles in vain.（大意是：背井離鄉來到他方，繁華美景在我眼前空自炫耀。）

當時我覺得學校和社會的生活都不及家庭生活的溫暖。我覺得在學校裡、社會裡，都不及在家庭裡的安心。心亦如歌詞中所詠：

Give me them and that peace of mind, dearer than all.（大意是：賜我寧靜安詳，這比世間一切都更寶貴。）

以上原是我少年時代的話，是約二十年前的往事了，現在我早已離開少年時代，經過青年時代，而深入中年時代，境遇和心情都與往昔大異了。每逢聽到或唱到這歌曲的時候，我仍舊感到一種 sweet，但這不復是 home 的 sweet，只是一種回憶的甘味，因為 home 的 sweet 畢竟不是人類的真的幸福的滋味！這是由世間 bitter（苦）所

映成的。世間越是 bitter，家庭越是被顯襯得 sweet，而《Home, Sweet Home》的歌曲越是膾炙人口。到了世間沒有人愛唱這歌曲的時候，人類方能嘗到真的幸福的滋味。

這是豐子愷寫於一九三四年的舊文。文章談到的歌是一首英國民謠《Home, Sweet Home》，今天我們來看豐氏提到的歌詞片段，也許會無動於衷，甚或覺得這樣的歌詞水平也太一般吧。殊不知這類民謠的歌詞正是以樸拙動人。廣東人有一句：「龍床不如狗竇」，相信正是近似《Home, Sweet Home》要表達的意思。中國文化人愛說「大巧若拙」及「濃後之淡」等，則《Home, Sweet Home》亦應是這種級別的文字，非經種種歷練再反璞歸真，難以道來。

今天的流行曲大抵亦很難容納這種粗看平平無奇的詞作，除非寫的人是大詞家如林夕。

十·十四　《嫲嫲的羽毛床》

《嫲嫲的羽毛床》（雪冬譯，譯自《Grandma's Feather Bed》）
當我還是一個小淘氣，剛會站和走，
我們常去鄉下嫲嫲家，每個月底時，
常吃雞肉、餡餅、鄉村火腿、麵包、加自製黃油，
但是嫲嫲最好的東西是她那大大的羽毛床。
它有九呎高有六呎寬，如雞毛般輕柔，
填了四十又十一隻鵝的羽和毛，還用一四布罩在床上頭，
床上八個孩子和四條獵狗一隻偷來的小豬，

我們在晚上沒睡覺，可在羽毛床上開心玩不夠。

晚飯後我們圍火而坐，老人們咀嚼不停，

爸爸談起農場和戰爭，嬷嬷唱起歌謠。

我坐一旁靜聽觀火，直到瞌睡蟲爬上腦袋，

醒來時已是早晨，躺在老羽毛床中間。

它有九呎高有六呎寬，如雞毛般輕柔，

填了四十又十一隻鵝的羽和毛，還用一匹布罩在床上頭，

床上八個孩子和四條獵狗一隻偷來的小豬，

我們在晚上沒睡覺，可在羽毛床上開心玩不夠。

啊！我愛媽媽我愛爸爸，我也愛嬷嬷和爺爺，

我跟叔叔一起釣魚，和表弟一起摔跤，我還吻過魯姨。

嗚，可假如非讓我做出選擇，我猜想我應該說，

我願把他們和姑娘統統地賣掉，來換那羽毛床。

我把它們一起統統賣掉。

這歌詞譯自John Denver的一首鄉謠歌曲，它要表現的是小孩子的幼稚和天真，所以竟想「把他們和姑娘統統賣掉」以換取一張可供其玩個天翻地覆的床。這種想法是匪夷所思的，但我想正是這樣的小孩才充滿創意。這詞以閒話家常的方式娓娓道來，親切可人，又是一種粵語流行曲中很少見的敘述方式。

十‧十五　一根煙燃起的故事

……

日本歌的優點，一般人都著眼於旋律和錄音技術兩方面，其實，就歌詞而言，粵語歌詞自然有本地的特質，但日本歌詞一些優點卻是廣東歌沒有且值得吸收的。……先看一首五輪真弓在本地不太流行的舊作。

《無語問香煙》

請借個火點煙——素未謀面的你啊。

內心自言自語，只望燙去它的冰冷。

那是三年前的事，即使相愛，仍要分離。

那人的容貌，切痛我心，至今還印在懷中。

我曾聽過這樣的說話：無論在甚麼地方，

你總是牢騷的沉吟，然後再次孤獨一人。

雖然拋開了寂寞，拋不開的愛念，仍苦纏不休。

背過身，我就是人們所說冷冰的女人。

點煙的動作，一如那人模樣，不自覺就此墮回過去的片段……

你曾噴一口煙說：「忘掉過往，輕易不過。」

如果再吸一口煙，便會看清楚將來吧。

默默替香煙點火，回憶仍然點不去，是啊！我也只是奢談夢囈的傢伙。

這首詞一個特點是「你」（素未謀面的陌生人）和「那人」（三年前的愛人）的混淆感，尤其自「過去的片段」之後出現的「你」字，如果不是翻譯為白紙黑字時加上省略號，乍聽之下很容易調亂了眼前人和回憶中的「你」。詞中多次插入過去的說話和動作，除了因為眼前人和「那人」點煙神情相似外，點煙而漫憶往事，也是很自然的，那份回想並未脫離生活現實而孤立為純抽象的空洞追憶。

因此，點煙、吸煙貫串整篇。從一個動作出發，衍生出種種神態和感情描寫，就

是日本歌詞一個長處。我們雖然也有「指尖乏力地弄著煙灰」（筆者按：這詞句來自林敏驄為譚詠麟填的日曲粵詞《此刻你在何處》），但卻沒有發展，也沒有緊密配合。但這首歌詞由借火而帶出對陌生人的熟悉感，以吸煙的習慣暗示女人冰冷的形象，甚至內心（須要用煙來燙暖）。這就是盧國沾說過的集中筆法，寧願只圍繞一件事一種貫串的感情寫，勝過東一說，西一提，廣（有時就是亂）而不深。

集中而發展的結構，需要連接的句意，亦表示了更多扭成一團的棄稿叠在廢紙籮。日本歌詞用字不受旋律的音調高低而限制，造句可能比廣東歌詞較易連貫，不過戴起枷鎖仍不亂舞步，獎譽和掌聲自然更大更多。

詞中一句「如果再吸一口煙，便會看清楚將來吧」，由生活經驗而轉化到比較哲理性的畫面，但轉化之間卻有前面幾句作為過渡，或者說伏筆。「噴一口煙」說忘記以往容易，說話的內容好像和神情動作沒有關係，但不經意的動作，又好像配合了瀟灑的語氣。於是，吸一口煙，便自然象徵了由拋掉以往而看透前景。「如果……」一句已是主角由回憶轉醒過來的覺悟，但一說到將來（這是三年前的「將來」），便跳到目前此時此境點煙的動作，沒有再為將來補充甚麼，因為「將來」甚麼也沒有。

<div align="right">——摘自顧曲（林夕筆名）文章，載《詞匯》，一九八六年四月。</div>

林夕文章旨在希望愛好填詞的讀者能吸收日本歌詞的長處。不過，不管讀者有否得以受用，他自己卻肯定受用得很，因為在這一年的ＡＢＵ比賽中他真的填了一首《吸煙的女人》，善於學習人家的長處果然使他脫穎而出。

十‧十六　中國人早有搖滾樂？

這是郭達年八十年代在《財經日報》的「樂思樂想」專欄中談及的：

與一位自幼在美國生活的朋友討論，究竟中國人對搖擺音樂是否總是格格不入，得到了一些意外的結論：其實我們中國早有「搖擺音樂」，不過是另一種和格調和形式：大戲。

朋友說，一般的美國人熱中於搖擺音樂，其實很大部分不一定視之為甚麼文化，有甚麼特殊意義，最主要是這種音樂給他們一種熱鬧、激情的抒發。而搖擺音樂最主要的元素，就是它強勁的節奏。

那是中國人不愛熱鬧嗎？中國人的民間音樂沒有強勁節奏的嗎？其實有，不過格調略異而已。在新年或喜慶日子，中國人都必定舞龍舞獅，其熱鬧程度，其節奏之強勁，不下於美國的一些嘉年華式搖擺音樂節。而中國的傳統京劇大戲，亦係大鑼大鼓，十分有勁。這些，都是不同民族，在文化發展上，對節日、對慶祝的一種群體表現方式。

看大戲的阿伯邊喝燒酒邊吃花生，其無拘無束及娛樂大於「欣賞」的感受，與一些在搖擺音樂會中，湧到台前大呼大叫的青年人的心態無大分別。

當然，對於文化分析家來說，搖擺音樂的本質與舞龍舞獅、大戲等是各有不同的，前者脫離傳統，叛逆傳統，而後者則是繼承傳統，表揚傳統。

友人更指出，美國普及搖擺樂隊如「香吻」等，在臉部化妝，服飾打扮，亦不下於京劇的面譜及戲服，只不過，整體在這方面，西方搖擺樂就要較中國大戲遜色得多。但另一方面在科技的進步發揮下，西方搖擺樂的舞台設計、製作，又要勝過較缺乏變化的大戲舞台。

由郭達年這篇短文，讓我想起其實台灣音樂人也曾有過類似的想法，並付之實驗，如由李建復主唱的《夸父追日》，把蘇州評彈與搖滾樂並置，而趙傳的《粉墨登場》，便是把京劇的鑼鼓加進搖滾音樂中，而《粉墨登場》的歌詞，還說到京劇（台

灣人把京劇叫作「國劇」）的：「……中國人有沒有搖滾？……你説搖滾有時是一種人生態度……我説，搖滾也可以是一張國劇面譜，變換著喜怒哀樂，就看你，油彩怎麼塗……」

不過，台灣音樂人只是淺嘗即止，大抵在國人都崇洋的大氣候下，這條結合傳統、發掘傳統的路太難走了。然而，也總勝過香港的主流流行音樂圈中，不僅沒有人會有如此脱俗的識見，更甚的是徹頭徹尾的對自己的傳統不屑一顧！

十‧十七　是 Hip-Hop 還是「白欖」？

後生一輩對傳統常是不屑一顧，而他們所崇尚的潮流也不過是拾西方人的牙慧，鮮見有能力獨樹一幟，以至於寰球矚目的。流行音樂領域更是如此，幾曾見過香港流行音樂人能創造出一種新形態的音樂風格，使西方流行樂壇馬首是瞻。

人家也常常從自己的傳統中發展出新的音樂元素，諸如Rap或Hip-Hop之類，都是從黑人的傳統表演文化中發展出來的。

我常常覺得，要是我們也敢於從傳統中找靈感，也許早就發展出近似Rap或Hip-Hop之類的音樂元素。看看我們的傳統粵曲，當中的「韻白」、「口鼓」、「白欖」，都可以説是與 Rap 或 Hip-Hop 相類似的表演形式。

説來，對於擁抱Hip-Hop文化，愛演唱Hip-Hop的族群而言，最窘的是他們自覺演出形式很西方，但普羅大眾會認為他們是在數白欖而已，而且常以欣賞數白欖的態度來對待這些 Hip-Hop 歌曲。

香港流行音樂創作何時才能擺脱這種無能與無奈？

十．十八　黑人方言行的，香港人方言也能行

　　我在這裡要講一點歷史：在黑人音樂全面影響美國主流音樂以前，美國白人音樂也是不講究旋律的。再往前推一步，非洲音樂也並不是只講究節奏的。正宗的非洲音樂對旋律的講究至少不亞於節奏。美國的黑人音樂中節奏的特殊地位是和早期白人奴隸主不准黑人唱歌彈琴有關的。再進一步講，非洲黑人的方言有許多都是調性語言（Tonal Language），更像中文而不像英文。依我看，中文的結構和發音反而更適合節奏。首先，中文每個字的發音等長（只有中文才會有五律七律等對仗工整的詩歌），不像英文那樣為了附和節奏而必須不斷地壓縮或拉長某個詞。其次，中文字本身的音調可以使一句話讀起來自然帶著旋律，不像英文（Rap）那麼單調，只能靠輕重音的變化來彌補這方面的不足。

<div align="right">——摘自袁越《沒甚麼大不了的——兼答戴方》，載《音像世界》二〇〇〇年四月一日，第一五三期。</div>

　　這是國語人對中文節奏音樂化的樂觀看法，而國語只有四聲，廣東的粵語方言卻有九聲，旋律性更強，以此寫 Rap 或 Hip-Hop 應更有表現力。甚至我們可以更進一步，創造出只有粵語才能說唱得來，才能有那份韻味的節奏音樂流派。它或許會使西方樂壇矚目，並譽稱之為Cantonese Talk。但這些，需要等待我們未來的音樂兼語言天才去大膽創造。

十．十九　硬邦邦時代何時結束？

　　聽歐美的流行歌曲，即使是簡樸如民謠，也發覺唱者在唱腔上有豐富的變化，同一旋律由於要適應歌詞音節的微小變化，也往往能彈性地做相應的調整。至於其他歌

種如鄉謠、節奏怨曲等等，唱腔變化就更大。反觀香港的粵語流行曲，常常欠缺這些變化，近年雖然有某些歌手已較講究此道，卻終非主流。歸根究底，又可能是因為粵語歌為了刻意跟粵曲分家，演唱時往往害怕變腔拉腔，填詞時則幾乎硬性規定一字一音。長年如此，於是粵語流行曲讓人聽來總是硬邦邦的，似説話多於似唱歌，味同嚼蠟。也許，只有到了某一天我們完全不介意粵語流行曲可以一字多音並且可隨意變腔拉腔，那時粵語流行曲獨有的韻味才得以顯現。

第 十 一 章

臥虎藏龍，詞成何用

十一‧一　舒巷城亦填詞

據舒巷城胞弟王君如憶述，舒巷城年少時曾鍾情寫粵曲，抗戰走難時，曾以小曲《悲秋》填詞抒懷曰：「北風翻，有孤雁，一朝飛過萬重山，鳥知倦（呀）思鄉關，夢裡思親依稀見慈顏。飄零，怕看雁失散，又怕逝去光陰不再復還，春歸遲，客歸晚，歷遍風霜只覺歲月難。」

十一‧二　香山亞黃的少年夢

香山亞黃是著名的漫畫家散文家，多年來不斷在報刊上發表漫畫和散文，曾結集成書的就有《秀才與筆》、《四米薑》、《超四米薑》等散文集及《香山亞黃漫畫選集》、《四米薑劇場》等漫畫集。然而鮮為人知的是香山亞黃在其少年時代，曾醉心

粵曲的撰寫，經常找機會投稿到報刊上發表，曾發表過他的粵曲創作的報刊計有《文匯報》、《華僑日報》、《香港商報》、《青年樂園》等。他不諱言，當年對粵曲寫作是有所憧憬的。

這其實是二十世紀五六十年代的舊事，但那個年代的少年人鍾情寫粵曲，就相當於七十年代後期的少年人鍾情寫粵語歌詞一般。然而香山亞黃覺得他在五十年代迷上寫粵曲是很孤獨的，因為只覺身邊的同齡朋友不是喜歡聽國語歌的就是喜歡聽英文歌的。

香山亞黃偶然也會單填小曲，例如下面的一首調寄廣東音樂《平湖秋月》的《我有陣唔傻》：

傻，傻，傻，邊一個話我七哥樣樣傻？偏偏我重有番一樣未傻，我閒來學吓唱歌，尺工尺上乙士何。我有陣唔傻嘅，我有陣唔傻嘛，唱得好夾彈得都不錯！哈！哈咪笑我傻傻地，你睇我個人係喪咋，惟是我個心似亞婆。若果人人學我，不詐、不奸，善良心一個；不貪、不嗔，天下少災禍。做人活潑天真風趣，咁樣未算得傻。人人想清楚，就會知道傻人唔係我七哥。傻仔傻得唔錯，哈哈我最後再講聲：其實我，有陣唔傻。

這首小曲曲詞，唱來頗能感到漫畫家的風趣樂觀本色。

據香山亞黃憶述，一九七四年的農曆新年，李瑜曾找他寫了一首賀年歌詞，由沈殿霞在某賀年電視節目上唱出，這也許是唯一一次獲藝人演唱其作品。然而，有沒有藝人唱，對香山亞黃而言應已毫不重要，重要的是在寫的過程曾娛己，已經很不錯了。

十一‧三　音樂情種區琦聊發少年狂

逕啟者：

　　閱報得悉　貴會將有填詞班開辦一事，雀躍萬分，故即時謹掬衷誠，耑函奉達

台端懇不弃棄，並繳費辦理報名手續。以下將個人各項資料列出，俾供參考，萬莫見

笑！

　　姓名：區琦　年歲：××　性別：男

　　籍貫：番禺　地址：荃灣某邨某樓某室

　　職業：教師

　　興趣：極愛廣東音樂，亦能接受中國民族民間音樂，西洋古典樂曲也常入耳，目

前用心於粵語流行曲。

　　學歷：曾就讀本港半私塾式之趣然學校接受中文教育，後在廣州完成舊制中學畢

業。

　　音樂方面：去年參加中大校外課程「音樂作品欣賞及分析」──任策主講。

　　　　　　　最近完成工聯進修中心之「電子琴伴奏速成班」初、中、高級

　　　　　　　各班課程──宋遲主持。

　　　　　　　將參加中大校外課程「歌曲作法」──符任之主講。

　　總的說句：個人對音樂的一切，過去純靠自修，將來則賴琵補。

　　音樂方面能力：(一)①能將目前一首新出品流行曲(錄音帶)隨聽隨譯成簡譜。

　　　　　　　　　　②亦解工尺譜、五線譜。

　　　　　　　　　　③能辨國、粵語中之四聲九調、詩韻平仄。

　　　　　　　　(二) 曾於多年前在《新晚報》、《大公報》以錦城春、春泥等

筆名撰稿推介廣東音樂，民族音樂。

（三）介紹藝聲公司的出品。

（四）曾為粵劇《煮叙記》、《九天玄女》等提供插曲資料。

今後志願：除苦練電子琴外，人雖略老，自忖能娛己娛人者，最佳莫如音樂，故將以此暢度餘年！

……

一九八四年初，筆者尚是香港業餘填詞人協會的幹事，收到這樣的一封信，甚是驚訝。驚訝之一是年近半百的人竟還蠻有興趣的要學填寫歌詞，驚訝之二是這位先生明顯是極有音樂修養的前輩。拿著此信，完全不知所措。

我已忘了當時如何回覆這封信，只記得約在翌年便與他交上朋友，而那幾年，他果然非常勤奮於習寫粵語歌詞，每隔幾天至十多天，便會收到他的新作，請我提意見。他委實極沉醉於這玩藝兒。

三十年前的他，少年時代的他，沉醉的卻是廣東音樂。約一九八六年左右，他曾在《聯合音樂》上發表文章憶述少兒時代與廣東音樂結緣的往事。區琦早在三十年代後期，即在他幼年時代，便迷上廣東音樂，而那時他已在香港居住。五十年代初，步入青年時代的區琦，為口奔馳之餘並未減低他對廣東音樂的興趣，且夢想建立一個廣東音樂唱片庫。無奈當時生活艱難，即使每月只是買一張兩張唱片，都不容易。至一九五六年，區琦眼見廣東音樂的新唱片如雨後春筍，讓人目不暇給，可是偏不見有人在文字上稍加涉及，更不要說作專題介紹或討論。

情深轉似癡，音樂情種區琦的使命感油然而生，要投稿到報章上評介廣東音樂唱片。他當時還訂下工作方案，包括探訪或去信樂曲作者以弄清創作原意、經常聽中央廣播電台以了解國內民間音樂的近況，態度非常認真。

他第一篇得到刊用的文章是《從《賣雲吞》說到廣東音樂的精彩》（報刊名稱不詳，見報日期是一九五七年五月十六日），其後幾年，他便孜孜不倦於樂田上的筆耕。期間，他果然為了弄清樂曲的真意，走訪過一些音樂家。《春風得意》的作曲者梁以忠便曾接受他的訪問，在這次訪談中，他弄清楚了有關《春風得意》的創作經過。原來，梁以忠在三十年代為電影《廣州三日屠城記》寫了兩首插曲：《凱旋歌》和《斷腸詞》。《春風得意》其實是《凱旋歌》中的伴奏音樂裡的一段，由於甚動聽，梁以忠單獨用樂器來演奏這樂段錄入唱片，並加上《春風得意》這個標題。區琦在這次訪談中，收穫還不止此，梁以忠且親自以毛筆題了「春風得意」四字送贈給他！

　　音樂情種還有另一次奇遇。那次他聽中央廣播電台，聽到一闋他從未聽過的美妙樂曲，誰知聽到樂曲將結束時，電波忽地極弱，以至聽不到樂曲的名字。往後好一段日子，多方打探這首樂曲的芳名，總是徒勞。後來終於找到了，唱片也買到了，喜極之餘，立刻為文介紹，而為求廣泛推介，一篇方竟，另再寫了兩篇，分送到三間報館去。

　　是年九月，區琦收到報館轉來一函，乃是仙鳳鳴劇團的信，信中由唐滌生具名，說的是把音樂情種在報上介紹上述那首樂曲的文章，全部轉載於該劇團正在上演的新劇的特刊上，因為戲裡的重頭插曲，正是以這首樂曲填詞的，信中還附贈兩張戲票作酬，並謂以後有新戲上演，會預早通知，希望到時在插曲方面作些介紹。

　　到此相信讀者已猜到，這新劇就是《紫釵記》，而那首樂曲，就是《春江花月夜》。區琦後來還為《九天玄女》、《再世紅梅記》等劇所選用的插曲配樂做過介紹。

　　人生到此，能不愜意乎？

　　一九九五年，盧瑋鑾編的三大卷《姹紫嫣紅開遍——良辰美景仙鳳鳴》，就收有區琦這些與仙鳳鳴名劇有關的音樂舊文，其中卷一的第一〇八頁有小標題云：《紫

釵記》五場「劍合釵圓」小曲《潯陽夜月》的來源及釋義，而內文中則有這樣的交代：「日前《大公報》曾由錦城春先生為文介紹，闡述此曲內容，茲轉錄如後……」，而在卷三，則收有他在五十年代後期以錦城春筆名於報上發表的兩篇文字：《從「紫釵記」的小曲說起》及《「九天玄女」中的音樂》。這些舊文，見證著這位音樂情種當年所作的美事。

但在八十年代，區琦最鍾情的卻是粵語歌詞創作。他也不為甚麼而寫，只是文思如潮，不寫不快。記得他在這段日子中寫信給「周慕瑜」（也就是筆者），請求就他的作品提供意見時，曾作這樣的比喻：「各方面都是鼓勵朝氣勃勃的年輕人向詞作方面努力前進，惟獨弟卻自感是個扶杖練步氣衰力竭的夜行人。全沒有與他們一較長短之意在的。」他雖無意跟青少年人爭長短，但所寫的詞章，卻總讓筆者想到蘇東坡的名句：「老夫聊發少年狂……」

下面選了幾首較能代表這位音樂情種風格的粵語歌詞創作：

《變味的粽子》（調寄《我的中國心》）

汨水央央繼續流，人間紛擾兩千秋，

未見得沖洗去一點竊國者羞，水依舊悠悠！

龍舟鼓聲破岸頭，誤將聽得作虎吼，

願去先驚起了不少愛國者憂，虎依舊在昂頭。

又正又佞，是忠忽奸，翻覆交變永不休，

離騷尚在，萬世所謳，偏將國圖謀！

撼天幾番殺戮後，擲刀劍姑且作小休，

或再多一次忠心報國賤否，枉教凜烈名留。

《夢織江南》（調寄電影《Bilitis》音樂）

萬里湧一夢：潤絲處處染了江南，

芽萌處處綴滿新柳，冉冉青山色看深淡。

萬里湧一夢：長河繞繞瀉向東南，

浮雲逐逐若互細訴，雁陣競赴遠遠關山。

杏花，也夢高上粉牆；難道我，未能有貪婪？

成夢處，沒有一些範限，萬里生幻，任我迴環！

《讀傅雷家書後》（調寄武俠電視劇插曲《滿江紅》）

父札千篇琳瑯句，篇篇意切。人共覽，似天常照，太陽星月。

不及功名財與寶，更非妄道豪和傑。立品難，力勉以誠求，爭高潔。

士雖死，頭未折！群起閒，何其經？諷言奪朱，戮個藝壇皆血！

注矢今番圖報牘，笑談對飲開誠說。願能酬，爭曰：莫蹉跎，饒風節。

《詩崖的汐》（弔長洲宜亭詩墳，調寄《Love Story》）

一程雲水西，茫茫滄滄外罩著斜陽餘的暉，

斜陽的暉餘，送著漁程的歸，漁程的歸船，靠著閒閒長洲西，

買酒烹雞。

一月懸東低，螢螢清清地蔽著微雲停的篩，

微雲的篩停，透著澄明的輝，澄明的輝華，散落長長臨江溪，

覓月歸遲。

覓月遲歸！潮影如群臣下跪，這高那低。

崖頭墳屹屹，素月已輝，素心未愧，

那一亭仍未廢，人靈縱有別，卻不算永逝，

藉那貯詩的心，千古作對遞，萬世更可稽。

一程雲水西，茫茫滄滄外罩著斜陽餘的暉，

斜陽的暉餘，送著漁程的歸，漁程的歸船，靠著閒閒長洲西，

買酒烹雞。

一月懸東低，瑩瑩清清地蔽著微雲停的篩，

微雲的篩停，透著澄明的輝，澄明的輝華，散落長長臨江溪，

美景無際。

《明火白粥》（調寄《不可以不想你》）

一個漢堡包，充飢也得，它給我極美味無限樂趣。

一碗白果粥芬芳瑩白，它給我一生有著深意。

當我困苦中，身心創傷，一切已虛空更全無是處，

一想那勤快豁達愛孫的祖母，即安定了心緒。

嫲嫲為我，在每清早，忙著上街，有時冒迎頭大雨。

常常地說：食了碗粥，腸胃更好，關懷於囉嗦處。

嫲嫲又說：若要好粥，原煉以火，有成，賴明爐熱熾。

味淡見甘，能熱我心，愛藏於輕可裡。

一個漢堡包，充飢也得，它給我極美味無限樂趣。

一碗白果粥芬芳瑩白，祖母恩賞的心意。

她給我許多童年樂趣，祖孫倆的愛是一致，我常常將她記！

從這五首詞作，可以看到區琦選取的題材，絕不會在商品化的流行曲詞中找到的，也不會是青少年想像得到的。但也正可補粵語歌詞的空白，縱然這不是專業詞人寫的。事實上，既然以寫詞自娛，最稱心的當是寫些自己喜歡的或有感而發的題材，管他市場上敢不敢「用」。以上幾首，筆者最驚奇的是《詩崖的汐》，很西方的音調配上很有傳統詩味的歌詞，感覺實在有趣復美妙，而頂真法的應用亦是一絕。《明火白粥》則在淺白的語句中蘊藏了新與舊、東方文化與西方文化的微妙衝突，一旦這樣聯想起來，想到的便很多很多了。

説説九十年代的區琦罷，他的興趣又轉移了，竟是最摩登的電腦，他忽地發現大易輸入法的好處，自己精研外，還努力為之推廣。有幾年他曾移居加拿大，便在彼邦頻頻開班授徒。近年回流香港，推廣這套輸入法卻不如在加國順利，心淡之餘，又開始「返老還童」，聽起他少年時代的大眾音樂——粵曲來。

十一·四　陸離詞作

在粵語歌興盛的年代，許多知名作家也許都曾手癢癢，閉起門來填一首半首粵語歌詞以自娛或娛友。只是，這些都並無公開發表，只能嘆句無緣得見。筆者有緣見到的並不多。有一次，在《星島晚報》的副刊上（日期為一九七八年八月五日）看到陸離在文章上説：

……因為火鳥電影會要上映《兩個英國女孩與歐陸》和《野孩子》，有一天晚上，忽然心血來潮，填了一首詞，調寄《每當變幻時》，現在就抄在下邊，用來

補白。

「憑信寄意難傳送，休問相思幾許。月兒盈虧，轉眼八載，辛苦修書成佳句。憑欄處，怕見遠天星垂，夜半綺思都到夢裡。小冤家揮之不去，無已，獨自上高坡，仰身向青天，逐此凡間醉。

「柔緒晨晨，顏酡些，此去夜夜，都是良宵。茫茫緣海，有道難尋覓，孽債三生從今了。情難恃，旦旦春戀逍遙，又怕半生心意盡飄渺，無奈也，早晚歸去，忘卻爐畔兩纏綿，與君永別離，淚點盈一笑。」

該文中還談到：「我永遠不會忘記今年年初綠騎士結婚，湊巧我早就填了一首《有伴》，調寄《猛龍特警隊》，於是『順便』送了給她……」這首《有伴》，也曾公開在雜誌發表，乃刊於一九七七年六月號第十期《號外》雜誌，詞如下：

人世間，多苦難，兼有那許多戰患。人類不自愛，污染那萬水千山。看，那山崩地裂，造物劫運算幾番？試爆天上地下，末日終歸難挽。

懷孕多少日，始有此生此業？上天應憐憫，寬恕那萬衆蒼生。哦，驚怕寂寞，願有伴去相親。哦，不要孤獨，原雙方難容忍。

日久知恩義，相愛也相依憑。緣分訂前生，天與地共證此印。世界多缺陷，患難見真心。哦倆相攜手，共度千重困。

陸離後來也曾一度得到機會替流行歌手寫詞，那是八十年代後期為區瑞強填的，歌名最終定名為《情牽九月天》。不過，她沒有乘勢進軍「填詞界」，畢竟，填詞對她來說只屬玩票性質。

十一．五　《歡樂今宵》開場曲——林燕妮偶然填詞

《歡樂今宵》而今已是一個歷史名詞。但在六十年代後期到七十年代後期，《歡樂今宵》乃「無線」的王牌綜合節目，其主題曲更是街知巷聞、婦孺皆知：

日頭猛做，到而家輕鬆下，

食過晚飯，要休息番一陣，

快快樂樂，笑笑談談，我哋齊齊陪伴你。

年齡過三十者，相信仍對這首短歌有很深刻的印象。可是，這首歌的歌詞出自誰的手筆，知的人就不多了。

原來，這首小詞乃是女作家林燕妮填寫的。多年前，林燕妮在《明報》的「繫我一生心」的專欄上談及。當年，林燕妮曾在「無線」的宣傳部工作，某天，其好友林賜祥找她說：「喂，你不如替《歡樂今宵》的曲填上詞。」於是，她坐在辦公室想了一會，寫出「日頭猛做，而家休息下」兩句，覺得很應景，因為小市民辛勤了一天，下得班吃得晚飯來，也差不多是《歡樂今宵》的時間了，為了想大家輕鬆（寫到這裡，林燕妮特別說明這根本是《歡樂今宵》的目的之一），就駁上了：「食過晚飯，要休息番一陣，快快樂樂，笑笑談談，我哋齊齊伴住你！」

筆者常想，為甚麼唱片公司不找林燕妮寫歌詞，以她的才氣，肯定佳作迭出。但筆者也很佩服林燕妮，眼見曾是她男友的黃霑，以及她的弟弟林振強都在填詞界發展得有聲有色，她卻毫不動心，專心寫她的散文和小說。

十一‧六 風起雲湧的歲月

七十年代末到八十年代初的數年間，受當時的日漸興盛熾熱的粵語流行曲影響，喜歡填寫粵語歌詞的青少年數量忽地激增，當中實在不乏臥虎藏龍之輩，這也許正應了一句：時勢造英雄。英雄也太多了，而命運似乎不喜歡那麼多人同時在粵語歌領域上發揮才華，是以很多人都無聲無息地流走到別的莊園去。可以說，每一個填詞愛好者都有其動人故事，但故事太多了，委實不能一一盡說，茲就筆者所知略記一二，聊作管中窺豹。也請在這裡漏說了的無數臥虎藏龍多多包涵！也許，有一天應有有心人編纂若干卷業餘詞人的粵語歌詞作品集，這畢竟亦是文學！

十一‧七 粵劇編劇新一代溫誌鵬當年舊事

一九七九年六月，由黃大仙區文教活動促進會主辦，黃大仙社區服務中心楓社協辦的「舊曲新詞創作比賽」，可說是同類型比賽的濫觴，這種比賽的出現，當然是有感於青少年都受到粵語流行曲興盛的影響，喜歡填詞的為數不少。在這次比賽中，學生組的優勝者之一梁美薇即後來的小美。另一位雖得不到獎，但兩首參賽作品仍刊於比賽特刊上的盧永強，後來也是知名詞人。

還有一位溫誌鵬，他參加的是學生組，與盧永強一樣，兩首作品都沒有得獎，卻得以刊在比賽特刊中。

而今對香港粵劇界略有認識的朋友，都不會不認識溫誌鵬這位編劇家撰曲家，他在九十年代開始，便馬不停蹄地為各粵劇團或包括芳艷芬等名伶編劇撰曲，年前更曾舉行「溫誌鵬個人作品演唱會」。

而今重看他在「舊曲新詞創作比賽」中的參賽作品：

《希望在心間》（調寄《多少柔情多少淚》）

莫再惋惜孤與單，莫再悲嘆去未還，

孤襟枕冷何用淚滿眼，幾多癡心空惹淚滿衫！

恨怨到底終化空，落拓當會遠紅顏，

花開花謝又花開，春色轉瞬再現眼。

何必傷感，放開憂心，悲憤也短暫，

從今天起，努力克服，前程定光猛。

盡了一己工夫，用功苦幹不辭勞，

不必嗟嘆時日過，幾多得益需靠自勉。

莫再惋惜孤與單，莫再惋惜孤與單。

《深閨怨》（調寄《明月千里寄相思》）

悲秋寂寂，冷露侵懷，恨我情未了，

重踏那石橋上，嘆孤寂，恍似月姐知我心聲，

寒月冷照，更感寂寞，問君知多少？

此夜誰共我互訴相思，心曲唱罷又何如！

更深夜靜，午夜思量，自怨情難聚，

霧色昏昏，柳陰對詠，憶往日哥妹兩心傾，

郎像塞雁去，再築巢，令我多添嗟嘆聲，

記否往日，曾約誓愛卿卿，君竟似逝水負妾情！

可感到其遣詞用字已很有粵曲的特色。大抵此時的溫誌鵬已甚愛寫粵曲，而這個比賽，正好讓他試試填寫小曲的身手。本為愛填寫粵語流行歌詞的青少年而設的比賽，卻見愛寫粵曲的少年學生亦參與其中，甚是有趣。

這次比賽他雖沒有入圍，但他還是努力地學和寫，終於在五年後的一九八四年獲得機會，在上水北區大會堂公開首演他的粵曲作品。

十一 · 八　話劇界高人莫紉蘭也填詞

一九八三年初，寶麗金唱片公司為了配合鄧麗君的《淡淡幽情》新唱片的推出，與香港電台合辦了一個唐宋詞牌作曲比賽，筆者當時尚是初出茅廬的少年，出於好奇，跟當時剛認識不久的音樂發燒友潘健康到頒獎禮的現場去看看，為何要跟他去，因為他也是得獎者。

頒獎禮八時開始，之前有關人等可在港台的「瓊天」晚膳，席間，忽聽到有港台中人說：「真厲害，今次的參加者竟然有戲劇界的猛將。」

言中所指的戲劇界猛將，就是莫紉蘭。說來，這次比賽的參加者，可稱猛將的還不少，如唐思光和黎尚冰都是正統音樂的學院派高材生，我朋友潘健康亦是音樂創作的好手也。

得獎的作品多是以國語譜曲的，但莫紉蘭的一闋《水調歌頭》，卻是用粵語唱的，她更憑這作品得到比賽冠軍。

多年來，我對莫紉蘭的認識，就僅止於此。近年，閱《香港話劇口述史 (三十年代到六十年代)》，才知道她除了是話劇界的猛將，文學與音樂的造詣也不錯，據書中的訪問，她說在唐宋詞牌作曲比賽之後，某次勞工處有職業安全比賽，要找現成的

曲子填詞。她找了梁醒波的名曲:「擔番口大雪茄,充生晒認經理……」,另填上了「工商業發展,香港百業興創……性命好重要,疏忽悔恨遲」。莫紉蘭還說她因此賺了數千元。

話劇是業餘嗜好,莫紉蘭本身從事的是教育工作,她的填詞才華也投注到教育的領域去,填了不少給幼稚園小朋友唱的歌詞,近年並開始為中學生創作,她說:「選曲都由牛津出版社負責,而合約上說明我要用語體文寫,用廣東音唱不能有倒字。我也填了一首宗教歌,還有一首是《Drunken Sailor》,還有其他趣怪歌曲。」

十一·九　直逼林夕的出色女子何潔玲

回想昔年在香港業餘填詞人協會跟何潔玲一起搞活動時,久不久就聽到她說:「某比賽要是有他(指林夕)參加,我總是要屈居其後,若不見他參加,那我多數會奪得冠軍!」

說臥虎藏龍,絕對不能不說何潔玲。

如上文曾說的,那個於一九七九年六月由黃大仙區文教活動促進會主辦,黃大仙社區服務中心楓社協辦的「舊曲新詞創作比賽」,自這比賽及之後,不少填詞比賽都會在優勝者中見到何潔玲,而其他常勝軍還有梁偉文(即林夕)、梁美薇(即小美)、馮德基。

何潔玲從鍾情填詞,到積極參與香港業餘填詞人協會的事務,可從她自己在《詞匯》(見刊日期一九八五年八月)中的文章中得知:

……七九年夏天……參加一個叫舊曲新詞創作賽……當時在比賽認識的朋友,八一年又在城市民歌創作比賽(筆者按:此比賽由香港電台主辦)中碰頭,但這時只剩

下三個，一個是馮德基，另一個是梁美薇；還有一個是林孝昇，他沒有參賽，在台下作觀衆。

那些日子，除了和以上提過的朋友間中聯絡，從沒有參加任何團體，直至八二年十一月，給馮德基寫過一封信：

德基：

那天跟珮玲到香港業餘填詞人協會開會，唉！悶得要命！他們聚集在一座大廈的頂樓，細問之下，不是會址，只是借來的地方。我們坐下半小時還沒有開會……不知不覺到了要走的時候，你說好笑不？不過我最後還是填了申請表，算是正式入會吧！介紹人是珮玲。散會後，我和珮玲一起回家，她外表老成，卻又一派天真無邪，對詞會十分熱心，在那個詞會裡，像珮玲這樣的人很多呢！但似乎大家都不知要做些甚麼。聽說小美（梁美薇）已經很久沒有再去開會了，大概很忙吧！

……

對詞會的第一印象就是這樣，沒有多大好感。至於小美，好像是新聞系的大專生，又寫一些音樂專欄，對周圍環境的觸覺，自然比我們敏銳。我當時是黃毛ㄚ頭一名，對很多事都不大了解，多數只能恭恭敬敬的聽著她講話。當時她很瘦，兩顴托起一臉倔強，我對她是萬分敬重、三分怯懼，另一分是由於她率直而來的可親。後來她在電視台工作，我也找過她一兩次，她曾說過：「有歌詞寄給我吧，也許我可以幫幫你忙！」以後不知爲甚麼，每次想找她隨便聊聊，意念都被這句話壓住了！現在想起來，可能是自尊心作祟吧！

德基比較容易接近，大概大家的生活相去不遠，其實我們都不會評論歌詞，只是隨便談談罷了。當年年紀小，談話的內容都不值得記錄，只記得他是個細心的聆聽者，很會製造平和的氣氛，讓人覺得舒服……是一陣令人舒適的和風。

這陣和風，吹到八三年暑假，突然中斷了！那時我剛開始了護士學生的生涯。

德基：

該死！出發前一天才通知我，幾個老友都找不到，我自己又無法申請更期，你是一心不想我們來送行吧！從沒有聽過你要到英國去，也沒有聽過你對建築這一門學科有興趣……那麼填詞呢？我怕你一個人在途上，疏懶了，不肯再填。從前一起填詞的朋友，一個個斷了聯絡，沒了蹤影，也許因為怕孤獨，我發覺自己對詞會的事務比以前積極了。

……

何潔玲描述詞會的情況，並無失實，事實上，到一九八三年，詞會其實已僅餘「空殼」，為了堅信「守得雲開」，當時筆者背負著這個空殼，與香港專上學生聯會文康委員會及香港現代民歌協會合辦「香港青年歌曲創作比賽」，其決賽於是年的九月廿六日舉行。這次比賽的學生組三甲得獎者，都是筆者很熟悉的名字：冠軍是潘健康兼寫曲詞的《神州夜曲》，亞軍是陸永恆作曲、何潔玲填詞的《雷雨》，季軍是林夕自己包辦曲詞的《十月感覺》。何潔玲少有地壓倒林夕，但也許這次是新曲新詞比賽，除了比詞，也要比曲，不僅是歌詞創作的較量吧！

比賽結束後約兩三個月，何潔玲來找筆者商討，期望能借詞會「招牌」一用，以便搞一個音樂會，我是樂得同意的。於翌年三月在其就學的護士學校舉辦了一個「四人行幻燈音樂會」，也就是演唱四位業餘詞人馮德基、梁偉文、林孝昇和何潔玲作品的音樂會，而序幕是以幻燈片介紹城市民歌前後的粵語歌詞創作發展。據何潔玲自己的說法：「八四年，我開始了學護生涯，糊裡糊塗做了學生會主席，這種學生會主席，沒有甚麼民主自治可言，但年中好歹要做場大戲，才叫功德圓滿，我便找來詞會的朋友，搞了個『四人行幻燈音樂會』。」

「四人行幻燈音樂會」是初試啼聲，也大大增加何潔玲搞活動的信心和經驗。同年，她再接再厲，搞了個「夏日清風——業餘歌曲創作音樂會」，其後，又接手《詞匯》的出版工作，為了使內容更紮實，編排更精美，她游說得林夕任《詞匯》的主編。林夕不負所託，其主編的多期《詞匯》，令唱片界的填詞圈非常關注。到一九八四年尾，不擅於行政和領導卻硬被推舉任了兩年詞會主席的筆者，終於可以退位讓賢，由何潔玲接任。

筆者發覺，要是她當年不是錯過了鄭國江的那個填詞班子，早就已是「香港業餘填詞人協會」的發起成員，這裡有她寫到《唱片騎師週報》「周慕瑜之頁」（一九八一年九月十一日出版）的信為證：

七月間，藝術中心曾舉辦一個有關粵語流行歌詞寫作的研習班，那一次的講者好像是鄭國江先生，我本來很想參加，只因為一些私人問題，最後被迫把這個計劃取消了，我只能在一個星期六的下午，參加一個歌詞寫作的研討會。

在研討會中，因為我一向不習慣在人前大發議論，所以由始至終都只是默默地聽著，但心中有些話當時不敢說，現在又覺不吐不快！（這真是我的缺點，總改不掉。）

有人談及粵曲的問題，提出一些所謂創新的建議……但是，正如當日講者之一的阮兆輝先生所說，粵劇就是粵劇，歌劇是歌劇，芭蕾舞劇又作別論，它們各有自己的藝術形式，是不可以隨便改進的。

我不覺得阮兆輝先生的說法是守舊固執，我只覺得粵劇有它的歷史，縱使它不大適合於現今的香港，但粵劇始終是粵劇，粵曲始終是粵曲；既然在這方面深具經驗知識的人，都不敢輕移一步，我們可以憑自己所知的一點點，說改進就改進嗎？

……

自那次研討會後，我開始注意到一個問題，就是詞的形式，如果我們不能充分利用詞的形式去創作，不如寫篇散文，例如音韻節奏等，我以前把它們視為束縛，以為要創新必須解除束縛，但是，現在我明白了，這些基本的問題，我不能輕視，要解除束縛，就是要把問題克服。⋯⋯

這信不但證明了何潔玲曾與見證香港業餘填詞人協會誕生的機會擦身而過，而且也讓我們知道，多接觸不同的藝術形式甚至其他許許多多的學科，都可能對自己的「本行」有所啟發，正如何潔玲從粵劇改革領悟到學填詞須做到「隨心所欲而不逾矩」。

前文早說過，何潔玲參加填詞比賽，除非遇上林夕，否則總是由她奪魁的。還有一事值得一說，何潔玲對於不同的寫詞形式是很有興趣嘗試的，譬如，在「四人行幻燈音樂會」中，她發表的其中一首《何妨再見》乃是由她先寫好一段歌詞，由黎明陽據之譜成一闋完整歌調後，她再把歌詞續完，這是先有一段詞的歌曲創作方式，跟先詞後曲的創作方式很相近了。

以下來看看何潔玲的兩首代表作，一首是《望鄉》，當年她憑這首舊曲新詞力壓馮德基和小美奪得一九八一年香港電台主辦的「城市民歌公開創作比賽」舊曲新詞組冠軍。

《望鄉》（調寄《我家在哪裡》）

街燈千千襯月圓，凝望處家鄉遠，

此間何來一張網，空網著憂思！

起曲山丘各連綿，延續到家鄉處，

且把離情許多寸，量度山多遠。

歸家不得看月圓，圓月你可知道，

家鄉禾苗長幾寸？還在心中算。

心聲多少寄白雲，誰顧你飄千里，

春天來時飄瀟處處，難是家鄉雨！

多少禾苗等君灌溉，何以竟拋棄？

另一首是她以灰姑娘的筆名發表在《詞匯》上的，歌詞以《無題》為名字（從一九八二年二月十二日的《唱片騎師週報》可知，這首詞原本的名字是《靜屋心語》，原稿有五段，在《詞匯》發表時刪去了第二、三段）：

《無題》（調寄《Scarborough Fair》）

搖籃空空在目前，夜冷燈照在老人面，

他哭他笑他交出數十年，時針轉過世事無斷。

搖籃鐘擺伴著搖，萬顆星每夜各明滅，

一哭一笑一轉身數十年，流星閃過世事無斷。

黃泥風捲漫無聊，墓蓋寫上是個名字，

飛身天際低首俯瞰片時，墓塚千百遍地名字，

不知不覺一生走到盡時，是否只有這個名字。

這首《無題》在《詞匯》發表時，作為主編的林夕在該刊（見刊日期一九八五年五月）中寫了如下的評語：

先來一點點沙，「夜冷燈」、「漫無聊」、「世事無斷」便是音節不平均的沙石句子。

再來幾顆糖，寫得很有層次，感慨由淺入深，末句「不知不覺一生走到盡時，是否只有這個名字」是前數段詞意的總結，也是凝聚。

另一顆糖是，說哲理而能以密集的具象來代替邏輯性的分析，除了美感，「搖

藍」、「冷燈」、「老人」、「時針」、「鐘擺」、「流星」、「黃泥」、「風」、「墓塚」這堆意象不能說是沒有機的象徵力吧。

全首詞蘊含著一股動力，在畫面上是代表時光飛逝的一剎晃動。由「時針轉動」、「流星閃過」、「風捲」、「飛身天際」以至「走到盡時」一句，都抖動著主題的節奏。另外兩句「他哭、他笑、他交出數十年」、「一哭、一笑、一轉身數十年」句中重複的地方，予人世情流轉的感覺，這種句構的安排，大抵不是純粹基於裝飾上的需要吧！

筆者很相信，要是何潔玲能有緣一試為流行歌手寫詞，則八十年代的女詞人的陣容會立刻變得強勁得多，她的成就估計會在小美和唐書琛之上。但命運卻安排她樂於不問詞壇事，開開心心做個護士，下班回家則相夫教子。

十一・十 　馮德基昨夜的渡輪開到哪裡去？

在上一節以何潔玲為主角的文字中，我們已經多次見到馮德基這個名字。事實上，《昨夜的渡輪上》幾乎成為當年香港的城市民歌的唯一代表，多年之後仍廣為人傳唱。一九九五年，被傳媒喻為四大天王之一的劉德華，在一張標題為《Memories》的ＣＤ專輯中，便重唱了這首歌（不過編曲是全新的，不再有城市民歌風味了），同一專輯中，獲選中重唱的歌曲還有《天各一方》、《大地恩情》、《鐵塔凌雲》、《倦》、《戲劇人生》、《憑著愛》等。

在一九八一年香港電台主辦的「城市民歌公開創作比賽」舊曲新詞組中，《昨夜的渡輪上》只得到亞軍，被何潔玲的《望鄉》壓著。但時間卻說明，《昨夜的渡輪上》更有聽眾緣：

《昨夜的渡輪上》

夜渡欄河再倚，北風我迎頭再遇，

動盪如這海，城在兩岸凝神對視。

霓虹伴著舞姿，當酒醉如同不知。

日後望遠方，醉中一切無從抓住。

渡輪上，懷念你說生如戰士；披戰衣，滿載清醒再次開始。

莫問豪情似癡，今天醉倒狂笑易，

夜盡露曙光，甦醒何妨從頭開始。

人海茫茫，已不知馮德基何所往？更不知他是否仍會偶然技癢，填一兩首歌詞玩玩。但從昔年於「四人行幻燈音樂會」或《詞匯》中接觸到的寥寥幾首詞作，亦感到他確是個高手，且看如下兩首：

《五線》（調寄《Autumn of my life》）

世上人人有一曲，一曲配作一生，

按步填上他，他生命線上的音，

要是從來冇關心，不加探索過一生，歌曲裡免不了庸俗韻。

世上人人有一曲，交織笑與傷心，

按步爬上，歌譜要扣緊，

要是無意繼續，都請再試創高峰，歌曲裡至感到濃汗滲。

要是沿途滿打擊，將它當作琴音哼，歌曲裡有輕盈步印。

世上人人有終曲，不必每個也傷感，

按步填滿，輕鬆再溫此生，

要是誰曾獻出心，好歌串滿一生，歌曲裡有驕人妙韻。

《圓圈》（調寄《是否》）

一城　燈光串出窗裡半張面

一夜　冷掉狂熱與苦戰

只道　這一切是個無把握的把戲

但數數波折令人銳氣損

風來　不必帶走心裡的意念

失望　再莫隨著我打轉

身在　這一個無情的圈圈裡

衝不出也望不遠

向前　似是長路哪能預猜算？　回首一瞥卻未尋得昨日

到頭來　我在棋局裡任擺佈　提著腳步如木偶　人讓線牽

窗前　一株野草長也長得嫩

生命　每日忘我的轉

今後　只好叫自己一心相信

風霜一過便溫暖

後一首是在《詞匯》（見刊日期一九八五年九月）上發表的，林夕對馮德基這首詞有詳盡的評說：

這首《圓圈》令我想起馮德基的《昨夜的渡輪上》，相近的是感情，也是佈景：「一城燈光串出窗裡半張面」其實就是「憑欄再倚」的另一演繹，不過畫面卻更複雜，「一夜冷掉狂熱與苦戰」亦有「城在兩岸凝神對視」那份塵囂過後的冰涼。

詞入第二段以後卻不及《昨夜的渡輪上》字字經得推敲。如果追求完美，「風來」與「失望」兩句應有重寫必要。「向前」一句，「長路」也未盡精到。前面如果

是無路、歧路，看不見是否有路會更有力。另外，「猜算」的是「是否長路」，抑或「長路上有甚麼」？這裡的含糊性直接削弱了下句要達的前瞻後顧效果。

末段又復佳境。看似脫離了圓圈的命題，其實是經過一連串心理掙扎之後的自我催眠，在幾乎醒覺後的再度妥協，使反覆的思緒畫成一個無涯的圓。「夜盡露曙光，甦醒後何妨從頭開始」《昨夜的渡輪上》也是這樣的圓吧。「只好叫自己一心相信」中的「只好」、「叫」，是馮德基交代心理狀態的殺手鐧。這裡以「只好」、「叫」寫自欺心態，等於「夜渡欄河再倚」的「再」寫滄桑味，生活感。

總體而言，這還是令人拍案之作。

林夕對《圓圈》總體上是欣賞的。而另一首《五線》，以歌曲喻人生，兼融勵志與抒情，而意象是豐盈的，勵志題材的歌詞而讓人有脫俗清新之感，委實難得。

十一·十一　羅卓為終是無緣

在八十年代，香港電台主辦的「城市民歌公開創作比賽」，只辦了兩屆。一九八一年是第一屆，新曲新詞組的三甲得主，只有亞軍的作曲者吳秉堅後來在宗教音樂方面繼續發展，至於冠軍區志華、季軍的石金華石金利兄弟，都絕緣流行音樂圈，反而並無名次的林志美，卻有機會出了多張唱片。舊曲新詞組中的三甲得主，冠軍何潔玲與亞軍馮德基的故事，筆者剛剛在上兩節談過，二人最終都沒有晉身「填詞界」。反而季軍梁美薇（小美），卻在數年後晉身「填詞界」，但其時小美已是娛圈中人，她能有機會替歌手填詞，只為「近水樓台」，而並非因為她曾參賽得獎。

第二屆就在一九八二年舉行，新曲新詞組的三甲得主，只有古倩雯（後來改名為古倩敏）經過多年的唱片界浪蕩，才逐漸闖出名堂。比古倩雯更快闖出名堂的是李麗

蕊，她是新曲新詞組三甲以外的參賽作品《快將煩惱盡忘記》的演繹者，李麗蕊很快便成了歌星，而她的成名歌曲亦可說是《快將煩惱盡忘記》，但《快將煩惱盡忘記》的詞曲作者黎明陽卻沒有一舉成名，很快便連同《快將煩惱盡忘記》這首曲子一起遭遺忘了。舊曲新詞組方面，冠軍林敏恆從此不再見他的蹤影。亞軍潘源良後來晉身了填詞界，不過那是他後來在香港電台任職以後的事，又是「近水樓台」的一例。雖然潘源良很反對這種「近水樓台」的說法，但太多太多的事實說明，能入行填詞界的人，十有八九是由於「近水樓台」。對於一般填詞愛好者來說，真個是入行無門。

本節要說的是在一九八二年「城市民歌公開創作比賽」舊曲新詞組中得季軍的羅卓為。

其實，羅卓為參加一九八二年的城市民歌創作賽時，已達三十歲，並不年輕了。由於那幾年間，他醉心填寫歌詞，早於一九八一年年初，他曾鼓起勇氣，跑上寶麗金唱片公司毛遂自薦，說有幾首詞會適合用於鄧麗君正在籌備的粵語唱片。寶麗金留起了他的一首《蘇州河邊》：

《蘇州河邊》

看絲波中輕舟放送，河面映出天邊青翠的山峰，

船上載兩人，搖蕩細浪中，

岸邊花幽香，隨著清風飄送。

聽鐘聲輕輕遠送，堤上燕子雙雙飛過天空，

同浴愛河，情似浪湧，

萬千愛意低訴，人面似花樣紅。

你或愛在心中早種，摯愛永存彼此間相敬重，

我倆結伴終生廝守不變，愛侶挽手甘苦共同。

寶麗金最終沒有採用這首歌詞。兩三年後，鄧麗君的粵語唱片確曾灌唱了《蘇州河邊》的粵語版，卻是由另一位詞人重新填寫的，歌名叫《東邊飄雨西山晴》。

一九八一年中，寶麗金搞了一個「城市民歌新一代」徵歌活動，羅卓為雖自感不擅於寫新曲新詞，卻也寫了兩首寄出，結果獲召去試音，和他一起試音的還有孫明光（後來孫氏有一首《暫別》由譚詠麟和雷安娜演繹），不過事後羅卓為卻沒有收到回音。對於與他一起面試的孫明光，羅卓為後來曾對筆者說：「唱得如孫明光一般好的人，香港不知凡幾，這永遠只是運氣和機會的問題。」想做「專業」詞人，又何嘗不是運氣和機會的問題！

兩次叩唱片公司的門都碰了壁，任是如何看得開，相信還是會有一股苦澀味滲進心底。某日，與一位朋友談起，原來這位朋友曾在《唱片騎師週報》任排版，與周慕瑜（即羅鏘鳴，一如第八章「林夕之什」的做法，以下統一稱回羅鏘鳴）頗熟稔，他建議羅卓為選幾首詞由他拿給羅鏘鳴看，然而因為言語間的誤會，到了羅鏘鳴在《唱片騎師週報》上談論羅卓為這幾首詞的時候，他被說成是「醉心於這方面的發展，甚至有意作為終身事業」，這一誤會教羅卓為非常尷尬和窘迫。

不過羅鏘鳴的評語應該讓他增添信心：「著實不錯，以一般水準而言，超出我曾看過的其他青年朋友的作品，直追職業水平……羅君詞作的最大優點，是通順、流暢、病句極少（「專業」詞人有時也未必辦得到），……」

有一段日子，我曾跟羅卓為通信，這才知道他的年歲比我大，而且他曾喜歡畫漫畫。約在一九七三年年中，他以「藍風」為筆名，在《星島晚報》發表過一些漫畫。羅卓為說，那時因為年少氣盛，為了一次他的畫被誤當作另一人的作品發表，他堅持要更正，估計開罪了編輯，從此「藍風」便銷聲匿跡。

在朋友的鼓勵下，羅卓為一九八三年曾拿了些近作再去叩寶麗金的「大門」，得

到的回覆是以後會考慮讓他填詞，但聲明這並非一種承諾，接見他的人還說遺失了羅卓為以前留下的通訊資料，今次會重新備錄在案。

如此的考慮、備案之後，又沒有了下文。羅卓為最終是無緣一嘗「專業」填詞。再過一兩年，筆者也失去了他的聯絡，人海茫茫，不知人在何方⋯⋯

十一．十二　文學獎常客——黃開

黃開是一個很特別的名字，一見難忘。他曾參加香港業餘填詞人協會主辦的「全港學界歌詞創作大賽」，可惜不曾入圍，但筆者甚喜愛他的參賽詞作，故後來試刊《詞匯》時，便曾把這首作品刊登出來，這作品名叫《失明之聲》，是用國語流行曲《我踏浪而來》填的。其詞如下：

《失明之聲》（調寄《我踏浪而來》）

願似飛鳥自在，願見彩弓架天空上，望見青山抱著碧海，每一片綠葉襯花開。

誰給皎月有光？誰使星星照明他方？獨我孤困寂靜，面對幽暗強忍耐，願掃走黑夜帶來光輝，遠景應當我主宰！

願我雙眼可看到，人世歡欣笑靨永在，願見雙親笑容不改，世間事事無悲哀。

誰給恃杖扶助？迎接新一天變成多姿彩！誰會分給我一點光？讓我充滿希望，面對崎嶇也不怕，盼想大路去開。遠方大路我開⋯⋯

寫失明人的心聲，構思容或略嫌平凡，但歌詞配合上曲調來唱，倒還是動人的。

不久筆者便在別的地方——都是些甚麼文學獎的作品集，發現黃開的名字。據《香港文學展顏第三輯——市政局中文文學創作獎一九八三及一九八四年度獲獎作品集》中對黃開的簡介是：商社職員，喜愛文學、電影、音樂和美術。一九八〇年獲第

八屆青年文學獎初級組新詩第一名，一九八三年獲第五屆理工文藝創作比賽新詩、散文及小說第一名。而在《香港文學展顏第三輯》中發表的，乃是他在一九八三年於第三屆中文文學創作獎小說組中取得優異獎的兩篇小說。

一九八六年，香港唱片公司舉辦了「生活中的香港」填詞比賽，參賽者都必須以李壽全的歌曲《未來的未來》填上粵語版。我在落選作品中又見到黃開的名字，他的參賽詞作，標題是《去未來的地鐵》，詞如下：

《去未來的地鐵》

為了那生計，枷鎖百般重，仍然掉進這車裡，天天去衝。只曉得這刻，我身心都困倦，以往鬥志與熱情，似白送。

在這暗黑裡，不知道方向。人人在這個空間，不敢去想，只曉得這刻，要這刻歡樂，最怕那未來變相。

忘掉這眼裡一切，憂傷悲憤。忘掉這醉了的我，可哀可憫。我盡興，我忘情，坐著去未來這地鐵。

但我怕一剎，終點已經到，回顧那段路，不勝痛楚。要到那一處，心中盼得引路。我卻不知，可否獲得到。

能讓我，去覺每步值自豪。能讓我有勇氣對惡毒命途，要盡性，要熱誠。讓我有意義，去渡過。

車正開，請緊握心裡的信念。車正開，明瞭前途在我手。

要盡性，永再不作奔波機器，憑熱勁，要去闖我前途。我願再以熱情，坐著去未來這地鐵。

李壽全的《未來的未來》，音調蜿蜒而綿長，要改填上粵語歌詞，是甚考功力的。黃開雖然在文學獎上屢次得獎，但今次填寫起極多限制的粵語詞，明顯力有不

逮，整體構思縱是不錯，但抒寫起來卻是眼到手差點點兒才到。不過可以肯定，黃開這首作品的水平，比許多當年的新晉專業詞人好得多。

我想，要是命運多給機會黃開去嘗試，以他的寫作造詣，填寫歌詞亦應會有一番作為！

十一‧十三　文學獎常客之二──許氏姊妹花

除了黃開，許穎嬋許穎娟兩姊妹，也是喜歡填寫歌詞的文學獎常客。可惜筆者向來不大注意搜集本地文學創作比賽的文集，但從零星的資料中，也兩次三番見到這對姊妹花的名字。如在第十屆青年文學獎的文集中，可見到許穎嬋的兩首新詩作品，這一屆她得了新詩高級組的優異獎。在第十四屆青年文學獎的文集中，可見到許穎娟的兩篇作品，一篇得到報告文學高級組冠軍，另一篇也得到小説高級組的優異獎。在一九八四年的第四屆中文文學創作獎新詩組中，許穎嬋亦有一首新詩奪得優異獎。

筆者在八十年代初的填詞比賽中，也常見到許氏姊妹的名字，可惜而今想多找些二人的填詞作品卻又不可多得。以下一首是許穎娟的參賽作品：

《結夥伴行》（調寄《All Kinds of Everything》）

友情，結夥伴行，裡面有真，旅程，縱不平，努力競爭。你獻出真誠，美境會真。每逢黑夜，有月光輕滲。

友情，倆相共尋，冀莫再等，叩門，縱艱難，盼現信心，有一天光明，理想化真。每逢煙霧，有絲竹青蔭。

無論你在哪方，明白逕長路深，每分耕耘每分真，勝負由人。

友情，結夥伴行，裡面有真，旅程，縱不平，努力競爭。破繭早成，羽衣變真。

每逢花落，有絲竹青蔭。

無論你在哪方，無懼逕長路深，雨收彩虹見繽紛，有路赴青雲。

這是首勵志類型的作品，由於勵志語的局限，能有一點清麗的意象，便屬不錯。這作品看來倒也頗受評判的喜愛，乃是一九八三年裡一個名為「新詞舊曲表心聲，中華文化廣飄揚——譜詞創作比賽」的公開組的冠軍。

要是有緣，許氏姊妹寫的深情歌詞又會是怎個模樣的呢？可惜是無緣！

十一‧十四　洪朝豐《給母親的搖籃曲》

《給母親的搖籃曲》

安睡吧母親，安寢呀，我叫陽光來，只為著暖你，

貓莫叫置，狗不許喧鬧。

唔⋯⋯，我在身邊呵你睡覺。

來，睡吧，你乖，乖，今天你實在倦了，你莫說家中的擔子重。

來吧，睡呀，睡，睡，那才有精力。

安睡吧母親，安寢呀，要讓你在夢中，見到滿堂子子孫孫，

見到父親無恙，又見，見著我們賺來的錢，讓你甜在心內。

我在身邊呵你睡覺。睡，睡，那才有精力。睡，來，我在身邊呵你睡覺。

這首作品，標題為《給母親的搖籃曲》，是一九八二年香港業餘填詞人協會舉辦的「全港學界歌詞創作大賽」大專學生組中的季軍（按：冠軍是林夕寫的《雨巷》，參見本書的第八章「林夕之什」）。詞曲作者乃是後來的娛圈名人：洪朝豐。

洪朝豐是很鍾情音樂的，記得八十年代中期，他曾在某唱片公司的古典音樂部門

掌宣傳之事，在這一時期，筆者跟他偶爾會聊起天來，他還鼓勵我嘗試作曲。不久，他轉到香港電台工作之後，便各有各的宇宙。他到底還有沒有閒來寫些歌兒自娛，也不得而知了。

十一·十五　文化界新星張結鳳

當年的「全港學界歌詞創作大賽」，大專學生組的入圍作品中，除了上述的《給母親的搖籃曲》是出自香港中文大學新聞系學生之手外，還有一首入圍決賽的作品，亦是由中大新聞系的學生寫的，其名字叫張結鳳：

《我鄉我友》（調寄《何時我倆再相聚》）

別緒揮也不走，大地去幾番感受。寄語春風到天邊，願萬花枝葉茂。

啊！始終揮手，不需抹拭衣袖；原是多多偶聚，瞬即休，逝水永長流。

別後未有再會時候，獨念遠處芳菲依舊。

素願傾吐，去後更覺千百轉，若謂知音最難求。

啊！始終揮手，不需抹拭衣袖；原是多多偶聚，瞬即休，逝水永長流。

啊！啊！原是關山隔斷，不必歎憂，望珍惜風華茂。

不知道張結鳳在這個比賽之後還有沒有填寫歌詞以自娛，只知道，香港業餘填詞人協會在五周年的時候搞了一個「詞樂新聲優勝作品音樂會」，邀請她與洪朝豐合作做這個音樂會的司儀，她是欣然應允的。再之後的張結鳳，便只知她一直活躍於文化界裡，曾在《百姓》半月刊、《亞洲週刊》、《新報》、《星島日報》、「亞視」新聞部等機構從事編採工作，又曾與別人合著《血沃民主花》、《不變五十年》等書，近年更獨力撰述了《東聲西擊——歌劇與戲曲的文化薈萃》、《傷逝索隱》及《舞台

偶像——從陳寶珠到陳寶珠》等書。

十一・十六　沾雨江傳奇

沾雨江，某人的筆名，三個字既有盧國沾的「沾」字，鄭國江的「江」字，「沾」加上「雨」便是黃霑的「霑」字，可以想見，這位仁兄對三位填詞名家的崇拜。

筆者是一九八一年四月間初見到「沾雨江」這個名字，出現在《香港商報》娛樂版的「高棵信箱」。

「高棵信箱」是甚麼東西？想當年，這是《香港商報》一個為吸引青少年讀者而設的欄目，約在一九七八年初創設，旨在為讀者服務，讀者想找某某明星的照片、想找某歌歌詞、想點唱等等，都可去信這個信箱。

坦白說，「高棵信箱」竟無意之間成為筆者晉身「詞評人」的踏腳石。因為別人愛寫信到那裡去交換照片或找歌詞，而我卻喜歡把自己填好的舊曲新詞，以真名字寄去，期望會刊登出來，有時，又會寫些評論流行樂壇的文字寄去，用的還是真名，發覺這個「信箱」也會刊出來。從該「信箱」創設之初，我便這樣做，到一九八〇年底，我寫了一篇回顧八〇年香港流行樂壇的文字投到「信箱」，見報後引起頗多迴響，不少讀者亦借「信箱」回應我那篇文字，我亦通過「信箱」屢次為文強調或解釋自己的觀點，某次，「高棵」在「信箱」中要我給他一個回郵信封。原來，高棵就是該報娛樂版主編，他是想開設一個樂評專欄，由我來執筆。這是筆者平生第一個樂評專欄，也是首次以筆名(李謨如，當時使用時是把「謨」中的「言」字從左邊搬到「莫」字的底下去，因為古代「謨」字是這樣寫的)寫文章，還清楚記得第一篇樂評的見報日期是一九八一年二月十五日。

為甚麼談沾雨江卻先談起筆者自己的陳年舊事來？讀者請少安毋躁。

回說沾雨江，他首次投書「高棍信箱」，正是衝著我的專欄文章而來，就筆者某篇談論許冠傑的樂評提了一些意見，認為忽略了許冠傑唱片的另一功臣——黎彼得。

十五天後，他又在「高棍信箱」出現，這次是填來了一首舊曲新詞，是調寄《過客》的新詞，標題是《偶感》。他信中還說：「填得好不好，要請志華來信加以引導」。

再過兩天，他又出現在「高棍信箱」了，這次卻是評歌，評說了電影主題曲《又見飛刀》和許冠傑的《我問》。高棍在信箱中就他這篇文字答了幾句話：「對於流行歌曲，高棍是大外行，偏偏讀者都是專家，又多一位，歡迎大家多來研究，人生不能沒有歌！」

看了這些，初寫樂評專欄的我只感到像強敵壓境。當然，我是既怕販文地盤不保，而對這位沾雨江也很好奇：到底是何方高人？

其時知道我開始寫樂評，天天買報紙捧我場的表弟何國標，也跟我一樣產生同樣的好奇。說起這位表弟，他早年很愛聽許冠傑的歌，七十年代後期也開始喜歡填寫歌詞。自他知道我開始寫樂評專欄，不僅天天買報紙捧場（但其實我的樂評並非天天見報），還跟我通起信來，既是替我打氣，也順便談論彼此都喜歡的填詞問題。通信不久，他更因自感看譜能力很弱，要跟我學看簡譜。

然而，我和表弟何國標就徒有好奇的份兒，卻無法知道這沾雨江是誰。只見他少者每隔十天八天，多者隔一兩個月，便會現身「高棍信箱」，或評歌，或就我的樂評觀點提出商榷，或發表舊曲新詞，使我對他的好奇如不落的太陽。

一九八一年九月十四日，「高棍信箱」中又見沾雨江的來信，除了撿出我在樂評專欄上的資料錯誤外，還披露了盧業瑂主唱的名曲《為甚麼》的一個未面世的版本，

其特別之處是有問有答，而已面世的版本，是只有問沒有答的。據他說，這個有問有答的版本也是鄭國江填的：

《為甚麼》（鄭國江詞、未刊版）

為甚麼生世間上？此間許多哀與傷。為甚麼爭鬥不經？歡欣不永享。問為何人存隔膜，顏面無真相。問哪天可找得到，理想中的烏托邦？

莫嘆息生世間上，哀傷歡欣都要享。莫嘆息爭鬥不經，消解在原諒。若待人常存關心，人便能交往。若你找到心中愛，你即找到烏托邦。

為甚麼雙鬢斑白？光采消失面容上。為甚麼齒髮俱落？一張怪模樣。問為何年年春歸，無術攔春去。問哪天可再一見，我當初的舊模樣？

莫嘆息雙鬢斑白，一生飽經風與霜。莫嘆息齒髮俱落，初生亦同樣。大自然循環生息，隨自然生長。願駐青春於心裡，你一生將歡笑享。

居然可以得到鄭國江沒有面世的歌詞稿本，沾雨江與鄭國江會是甚麼關係？委實耐人尋味。

沾雨江常常在「高欄信箱」發表舊曲新詞，可寫得好的並不多。一次（一九八一年九月二十五日），連自認外行的高欄，都忍不住在「信箱」回應沾雨江道：「『唯望成勝敗，穩操』我摸不清其中玄妙，望高明教我。還有：『無奈常見敗方高』，是否說最後勝利才是真正勝利，不計較小節的得失呢？如果有人肯粉飾這首新詞，沾雨江讀者不會反對吧！」

臨近一九八一年的聖誕，收到舊同學梁家驊回謝我的聖誕卡，已數年不見，本來很想去電跟他聊聊，卻一直沒有行動，誰料他卻主動來電，這才得知他正參與籌備創立香港業餘填詞人協會。我非常有興趣，說有機會要去旁聽一下他們的常務會議。

另一邊廂，表弟何國標則說蠻有興趣為一九八一年的香港流行樂壇寫篇總結，並

投到「高樑信箱」去，看看會不會刊登，還央我替他想一個像樣的筆名。後來我替他想了一個，叫「萬壑平」。回顧文章果然刊登了，高樑又在答信時叫萬壑平附回郵信封一個。已是過來人的我當然知道這是甚麼回事，高樑是想多找一個作者寫樂評文章吧！料不到自己的樂評地盤未被沾雨江分薄，卻先給表弟分薄。但既已成事實，就當面對，盡最大努力進行這場競賽。

年底，我終於去了旁聽詞會的會議，並寫了篇稿子在《香港商報》刊登，說香港業餘填詞人協會正式成立，還交代了該會的緣起：一九八一年夏天，藝術中心請來鄭國江主持一個填詞班，班子結束後，眾學員卻不想就此各散東西，於是便發起要搞一個詞會。我曾問表弟可有興趣入這個詞會做點事，他卻不感興趣，大抵是怕常常要開會頗耽誤時間。

後來，我當上詞會的主席，看到了一些內部資料，才知道，表弟根本就是最初發起這個詞會的一員。這個表弟，竟瞞著我這件事！唉！

如是者過了幾年，才知表弟還有另一件瞞我多年的事！時間來到一九八四年的五月下旬，他在給我的信中道：

有件事想找你商量，我想拜託你替我找個地盤讓小弟再寫樂評，行嗎？其實我也知道你很難做的。誰叫小弟身子不爭氣，驗身報告說我不宜在船上工作，枉讀了多年航海系，雖然船公司允許替我找一份岸上工作，可是近來的「量地官」日子好難熬，所以希望你幫幫忙。

我知你一定怪我，在《商報》寫得不錯，卻自動失蹤了。算了算了，今時今日，我也不怕坦白的告訴你：沾雨江此人，便是小弟……

已忘了當時知道真相後的第一個反應是怎樣的，大抵只是笑笑。我很快便徵得《信報》副刊主編（當時是趙來發）的同意，讓表弟試試。從這時開始，他便以「沾

雨江」的筆名在《信報》陸續發表了多篇樂評。

　　表弟的填詞功力也越見進步，這並非因為他是我的表弟才這樣說，而是有事實證明的。例如一九八六年的「生活中的香港」填詞比賽，上文已說過，黃開的參賽作品並未能進入三甲，而我的表弟，卻取得亞軍（冠軍是劉卓輝）。同年十月，他在「豐盛人生展才華」填詞比賽中掄元，這個比賽是廉政公署、太平山獅子會及商業二台合辦的，共有三首舊曲供比賽者選擇，並在每首舊曲中選一位填得最好的。到一九八七年，在一個名為「豐盛人生攜手創」的填詞比賽中，表弟更勇奪最佳填詞獎。是次比賽，乃是由廉政公署美東分署、黃大仙區文娛協會、黃大仙區工業青年活動委員會合辦的。以下就是他那三首得獎詞作：

《生活中的香港》（調寄《未來的未來》）

沒法怨一句，畢竟有激憤，

從來沒怪責一句，每天啞忍，

幽幽的街燈，似不屑給慰問，冷冷的星光亦色褪。

我看似幸運，心中都苦困，

霓虹白眼嘲笑，笑我的身份。

風聲加車聲，彷彿要審問：判我亦是三等移民。

明白到你已比我捷足先登，回望我更會感到居高一等，

昨日你也曾以鄉音說眼前的苦困。

看看你今天竟轉了口吻，排斥般嘴臉，迫使我嘔心，

不想分杯羹，只守我本份。但那個印，好比烙印。

明白到我輩有野馬害群，難怪你會以我作敵人。

昨日你又如何？你不應一竹打一船人！

不甘心！相煎心理叫我激憤！不甘心！何妨何妨讓我問：

告訴我吧！哪個世界不偏心？

告訴我吧！哪裡會消失等級之分？

告訴我吧！告訴我何時，擦清洗清心中印，告訴我。

《與您同步》（調寄《愛的漩渦》）

您說工作煩惱，您說不可為外人道，路荒蕪，如公式倒模。

您說感情牢騷，您說只想睡在墳墓，人枯槁，像具冷雕塑。

路，行盡了仍然有路，踢開「歧途」賄賂，被「困境」通緝便拒捕。

就算跌倒，有「信心」止痛膏，揹上「開朗」元素，與您一路同步！

「信念」是城堡，抵擋「悲觀」刺刀。以「理想」緞布，鋪豐盛前途！

您說家庭煩惱，您說擔心學業程度，受煎熬，求空虛出租。

您說生活煩躁，您說不識現代時務：「談一套，做另有一套」。

路，行盡了仍然有路，踢開「歧途」賄賂，被「困境」通緝便拒捕。

就算跌倒，有「信心」止痛膏，揹上「開朗」元素，與您一路同步！

「信念」是城堡，抵擋「悲觀」刺刀。以「理想」緞布，鋪豐盛前途！

《廉潔之光》（調寄《悟》）

午夜夢迴裁問：究竟一生爲誰忙？

人隨著工作壓力扁脹，伸縮好比彈簧。

難入夢獨冥想，獨對無星晚上，心窗冷冷沒一絲暖光。

隨意漫步，見街燈，自愧早把您遺忘。

常迎著風雨，揭著黑綱，牽一線光芒。

閒聊互道晚安，論到人生寄望，彼此說說動向：

微光縱遠，總可以熱燙千心窗；微光縱弱，也耀眼照千巷。

像個寂寂無名的老鐵匠，將歸家者暗淡心窗齊擦亮。

廉心帶潔，一分熱發一分光，廉心處俗世，未染劣土壤。

憑您活著，令別人感到心安，總不枉活過一趟。

隨意漫步，見街燈，自愧早把您遺忘。

常迎著風雨，揭著黑綱，牽一線光芒。

閒聊互道晚安，論到人生寄望，彼此說說動向：

微光縱遠，總可以熱燙千心窗；微光縱弱，也耀眼照千巷。

像個寂寂無名的老鐵匠，將歸家者暗淡心窗齊擦亮。

同心迸發，一分熱發一分光，同心去互勉，喚醒希望。

憑您活著，令別人感到心安，總不枉活過一趟。

　　這三首得獎作品，有兩首都是以廉潔為主題的，但他寫來各有獨特的構思，且都能有句有篇，這時期的沾雨江，其創作力正處於成熟期。只是，也正是這個時期，他決定接棒祖傳的家族生意，雖然那不是甚麼大生意，而且要親自搬搬抬抬、鋸鋸刨刨鑽鑽，但又怎忍心生意傳到自己這一代卻中輟了。做他這一行，精神稍不足都很易釀

成意外，所以，他悄悄告別了筆桿。

十一·十七　金詞塘的日子

「金詞塘」乃是八十年代中期，《星島晚報》副刊中所闢設的一個欄目，旨在為喜歡創作粵語歌舊曲新詞的朋友提供一個發表的園地。其實在這段日子裡，也不僅只有這個發表舊曲新詞的園地，如上文所提到《香港商報》的「高欄信箱」，就是另一好例子，其他的一些以年輕人為對象的周刊雜誌，也有不少是設有這類園地的。

這些紙上園地的湧現，有力地說明在八十年代喜歡寫粵語舊曲新詞的年輕朋友是怎樣的多。誰又知道，當中臥虎藏龍有多少？

不過，現今已屬網絡時代，這種園地亦變得不合時宜了。

十一·十八　潘少權一生一詞

整個八十年代，許多機構鑑於社會上填寫粵語歌詞的風氣熾盛，不少政策宣傳的活動也喜歡搞搞填詞比賽。不過，有時搞比賽又怕參加者屈指能數，唉！

話說一九八八年，多個機構包括學友社、旭暉文化學社、港九音樂教育研究會、香港教育工作者聯會等，聯合起來搞了一系列的公民教育活動「認識時空八八」，活動之一便有全港舊曲新詞創作比賽。對這個填詞比賽，主辦者初時也沒有信心，於是私下先邀一兩個朋友寫詞參賽。現時貴為《香港經濟日報》副總編輯的潘少權，就是為了幫這個忙，填了他自出娘胎至今唯一一首歌詞。由於只是幫忙，所以他根本不關心比賽的情況，甚至連比賽也沒有去看，任隨大會如何處理他那首作品。

説來，筆者在撰寫本書之前，並不認識這位潘少權，偶然知道在《香港經濟日報》中有位潘少權，為了求證這位潘先生是否就是那個潘先生，特別去電報館向他請教。這一次談話不但證實了我的猜測，而他亦詳細説出填這首詞的來龍去脈——即已在上文縷述的概況。

　　其實筆者也是這個比賽的評判之一，看回當年的場刊上，清楚記下了分數，若以總分計，潘少權這首作品跟另一參賽作品同分，皆在公開組中排第三，只是後來評判商議過後，潘少權這首作品很可惜地與三甲無緣。現在我們來看看潘少權這首舊曲新詞吧：

《建設新香港》（調寄《星》）

面對今天，心中不覺安靜，太多風波，令弦心更難明。

究竟香港將會怎樣，誰人願再築新香港。

啊！啊！心裡有話，面對目前，不出聲！

啊！啊！今天以後，決不想不聽。

細步獨行，完全漠視社會呼吸聲；緩步前注，決意找心中小逕。

面對今天，心中只欠安靜；面對今天，要張眼望前程，

霧裏香港將會怎樣，夢裡香港你手是前程。

啊！啊！請你記住，面對目前，請出聲。

啊！啊！不講話，心中小逕是泥濘。

縱步同行，毋庸漠視這呼吸聲，同步前注，決意找康莊之逕。

面對今天，心中只要安定；面對風波，要張眼望前程，

你的香港，已經過苦難；建設香港，你手創前程。

啊！啊！請你記住，面對目前，不要驚。

啊！啊！心想有日，昏黑之際是黎明。

帶著豪情，建設香港香港是「神明」，

同步前往，更加起勁，回望無悔，此生印記。

這首歌詞缺點自是頗有一些，但想想寫詞者原來之前從未填寫過粵語歌詞的，而一寫便能寫出如此像樣的作品，委實難得。也許不少人都潛伏有填詞天份，只是機緣未至，未嘗展露而已。

十一・十九　聽歌學歷史及其他

早在一九九四年，歷史科教師鄭志聲就曾接受《明報》記者的訪問，談他在「聽歌學歷史」課程設計的經驗和心得。

鄭志聲為了提高學生學習歷史科的興趣，選取了好些流行歌曲旋律，據課本內容填上新詞，並製作成ＭＴＶ，在課堂上播放，輔以工作紙詳細解說，大大加強了學生學習歷史的投入程度。

某些教師看到《明報》這段訪問後，亦加入了這個行列，嘗試相類似的寓教於樂的實驗。如在教學活動中十分活躍積極的陳漢森教師，也填寫了多首與歷史課程內容息息相關的歌詞。陳老師不單把這個模式用於歷史科，在某次「閱讀嘉年華」活動中，他更為活動中的一項卡拉ＯＫ比賽填了五首歌詞，歌名分別是《閱讀長智慧》、《齊來閱讀》、《書中結緣》、《書中尋理》及《讀書報親恩》，這裡且引錄一首讓讀者欣賞：

《閱讀長智慧》（調寄《Edelweiss》）

從圖書，得真理，閱讀助我去知道。

愁和憂，不可免，如何能活著有意思？

心頭困惑實難回答，讀好書可知道，

從圖書，得真理，齊齊勤學習有智慧。

回說鄭志聲老師，近年他填了更多的世界歷史課教學用的歌詞，除了製成卡拉OK，還配以廣播劇、漫畫、電子教材及文字工作紙等，是跨媒體的。

鄭志聲填寫的教學用歌詞，不少都很有水準，這裡且以他早年的一首作品為例，讓讀者看一看他的填詞功力：

《逢人鬧我》（調寄《夢想號黃包車》）

逢人鬧我，不管國家進退，大清江山也連累。

莫非想操縱，同光專政，要他變做了庸君。

逢人鬧我，寵信那些鼠輩，未知身擔了禍國罪，

為歌舞享樂，亂花經費，建築美麗皇宮，令海軍力倒退。

先生，就請看過去，全另有因由作祟，

京師多貪宜，外交不振，異邦每日都榨取。

逢人鬧我，不管國家進退，力阻光緒求變動，

又相信妖孽，滿身兵法，引起八國聯軍，令國土又失去。

這首歌詞，鄭志聲嘗試以第一身出發，讓慈禧太后自己為自己辯護，希望學生能學會設身處地從歷史人物的角度來分析歷史事件，明白學歷史是要從多種角度來探求真相。

以歌詞來輔助學校課程的教學，肯定不僅適合於歷史科。比方說，中國語文或文學、文化等科目，歌詞也可大派用場。記得筆者早年有位填詞班學生亦很喜歡把中國語文科的課文內容填成歌詞，期望有一天可以用於教學上。反過來說，鼓勵學生把課

文的讀後感填成歌詞，也是一種很不錯的「作文」練習，而學生對這種作文功課的興趣可能比普通的作文功課大得多。

說來，早在一九八五年，就有業內教師在《信報》的「教育眼」專欄上疑惑地說：「許多學生讀完整個文學課程，依然不懂得評論一首流行曲的好壞，更不要說掌握甚麼高深的意境了。」(見《信報》「教育眼」專欄，一九八五年九月十四日，文章作者為容素心)我想，就讓讀文學的學生來試試評論某些流行歌詞，實在是一次上佳的文學欣賞鍛鍊。然而，還有比容素心更早地作此設想的教師，那是一九八三年的時候，何萬貫教師在一份教師通訊上發表了一篇《粵語流行歌曲的語文教學設計》(詳情可參閱拙著《粵語流行曲四十年》，香港：三聯書店，一九九〇年)，他可說是坐言起行哩。

十一．二十　用歌詞幫助推廣古典音樂

要推廣某種東西，用的方法常是較活潑有趣的。對推廣古典音樂不遺餘力的音樂學者蕭樹勝，在一九九一至九二年間，撰寫了一系列的「音樂欣賞報紙課程」。他在第一課：「人聽人愛的管弦樂」中，說及了不少在歐美電影或電台廣播中常能接觸得到的古典音樂，如電影《時光倒流七十年》中出現過的《巴格尼尼主題狂想曲的第十八變奏》，或是當年英國廣播電台的粵語廣播時常播出的音樂——海頓的小號協奏曲的第三樂章。為了加深讀者印象，蕭樹勝還特意提到和這兩首曲調很協音的一些諧趣詞句，前者是「生活確艱難，人做到殘」，後者是「尋晚夜，個上海婆鬧我……呢一個上海婆，……」其中「生活確艱難，人做到殘」兩句更是蕭氏親自填的。

以諧趣歌詞來協助推廣古典音樂，實在教人意外。但由此可以想到，填寫歌詞，

也許還有更多我們從未想像過的用途。

十一‧二十一　詞成何用——網上新世代的新思考

蘇軾《沁園春‧赴密州，早行，馬上寄子由》

當時共客長安，似二陸初來俱少年。有筆頭千字，胸中萬卷；致君堯舜，此事何難！用舍由時，行藏在我，袖手何妨閒處看。

很喜歡蘇東坡這首詞，詞中那幾句：「用舍由時，行藏在我，袖手何妨閒處看」，深教筆者共鳴。

喜歡填粵語歌詞的朋友，也常常要面對不為時所用的煩惱。尤其有些詞友雖自覺比不上林夕的才高八斗，但自信比好些所謂的新晉詞人寫得好，可是偏偏懷才不遇，才不為時所用，奈何！正如杜甫的《醉時歌》所鳴之不平：「諸公袞袞登台省，廣文先生官獨冷。甲第紛紛厭粱肉，廣文先生飯不足。先生有道出羲皇，先生有才過屈宋。德尊一代常坎坷，名垂萬古知何用？」

不平！不平！還須平！讀過本書各章，想想眾多臥虎藏龍，他們未曾有機會在「填詞界」發展，閣下可以說是可惜，但何妨以平常心待之。禪語有云：「好雪片片，不落別處」，意即好雪往往隨遇而下，落到那裡就是那裡。又或者想想那些借風力傳送的種子，隨遇地飄到那裡就是那裡，即使生命力多強，掉到硬硬的柏油路上，縱發不了芽，亦是完成了生命賦予它的使命。

哲人說：「文藝貴在無用，使人離開功利世界」。其實，不為甚麼而填詞，只是抒發一己的胸臆，已是一種很好的享受。況且，在這情況下，想寫甚麼題材也行，不必考慮甚麼歌星形象又或會否成為市場毒藥之類的商業問題，多麼自由、痛快。只不

過，詞寫了出來之後，卻往往很想有別的讀者來欣賞，甚至很想知道自己水平如何，這乃人之常情。

幸而，現今是網絡時代，詞友大可把自己的新詞張貼在自己的網頁上，又或者在一些小圈子（在網絡上而言，小圈子也可能是由上萬人組成的）網站上與志同道合的詞友切磋觀摩，絕不會寂寞。

事實上，處在這個還只是初步發展的網絡時代，也許歌詞創作還會有新的「用處」，這些，卻要留待年輕一代的填詞發燒友來開拓與發掘了！

或許，在二〇〇一年裡成為中國老百姓最喜歡的「民謠」《東北人》可以給我們莫大的啟發。

《東北人》的全名是《東北人都是活雷鋒》，它以風趣而簡單的歌詞敘唱一個好心救人的故事，詞曲皆由雪村包辦。這首歌雪村其實早在一九九五年便寫成，但六年來，他尋找過難以計其數的唱片公司、電視台以至影視製作公司，期望能得到幫忙把歌曲出版，結果每次都是失望而回。「沒有人看得上我，沒有人願意投資。」雪村成名後曾對記者這樣說。

在二〇〇〇年六月左右，雪村與中國一位三線歌手戴軍一起自費出唱片，並把《東北人》收錄進去。二人考慮到這張唱片不會有市場，決定不作任何包裝與宣傳，不拍ＭＴＶ，不送電台打榜，不交唱片公司發行，也不交音像商店寄賣，純粹自娛自樂性質及贈送朋友。到二〇〇一年初，開始有網友在電子郵件中談論這首歌。三月底，北京的著名另類網站——北京大學「新青年」網站音樂頻道將這首歌放置在網上供人下載，次日，發現下載這首歌的人次多達一百次。網站的編輯到處打聽歌曲的作者，希望取得授權，但無人知道雪村是誰及其蹤影，編輯只好在下載頁面上注明希望與作者取得聯繫。不久，一位自稱是雪村朋友的人發郵件說雪村不需要任何版權，任

何人都可使用和下載。再兩個月之後，《東北人》已經不脛而走地擴散至全國所有著名網站！

　　説來，這歌亦讓大陸的樂評人狠狠的批評唱片公司都只會把精力放在情歌製作，忽略了老百姓關心的生活題材，結果許多斥資數百萬元製作、推廣的唱片，多成為無人問津的垃圾貨！反不及一首非愛情歌曲《東北人》無任何宣傳推廣卻在網上傳遍天下。

書名

香港詞人詞話（第二版）

作者

黃志華

責任編輯

李 安

封面設計

姚國豪

版式設計

朱桂芳

出版

三聯書店（香港）有限公司

香港北角英皇道 499 號北角工業大廈 20 樓

Joint Publishing (H.K.) Co., Ltd.

20/F., North Point Industrial Building,

499 King's Road, North Point, Hong Kong

香港發行

香港聯合書刊物流有限公司

香港新界荃灣德士古道 220-248 號 16 樓

印刷

美雅印刷製本有限公司

香港九龍觀塘榮業街 6 號 4 樓 A 室

版次

2003 年 4 月香港第一版第一次印刷

2021 年 1 月香港第二版第一次印刷

規格

16 開（168mm x 230 mm）392 面

國際書號

ISBN 978-962-04-4747-1

香港藝術發展局資助

本刊物所表達之意見或觀點及其所有
內容，均未經香港藝術發展局作技術
性認可或證明確實無誤，亦並不代表
香港藝術發展局之立場。

三聯書店
http://jointpublishing.com

JPBooks.Plus
http://jpbooks.plus